마법의 디자인

사카모토 신지(坂本伸二) 지음 | 김경균 편역

■ 이 책에 실린 디자인 참고 사례는 원본의 느낌을 살리고자 그대로 사용했으며, 내용상 실제적인 이해가 필요한 5, 6장에서는 한글 서체로
　수정하고 설명을 추가했음을 밝혀둡니다.

디자인은 누구나 잘할 수 있다.
이 책을 통해 그 점을 이해할 수 있기 바란다.
자, 그러면 지금부터 디자인 수업을 함께 시작해보자!!!

이 책의 대상 독자는 앞으로 디자인을 시작하고자 하는 사람이나 업무적으로 다양한 제작물·자료 등을 작성하고 있지만 생각만큼 지면의 완성도를 높이기 힘들다고 생각하는 사람, 이른바 초급 디자이너다. 컴퓨터와 소프트웨어의 보급, 진화와 함께 이제는 전문 디자이너뿐 아니라 정말 많은 사람들이 일상 생활에서 제작물을 만들고 있다. 간단한 엽서나 책자, 이벤트용 공지 포스터, 전단지, 웹 사이트 등을 스스로 만드는 사람들도 많이 늘었다. 또한 기획서나 프레젠테이션 자료, 비즈니스 문서 등의 작성에 서도 지면 디자인은 반드시 필요하다.

그러나 실제로 만들었을 때 완성도에 대해 스스로 만족스럽지 못했던 경험이 있을 것이다. 요즘은 아름다운 디자인이 세상에 넘쳐나는 시대이기 때문에 머릿속에서는 구체적으로 완성된 이미지가 떠오르지만 실제로 표현하기는 힘들다. 내 주변에는 그런 고민을 가지고 있는 사람들이 아주 많다. 이들은 대부분 "나는 디자인 센스가 없어." "디자인은 정말 어려워."라고 말한다. 그렇지만 독자에게 제대로 전달할 수 있는 디자인, 소비자의 마음속 깊이 남는 디자인, 이해하기 쉬운 디자인을 나도 제작할 수 있다는 것을 이 책을 통해 체감하기 바란다.

디자인 스킬을 높이기 위해서는 물론 디자인의 역사나 어려운 디자인 이론 등을 익히는 것도 중요하지만, 처음 배워야 할 것은 〈디자인의 기본 법칙〉과 〈디자인 제작 프로세스〉 두 가지다. 이것들을 제대로 익혀두면 이전과는 비교할 수 없을 정도로 좋은 지면을 디자인할 수 있을 것이다. 부디 즐거운 마음으로 이 책을 읽어 나가기 바라며, 이 책이 여러분에게 작은 도움이라도 된다면 저자로서 그보다 더 큰 행복은 없을 것이다.

<div align="right">

지은이
사카모토 신지 (坂本伸二)

</div>

차례

Chapter

디자인을 시작하기 전에

먼저 알아두어야 할 가장 중요한 포인트

독자에게 전달하고자 하는 바를 제대로 전달할 수 있는 지면이나 소비자의
마음에 남는 디자인을 제작하기 위해서 먼저 알아두어야 할 것은 〈디자인
의 기본 법칙〉과 〈디자인 제작 프로세스〉다.

누구나 〈좋다〉고 느낄 수 있는 지면 만들기

디자인에는 법칙이 있다

디자인에는 누구나 바로 활용할 수 있는 매우 효과적인 기본 법칙이 존재한다. 그리고 그 법칙을 활용한다면 초보자라도 매력적인 제작물이나 자료를 작성할 수 있다.

☑ 이 책에서 해설하는 〈디자인〉과 대상 독자

〈디자인(design)〉이라는 단어는 매우 넓은 의미를 가지고 있기 때문에, 먼저 이 책에서 설명하는 〈디자인〉의 내용을 간단하게 소개하고자 한다.

우선, 이 책의 대상 독자는 다음과 같다.

- ▶ 프로 디자이너는 아니지만 스스로 지면이나 자료 등을 제작할 기회가 자주 있는 사람
- ▶ 지면이나 자료를 통해 다른 사람에게 어떤 내용을 전달해야 하는 사람
- ▶ 앞으로 디자인을 공부하고자 하는 사람
- ▶ 디자인 전공 대학교 1학년생

이처럼 이 책은 현장에서 활동하고 있는 프로 디자이너를 위한 것이 아니라 일상의 업무 가운데 다양한 지면(간단한 광고나 고지, 전단지, 매장의 POP 등)이나 자료(기획서나 프레젠테이션 자료 등)를 제작하고 있는 사람, 또는 디자인에 관심이 많아 앞으로 공부를 시작하고자 하는 사람을 대상으로 하고자 한다. 이 책에서는 일상 생활에서 바로 사용할 수 있고, 하는 일에 직접 도움이 되는 실천적인 디자인 방법이나 기법을 많이 소개하고자 한다.

아테네의 파르테논 신전과 황금비율

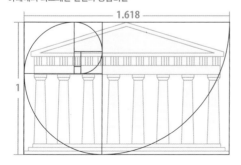

☑ 위대한 선인의 지혜를 배우자!

〈디자인에는 정답이 없다〉라는 말을 자주 듣는다. 나 또한 그렇게 생각한다. 그러나 다양한 '정답'이 있기 때문에 오히려 즐거운 일이라고 생각한다.

한편, 디자인의 긴 역사 속에서 〈사람들이 반드시 아름답다고 느끼는 기억〉이나 〈기분이 좋아지는 배색〉, 〈읽기 쉽고, 가슴에 오래 남는 문자 디자인〉 등의 실천적 테크닉이나 법칙도 매우 많이 생겨났다. 이런 테크닉이나 법칙은 인간의 본능적인 부분과도 깊은 연관성이 있기 때문에 많은 사람들은 무의식적으로 〈좋다〉고 느끼게 되는 것이다.

앞으로 디자인을 배울 사람이라면 이런 테크닉이나 법칙, 또는 원리를 사용해야 할 것이다. 위대한 선인들이 쌓아온 업적이 있으니 이왕이면 그런 것들을 기본으로 익힌 다음에 계속 활용해 나가도록 하자.

황금비율(Golden Ratio)이라는 단어를 들어본 사람이 많을 것이다. 황금비율이란, 한 마디로 말해서 〈자연계에 수없이 존재하고 있어서, 이미 사람들이 아름답다고 느끼는 비율〉이다. 황금비율을 구체적인 수치로 표현하자면 〈1:1.618〉(근사치)이다. 많은 사람들은 무의식적으로 이 비율에 해당되는 것을 아름답다고 느낀다.

왜 그렇게 느끼는지에 대해서는 다양한 설이 있지만 그 법칙을 알아두면 실제 디자인을 할 때에 활용 가치가 매우 높다. 예를 들어, 지면 위에 배치되는 사진이나 도형의 가로 세로 비율을 황금비율로 적용할 수도 있을 것이다.

디자인에는 황금비율 이외에도 다양한 법칙이 존재한다. 우선 바로 활용할 수 있고, 그 효과가 바로 나타나는 〈디자인의 기본 법칙〉을 익히는 것도 디자인을 즐기면서 배울 수 있는 하나의 방법일 것이다.

☑ 센스보다도 중요한 것

디자인에 자신 없어 하는 사람들의 이야기를 들어보면 "나는 센스가 없어서…"라고 말하는 경우가 종종 있다. 그러나 독자에게 의도를 제대로 전달하는 디자인, 소비자의 마음에 남는 디자인, 이해하기 쉬운 디자인을 제작하는 데 가장 중요한 것은 센스가 아니다. 디자인 제작에서 중요한 것은 다음의 두 가지다.

▶ 누구에게 무엇을 전달할 것인지를 명확하게 할 것(목적)
▶ 그 목적에 필요한 최적의 디자인 방법(기본 법칙)을 선택해 제작할 것

탁월한 센스를 태어나면서부터 가지고 있는 사람이라면, 사람들의 눈을 사로잡는 디자인을 너무나 쉽게 만들어낼 수 있을지도 모른다. 그러나 이런 천재적인 사람은 그렇게 많이 존재하지 않는다. 여러분이 일상에서 보는 대기업의 광고나 잘 팔리는 상품의 패키지를 디자인하고 있는 일류 디자이너들 역시 먼저 기본을 제대로 습득한 다음에 그것들을 응용하여 훌륭한 디자인 결과물을 만들어내고 있는 것이다.

다시 말해 디자인의 기본 법칙을 습득한다면 누구나 〈독자에게 제대로 전달하는 디자인〉이나 〈소비자의 마음에 남는 디자인〉을 구현해낼 수 있다는 것이다.

시대를 넘어서 사랑받는 제품이나 새로운 유행을 만들어내는 디자인, 매출을 극적으로 향상시키는 광고를 제작하기 위해서는 탁월한 센스와 깊은 고찰, 또는 시장분석의 결과 등을 시각적으로 표현해내는 뛰어난 능력이 필요하다. 하지만 평범한 사람이 그런 영역에 갑자기 도달할 수는 없는 일이다. 또한 최고 수준의 디자인을 제작하려는 것이 아니라, 일상 생활 속에서 지금 당장 내 눈앞에 있는 문제를 해결하기 위해 디자인을 배우고 싶어 하는 사람들도 많을 것이다. 그런 사람들에게 무엇보다도 필요한 것은 바로 〈디자인의 기본 법칙〉이라고 생각한다.

☑ 디자인은 어디까지나 수단

디자인의 기본 법칙을 습득하고 나면, 금세 어느 정도 정리된 디자인을 제작할 수 있게 되지만 여기에서 한 가지 주의할 점이 있다. **디자인은 어디까지나 수단이지, 그 목적이 아니라는 것이다.** 무조건 〈아름다운 디자인으로 완성하기만 하는 것〉이 목적이 되어버린다면 앞뒤가 전도되고 말 것이다.

디자인 제작을 실행할 때는 무엇보다도 먼저 〈제작하는 목적〉을 제대로 설정하는 것이 중요하다. 목적이 있기 때문에 디자인이 필요한 것이다. 그 다음에, 목적에 맞는 디자인을 제작해 나가야 한다. 우선 이것을 반드시 염두에 두기 바란다.

이 책에서 해설하는 제작의 흐름이나 기본 법칙은 디자인을 제작하는 데 분명히 도움이 될 것이다. 처음에는 반신반의할지도 모르지만 하나씩 실천에 옮겨보기 바란다. 분명히 기본 법칙을 알기 전보다 조금씩이라도 완성도가 높아진다는 것을 스스로 느낄 수 있을 것이다.

☑ 제3자를 위한 디자인

디자인 취향은 사람마다 모두 다르다. 어떤 사람은 A안이 좋다고 하고, 다른 사람은 B안이 좋다고 하는 상황이 자주 발생하는 이유는 바로 취향이 다르기 때문이다.

그렇다고 해서 자기 스스로의 가치판단만으로 디자인을 제작하는 것은 권하고 싶지 않다. 대부분의 디자인이 〈자신 이외의 다른 누군가〉를 위해 제작하는 것이기 때문에 〈소비자가 필요로 하는 정보는 무엇인가〉, 〈이 디자인 결과물을 접하는 사람들은 어떻게 느끼나〉 등 제3자를 주체로 해서 디자인 시안의 방향을 검토하는 것이 중요하다.

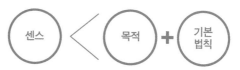

디자인 제작에서 센스보다는 〈목적을 명확하게 하는 것〉과 〈기본 법칙〉을 제대로 활용하는 것이 가장 중요하다.

보다 좋은 디자인을 만들어내기 위한 제작 프로세스

디자인 제작 프로세스를 본격적으로 체험해보자!

구체적인 디자인 기법이나 기본 법칙을 해설하기 전에, 먼저 디자인 제작 전체에 대한 〈생각〉이나 〈제작 프로세스〉를 소개하고자 한다. 이 내용은 다양한 디자인 제작물에 활용이 가능할 것이다.

☑ 제작 프로세스가 매우 중요하다

어떤 디자인 제작물이나 자료를 만들 경우, 그것을 작성하는 목적이나 읽는 사람의 속성, 완성된 이미지 등을 파악하지 못한 상태에서 대충 만들기 시작해서는 곤란하다. 손대기 쉬운 부분부터 아무런 생각 없이 만들기 시작한다면, 결국 제대로 완성하기 힘들다. 오히려 중간에 수정할 것들이 많이 생기거나, 전체적인 통일감이나 밸런스가 완전히 무너지게 된다.

익숙해지기 전까지 조금은 성가시다고 느껴질지라도 정확한 제작 순서에 따라 하나씩 디자인해 나가기를 권한다.

기본적인 디자인 제작 프로세스는 다음과 같다.

❶ 정보의 정리
❷ 레이아웃 ① 판면 · 여백의 설정
❸ 레이아웃 ② 그리드 설정
❹ 레이아웃 ③ 역할의 부여
❺ 레이아웃 ④ 강약의 설정
❻ 배색
❼ 문자 · 서체의 선택
❽ 정보의 도식화

각 단계의 구체적인 테크닉이나 법칙에 대해서는 다음 장 이후부터 자세하게 설명할 것이므로, 우선은 이 항목을 읽으면서 제작 전체의 흐름을 체험해보기 바란다. 이 장에서는 구체적인 참고 사례를 중심으로 해설을 진행하기로 한다.

같은 〈정보〉라도 목적에 따라 디자인의 방향은 달라지게 된다.

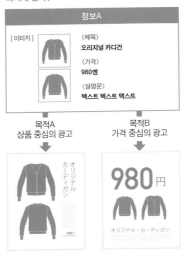

같은 정보라도 무엇을 전달할 것이냐에 따라 디자인을 전개하는 방법은 완전히 달라진다.

디자인 제작의 흐름

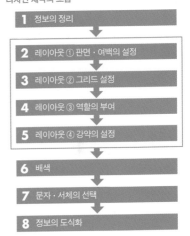

☑ 이 장에서 다루고 있는 참고 사례

먼저 이 장에서 다루고 있는 참고 사례에 대해서 간단하게 설명하고자 한다. 이 장에서는 아래 그림과 같이 〈가상의 점포 오픈을 홍보하는 전단지〉를 제작한다는 것을 전제로 디자인의 흐름을 설명한다. 여기에서 소개하는 것은 자영업을 위한 그래픽 디자인이지만, 기본적인 생각이나 제작 흐름은 이 분야에만 한정된 것이 아니라 다양한 제작물이나 자료 제작에서도 활용할 수 있다.

디자인의 사전 단계에서 준비된 정보는 ❶ 원고, ❷ 사진 1장, ❸ 로고마크 1개 이렇게 세 종류다.

원고에는 제작물에 게재할 문자정보 이외에도 제작 목적 등의 설명이 기록되어 있다. 대부분의 경우, 제작 전단계에서 아래 그림과 같은 〈반드시 게재해야만 하는 정보(문장이나 사진)〉나 〈제작물의 목적〉, 〈완성된 이미지〉 등을 준비해두면 실제 디자인 제작이 순조롭게 진행될 수 있다.

〈조금씩 만들어 나가면서 생각하는〉 것이 아니라 〈필요한 것을 먼저 순서대로 준비해놓고, 디자인을 제작한다〉는 커다란 흐름을 중요하게 기억하기 바란다.

그러면 다음 페이지부터 실제 작업을 진행해보자.

원고

제작물의 개요

제작물 점포 오픈 홍보 전단지(B5 사이즈)

점포명 UNHAMBUR(햄버거 전문점)

개점일 2015년 10월 15일

영업시간 11:00~23:00

주소: 서울특별시 강남구 논현로 71길
전화: 02-557-××××
URL: www.woodum××××

텍스트
신선한 채소를 중요하게 생각하는
새로운 스타일의 햄버거 숍
〈UNHAMBUR(언함브루)〉가
○○○○일에 오픈합니다.

햄버거 숍이지만 미국식이 아니라 스타일리시한 유러피안 테이스트를 느끼게 하고 싶다.

사진

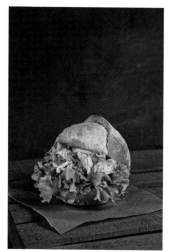

로고

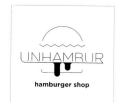

이것도 알아두자! **다음 페이지로 넘어가기 전에**

만약 여러분이 지금부터 디자인을 배우고자 한다면 다음 페이지로 넘어가기 전에, 나라면 이 오픈 홍보용 전단지를 어떻게 디자인할 수 있을지를 생각해보자. 사용할 소프트웨어는 어떤 것이라도 상관없다. 어도비 일러스트레이터여도 좋고, 워드나 파워포인트라도 좋다. 그 다음에 이 장에서 완성된 디자인과 여러분이 미리 생각한 디자인을 비교해보기 바란다. 그렇게 함으로써 보다 더 다양한 디자인 방법을 습득할 수 있을 것이라고 생각한다.

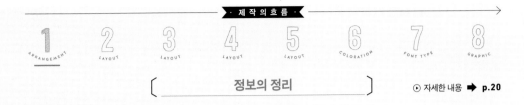

· 제 작 의 흐 름 ·

1 ARRANGEMENT 2 LAYOUT 3 LAYOUT 4 LAYOUT 5 LAYOUT 6 COLORATION 7 FONT TYPE 8 GRAPHIC

정보의 정리

▶ 자세한 내용 ➡ **p.20**

요점

디자인 제작에서 우선적으로 해야 할 작업은 〈정보의 정리〉다. 실제 제작에 들어가기 전에 〈왜 이 제작물을 만들어야 하는가?〉라는 물음에 대한 답을 먼저 생각하고 제작물이나 자료의 목적을 명확하게 한다.

그 다음에 대상 독자를 연상하면서 〈언제〉〈누가〉〈어디서〉〈무엇을〉〈어떻게〉〈목적은〉〈결과는〉 등의 항목을 세우고, 정보를 정리해 나간다.

오픈 고지 전단의 경우

언제	2015년 10월 15일
누가	햄버거 숍
어디서	강남
무엇을	가게 오픈
어떻게	거리에서 나눠주면 손에 들고 본다
목적은	오픈 고지와 이벤트 고지
결과는	손님들이 가게에 찾아올 수 있도록 한다

☑ 참고 사례의 정보 정리

여기에서 제작하는 가상 점포의 오픈 고지 전단지의 경우는 오른쪽 그림과 같이 정보를 정리할 수 있다.

이 전단지를 제작하는 목적은 "가게를 오픈했다는 것"과 "그에 따른 이벤트를 벌이고 있다는 것"을 독자에게 전하는 것이다.

그런 다음에 독자에게 전할 필요가 있는 정보를 자세히 조사하고, 그에 따른 우선순위를 정한다.

1 무엇을+목적

오픈 기념 20% OFF
NEW OPEN 고지

2 언제

개점일 : 2015년 10월 15일

3 어디에서

영업시간 : 11:00~23:00
UNHAMBUR
서울특별시 강남구 논현로 71길
전화번호 : 02-557- ××××
URL : www.woodum××××

이렇게 써놓으면 정보가 정리되고 디자인의 목적이 명확해진다. 동시에 우선순위도 결정된다. 이것이 디자인 제작의 첫걸음이다.

· 제 작 의 흐 름 ·

1 ARRANGEMENT　2 LAYOUT　3 LAYOUT　4 LAYOUT　5 LAYOUT　6 COLORATION　7 FONT TYPE　8 GRAPHIC

Chapter: 1 – 디자인을 시작하기 전에 – Section.02 – 디자인 제작 프로세스를 본격적으로 체험해 보자!

레이아웃 ① 판면 · 여백의 설정

⊙ 자세한 내용 ➡ **p.22**

요점

〈정보 정리〉가 끝나면 그 다음 단계로 판면과 여백을 설정한다. 판면을 어떻게 설정하는지에 따라 완성된 결과물의 인상은 크게 달라진다.

자세한 것은 p.22에서 설명하겠지만, 판면은 〈문자 정보나 사진 도판 등을 배치할 수 있는 영역〉이다. 〈레이아웃 스페이스〉라고도 부른다. 한편, 이들 요소를 배치해서는 안 되는 영역을 〈여백〉 또는 〈마진〉이라고 한다.

문자 정보나 도판 등을 배치할 수 있는 영역을 〈판면〉이라 하고, 그 이외의 영역을 〈여백〉이라고 한다.

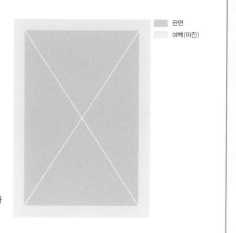

판면
여백(마진)

☑ 참고 사례의 판면 · 여백의 설정

이 참고 사례에서는 세련된 인상을 주기 위해 여백을 상하 · 좌우 모두 8mm로 설정해 산뜻한 느낌의 디자인을 지향하고 있다.

전단지　B5(세로 257mm × 가로 182mm)

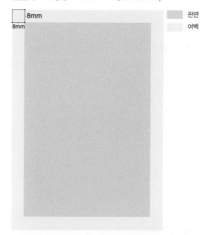

8mm
8mm

판면
여백

이 사례에서는 상하 · 좌우 모두 8mm의 여백을 설정해 위의 그림과 같은 판면을 만들었다.

memo

판면의 크기를 〈판면 비율〉이라고 한다. 판면이 넓으면 〈판면 비율이 높다〉 하고, 판면이 좁으면 〈판면 비율이 낮다〉라고 한다.

여러분이 제작할 때, 어느 정도의 판면 비율로 설정하면 좋은지에 대해서는 p.24에서 자세히 알아보기로 하자.

레이아웃 ②　그리드 설정

⊙ 자세한 내용 ➡ **p.26**

요점

판면·여백이 정해지면 실제 요소를 배치해 나간다. 이때 도움이 되는 것이 그리드 시스템이다.

　그리드(grid)란, 지면의 가로 세로에 등간격으로 배치되는 격자상의 가이드라인을 말한다. 그리드를 설정하면 그 가이드라인에 맞춰 각 요소를 배치할 수 있어 쉽게 짜임새 있는 디자인으로 완성할 수 있다.

요소를 그리드에 맞춰서 배치하면 요소 간의 연관성이 생겨나 깔끔하고 질서 있게 완성된다.

☑ 참고 사례의 그리드 설정

이 참고 사례에서는 오른쪽 그림에서처럼 모듈이 약간 많은 그리드로 설정했다. 이렇게 모듈을 많이 설정해 두면 다양한 레이아웃 패턴을 테스트할 수 있으므로 레이아웃의 변화를 검증하고 싶은 경우에 편리하다.

memo

레이아웃의 기본은 〈요소들을 맞추는〉 것이다. 맞추는 것만으로도 지면에 질서가 생긴다. 디자인에는 유일한 정답이 없지만 질서를 유지하면 아름다운 디자인에 가깝게 완성된다. 실제 프로의 현장에서는 〈문자 간격〉이나 〈문자와 사진의 간격〉 등 모든 요소를 맞춰서 배치한다. 디자인에 따라 '맞추기 기준'은 다양하지만 맞추는 것의 중요성은 모든 제작물이나 자료에 동일하게 해당된다.

B5 사이즈

이 참고 사례에서는 세로 10단, 가로 6단의 그리드를 설정하고 있다.

1 ARRANGEMENT 2 LAYOUT 3 LAYOUT 4 LAYOUT 5 LAYOUT 6 COLORATION 7 FONT TYPE 8 GRAPHIC

레이아웃 ③ 역할의 부여

⊙ 자세한 내용 ➡ p.30

요점

여기서부터는 정보 정리, 판면의 설정, 그리드 설정의 결과 등을 이용하여 게재하는 정보에 역할을 부여한다. 〈역할 부여〉는 **지면의 어느 부분에 정보를 배치할 것인지를 생각하는** 기준이 된다. 중요도가 높은 정보를 눈에 띄는 장소에 배치하고, 그렇지 않은 정보는 눈에 띄지 않는 장소에 배치하는 등 정보의 성질에 따라 적절한 위치에 배치해 나간다.

또한 역할을 부여하는 것의 포인트는 유사한 내용의 정보를 가까이 배치하고, 연관성이 부족한 정보는 떨어뜨려서 배치한다는 점이다. 사람들은 가까이 있는 것들을 하나의 그룹으로 인식하는 심리가 있기 때문에 이 심리를 이용해 레이아웃을 구성하면, 독자는 짧은 시간 안에 그 내용을 이해할 수 있다.

비그룹화

株式会社 ●●●

デザイナー
東京 太郎

〒123-123

東京都目黒区目黒 1-2-3
TEL 03-1234-123X
FAX 03-1234-123X
MAIL tokyo@taro.op

그룹화

株式会社 ●●●

デザイナー
東京 太郎

〒123-123
東京都目黒区目黒 1-2-3

TEL 03-1234-123X
FAX 03-1234-123X
MAIL tokyo@taro.op

유사한 항목끼리 그룹화하면 항목 간의 연관성이 강조되어 시각적으로 정보를 인식하기 쉬워진다.

☑ 참고 사례의 역할

여기에서 제작한 전단지의 역할은 〈잠재적인 고객에게 가게의 존재를 알리는 것〉이다. 따라서 어떤 가게인지를 알 수 있는 정보를 중점적으로 배치할 필요가 있다.

이 전단지의 경우에는 퀄리티 높은 사진이 제공되고 있으므로, 그 사진을 아이 캐처(eye-catcher)로 활용할 수 있도록 지면상에 역할을 부여한다.

오픈 고지 전단의 경우

이벤트 고지 공간
오픈 고지 공간

텍스트 공간

배경사진 (전면)

로고 점포 정보 공간

먼저 오른쪽 그림과 같은 방법으로 지면에 역할을 부여하고 그에 따라 각각의 역할에 해당하는 요소를 배치해 나간다. 이 시점에서는 디자인적인 장식을 추가할 필요는 없다.

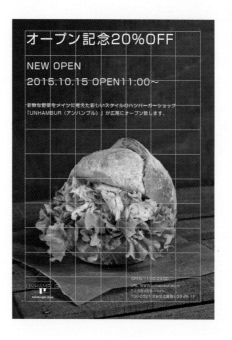

オープン記念20%OFF

NEW OPEN
2015.10.15 OPEN11:00〜

新鮮な野菜をメインに考えた新しいスタイルのハンバーガーショップ
「UNHAMBUR（アンハンブル）」が広尾にオープン致します。

OPEN:11:00-23:00
URL:www.unhambur.no.jp
T.J:00-456-××××
100-0021 東京都目黒区目黒33-25-1F

UNHAMBUR
hamburger shop

레이아웃 ④ 강약의 설정

⊙ 자세한 내용 ➡ p.40

요점

각 요소별 역할에 따라 강약을 조절한다. 지면에 강약을 설정하면 디자인의 매력이 훨씬 더 향상된다.

강약을 설정하기 위한 기본 작업은 매우 심플하다. 강조하고 싶은 요소를 크게 하고, 그렇지 않은 요소를 작게 한다. 즉, 문자를 크게 하거나 사진을 크게 하는 것이다(점프 비율의 설정 ⇒ p.42).

매우 심플한 방법이지만 이 방법을 사용하면 보다 매력적인 디자인으로 변신한다.

점프 비율 없음 점프 비율 있음

NEW OPEN
2015.10.15 OPEN11:00

NEW OPEN
2015.10.15 OPEN11:00

서체의 크기와 굵기에 강약을 설정하면 인상이 크게 달라진다.

점프 비율 없음 점프 비율 있음

강약을 설정할 때에는 누가 봐도 분명한 차이가 느껴지게 하는 것이 중요하다.

☑ 참고 사례의 강약 설정

이번의 참고 사례에서는 오른쪽 그림에서처럼 강약을 부여했다. 복수의 문자 요소를 배치하는 경우는 〈읽어야 하는 문자〉와 〈보여주는 문자〉를 명확히 구분하는 것이 포인트다.

강약을 설정하는 것만으로도 지면의 인상이 크게 달라진 것을 확인할 수 있다.

memo

오른쪽의 참고 사례에서는 〈오픈 기념 20% OFF〉라는 문자 요소를 아이콘화하였다. 아이콘화는 지면에 강약을 부여하고자 할 때 가장 효과적인 방법 가운데 하나다. 아이콘화에 대한 상세 정보는 p.122에서 보다 자세하게 알아보기로 하자.

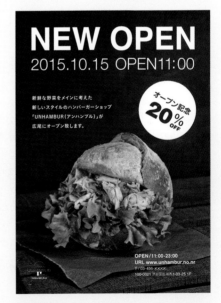

강약을 줌으로써 지면의 인상이 크게 변하는 것을 확인할 수 있다. 이 단계가 디자인의 묘미 중 하나라고 할 수 있다.

· 제 작 의 흐 름 ·

1 ARRANGEMENT 2 LAYOUT 3 LAYOUT 4 LAYOUT 5 LAYOUT 6 COLORATION 7 FONT TYPE 8 GRAPHIC

배색

⊙ 자세한 내용 ➡ **p.87**

요점

디자인의 인상은 배색에 의해 결정된다고 해도 과언이 아닐 만큼 배색은 강력한 힘을 가지고 있다.

디자인의 배색은 제작물의 목적이나 콘셉트(용도나 기대하는 효과) 등을 고려해서 검토해야 한다.

배색 이론은 그 깊이가 심오하여 끝까지 파고들다보면 심리학이나 인지공학 등과도 깊이 연관되어 있다는 것을 알 수 있다. 하지만 초보 단계에서는 일반적으로 널리 이용되고 있는 배색 이론을 활용하여 제작물이나 자료의 목적에 따라 배색을 선정해 나가기를 권한다.

⊙ 여기에서 표현하고 싶은 이미지

1. 유기농
2. 채소가 많은
3. 유럽 스타일로 스타일리시하다

⊙ 단어에서 연상되는 배색의 이미지

1. 유기농(자연 · 건강)

2. 채소가 많은(녹색, 신선함, 몸에 좋다)

3. 유럽 스타일로 스타일리시하다

☑ 참고 사례의 배색 계획

이 참고 사례에서는 위에서 설명하고 있는 이미지에 더해, 다음과 같은 이미지를 바탕으로 배색을 생각한다.

▶ 〈아메리칸 스타일〉이 아닌 〈유러피언 테이스트〉
▶ 스타일리시한 인상

또한 색을 선택하는 기준은 〈이미지〉만이 아니다. 예를 들자면, 대상 기업의 코퍼레이트 아이덴티티(Corporate Identity, CI) 컬러를 사용하거나 그 반대로 경쟁사가 사용하는 색은 피하는 경우도 있다.

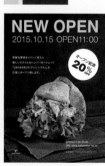

(왼쪽) 글자 색이 무채색이라 사진의 인상이 그대로 전해지면서 차분한 인상을 준다.
(오른쪽) 글자 색이 유채색이라 건강하고 활기찬 인상을 준다.

문자 · 서체의 선택

⊙ 자세한 내용 ➡ p.105

요점

〈디자인〉하면 레이아웃과 배색이 중심이라고 생각하는 사람이 많지만 사용하는 서체의 선택도 매우 중요하다. 서체에 따라서 완성된 결과물의 인상이 크게 달라진다.

서체의 종류와 선택 방법에 대해서는 p.105에서 자세히 설명하겠지만, 서체 선택의 기본은 〈여러 종류의 서체를 혼합하지 않는다〉는 것이다. 다수의 서체를 하나의 지면 상에 사용하면 경우에 따라서는 통일감 없이 마무리된다.

✘ 복수의 서체를 사용한 사례 ◯ 2종류의 서체만 사용한 사례

왼쪽 그림처럼 인상이 다른 서체를 많이 사용하면 통일감 없는 디자인이 된다.

☑ 참고 사례의 서체 선택

서체를 선정할 때는 여러 서체를 실제로 설정해보면서 직접 그 느낌을 검토한다. 비교해보면 서체에 따라 인상이 전혀 달라진다는 것을 확인할 수 있다.

어떤 것이 정답이라고 말할 수는 없지만 오른쪽 참고 사례에서는 스타일리시함과 함께 취급 상품이 햄버거라는 것을 감안해 다소 대중적인 느낌도 필요하다고 판단했고, 왼쪽 상단의 디자인으로 결정해야겠다고 생각했다.

Gotham + ◯◯◯◯ Garamond + ◯◯◯◯

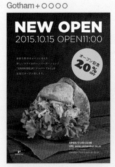

Bodoni+Garamond + ◯◯◯◯ Cooper+Helvetica + ◯◯◯◯

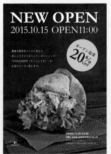
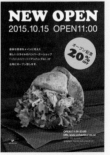

memo

세상에는 수천, 수만 종류의 서체가 존재한다. 언뜻 보면 매우 비슷해 보여도 자세히 비교해보면 하나하나 개성이 담겨 있다. 실제 지면 안의 제목이나 본문에 사용해보면 샘플과는 전혀 다른 이미지로 보이는 경우도 많다. 따라서 디자인 교육을 받는 과정에서 서체의 깊이에 매료되는 사람도 많이 있다.

⊙ 자세한 내용 ➡ p.141

· 제작의 흐름 ·

 1 ARRANGEMENT 2 LAYOUT 3 LAYOUT 4 LAYOUT 5 LAYOUT 6 COLORATION 7 FONT TYPE 8 GRAPHIC

정보의 도식화(다이어그램)

요점

문자 정보를 인식하려면 글을 모두 읽어야만 한다. 반면, **도식화하면 한눈에 필요한 정보를 인식할 수 있다.** 정보의 도식화는 디자인 제작에서 아주 중요하다.

도식화 과정을 거쳐 결과물의 완성도가 높아지는 대상은 여러 가지지만 그 대표적인 것이 지도나 그래프, 차트다. 예를 들어, 일기 예보의 경우 〈내일의 날씨는 맑고 비가 올 확률은 30%입니다. 최저 기온은 12℃이고 최고 기온은 19℃입니다.〉라고 기재하기보다 오른쪽 그림처럼 도식화하면 정보를 더 쉽게 이해할 수 있다.

내일의 날씨는 맑고 비가 올 확률은 30%입니다.
최저 기온은 12℃이고 최고 기온은 19℃입니다.

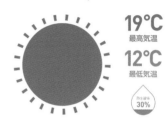

19℃ 最高気温

12℃ 最低気温

降水確率 **30%**

문장을 도식화하면 정보를 한눈에 이해할 수 있게 된다.

☑ 참고 사례의 정보의 도식화

이번에는 가게의 주소 정보를 지도로 도식화하고 하단에 배치했다. 최근에는 스마트폰의 지도 앱을 사용하는 사람도 많아 주소 정보도 삭제하지 않고 지도와 병기하는 형식을 취했다. 이렇게 함으로써 다양한 사람에게 보다 정확한 정보를 제시할 수 있다.

이 참고 사례는 이것으로 완성이다. 디자인 제작의 흐름에 맞게 하나씩 작업을 진행해 나가고 있다. 이 순서의 흐름은 다른 제작물에서도 유효하다. 각각의 과정을 하나씩 정확하게 이해하면 제작의 목적을 달성할 수 있는 지면을 완성하게 된다.

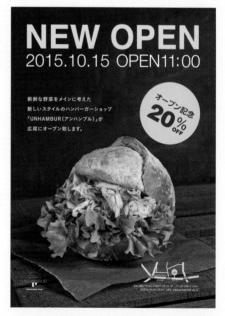

주소 정보뿐만 아니라 지도를 병기함으로써 보다 정확하게 중요한 정보를 독자에게 전달할 수 있다.

03

누구에게 무엇을 전달하고자 하는가

정보 정리의 기본

정보의 정리는 제작물이나 자료의 목적을 달성하기 위해 꼭 필요한 작업이다. 정보를 정리하는 것으로 시작하면 독자에게 제대로 전달할 수 있는 디자인, 소비자의 마음에 남는 디자인을 완성할 수 있다.

☑ 목적을 명확하게 하는 것의 중요함

왜 처음부터 바로 제작에 들어가지 않는가 하면, 디자인의 완성도는 독자에게 전달하고자 하는 내용이나 전하고 싶은 인상, 또는 이용 방법이나 다루는 방법에 따라 크게 달라지기 때문이다. 목적을 명확하게 하지 못한 상태에서 디자인 작업을 진행하게 되면 대부분의 경우에는 최적의 디자인으로 완성시키기 어렵다.

☑ 정보를 정리하는 방법

먼저 〈왜 이 제작물을 만들어야 하는가〉라는 질문에 대한 답을 생각하고, 제작물이나 자료의 목적을 명확하게 결정한다.

그 다음에 읽을 사람을 상상하면서 〈언제〉〈누가〉〈어디서〉〈무엇을〉〈어떻게〉〈목적은〉〈결과는〉의 항목을 세워서 정보를 정리한다. 그렇게 하면 우선 게재해야 하는 정보나 크게 보여주어야 할 정보가 떠오르고, 그다지 중요하지 않은 정보와 정보들 간에 우선순위가 명확하게 드러나게 된다.

정보 처리 항목	회답 포인트
언제	언제 이루어지는가
누가	타깃은 누구인가
어디서	목적의 장소는
무엇을	무엇을 하는가
어떻게	게재하는 매체는 무엇인가
목적은	무엇을 전달하고 싶은가
결과는	독자의 흥미를 유발한다

머리로 막연하게 생각하고 있는 상태가 아닌, 위의 그림처럼 명확히 써내려가는 것으로 정보가 정리된다. 그와 함께 디자인의 목적이 명확해져 우선순위도 결정된다. 이것이 디자인 제작의 제1단계다.

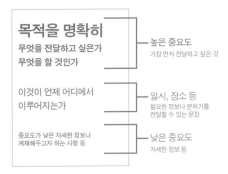

전달하고 싶은 정보의 중요도를 명확히 해, 그것을 시각화하는 것이 디자인의 최대 포인트다.

▶▶ 이것도 알아두자! ◀◀ 　　디자인 주문을 받았을 경우

제3자로부터 디자인 작업을 주문 받았을 경우에는 반드시 사전에 필요한 정보나 소재를 받아서 그 내용에 대해 회의를 하기 바란다. 사람의 생각이라는 것은 주관적이기 때문에 자신의 생각과 다를 수밖에 없다. 분명히 상대방도 이렇게 생각할 것이라고 혼자 마음대로 판단해서 작업을 진행하면 나중에 '주문한 사람이 생각했던 이미지와 다른' 사태가 벌어질 수도 있다. 디자인 제작에서는 이런 사전 준비가 매우 중요하다.

Chapter

2

레이아웃의 기본 법칙

지면 이미지를 결정하는 레이아웃의 기초 지식

어떤 제작물이나 자료를 제작할 때는 제작물의 목적을 명확하게 한 다음 그
목적을 달성하기 위한 레이아웃(배치설계)을 검토한다. 지면 이미지는 레
이아웃에 따라 크게 좌우되기 때문에 디자인 제작에서 매우 중요하다. 여러
페이지에 걸쳐 전개되는 지면을 제작할 경우에는 페이지 간의 통일감도 고
려할 필요가 있다.

판면 · 여백의 기본과 설계 방법

디자인 제작의 첫걸음은 판면과 여백의 설정이다. 이 단계에서 설정하는 지면의 레이아웃 스페이스에 따라 디자인의 완성도에 크게 영향을 미치기 때문이다.

☑ 판면과 여백을 결정하자

실제 레이아웃 작업에 들어가기 전에 반드시 결정해야 하는 것이 있다. 바로 판면의 설정이다.

판면은 〈문자 정보나 사진, 도판 등을 배치할 수 있는 영역〉을 의미한다. 이를 〈레이아웃 스페이스〉라고 부르기도 한다. 한편, 이런 요소를 배치할 수 없는 영역을 〈여백〉이나 〈마진〉이라고 한다.

판면은 배치되는 디자인 요소를 정리하는 데 중요한 역할을 담당한다. 또한 판면을 결정하면 레이아웃의 범위가 강조되기 때문에 비교적 정보를 전달하기가 쉬워진다.

판면
여백

☑ 지면의 이미지는 판면의 비율에 따라서 크게 달라진다

판면의 크기를 〈판면 비율〉이라 하고, 판면이 큰 경우에는 〈판면 비율이 높다〉, 판면이 작은 경우에는 〈판면 비율이 낮다〉고 한다.

판면의 크기에 따라 디자인의 인상은 크게 달라진다. 먼저 제작할 지면이나 자료가 다음 중 어떤 타입에 해당되는지를 검토하기 바란다.

▶ 게재할 정보량이 많다 : 판면 비율 ⇒ 높다
▶ 게재할 정보량이 적다 : 판면 비율 ⇒ 낮다

판면 비율이 높은 지면에서는 많은 정보를 게재할 수 있기 때문에 독자에게 〈풍성함〉이나 〈즐거움〉이라는 인상을 주게 된다. 상품 카탈로그처럼 정보량이 많은 지면에 적용하는 것이 적절하다고 할 수 있다.

반대로 판면 비율이 낮은 지면에서는 여백이 넓어지기 때문에 〈조용함〉이나 〈차분함〉, 〈고급스러움〉 등의 인상을 줄 수 있다. 고급스러운 명품 브랜드 광고나 차분한 지면에 적용하는 것이 적절하다.

판면 비율이 높다

판면 비율이 낮다

많은 정보를 게재하는 경우나 와자지껄한 인상을 주고 싶은 경우에는 판면은 넓게, 여백은 좁게 설정함으로써 판면 비율을 높이는 것이 좋다.

그러나 판면 비율을 너무 높게 설정하면 독자에게 옹색한 인상을 줄 수 있기 때문에 주의가 필요하다.

천천히 읽어주기를 바라는 문서나 고급스러움을 추구하는 경우, 또는 차분한 인상을 주고 싶은 경우에는 판면을 좁게 하고 여백을 넓게 설정함으로써 판면 비율을 낮추는 것이 좋다.

그러나 판면 비율을 너무 낮게 설정하면 성의가 없어 보일 수도 있기 때문에 주의가 필요하다.

이것도 알아두자!　　인쇄물의 여백

판면은 여러분이 임의로 정할 수 없지만 인쇄물의 경우에는 최소한 지면 끝에서 5~10mm 정도의 여백을 남겨주기 바란다. 지면 끝까지 배치하면 지면을 재단할 때 잘려나가는 경우가 생기게 된다.

✕ 여백 없음

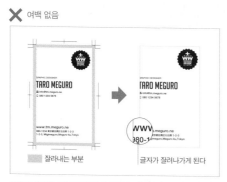

▨ 잘라내는 부분　　글자가 잘려나가게 된다

여백이 좁으면 재단할 때 글자가 잘릴 가능성이 있다.

◯ 여백 있음

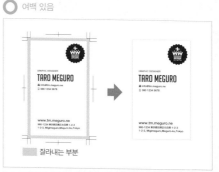

▨ 잘라내는 부분

5mm 이상의 여백을 설정하면 글자가 잘려나가는 위험을 피할 수 있고, 읽기 편한 레이아웃을 구현할 수 있다.

☑ 여백은 상하 및 좌우를 맞춘다

여백의 폭은 네 방향을 모두 같이 맞출 필요가 없다. 상하 여백은 좁게 설정하고 좌우는 넓게 설정하는 경우도 종종 있다.

그러나 기본적으로는 상하 여백과 좌우 여백끼리는 동일하게 설정하기를 권한다. 특히 좌우 여백을 다르게 설정하면 지면의 안정감이 떨어지기 쉬우므로 주의하기 바란다.

오히려 여백을 다르게 설정해서 안정감의 저하를 활용하는 방법으로, 의도적으로 네 방향의 여백을 다르게 설정하여 역동적인 지면으로 디자인하는 경우도 있다. 그러나 우선 기본적인 방법으로 실천해보고 그 다음에 다양한 방법으로 여백에 변화를 주는 실험을 해보기 권한다. 판면이나 여백의 설정을 어떻게 하는지에 따라 완성된 결과물의 느낌이 전혀 달라진다는 것을 확인할 수 있을 것이다.

좌우 여백을 다르게 설정한 경우

좌우 여백이 다른 디자인의 경우. 디자인에 따라 달라지지만 좌우 여백이 다르면 독자에게 불안한 인상을 줄 수도 있다.

좌우 여백을 같게 설정한 경우

좌우 여백이 같은 디자인의 경우. 위의 경우와 비교해보면 안정감 있는 인상을 받게 된다.

> *memo*
>
> 상하 여백이나 좌우 여백은 맞추는 것이 기본이지만 페이지가 많은 책이나 카탈로그, 잡지의 경우는 제본되는 쪽의 여백을 넓게 설정할 필요가 있기 때문에 좌우 여백의 폭을 다르게 설정한다(다음 페이지의 〈이것도 알아두자!〉를 참고하기 바란다).

☑ 표준적인 여백의 폭

여백의 폭은 자유롭게 결정할 수 있지만 아무런 지표도 없으면 처음에는 스스로 결정하기 어려워 한다. 따라서 오른쪽 표와 같은 표준적인 여백의 폭을 참고하기 바란다. 이 표를 토대로 몇 가지 지면을 제작해보면서 각자가 최적의 판면과 여백을 설계해보자.

또한 매체에 따라 달라지지만 인쇄물의 경우는 최소한 상하좌우 5~10mm 이상의 여백이 필요하다(p.23). 이 점을 꼭 기억해두기 바란다.

대상	표준 여백의 폭
A0, B0 이상 예: 포스터나 대형광고	많은 정보 : 25mm ~ 40mm 적은 정보 : 40mm ~
A1~A3, B1~B3 예: 전단지 광고 등	많은 정보 : 7mm ~ 12mm 적은 정보 : 12mm ~
A4 이하, B4 이하 예: 프레젠테이션 자료, 기획서 등	많은 정보 : 7mm ~ 12mm 적은 정보 : 10mm ~
엽서	많은 정보 : 5mm ~ 8mm 적은 정보 : 8mm ~
명함	많은 정보 : 5mm ~ 7mm 적은 정보 : 7mm ~

☑ 여백 위에 요소를 배치하는 테크닉

기본적으로는 여백 위에 지면의 구성요소를 배치하지 않는 것을 원칙으로 한다. 그러나 지면에 변화를 주기 위해서는 의도적으로 일러스트레이션이나 사진 등의 도판을 배치하는 테크닉도 필요하다.

지면에 명확한 규칙이 존재하고, 그것을 제대로 지켜나가면 디자인에 균형감이 생겨나기 때문에 안정적이면서도 아름다운 지면을 완성할 수 있다. 그러나 제작물의 목적에 따라 안정감보다는 약동감을 살릴 필요가 있다고 판단되는 경우도 있다.

지면에 약동감을 불어넣는 방법 가운데는 〈지면상의 규칙을 조금 탈피하는〉 방법도 있다. 그 가운데 한 가지가 〈상하좌우 여백의 폭을 서로 달리 하는 것〉이고, 또 다른 한 가지가 〈여백 위에 요소를 배치하는 것〉이다. 이렇게 하면 디자인의 균형이 깨지기 때문에 규칙을 지키는 디자인과 비교해서 지면의 약동감과 불안정감이 동시에 생겨나게 된다. 뒤에서 설명할 〈트리밍 배치〉(p.50)와 함께 참고하기 바란다.

양쪽 모두 여백 위에 디자인 요소를 배치하고 있다. 모든 요소를 판면 안에 배치하는 방법보다 지면의 불안정감과 움직임을 느낄 수 있다.

이것도 알아두자! 〈〈 윌리엄 모리스(William Morris)의 여백 설계

19세기의 유명한 디자이너 윌리엄 모리스는 디자인이 아름다운 책을 모두 분석해 책자 등 복수 페이지로 구성되는 지면에 있어서 〈아름다운 여백의 비율〉을 설정하게 되었다(오른쪽 그림 참조). 인간의 미의식은 시대와 함께 변화하기 때문에 이 비율이 현재에도 유효하다는 것은 결코 아니지만 참고 지식으로 알아두면 도움이 될 것이다.

또한 여러분 스스로 마음에 드는 기존의 잡지나 카탈로그 등에 설정된 판면이나 여백을 측정해보면서 다양한 방법으로 연구해보기 바란다. 실제로 다양한 판면과 여백이 존재한다는 것을 느끼게 될 것이다.

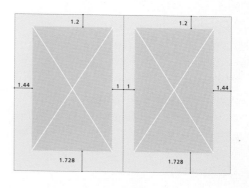

02

효율적으로 디자인을 완성시키는 마법의 격자

그리드의 기본 지식

그리드를 이용하면 가이드라인에 따라 요소를 배치하는 것만으로도 잘 정리된 지면을 디자인할 수 있다.
그리드는 디자인 제작에 있어서 필수불가결한 시스템이다.

☑ 그리드와 그리드 시스템

그리드는 지면에 수직 수평의 같은 간격으로 배치된 격자 상
태의 가이드라인이다. 그리드를 이용한 레이아웃 기법을 〈그
리드 시스템〉이라고 한다.

그리드 시스템은 20세기 유럽에서 처음 만들어진 모던 그
래픽 디자인을 대표하는 디자인 기법 가운데 하나다.

그리드 시스템은 기본이 되는 사각형의 그리드를 하나의
단위로 설정하고 그 조합에 의해 지면을 구성하게 된다. 그리
드에 따라 지면의 구성 요소를 배치하면 잘 정돈되어 보이고
아름다운 레이아웃을 구현할 수 있다. 이것이 그리드를 이용
하는 최대의 장점이다.

그리드 기본 단위를 크게 설정하면 칸의 폭이 넓어지기 때문에 각 요소
의 위치가 어느 정도 고정된다. 그 결과 전체적으로는 정돈되어 보이지
만 그 대신 자유도가 낮아지기 때문에 배치를 변형하는 데 한계가 있다
는 것이 단점이다.

☑ 그리드의 또 하나의 이점

그리드를 이용하면 또 하나의 이점이 있다. 미리 그리드를 작
성해두면 구성 요소를 배치하는 데 기준이 되기 때문에 그리
드가 없는 경우와 비교했을 때 레이아웃 작업이 훨씬 쉬워지
게 된다. 그렇기 때문에 특히 텍스트의 양이 많은 자료나 잡
지, 서적 등의 지면을 제작할 때 그리드를 이용하면 빠른 시
간 안에 망설임 없이 어느 정도 수준 이상의 아름다운 지면을
제작할 수 있다. 또한 여러 페이지에 걸친 레이아웃의 경우에
는 전체적인 통일감을 유지하는 것도 가능하다.

그러나 모든 페이지를 같은 레이아웃으로 구성하면 독자
에게 단조롭고 지루한 인상을 줄 수 있기 때문에 주의할 필요
가 있다. 같은 그리드라도 레이아웃 패턴은 다양하게 변화시
킬 수 있기 때문에 다음 페이지의 구체적인 사례를 참고해서
다양한 디자인을 전개해 나가기 바란다. 같은 그리드를 사용
하더라도 레이아웃 패턴에 변화를 줄 수 있다면 전체적인 통
일감과 더불어 페이지별 독자성이라는 두 마리 토끼를 한꺼
번에 잡는 것도 가능하다.

그리드 단위를 너무 작게 설정하면 그리드 수가 지나치게 많아지기 때문
에 전체적으로 정돈된 느낌은 조금 떨어지지만, 다양한 레이아웃 패턴을
구현할 수 있어 상대적으로 레이아웃의 자유도는 높아지게 된다.

☑ 레이아웃의 베리에이션(variation)

그리드를 좁은 간격으로 만들지 넓은 간격으로 만들지에 따라 실현되는 레이아웃의 베리에이션 종류는 다양해지기 마련이다. 하지만 어떤 그리드라도 의외로 다양한 베리에이션을 구현할 수 있다. 일반적으로 그리드 시스템이라고 하면 하나의 그리드에 모든 디자인 요소를 가두어버려 자유도가 떨어지는 레이아웃이 된다고 생각하기 쉽지만 그런 염려는 할

필요가 없다. 아래 그림은 같은 그리드 시스템을 사용한 레이아웃 베리에이션의 사례를 보여주고 있다. 이것은 아주 간단한 사례에 불과하지만 그 결과를 비교해보면 하나의 그리드에서도 다양한 레이아웃을 검토할 수 있다는 것을 알게 될 것이다.

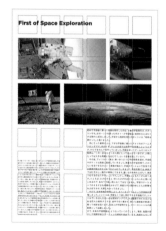
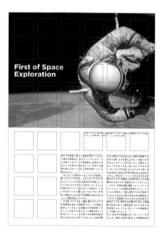
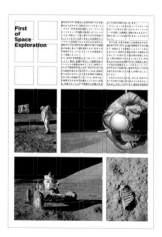

같은 그리드를 사용하더라도 위의 그림과 같은 다양한 베리에이션의 레이아웃을 만들 수 있다. 또한 그리드의 간격은 여러분이 독자적으로 결정하는 것이기는 하지만 일반적으로 사용하는 수치를 참고로 알려주면 A4 세로의 경우에는 세로 3~12단, 가로 3~7단 정도다. 그리고 본인이 마음에 드는 디자인 결과물 위에 직접 자를 대보면서 어떤 그리드가 설정되어 있는지를 확인하는 것도 매우 유익한 경험이 된다. 다양한 지면이 하나의 규칙에 의해 전개될 수 있다는 것을 이해할 것이다.

최적의 그리드를 설정하기 위한 계산법

그리드의 설정 방법

그리드는 단순히 페이지를 같은 간격으로 나누는 것만이 아니다. 그냥 보기에는 매우 간단한 것 같지만
제대로 순서를 지켜 설정하기 바란다.

☑ 도판 등을 기준으로 한 그리드 설정

명함이나 엽서, 포스터처럼 문자 요소가 적은 지면을 제작할 때는 다음의 순서에 따라 그리드를 설정한다.

① 판면을 결정한다

판면의 위치를 결정한다.

② 그리드를 설정한다

가로, 세로가 각각 같은 간격을 이루는 격자를 임의
로 그려서 완성한다.

☑ 본문의 문자 크기를 기준으로 한 그리드 설정

전단지나 회사 안내, 카탈로그 등 문자 요소가 많은 지면을 제작할 때는 다음의 순서에 따라 그리드를 설정한다.

① 판면을 결정하고 판의 그리드를 설정한다

우선 판면의 위치를 적절히 설정하고, 그 판면 위에
그리드를 설정한다. 여기에서는 가로 3등분, 세로 5
등분으로 나누어 설정하고 있다.

② 본문 글자와 행넘김 크기를 결정한다

다음으로 본문 글자의 크기와 행간이 포함된 행넘김
의 크기를 결정해 ①에서 설정한 그리드의 한 블록
에 텍스트를 흘려 넣어본다.

여기에서는 글자 크기 8pt, 행
넘김 크기 14pt로 설정했다.

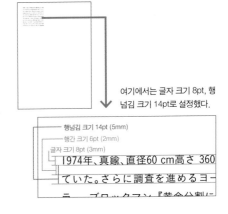

③ 글자 크기에 따라 그리드 블록의 크기를 결정한다

그리드 블록의 가로 길이는 임의로 정해도 상관없지만 처음에는 글자 크기의 배수를 기준으로 하는 것이 좋다. 여기에서의 사례는 글자 크기가 8pt(약 3mm, 1pt=약 0.35mm)이기 때문에 3의 배수인 54mm로 설정했다.

그 다음에 그리드 블록의 세로 길이를 결정한다. 여기에서의 사례는 블록 하나에 본문이 10줄 들어가는 것으로 정하고, 아래와 같은 계산법에 따라 그리드의 세로 길이를 결정한다.

그리드의 세로 길이

행넘김 × 행 수 – 행간 = 그리드의 세로 길이

사례의 경우
14pt(5mm)×10 – 2mm = 48mm

본문을 기준으로 그리드를 설정하는 경우에는 한 블록의 하단 선이 글자의 아랫부분(베이스 라인)과 일치하도록 설계하는 것을 기본으로 한다. 그러기 위해서 마지막 행간 부분을 빼야 하는 것이다.

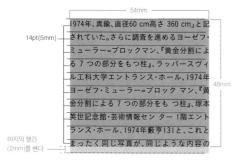

우선 가로 54mm / 세로 48mm의 블록이 완성되었다.

④ 블록을 복제해서 본문을 흘려 넣는다

블록을 복제해서 텍스트를 흘려 넣어보면, 두 번째 이후의 블록과 행의 상단이 일치하지 않는 것을 확인할 수 있다.

⑤ 블록의 간격을 조절한다

글자 크기를 기준으로 해서 블록 사이의 간격을 아래 계산법으로 조절한다.

블록의 간격

행간+행간+글자 크기 = 블록의 간격

여기에서는
2mm + 2mm + 8pt(3mm) = 7mm

⑥ 블록 사이의 여백 조절

블록 사이의 간격을 앞에서 언급한 수치로 조절하고 남는 부분을 상하좌우의 여백으로 조절하면 완성된다. 이처럼 그리드를 글자 크기나 행간으로 산출해서 설정해두면 타이틀이나 사진, 도판만이 아니라 본문도 자유롭게 레이아웃할 수 있게 된다. 다양한 레이아웃 패턴을 검토하고자 할 경우 여기에서 소개한 방법으로 그리드를 설정해보기 바란다.

〈전달하는 디자인〉으로의 첫걸음, 게슈탈트 법칙의 이용

04 그룹화(접근 효과)

제3자에게 내용을 이해하기 쉽고 정확하게 전달하기 위한 디자인을 제작하기 위해서는 정보를 정리한 다음에 유사한 정보끼리 가깝게 배치해서 레이아웃을 결정한다.

☑ 요소 간의 거리, 게슈탈트 법칙

사람들은 무의식적으로 비슷한 형태를 하고 있는 것이나, 근처에 있는 것들을 하나의 덩어리로 연결시켜 인식하려고 한다. 이런 특징을 〈게슈탈트 법칙〉이라고 한다. 이것은 많은 사람에 해당되는 인간의 본질적인 특징 가운데 하나다.

디자인 제작에 이 특징을 제대로 이용하면 제3자에게 정보를 빠르고 정확하게 전달할 수 있다. 구체적으로 말하자면, 같은 그룹의 요소나 비슷한 요소끼리 가깝게 배열하고, 반대로 연관성이 없는 요소는 떨어뜨려 배열하는 것이다.

또한 전체에서 가장 눈에 띄게 강조하고 싶은 요소가 있는 경우는 그 요소만을 덩어리에서 분리시켜 배치하는 것이 효과적이다. 정보의 내용에 따라 그룹화시키거나(가깝게 배열하거나), 독립시키는(떨어뜨려놓는) 등의 방법을 시도해보기 바란다.

디자인 요소 가운데에서 명확한 그룹을 만들면 전체적인 덩어리가 생기나 직감적으로 내용을 이해할 수 있게 된다. 반면, 그룹화시키지 못하면 정보를 올바르게 전달하기 어려워진다.

☑ 내용을 이해한 다음에 레이아웃을 결정

그룹화를 효과적으로 실천하기 위해서는 당연한 일이지만 디자인을 구성하는 요소에 대해서 제대로 이해하는 것이 중요하다. 내용을 이해하고 우선순위를 분명하게 설정하는 것이 효과적인 그룹화의 중요한 포인트가 된다.

그룹화를 포함해서 인간이 원래 가지고 있는 감성을 제대로 파악해 그 감성을 잘 살릴 수 있도록 디자인하는 것이 중요하다. 감성에 역행하게 되면 더더욱 이해하기 힘든 결과를 만든다.

✕
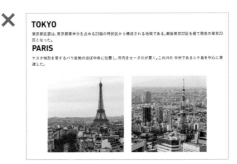

도쿄와 파리의 사진, 원고가 아무런 연관성도 없이 배치되었기 때문에 사진과 문자의 관계성이 느껴지지 않는다. 무의식적으로 보면 사진과 원고가 전혀 상관없는 것처럼 느껴진다.

◯
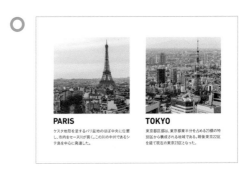

◯

같은 내용의 요소끼리 가깝게 배열하고, 연관성이 없는 요소는 떨어뜨려 배열함으로써 그룹화가 강조되어 정보의 차이를 명확하게 느낄 수 있다. 시각적으로도 인식하기 쉬워 보기에도 편하고 좋다.

☑ 그룹화의 포인트

각 요소를 그룹화할 때는 다음과 같은 점에 주의해야 한다.

Point 1 같은 의미나 역할을 하는 요소를 연결한다

연관성이 높은 정보끼리 가깝게 배치해서 그룹화한다. 시각적인 연관성이 높기 때문에 인식하기 쉬운 레이아웃이 완성된다.

Point 2 연관성이 낮은 요소는 서로 연결시키지 않는다

연관성이 낮은 요소는 가깝게 배열하지 말아야 한다. 적절하게 거리를 떨어뜨림으로써 연관성이 없다는 것을 명확하게 표현한다.

Point 3 배경을 적절히 이용한다

디자인에서 배경이란 여백을 의미한다. 앞에서 언급한 것처럼 연관성이 높은 그룹과 낮은 그룹을 배열하는 경우에는 명확한 차이를 알 수 있게 의식적으로 여백이 만들어지도록 신경을 쓰는 것이 좋다.

☑ 다양한 그룹화

요소를 그룹화하는 방법에는 가깝게 배열하거나 떨어뜨려놓거나 하는 방법 이외에도 색이나 형태로 그룹화하는 방법과 박스나 선으로 나누는 방법 등이 있다.

명함의 경우는 게재하는 정보를 ① 회사명, ② 직함과 이름, ③ 주소와 연락처 이렇게 세 개의 그룹으로 나눌 수 있다. 이 그룹화와 함께 그룹 사이에 여백을 만들면 더욱 전달하기 쉬운 결과물을 만들어낼 수 있다.

그룹화에서는 요소 간의 연관성을 강조한다. 연관성이 없는 정보가 가깝게 있으면 오히려 이해하기 어려운 결과가 된다. 그룹화를 할 때는 사전에 내용을 충분히 이해할 필요가 있다.

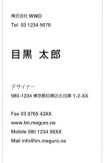

접근

근접해 있는 요소들은 같은 그룹으로 인식되기 쉽다.

유사

유사한 색이나 형태의 요소들은 같은 그룹으로 인식되기 쉽다.

결합

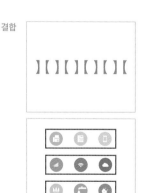

【 】와 같이 닫힌 형태의 요소들은 같은 그룹으로 인식되기 쉽고, 】【 는 같은 그룹으로 인식되기 어렵다.

참고 사례 ① : 상품 카탈로그처럼 다수의 요소가 혼재되어 있는 경우도 기본적으로는 마찬가지다. 비슷한 요소끼리 가깝게 그룹화하면 같은 계열로 인식하게 되고, 보기에도 깨끗하고 아름다운 디자인으로 표현된다. 왼쪽의 지면에서는 상품 정보와 상품 사진이 그룹화되지 못해 어떤 상품의 상세 정보인지 금방 인식할 수 없는 상태다. 오른쪽의 지면처럼 상품 사진과 그와 연관된 상세 정보를 가깝게 배열하여 그룹화하면 정보를 인식하기 쉬워진다.

참고 사례 ② : 문자만으로 이루어진 경우에도 같은 카테고리 내의 요소끼리 그룹화하면 연관성이 강조되어 전달하기 쉬운 디자인이 된다. 이 참고 사례의 경우는 디자인 요소가 문자밖에 없는데〈Gin base〉와〈Vodka base〉의 카테고리 차이가 시각적으로 명료하게 구분되지 못한다. 오른쪽처럼 같은 항목끼리 그룹화해서 다른 그룹과 떨어뜨려 배열하면 차이가 명료해지면서 시각적으로 인식하기 쉬워진다. 가장 심플한 그룹화의 방법이지만 그럴수록 머릿속에 잘 기억해두기 바란다.

☑ 참고 사례 ① 의 포인트

상품 사진과 그 상품의 정보(크레딧 등)는 같은 그룹의 정보에 해당되기 때문에 가깝게 배열해서 그룹화하고 있다. 오른쪽과 같이 다른 상품과 떨어뜨려놓으면 상품별로 그룹화가 명확해져 의미를 제대로 전달할 수 있는 디자인이다.

또한 이 사례에서의 상품은 사진과 문자 사이의 간격(여백)을 상품별로 통일시키는 것이 매우 중요하다. 세로로 나열된 상품의 경우, 그다지 신경 쓰지 못하는 경우가 있을지 모르지만 이런 작은 디테일의 차이가 결국 전혀 다른 결과물을 만들어내기 때문이다.

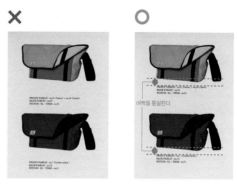

왼쪽의 경우는 상품 사진과 상품 정보가 같은 간격으로 배열되어 있어서 연관성이 모호하다. 오른쪽의 경우는 상품 사진과 상품 정보가 가깝게 배열되어 있어서 어떤 상품의 정보인지 금방 인식된다.

☑ 참고 사례 ② 의 포인트

이 참고사례에서처럼 문자 요소를 그룹화할 경우에는 타이틀이나 소제목 글자를 굵게 하거나 크게 하거나 색에 변화를 주기도 한다. 그렇게 하면 각 항목이 강조되기 때문에 시각적으로도 정보를 인식하기 쉬워진다.

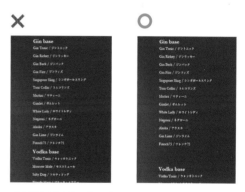

다른 항목끼리 떨어뜨려놓으면 항목의 차이가 명료하게 전달돼 보기 편해진다. 또한 항목의 제목은 서체에 차이를 두어 눈에 잘 띄게 하면 독자는 게재된 내용을 금방 판단할 수 있게 된다. 잡지 등의 소제목에서도 이런 방법으로 독자의 흥미를 끌어내는 방법을 적용하고 있다.

이것도 알아두자! — 맞추기의 중요성

다수의 요소를 그룹화할 경우의 포인트는 〈맞춰서 배열하는 것〉이다. 디자인에서 각 요소를 맞추는 것의 중요성에 대해서는 p.34에서 자세히 설명하겠지만 그룹화에서도 중요하기 때문에 먼저 간단하게 설명하고자 한다.

그룹화할 경우에 각 요소를 단지 가깝게 배열하는 것만으로는 아름다운 결과를 기대할 수 없다. 정보의 그룹화만을 생각한다면 가깝게 배열하는 것만으로도 목적은 달성할 수 있지만 디자인에서는 가시적인 요소도 매우 중요하게 생각해야 한다. 따라서 아름다운 디자인을 만들기 위해서는 오른쪽 그림에서처럼 다양한 요소들을 의식적으로 맞춰 배열하도록 하자.

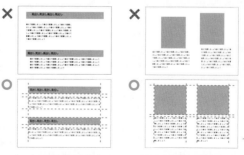

같은 그룹을 구성하는 각 요소들의 위치나 폭, 간격 크기 등을 잘 맞추면 통일감이 생겨 정돈된 인상을 준다.

맞추기(정렬)

디자인의 실제 제작에서 〈맞추기〉는 앞에서 설명한 〈그룹화〉와 마찬가지로 매우 중요하다. 여기에서는 맞추기의 중요성과 맞추는 방법을 구체적으로 설명하고자 한다.

▱ 작은 흐트러짐이 디자인을 망가뜨린다

레이아웃의 기본은 요소끼리 맞추는 것에 있다. 사람들은 줄이 잘 맞춰진 것을 보면 본능적으로 〈아름답다〉, 〈좋다〉고 느끼게 된다. 그렇기 때문에 **도판이나 문자 등을 레이아웃할 경우 각 요소끼리 제대로 맞추는 것이 중요하다.** 줄을 맞추면 디자인에 안정감이 생기고 정리되어 보이기 때문이다. 지면의 움직임이나 역동감을 주기 위해서 〈일부러 맞추지 않는〉 경우도 있지만 어디까지나 〈맞추기〉의 기본을 제대로 이해한 다음에 이러한 변화를 시도하는 것이 좋다.

인간의 뇌와 눈의 인식 구조는 매우 뛰어나기 때문에 아주 조금만 틀어져 있어도 금방 이상하다고 느끼게 된다. 그러므로 디자인할 때는 조금이라도 틀어지지 않게 제작하기를 권한다. 〈조금씩 틀어져 있어도 상관없겠지〉라는 생각으로 레이아웃을 하면 여러 곳에서 조금씩 균열이 생겨 전체적으로 전혀 〈정돈〉되어 보이지 않는 결과를 초래한다.

▱ 무엇을 맞출 것인가

디자인에는 〈맞춰야 할 요소〉가 아주 많다. 예를 들어 그래프와 해설문, 사진과 캡션 같은 한 덩어리로 다뤄야 할 요소들이 여기에 해당된다. 따라서 각 요소들 사이의 간격이나 폭을 정확하게 맞추는 것도 중요하다.

그러나 아무런 맥락 없이 무조건 맞추면 안 된다. 〈그룹화〉에서도 강조했지만 맞추기를 통해서 〈덩어리〉가 생기기 때문에 연관성이 높은 요소끼리 맞춰야 한다. 연관성이 떨어지는 요소들을 맞추면 독자에게는 〈이해하기 어려운 디자인〉으로 인식되기 때문이다.

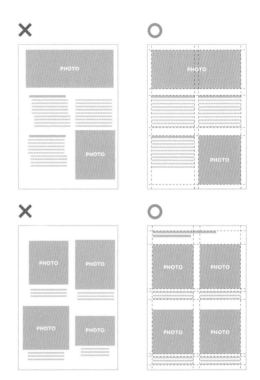

다수의 요소를 맞추면 지면에서는 〈안정감〉과 〈덩어리〉가 생긴다. 이 때 요소들의 간격이나 폭에 주의해 제대로 맞추기 바란다.

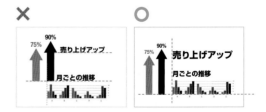

왼쪽 사례는 맞추는 포인트가 틀려서 내용이 모호해지고, 안정감도 느껴지지 않는다. 〈월별 추이〉와 그것을 표현하는 막대그래프를 오른쪽처럼 맞추면 연관성이 강조될 수 있다. 또한 배치되어 있는 두 종류의 그래프도 맞춰줄 필요가 있다. 그래프를 아래쪽 맞추기로 정렬한 오른쪽 사례에서는 안정감을 느낄 수 있다.

☑ 어디를 맞출 것인가

간단하게 〈맞춘다〉고 하는 경우에도 〈맞추는 위치〉는 한 곳만이 아니다. 왼쪽, 오른쪽, 가운데 맞추기 등 여러 위치로 맞출 수 있다. 요소들을 맞출 경우에는 상황에 따라서 최적의 위치로 맞추는 것이 중요하다. 또한 아래 그림에서도 나타나지만 〈간격〉을 맞추는 것도 매우 중요하다. 카탈로그처럼 여러 가지 요소를 결합해서 여러 개 게재해야 할 경우는 요소 블록 사이의 간격도 맞추는 것이 좋다.

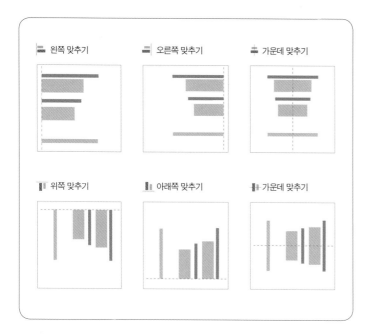

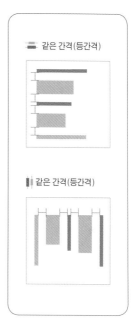

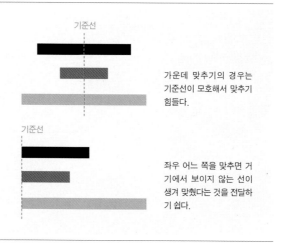

이것도 알아두자! ◄◄ **가운데 맞추기는 힘들다**

가운데 맞추기는 기본적인 레이아웃 방법 가운데 한 가지지만 이 방법은 〈기준선을 정하기 힘들다〉는 어려운 점이 있으므로 주의해서 적용하기 바란다. 오른쪽 그림을 보면 가운데 맞추기는 왼쪽 맞추기나 오른쪽 맞추기와 비교해서 기준선이 어디에 있는지를 판단하기 어렵다고 생각된다.

독자 입장에서는 명확한 기준선이 보이는 것이 제작자의 의도를 쉽게 이해할 수 있기 때문에 지면을 제작할 때에는 우선 가운데 맞추기를 시도할 것이 아니라 좌우 어떤 쪽으로 할 것인지를 먼저 검토해보기 바란다. 여러 가지 방법을 시도하다보면 자연스럽게 디자인 스킬이 성장할 것이다.

가운데 맞추기의 경우는 기준선이 모호해서 맞추기 힘들다.

좌우 어느 쪽을 맞추면 거기에서 보이지 않는 선이 생겨 맞췄다는 것을 전달하기 쉽다.

☑ 맞추는 방법 ①　보조선을 사용한다

요소끼리 맞추는 방법 가운데 하나로 도판이나 문자 등 〈기준이 되는 요소〉에 대해 보이지 않는 보조선(가이드라인)을 작성해서 그 보조선에 따라 각 요소를 배열하는 방법이 있다.

① 기준이 되는 요소를 상하, 좌우, 중앙에 〈맞추기〉 위한 보조선을 작성한다. 이 보조선을 기준으로 디자인 요소를 배치한다.

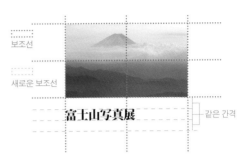

② 작성한 보조선에 따라 문자를 배열하고, 배열된 문자를 기준으로 새로운 보조선을 작성한다. 여백의 폭도 맞춘다.

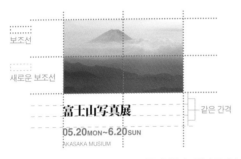

③ 작성한 문자의 보조선에 맞춰 다른 문자를 배열한다. 사진과 그 아래 문자 사이의 간격, 문자와 문자 사이의 간격도 폭을 맞춘다.

④ 보조선을 기준으로 배치하면 요소들이 보이지 않는 선으로 연결되어 있는 것처럼 정돈된 느낌이 든다.

▶ 이것도 알아두자!　《　기울어진 보조선

보조선이 항상 수평·수직일 필요는 없다. 필요에 따라서는 기울어진 보조선을 사용하는 경우도 있다. 기울어진 보조선을 사용하면 요소가 맞춰져 있어서 생기는 안정감이나 정돈된 느낌의 연출과 동시에 기울어져서 생기는 〈움직임〉의 연출을 실현할 수 있다. 이러한 방법도 하나의 특별한 연출 방법으로 꼭 기억했다가 디자인 작업에 적용해보기 바란다.

기울게 그린 보조선에 맞추면 정돈된 안정감과 동적인 움직임을 연출할 수 있다.

☑ 맞추는 방법 ②　그리드를 사용한다

개별적인 작은 요소끼리 맞추어야 할 경우 보조선을 사용하는 것이 효과적이지만, 지면 전체의 방침에 관한 것처럼 중요하고 커다란 요소를 배열할 경우에는 앞에서 설명한 그리드가 중요한 역할을 하게 된다. 디테일한 그리드를 설정하면 많은 베리에이션이 가능해진다. 그러나 너무 디테일하게 블록을 나누면 독자가 기준선을 인식할 수 없게 되므로 주의하기 바란다.

같은 그리드라도 다양한 위치에 요소를 맞추는 것이 가능하다. 맞추는 방법이나 위치에 따라 인상이 크게 달라진다는 것을 알 수 있을 것이다. 또한 어떤 지면에서도 요소를 맞출 수 있기 때문에 안정감이 생긴다.

✕

○

요소의 배열만이 아니라 요소끼리의 간격 등 다양한 것들을 맞추는 것이 기본이다. 시각적인 포인트를 주고 싶은 경우에는 의도적으로 맞추지 않을 수도 있지만 그런 경우에도 다른 것들은 모두 맞추는 것이 전제가 되어야 한다. 전체를 맞춤으로써 디자이너의 의도가 명확해지고 아름답게 정돈된 레이아웃이 가능하게 된다.

▱ 형태가 다른 요소를 맞추는 방법

사진이나 사각형의 도판, 박스형 본문과 같이 맞춰야 하는 요소의 형태가 비슷한 경우에는 요소의 끝과 끝을 맞추면 깨끗한 레이아웃이 완성된다. 하지만 오른쪽 그림처럼 형태가 전혀 다른 요소의 경우는 〈요소의 끝과 끝을 맞추는 방법〉으로는 깔끔하게 맞춰져 보이지 않는다.

이런 경우에는 각 요소의 **시각적인 무게(축)**, 또는 **점유 영역**을 기준으로 하여 실제 요소를 눈으로 판단해가면서 하나하나 수작업으로 맞춰야만 한다. 오른쪽 사례에서는 각 요소 좌우의 가운데를 축으로 단순히 가운데 맞추기를 한 것이 아니다. 실제로는 각 요소(동물)를 개별적으로 판단해서 각 요소의 시각적인 무게의 중심축(좌우의 중량이나 점유 면적이 동일한 지점)에 따라 맞추고 있다. 이 작업은 제작 툴의 기능으로 일괄 처리가 불가능하다. 하나하나 요소의 균형감각을 체크해가면서 수작업으로 배열해야 한다.

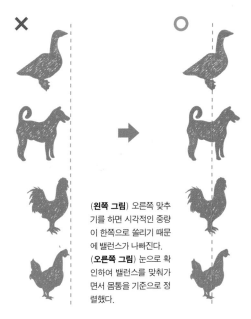

(**왼쪽 그림**) 오른쪽 맞추기를 하면 시각적인 중량이 한쪽으로 쏠리기 때문에 밸런스가 나빠진다.
(**오른쪽 그림**) 눈으로 확인하여 밸런스를 맞춰가면서 몸통을 기준으로 정렬했다.

(**왼쪽 그림**) 단순히 요소의 끝을 맞추면 왼쪽 그림처럼 되지만 눈으로 보기에는 밸런스가 약간 불안해 보인다.
(**오른쪽 그림**) 눈으로 보면서 밸런스를 맞춰서 닭 그림을 약간 왼쪽으로 옮기면 좀 더 안정감이 높아진다. 당장은 두 그림의 차이를 못 느낄지도 모르지만 디테일을 비교하면서 어느 쪽이 더 좋게 느껴지는지를 확인해보기 바란다.

Chicken

"Gallus gallus domesticus" and "Chooks" redirect here. For other subspecies, see Red junglefowl. For other uses of Chooks, see Chooks .
This article is about the animal. For chicken as human food, see Chicken. For other uses, see Chicken.

Chicken

"Gallus gallus domesticus" and "Chooks" redirect here. For other subspecies, see Red junglefowl. For other uses of Chooks, see Chooks .
This article is about the animal. For chicken as human food, see Chicken. For other uses, see Chicken.

Chicken

"Gallus gallus domesticus" and "Chooks" redirect here. For other subspecies, see Red junglefowl. For other uses of Chooks, see Chooks .
This article is about the animal. For chicken as human food, see Chicken. For other uses, see Chicken.

Chicken

"Gallus gallus domesticus" and "Chooks" redirect here. For other subspecies, see Red junglefowl. For other uses of Chooks, see Chooks .
This article is about the animal. For chicken as human food, see Chicken. For other uses, see Chicken.

Chicken

"Gallus gallus domesticus" and "Chooks" redirect here. For other subspecies, see Red junglefowl. For other uses of Chooks, see Chooks .
This article is about the animal. For chicken as human food, see Chicken. For other uses, see Chicken.

형태가 다른 요소에 대해서 그것이 제대로 맞춰져 있는지, 아닌지는 결국 제작자와 독자의 감각에 의존할 수밖에 없는 부분이다. 그렇기 때문에 어떤 경우에라도 확실한 정답은 없다. 중요한 것은 밸런스를 잡기 위해 노력하는 것이다. 그런 과정을 거쳐 여러분 스스로가 적절하다고 느끼는 위치에 배치하기 바란다.

☑ 맞추기 위한 테크닉

형태가 복잡한 도판의 경우에는 테두리를 만들고 그 테두리를 기준으로 보조선을 그어서 배치 요소를 맞추는 방법도 있다. 이 방법에서는 독자의 시선이 테두리의 사각형에 집중되기 때문에 비교적 쉽게 각각의 요소를 맞추는 것이 가능하다.

테두리 안에 요소를 배치하는 경우, 그 요소가 가운데에 제대로 배치될 수 있도록 맞추기 바란다.

Chicken

"Gallus gallus domesticus" and "Chooks"
redirect here. For other subspecies, see
Red junglefowl. For other uses of
Chooks, see Chooks .
This article is about the animal. For
chicken as human food, see Chicken. For
other uses, see Chicken.

Chicken

"Gallus gallus domesticus" and "Chooks"
redirect here. For other subspecies, see
Red junglefowl. For other uses of
Chooks, see Chooks .
This article is about the animal. For
chicken as human food, see Chicken. For
other uses, see Chicken.

☑ 사진이나 도판의 표시 범위도 맞춘다

요소끼리의 위치나 여백을 맞추는 것도 물론 중요하지만 같은 중요도의 사진이나 도판 등을 여러 장 게재할 경우에는 피사체의 크기나 도판의 크기를 맞추는 것도 중요하다.

인물사진을 여러 장 게재할 경우에는 각 인물의 얼굴 크기를 맞춘다. 마찬가지로 그래프나 해설도 등을 게재할 경우에는 각 도판의 사이즈를 맞추기 바란다.

이것도 알아두자! 쉽게 놓치게 되는 맞춰야 할 요소

디자인 작업에서는 수많은 요소를 맞추는 것이 기본이다. 제대로 맞추지 않으면 성의가 없어 보이기 때문이다. 놓치기 쉬운 것 가운데 하나가 상자 안에 놓이는 글자의 위치다. 예를 들어 중간 제목 등의 디자인에 장식으로 자주 사용하는 방법으로, 상자 안에 문자를 넣어 디자인을 마무리하는 경우가 있다. 그런 경우에도 상하좌우의 여백이 제대로 맞춰져 있는지 확인하도록 한다.

✕ そろえる事が基本
○ そろえる事が基本

✕ そろえる事が基本 ○ そろえる事が基本

✕ そろえる事が基本 ○ そろえる事が基本

Chapter:2 이해하기 쉽고 매력적으로 연출하는 방법

콘트라스트(대비)

콘트라스트는 지면을 이해하기 쉽고 매력적으로 완성하기 위해서 빼놓을 수 없는 매우 중요한 디자인 방법 가운데 하나다.

☑ 다양한 콘트라스트

콘트라스트(contrast)란, 어떤 요소와 다른 요소를 〈대비〉시키는 디자인 방법이다. 콘트라스트를 만드는 방법은 다음과 같이 다양하다.

❶ 큰 문자와 작은 문자의 대비(그림1)
❷ 사진이나 도판과 문장의 대비(그림2)
❸ 색의 대비(그림3)
❹ 밀도가 높은 부분과 여백의 대비(그림4)

　디자인에서는 이러한 대비를 〈강조하고자 하는 내용〉과 〈그렇지 않은 내용〉을 구분하기 위해 이용한다. 요소 간의 내용이나 목적에 따라 각 요소를 적절하게 대비시키면 지면상의 역할이 명확해지기 때문에 강약의 신축성이 생기거나 독자에게 정보를 정확하게 전달할 수 있게 된다. 또한, 지면의 디자인 퀄리티도 훨씬 높아진다.

☑ 콘트라스트를 주는 방법

콘트라스트를 줄 때의 포인트는 "강조하고 싶은 요소를 명확히 하기"와 "제대로 차이를 주기"의 2가지다. 이것도 저것도 다 강조하면 결과적으로 콘트라스트가 약해져버린다. 또한, "A와 B 중 그나마 B가 크다"라는 식의 애매모호한 차이로는 효과가 없다. "B가 A보다 확실히 크다"라고 느껴지는 정도의 차이를 주어야 한다.

　명확한 차이를 주면 지면에 강약이 생기고 정보도 이해하기 쉬워진다. 콘트라스트가 적절히 표현되어 있지 않은 지면에서는 제작자의 의도를 이해할 수 없다. 뿐만 아니라 단순한 작업 실수라고 받아들여지는 경우도 있다.

그림1

문자의 크기로 대비시킴으로써 지면에 강약이 생긴다.

그림2

사진이나 도판으로 보여주는 부분과 문장을 대비시켜서 강약을 만들어낸 사례다.

그림3

한색과 난색 등의 배색 효과로 대비시킨 사례다.

그림4

여백이 넓어 시원한 부분과 정보량이 많아 밀도가 높은 부분을 대비시킨 사례다.

☑ 콘트라스트의 설정 사례

아래에 콘트라스트를 이해하기 쉬운 사례를 준비했다. 왼쪽의 사례는 콘트라스트가 약하기 때문에 읽기 불편하고 보기에도 좋지 못하다. 오른쪽 사례는 명확한 콘트라스트를 만들어냈다. 〈타이틀〉이나 〈중간 제목〉 등에 명확한 차이(콘트라스트)가 생겨났기 때문에 내용을 읽지 않아도 한눈에 각 정보의 역할을 명확하게 인식할 수 있고 보기에도 좋아졌다.

✖

매우 심플한 디자인이지만 콘트라스트가 생겨났기 때문에 한눈에 보기에도 각 요소의 역할을 명확하게 이해할 수 있다.

○

콘트라스트가 생기지 않았기 때문에 읽기 불편하고 보기에도 좋지 않은 결과를 내고 있다.

☑ 콘트라스트로 디자인은 다시 태어난다

목적이나 역할, 중요성이 다른 요소를 같은 크기로 레이아웃하면 지루하고 재미없는 지면이 되기 쉽다. 지면 안에서 중요한 요소나 재미있는 부분을 발견해서 콘트라스트를 만들어내면 독자에게 호소할 수 있는 매력적인 지면으로 다시 태어난다.

✖ ── 사진의 크기가 같아 보인다

○

○

이런 디자인으로도 정보를 전달할 수는 있지만 모든 요소가 같은 크기로 배치되어 있기 때문에 지루한 인상을 주게 된다.

메인 사진을 명확하게 강조하고 있다. 이 정도 변화만으로도 지면에 강약이 생겨 매력적인 디자인으로 다시 태어났다는 것을 알 수 있다.

메인 사진의 여백을 따내고 흑백으로 변환함으로써 다른 요소와 차별화시키고 있다. 또한 여백의 크기로 강약을 만들어내고 있다.

☑ 점프 비율이란

지면에 배치되는 요소에서 〈큰 부분〉과 〈작은 부분〉의 차이를 〈점프 비율〉이라고 한다. 차이가 큰 경우는 〈점프 비율이 높다〉고 하고 차이가 작은 경우는 〈점프 비율이 낮다〉고 표현한다.

점프 비율에 따라서 독자에게 주는 인상이 크게 달라진다. 점프 비율이 높으면 감각적인 인상을 주기 때문에 호소력이 높아진다.

반대로 점프 비율이 낮으면 조용하고 차분한 인상을 주기 때문에 고급스러워 보이는 지면을 연출할 수 있다.

점프 비율이 낮다 점프 비율이 높다

☑ 문자의 점프 비율

문자의 점프 비율은 〈본문〉 사이즈와 비교되는 〈타이틀〉, 〈중간 제목〉, 〈캡션〉 등의 크기 차이를 말한다.

지면 안에 목적이나 역할이 다른 문자 요소가 다양하게 존재하는 경우에는, 각각의 문자 요소에 역할을 가미한 다음 문자 크기에 차등을 둬서 콘트라스트를 만들어낸다. 적절한 콘트라스트를 더해서 정보를 계층화하면 독자는 혼란스럽지 않게 이해할 수 있기 때문에 〈전달하고자 하는 정보〉를 제대로 이해시킬 수 있게 된다.

주목을 끌었으면 좋겠다고 생각하는 지면에서는 메인 타이틀이나 서브 타이틀의 점프 비율을 높게 책정한다. 점프 비율을 높이면 독자는 지면 전체를 대충 훑어보는 것만으로도 읽고자 하는 정보를 쉽게 찾을 수 있다.

문자를 크게 처리하는 것은 매우 간단한 방법이지만, 손쉽게 정보를 전달하기 때문에 잡지의 표지나 신문의 중간 제목, 광고 등 다양한 매체에서 넓게 활용할 수 있다.

한편, 읽는 행위가 중심이 되는 책이나 천천히 읽어주기 바라는 지면의 경우에는 일반적으로 점프 비율을 낮게 설정한다.

또한 문자에서는 점프 비율과 서체 종류(p.108)에서 콘트라스트를 만들어내는 것도 가능하다. 설정하는 서체 종류에 따라 읽기 편안한 정도나 전달되는 인상이 크게 달라진다.

정보의 우선순위에 따라 문자의 크기에 강약을 다르게 해서 정보를 그룹화하는 것만으로도 지면에서 콘트라스트가 생겨나 읽기 편안하고, 정보를 인식하기도 쉬워진다.

☑ 문자의 점프 비율이 높은 디자인

타이틀이나 중간 제목을 크게 설정하면 시선 유도가 뛰어난 결과를 만들 수 있기 때문에 지면을 훑어보는 것만으로도 중요한 정보를 전달할 수 있다. 이 방법은 순식간에 정보를 전달하고자 하는 광고나 잡지, POP 등에서 자주 이용되고 있다. 점프 비율이 높은 디자인은 임팩트에서도 효과적인 방법으로 잘 알려져 있다.

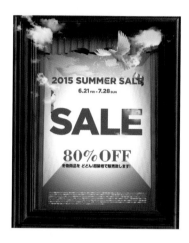

(왼쪽 그림) 매우 작은 문자와 메인 타이틀 〈SALE〉의 점프 비율이 높기 때문에 정보의 중요도가 명확하게 드러난다. 읽는다기보다는 훑어보는 느낌으로 정보를 쉽게 받아들이게 된다. (오른쪽 그림) 점프 비율을 높이면 활력이 넘치는 결과물을 만들어내기 쉽기 때문에 즐겁고 건강한 인상을 주고자 할 경우에도 효과적이다.

☑ 문자의 점프 비율이 낮은 디자인

점프 비율을 낮추면 〈고급스러움이나 신뢰성〉, 〈고급스럽고 설득력이 있는〉, 〈지적인 감각〉 등의 이미지를 줄 수 있다. 시간을 들여서 천천히 읽어주기 바라는 책이나 카탈로그, 엽서 등에 어울린다고 말하기도 한다.

점프 비율이 높다

점프 비율이 낮다

결혼식장 등에서 사용되는 메뉴 디자인. 넓은 여백에 맞추기 위해서 문자의 점프 비율을 낮게 설정했다.

점프 비율을 낮추면 여유로운 느낌이 들기 때문에 고급스러움을 연출하고자 하는 광고 등에도 효과적이다. 왼쪽의 사례는 메인 타이틀의 사이즈가 큰 만큼 무겁고 답답한 인상을 준다. 그에 비해 오른쪽의 사례는 메인 타이틀을 작게 배치하여 속삭이는 것처럼 조용한 인상이다.

☑ 사진 도판의 점프 비율

여러 장의 사진과 도판이 있고 또한 거기에 우선순위가 있는 경우는 우선순위가 높은 사진을 크게 배치함으로써 전달하고자 하는 포인트가 명확해진다.

또한 점프 비율을 높이면 독자의 시선을 컨트롤하는 것도 가능해진다.

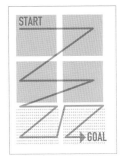
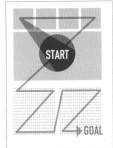

가로 조합의 지면을 읽는 경우 사람의 눈은 일반적으로 왼쪽 위에서 오른쪽 아래를 향해 〈Z형〉으로 이동하게 된다(p.68). 게재된 사진이나 도판이 병렬식으로 배치되어 있는 경우에는 왼쪽의 사례에서처럼 시선이 통상적으로 움직이지만 사진이나 도판 중 어떤 1장만 크게 하는 경우에는 통상의 흐름과는 다른 움직임을 보이게 된다.

사진의 점프 비율이 없는 디자인

문자의 점프 비율이 높기 때문에 깔끔하게 마무리되어 있지만 사진이 모두 같은 크기로 배열되어 있어 전달하고자 하는 디자인 포인트가 명확하지 않다.

사진의 점프 비율이 낮은 디자인

문자, 사진 모두 점프 비율이 낮고, 여백을 이용해서 지면에 약간의 강약을 주고 있다. 풍성하고 차분한 인상으로 전달하고자 하는 포인트가 명확해진다.

사진의 점프 비율이 높은 디자인

문자, 사진 모두 점프 비율을 높게 설정하면 지면에 큰 콘트라스트가 생기기 때문에 즐겁고 활기찬 인상을 주게 된다. 그만큼 전달하고자 하는 포인트도 명확해진다.

☑ 점프 비율을 결정하는 방법

점프 비율을 설정할 경우, 그냥 눈대중으로 조절하는 경우도 있지만 〈등차〉, 〈등비〉, 〈수식〉 등을 기준으로 생각하는 것도 한 가지 방법이다. 스스로의 감각을 신뢰할 수 없을 경우에는 참고하기 바란다.

	등차수열	등비수열	피보나치수열
수열	1,2,3,4,5 …	1,2,4,8,16 …	1,1,2,3,5,8 …
크기 (도식)	▪▪■■	▪▪■ ■	▪▪■ ■
크기 (문자)	ぁあ**あ**あ	ぁあ**あ**	ぁあ**あ**あ
거리 (간격)			
길이 (분할)			

이것도 알아두자! 　**서체의 시각적인 효과**

서체의 시각적인 효과란

문자 크기는 소리 크기에 맞춰서 생각할 수 있다. 문자가 단조롭게 나열되어 있는 레이아웃은 아무런 변화가 없는 톤으로 이어지는 지루한 강의처럼 귀에 들어오지 않는다. 자신의 생각을 상대방에게 전달하기 위해 강약을 조절하면서 말하는 것처럼 내용에 따라 문자의 크기나 굵기, 색이나 서체의 종류에 차이를 주어 지면에 변화를 만들어낼 필요가 있다.

✖ 문자의 점프 비율이 명확하지 않다　　✖ 문자의 점프 비율이 명확하지 않다　　⭕ 문자의 점프 비율이 명확하다

SALE
2015.5.20 SUN -6.8 SUN
最大 50%OFF
輸入雑貨・輸入文具・インテリアなどを
一挙プライスダウン
この際に是非お立ち寄りください!!

SALE
2015.5.20 SUN -6.8 SUN
最大
50%OFF
輸入雑貨・輸入文具・インテリアなどを
一挙プライスダウン
この際に是非お立ち寄りください!!

SALE
2015 5.20 SUN 6.8 SUN
最大50%OFF
輸入雑貨・輸入文具・インテリアなどを一挙プライスダウン
この際に是非お立ち寄りください!!

단조로운 지면 구성으로 디자인의 전달 포인트가 직감적으로 전달되기 어렵다. 또한 보기에도 생동감이 없어 뒤로 물러서는 것 같은 인상을 주고 있다.

모든 요소를 크게 강조하려다 보면 서로 큰 소리로 자기주장만 내세우는 대화처럼 나쁜 인상을 주게 되고, 정보도 명확하게 전달하기 힘들다.

강약이 있는 대화와 같이 강조할 부분과 그렇지 않은 부분을 명확하게 함으로써 지면의 가독성이 향상된다. 또한 보기에도 활기가 넘치는 인상을 준다.

문자의 조합

서체에는 각각의 개성이 있다. 서체의 점프 비율을 생각하는 경우에는 유사한 개성을 가진 패밀리 서체(p.113)를 사용한다. 그렇게 하면 보기에도 아름다운 디자인 결과물을 얻을 수 있다.

패밀리 서체로 조합한 사례　　다른 서체로 조합한 사례　　다른 서체로 조합한 사례

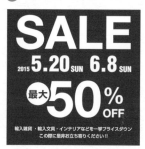

50% off　　50% off　　50% off

위의 3개 그림을 살펴보면 〈50% off〉를 각각 가는 서체와 굵은 서체의 조합으로 디자인하고 있다. 왼쪽은 패밀리 서체로 조합했다. 〈%〉의 동그라미 부분과 〈o〉의 형태에 주목하기 바란다. 패밀리 서체로 조합한 경우에는 디자인에 공통성이 있기 때문에 위화감이 느껴지지 않고 자연스럽게 읽을 수 있다. 그러나 가운데와 오른쪽의 경우에는 가는 서체와 굵은 서체의 공통성이 약하게 느껴진다. 디자인을 아름답게 하기 위해서는 조화가 중요하다. 문자의 점프 비율을 생각할 때, 패밀리 서체를 활용하면 조화로운 느낌으로 완성할 수 있다.

통일감을 연출할 수 있는 가장 심플한 방법

반복 · 나열

〈반복 · 나열〉은 같은 레벨의 요소가 복수로 존재하는 지면을 제작하는 데 도움이 되는 기본적인 디자인 방법 가운데 하나다.

☑ 반복 · 나열에 의한 통일감 연출

〈반복 · 나열〉이란 여러 장의 사진이나 도판, 문자 등을 동일한 디자인 법칙으로 레이아웃하는 방법이다. 다수의 요소에 같은 디자인 법칙을 적용함으로써 요소들의 규칙성을 만들어낼 수 있고, 그 결과 전체적으로 정리된 느낌과 통일감이 생겨난다.

〈반복 · 나열〉은 매우 심플한 방법이지만 그 효과는 절대적이라고 말할 수 있다. 특히 목적이나 역할이 같은 레벨의 요소가 지면에 다수 존재하는 경우에는 더욱 효과적으로 활용될 수 있다.

예를 들어, 복수의 상품 정보로 구성되는 상품 카탈로그의 경우 수많은 상품 사진을 따로따로 레이아웃하면 복잡해 보이지만 같은 디자인 법칙에 따라 레이아웃을 하면 정리된 느낌이나 통일감 있는 지면으로 아름답게 완성시킬 수 있다.

✕

따로따로 보면 문제가 없어 보이는 디자인이지만 각각의 디자인이 천차만별이면 전체적으로는 통일감이 없는 결과물을 만들게 된다.

☑ 반복되는 요소의 숫자와 효과

〈반복 · 나열〉은 반복해야 하는 요소가 많으면 많을수록 효과적이다. 2개, 3개로는 그 안에 규칙성이 있다는 것을 독자 스스로가 인식하기 어렵지만 5개, 6개로 요소의 가짓수가 늘어나면 쉽게 그 규칙성을 인식할 수 있게 된다.

◯

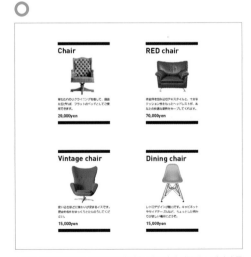

동일한 디자인 법칙을 모든 요소에 적용, 반복하면 깔끔하고 세련된 통일감을 준다.

☑ 모든 요소를 제대로 반복한다

〈반복 · 나열〉을 활용할 때에는 같은 그룹 내의 모든 요소에 동일한 디자인 규칙을 적용하는 것이 중요하다. 구체적으로는 ❶ 사진 · 도판의 크기, ❷ 문자 크기, ❸ 서체의 종류, ❹ 선 등의 장식 요소, ❺ 색, ❻ 배열, ❼ 여백 등이다. 하나라도 규칙에서 벗어나면 규칙성이 크게 흔들리게 된다. 맞춰야 하는 것들에 대해서는 철저하게 맞출 수 있도록 하자.

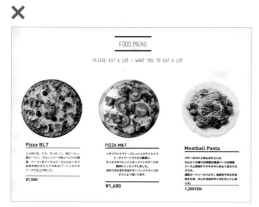

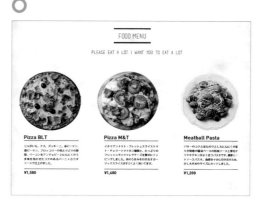

한눈에 보기에는 같은 디자인을 반복하고 있는 것처럼 보이지만 자세히 보면 영어의 대문자 · 소문자나 선의 두께, 서체의 크기, 문자의 조합 방법 등이 따로따로 노는 느낌이 들어 통일감이 떨어져 보인다.

영어의 대문자 · 소문자나 선의 두께, 서체의 크기 등 모든 요소를 맞춰서 반복함으로써 지면 전체에 통일감이 생겨 정리된 인상으로 디자인을 완성시켰다. 왼쪽 그림과 비교해보면 완성도가 크게 다르다는 것을 알 수 있다.

☑ 콘트라스트 + 반복 · 나열

배열하는 요소에 규칙성이 있는 경우는 앞에서 설명했던 콘트라스트(p. 40)를 활용해 타이틀이나 중간 제목을 강조하고, 그것을 반복해서 배열한다. 그렇게 하면 요소들이 정리되어 정보가 쉽게 전달된다. 이 방법은 긴 문장의 중간 제목 등에도 유효하게 적용시킬 수 있다.

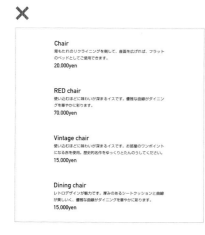

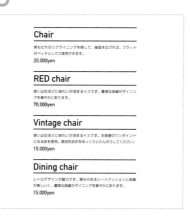

반복 · 나열은 다른 디자인 방법과 조합해 적용함으로써 보다 효과적인 결과를 가져올 수 있다.

☑ 정보를 쉽게 전달하는 방법

〈반복·나열〉을 적절하게 적용시키면, 독자는 짧은 시간에 지면의 구성이나 내용을 이해할 수 있기 때문에 정보가 훨씬 쉽게 전달된다.

오른쪽의 사례는 디자인 자체로는 그다지 나쁜 것이 아니지만, 나열 관계에 있어야 할 메뉴 상품의 레이아웃에 규칙성이 없기 때문에 상품명이나 가격을 파악하기에 불편함이 따른다.

그러나 아래의 사례에서는 각 메뉴를 반복하고 있기 때문에 먼저 레이아웃 패턴을 이해하고 나면 모든 메뉴 구성을 짧은 시간 안에 파악할 수 있게 디자인되어 있다.

디자인 자체는 나쁘지 않지만 각각의 디자인 패턴이 달라서 구성을 이해하는 데 불편함이 따른다.

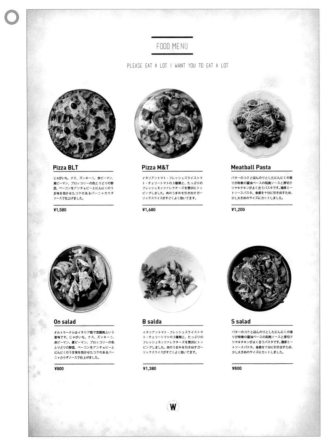

비슷한 중요도의 상품 부분에 같은 디자인을 적용함으로써 정보의 중요한 부분을 쉽게 파악할 수 있고, 보기에도 통일감이 느껴지는 디자인으로 완성되었다.

여러 페이지로 구성되는 지면을 작성할 경우에는 공통된 〈색〉, 〈서체〉, 〈포맷〉을 반복
해서 사용하면 전반적인 통일감을 강조할 수 있다. 아래 그림에서는 색은 노란색, 서체
는 고딕 계열로 전체 페이지를 통일하고 있다.

기업의 스테이셔너리(봉투나 명함 등) 디자인 사례. 〈색〉, 〈서체〉, 〈로고〉 등을 모
두 규칙에 따라 반복해서 적용함으로써 전체적인 맥락이 강조되고 있다.

다이내믹한 지면을 만드는 최고의 테크닉

트리밍 배치

공간의 확장성이나 피사체의 움직임을 효과적으로 표현하고자 하는 경우에는 트리밍 레이아웃 (trimming layout)이 적절하다. 눈에 띄게 하고 싶은 요소에 집중해서 전체를 레이아웃한다.

☑ 기본에서 의도적으로 벗어난다

앞에서는 〈판면 안에 디자인 요소를 배치하는 것이 기본〉이라고 설명했지만(p.22), 표현하고자 하는 이미지에 따라서 의도적으로 기본을 벗어나는 레이아웃을 하는 경우도 있다.

트리밍 배치란 사진이나 도판 등을 지면에서 벗어나게 배치하는 방법이다. 모든 요소를 판면 안에 집어넣으면 판면의 사각형이 지나치게 강조되면서 갑갑한 인상을 주는 경우가 있다. 이런 경우에 트리밍 배치를 적용하면 공간의 확장성이나 피사체의 움직임을 효과적으로 표현할 수 있다.

☑ 공간과 피사체

사진은 카메라의 렌즈를 통해서 만들어진 시점이기 때문에 이미 풍경으로부터 잘려 나온 상태(트리밍되어 있는 상태)다. 이런 사진을 지면에 배치한다는 것은, 또다시 잘라내는 것이 된다.

레이아웃을 생각할 때는 피사체를 강조할 것인지, 아니면 사진 전체의 공간감을 살릴 것인지를 생각해서 트리밍 배치 여부를 판단하는 것이 좋다.

피사체를 눈에 띄게 하고 싶다면 기본을 지켜서 판면 안에 놓일 수 있도록 사진을 배치해 목적을 달성하도록 한다.

한편, 공간감을 살리고 싶다면 오른쪽 아래 그림처럼 트리밍을 하는 것이 적절한 경우도 있다.

다음 페이지에도 몇 가지 구체적인 사례를 소개하고 있지만 트리밍 배치의 경우도 그렇지 않은 경우도 지면의 인상이 크게 변한다는 것을 확인할 수 있을 것이다.

또한 이 방법에 대해서는 어떤 쪽이 정답이라고 할 수 없다. 표현하고자 하는 목적에 따라 적절하게 나눠서 생각하는 것이 중요하다.

(왼쪽 그림) 판면 안에 사진을 배치한 디자인 사례다. 여백에 의해 공간이 단절되기 때문에 시선이 가까운 쪽으로 쏠리게 되면서 오히려 지면에 안정감이 생겨난다. 또한 〈현재〉라는 느낌보다는 시간이 멈춘 〈과거〉와 같은 인상을 준다.
(오른쪽 그림) 사진을 트리밍해서 배치한 사례다. 상하좌우 둘레에 여백이 없기 때문에 지면에서 공간적인 확장성이 생겨난다. 또한 〈과거〉라는 느낌보다는 〈현재 진행형〉과 같은 인상이 강하다.

☑ 사진이 가진 인상을 살린다

트리밍 배치를 검토할 때에는 사진이 가진 인상을 살릴 수 있도록 신경을 써야 한다. **트리밍 배치는 지면에 공간적인 확장성을 가져올 수 있는 레이아웃 방법 가운데 한 가지**이지만, 모든 사진이 그런 것은 절대 아니다. 여러 장의 사진이 있는

경우에는 1장씩 실제 배치를 해보면서 좋고 나쁨을 판단하기 바란다.

또한 사진의 네 방향을 모두 트리밍할 필요는 없다. 윗부분만을 트리밍하거나, 좌우만 트리밍하는 부분 트리밍 배치도 효과적이다(아래 사례 참고).

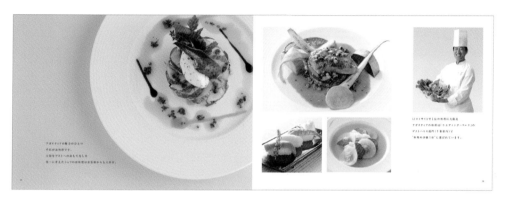

결혼식장을 소개하는 광고지의 펼침 페이지 디자인 사례. 왼쪽 페이지는 트리밍 배치로 사진을 레이아웃했고, 오른쪽 페이지의 디자인과 강약을 만들어내고 있다. 메인 사진을 트리밍 배치함으로써 공간적인 확장성이 강조되어 실제로 요리를 위에서 보는 것 같은 느낌이 든다.

잡지의 펼침 페이지 디자인 사례. 움직임이 있는 사진(왼쪽 위)을 트리밍 배치로 레이아웃하고 왼쪽 아래 사진을 판면 안에 배치함으로써 움직임을 연출하면서도 안정감 있는 지면으로 완성도를 높이고 있다. 움직임이 있는 사진을 레이아웃할 때에는 같은 지면 위에 〈고정〉시킬 수 있는 부분을 만들어주면 균형 잡힌 지면을 만들 수 있다.

결혼식장을 소개하는 카탈로그의 표지 디자인 사례다. 사진의 좌우를 트리밍해서 배치함으로써 영화관의 스크린처럼 시원한 인상을 준다. 드라마틱한 분위기의 결과물로 완성도를 높이고 있다.

지면의 균형감은 중심에서 결정된다

무게중심

다양한 요소를 지면 위에 레이아웃해야 할 경우에는 각 요소의 〈무게〉에 따라 전체의 〈중심〉을 고려해야 한다.

▱ 요소의 무게와 지면의 균형감

지면에 요소를 배치할 때에는 각 요소의 〈무게〉를 눈으로 측정하면서 전체의 〈중심〉을 고려해 레이아웃해야 할 필요가 있다. 중요도가 높은 순서에 따라 적당히 레이아웃을 하다보면 안정감이 없고 균형감이 떨어지는 결과물을 낳게 되는 경우가 많다.

지면의 균형감을 파악하는 기준은 배치해야 하는 디자인 요소의 〈무게〉를 생각하는 것이다(그림1).

〈무게〉는 문자, 사진, 도판, 색의 농도 차이에 따라 변환시켜 생각해볼 수 있다. 농도나 밀도가 높은 것은 높아지고, 반대로 낮은 것은 가벼워진다.

문자는 굵게 하거나 글자 간격을 좁게 설정하면 밀도가 높아지기 때문에 전반적으로 무겁게 느껴지게 된다. 사진이나 색은 배경과의 콘트라스트가 크면 클수록 무겁게 느껴진다.

또한 같은 굵기의 문자나 사진, 색채라 해도 색이 진할수록 무거워지고 연할수록 가벼워진다.

각 요소를 배치할 때에는 이러한 〈무게〉를 판단한 다음에 지면의 중심을 고려한다. 레이아웃의 중심을 지면 중앙에 놓으면 안정감 있는 결과물을 얻을 수 있다.

예를 들어 그림2와 같이 오른쪽 위에 도판을 배치한 경우 왼쪽 아래에도 같은 크기의 도판을 배치함으로써 중심을 중앙으로 돌아오게 할 수 있다.

또한 그림3과 같이 좌우의 무게가 중심에 올 수 있도록 가운데 정렬을 하는 방법도 유효하다.

그림4와 같이 연한 색의 사진을 왼쪽 아래에 크게 배치하면 오른쪽 위에 있는 작고 어두운 사진과 균형감이 생겨 무게가 중심에 오게 된다.

그림1
각 요소의 무게를 의식해서 전체의 균형감을 고려하는 것이 중요하다. 〈무게〉란, 요소의 크기나 밀도, 색의 농도를 말한다.

그림2
오른쪽 위와 왼쪽 아래에 같은 요소를 배치하면 무게가 중심에 놓이게 되어 안정감 있는 레이아웃을 할 수 있다.

그림3
가운데 정렬을 하면 좌우 균형감이 같아지기 때문에 안정감 있는 지면으로 완성할 수 있다.

그림4
요소의 무게는 색의 농도에 따라 달라지기도 한다. 여기에서는 색이 진한 사진을 위쪽에 배치했지만 반대로 배치해도 상관없다. 이 방법을 이용하면 간단하게 지면에 강약을 줄 수 있어 디자인 실무에서도 자주 이용되고 있다.

☑ 중심을 잡는 방법

지면의 중심에 무게를 두면 안정감 있는 결과물을 얻을 수 있다. 아래에 무게를 지면 중심에 설정한 사례 몇 가지가 있으니 참고하기 바란다. 이 과정을 제대로 습득한 다음에는 의도적으로 무게를 지면의 중심에 두지 않는 테크닉도 가능해진다.

(왼쪽) 무게중심이 오른쪽 아래에 있기 때문에 시선이 오른쪽 아래로 흘러갈 것 같은 인상을 준다.
(오른쪽) 오른쪽 위에 요소를 추가하면 위아래의 균형이 잡히기 때문에 시선을 중앙으로 끌어들일 수 있다.
어떤 쪽이 정답이라고 말할 수는 없지만 중심을 컨트롤함으로써 시선을 유도할 수 있다.

(왼쪽) 요소를 지면의 중앙에 배치한 사례. 가장 안정감이 느껴지는 레이아웃이다.
(가운데, 오른쪽) 지면 구석에 배치한 문자의 〈무게〉(농도도 진하고 밀도도 높다) 때문에 사진을 조금 중앙으로 끌어들이고, 대각선상에 배치함으로써 무게를 지면의 중심에 놓이게 한다.

(왼쪽) 사진을 대각선으로 배치해 중심이 잡힌 디자인 사례
(가운데) 지면의 가운데에 디자인 요소를 집중시켜서 중심이 잡힌 디자인 사례
(오른쪽) 무게를 중앙으로 끌어당기기 위해 피사체의 색이 진한 부분(머리)의 대각선상에 문자를 배치하고 있다. 사진의 무게는 사진 전체가 아니라 부분을 보고 판단하는 것이 중요하다.

10

〈공간을 살리는〉 디자인을 한다

여백의 설정

레이아웃을 할 때에는 〈무엇을 어떻게 배치할 것인가〉만이 아니라 〈어디에 여백을 만들 수 있는가〉라는 시점도 매우 중요하다. 여백의 설정 방법에 따라 완성도는 크게 달라진다.

☑ 여백에 대한 생각

여백이란, 지면상에 아무것도 없이 비어 있는 부분을 뜻한다. 이것은 일반적으로 생각하면 〈불필요한 공간〉이지만 디자인 제작에서는 여백의 존재를 소중하게 생각할 필요가 있다.

모든 요소를 지면의 중앙에 배치하면 지면의 좌우에 균등하게 여백이 생긴다(그림1). 이것은 균형 잡힌 지면 디자인을 완성할 수 있는 가장 무난한 여백의 설정 방법이다.

이와는 반대로 좌우 어느 한쪽에 요소를 맞춰서 배치하면 당연히 여백은 한쪽으로 쏠리게 된다. 이에 따라 밀도가 높은 부분과 낮은 부분의 콘트라스트가 생겨나기 때문에 디자인에 강약이 부여된다(그림2).

☑ 여백의 역할

여백에는 지면을 연출하는 역할과 동시에 **요소들을 연결하거나 중요한 부분을 강조하는 역할이 있다**(그림3).

예를 들어 눈길을 끌고 싶은 요소 주변에 넓은 여백을 설정하면 다른 요소와의 대비가 생겨나기 때문에 그 부분을 독립된 존재로 인식시킬 수 있다. 또한 동시에 여백이 없는 부분을 하나의 그룹으로 인식시키는 것이 가능하다.

번잡한 곳에서는 크게 소리를 질러도 느끼지 못하는 경우가 있다. 반대로 조용한 공간에서는 작은 소리라도 멀리까지 울려 퍼지게 된다. 이것을 디자인으로 전환하자면 〈한적한 공간=넓은 여백〉이 된다.

레이아웃을 검토할 때 강조하고자 하는 요소를 크게 배치하는 것도 하나의 방법이지만 그와는 반대로 강조하고자 하는 요소 주변에 넓은 여백을 설정하는 방법도 효과적이다.

그림1

가운데 맞추기를 하면 여백이 균등해져 자연스럽게 안정감이 생긴다. 그러나 이 방법은 여백을 제대로 살릴 수 있는 레이아웃과는 거리가 먼 경우라고 생각할 수밖에 없다.

그림2

모든 요소를 왼쪽 맞추기로 배치하면 오른쪽에 여백이 생기기 마련이다. 이에 따라 지면상에 밀도가 높은 부분과 낮은 부분의 콘트라스트가 생겨나게 된다.

그림3

CAFE & BAR
WAKUWAKU CAFE
東京都渋谷区渋谷 1-2-3
TEL 03-12345-1234
OPEN 11:00 / CLOSE 26:00

CAFE & BAR
WAKUWAKU CAFE

東京都渋谷区渋谷 1-2-3
TEL 03-12345-1234
OPEN 11:00 / CLOSE 26:00

문장 사이의 간격을 균등하게 맞춘 사례다. 이런 경우는 어떤 요소이 연관성이 강한지가 명확하지 못하기 때문에 정보를 전달하기 어렵게 된다.

관련된 요소들을 가깝게 배치함으로써 눈에 띄게 하고자 하는 요소 주변에 넓은 여백이 만들어지게 한 사례다. 왼쪽 사례에 비해 정보가 보다 명확하게 전달된다는 것을 알 수 있다.

☑ 여백의 크기가 주는 인상

여백의 크기에 따라서 지면의 인상은 크게 달라진다. 이것은 지면의 레이아웃에 국한된 것이 아니다. 예를 들어 상점 입구의 상품 디스플레이를 떠올려보자. 할인매장 같은 곳에서는 빈틈없이 상품을 전시해서 〈다양하고〉 〈많은〉 점을 강조하는 것에 반해, 고급스러운 상품을 파는 상점이나 갤러리에서는 상품 간의 간격을 넓게 함으로써 여유롭고 고급스러운 분위기를 연출하고 있다.

지면 레이아웃의 경우도 마찬가지로 생각하는 것이 좋다. 공간의 활용 방법=여백의 활용 방법이다. 같은 사진이나 도판이라도 여백이 넓고 좁음에 따라 인상은 크게 변한다. 여백이 좁으면 활력이 넘치는 인상을 주고, 여백이 넓으면 고급스럽고 풍부한 인상을 주게 된다.

(왼쪽) 여백을 좁게 설정함으로써 활기차고 즐거운 인상을 주는 지면을 연출하고 있다.
(오른쪽) 상품 사이의 간격을 벌리면서 여백이 넓어져 여유로운 인상을 연출하고 있다. 상품 자체도 더욱 잘 드러나 보인다.

(왼쪽) 여백을 좁게 해서 점프 비율을 높게 설정해 복잡한 인상을 준다.
(오른쪽) 여백을 넓게 해서 여유로운 인상을 주고 고급스러움이 느껴진다.
양쪽 모두 같은 내용이지만 독자에게 주는 인상은 크게 달라진다.

☑ 여백에 의한 공간의 연출

디자인할 수 있는 요소가 적다고 해서 모든 요소를 크게만 배치하면 옹색하고 읽기 힘든 지면이 된다.

배치할 수 있는 요소가 적은 경우에는 **공간을 연출하는 레이아웃**을 이용해서 여백을 충분히 살릴 수 있는 방법을 검토하는 것이 좋다.

〈공간을 연출한다〉는 것은 여백에 의미를 불어넣는 레이아웃 방법이다. 즉, 〈다양한 요소를 배치하고 남은 자투리 공간〉으로서의 여백이 아니라 **처음부터 여백에 중요한 역할을 부여하고 그것을 실현하기 위해 디자인하는 접근법이다.**

☑ 여백 디자인의 기본

의미있는 여백 만들기의 기본은 〈왼쪽 맞추기〉, 〈오른쪽 맞추기〉, 〈위쪽 맞추기〉, 〈아래쪽 맞추기〉다. 〈가운데 맞추기〉는 여백을 살리기에는 좋지 않기 때문에 피하는 것이 좋다.

가운데 맞추기가 왜 적절하지 못한가 하면, 처음부터 요소를 지면 가운데에 맞춰버리면 사방 여백이 균등해지기 때문에 공간적인 연출이 곤란해지고, 그 다음에 배치할 요소를 위한 레이아웃 공간도 한정적일 수밖에 없기 때문에 레이아웃 패턴도 만들어내기 힘들다(그림1).

반대로 지면의 끝에서부터 레이아웃을 생각해 나가면 넓은 여백이 남아 있기 때문에 공간적인 확장을 느낄 수 있을 뿐만 아니라 지면 디자인에서 다양한 레이아웃 패턴을 검토할 수 있게 된다(그림2).

☑ 끝에서부터 맞추는 것이 포인트

공간적인 확장성을 연출하기 위해서는 **좌우가 균등하지 않은 여백**이 필요하기 때문에 통상적으로는 지면의 끝에서부터 각 요소들을 **맞춰서 배치**해 나간다(그림3). 상하좌우 어느 한쪽 끝으로 요소를 맞추면 요소가 몰려 있는 부분과 여백이 생겨나는 부분이 명확하게 분리되기 때문에 공간의 확장성이 한 방향으로 고정된다. 그 결과 공간의 확장성과 안정감이라는 두 마리 토끼를 모두 잡을 수 있게 된다.

또한 각 요소를 맞추지 않고 랜덤하게 배치하면 지면의 무게중심(p.52)이 명확하지 않기 때문에 사이가 엉성하게 벌어진 인상을 주게 된다(그림4). 여백을 디자인할 때에는 반드시 이런 점을 반드시 주의하기 바란다.

그림1　　　　그림2

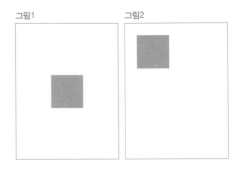

(**왼쪽**) 처음부터 요소를 지면의 중앙에 배치하면 상하좌우의 여백이 균등해져 공간적인 확장성을 연출하기 힘들다.
(**오른쪽**) 요소를 지면의 끝에 배치하면 넓은 여백이 남게 되어 다양한 레이아웃 패턴을 검토할 수 있다.

그림3

상하좌우 어느 한쪽을 기준으로 요소를 맞춰서 배치하면 일정한 방향으로 향하는 공간의 확장성이 생겨난다. 따라서 지면이 안정적으로 보인다.

그림4

요소를 맞추지 않고 자유롭게 배치하면 사이가 엉성하게 벌어진 느낌이 들기 때문에 주의할 필요가 있다.

☑ 빠져나갈 수 있는 공간을 만든다

공간적인 확장성을 연출하기 위한 또 하나의 포인트는 〈빠져 나갈 수 있는 공간을 만드는 것〉이다. 지면 안에 적절한 여백 을 설정한 경우라도 지면의 네 방향 모두에 어떤 요소가 배치 되어 있으면 빠져나갈 수 있는 공간이 없어지기 때문에 외부 로의 확장성이 차단되어 경우에 따라서는 옹색하고 답답한 인상을 줄 수도 있다(그림1).

공간을 최대한 살려서 밖으로 확장될 수 있는 지면을 제작 하고자 하는 경우에는 모서리 네 군데 중에서 2~3곳에만 요 소를 배치하고, 나머지는 빠져나갈 수 있는 공간으로 남겨놓 는다(그림2). 매우 간단하고 심플한 방법이지만 이렇게만 해 도 지면의 인상은 전혀 달라진다.

긴장감이 느껴지는 지면을 만들고 싶은 경우에는 별도의 방법이 필요하겠지만 지면의 모서리를 잘 지켜가면서도 빠 져나갈 수 있는 공간을 만들어주면 안정감을 깨뜨리지 않으 면서도 여백을 살릴 수 있게 된다. 배치하는 요소의 볼륨을 의식하면서 레이아웃을 해보기 바란다.

그림1

지면의 모서리 네 군데 모두에 요소를 배치하면 공간적인 확장 성을 연출하기 힘들다.

그림2

지면의 어딘가에 명확하게 빠져나갈 수 있는 공간을 만들어놓으면 확장성이 가능한 지면이 생겨난다.

11

누구나 아름답다고 느낄 수밖에 없는 최고의 법칙

심메트리(대칭성)

사람들은 대칭성이 있는 것을 보면 아름답게 느낀다고 한다. 이 기법은 심플하면서도 우아한 분위기를 연출하는 데 특히 효과적이다.

☑ 심메트리는 아름답다

심메트리(symmetry)란, 〈좌우대칭·반전〉이라는 의미다. 디자인 제작에서는 대상물 가운데 반전의 축이 되는 가상의 라인이나 점을 배치해서 그 축을 중심으로 각 요소를 대칭적으로 배치하는 것을 가리킨다.

대칭성이 있는 것은 사람들 눈에 〈규칙이 있는 도형〉으로 인식되기 때문에 사람들은 무조건적으로 아름답다고 느끼게 되는 것이다. 따라서 교회나 궁전 등의 전통적인 건축물을 비롯해 가전제품에도 많이 적용되고 있다.

좌우대칭 　 거울(반전)대칭 　 점대칭 　 평행이동

★ 　 B B 　 ↘↘ 　 ▲▲▲▲

심메트리는 일반적으로 좌우대칭(선대칭)이나 거울(반전)대칭 등으로 알려져 있지만 그 밖에 점대칭이나 평행이동 등도 포함된다. 이런 구도는 대칭성이 있기 때문에 안정감이 필요한 경우에 자주 사용된다.

◫ 심메트리의 구도

대칭적으로 배치해서 좌우 여백을 균등하게 하면 안정감이 느껴지면서 정적인 인상의 지면이 만들어진다. 따라서 이 방법은 격식·전통·클래식 등의 디자인에 적절하다.

심메트리는 지면 중앙에 수직의 선이 있어 좌우가 대칭인 이른바 가운데 맞추기가 일반적이다(그림1).

이 구조를 살리는 포인트는 적절한 여백을 만드는 것에 있다. 배치할 요소가 너무 많거나, 요소를 지나치게 크게 배치하면 압박감이 느껴져 답답한 인상을 줄 수 있다(그림2).

또한 배치하는 요소가 너무 적어도 대칭성을 연출하기 어려우므로 주의하기 바란다(그림3).

그림1
지면 전체를 가운데 맞추기로 해서 좌우에 적절한 여백을 두면 아름다운 심메트리를 얻을 수 있다.

그림2

그림3

(**왼쪽**) 배치할 요소가 지나치게 많으면 여백이 줄어들기 때문에 압박감이 느껴지는 지면이 된다. 따라서 요소가 지나치게 많은 경우에는 다른 방법을 검토해보기 바란다.
(**오른쪽**) 배치할 요소가 지나치게 적으면 대칭성이 약해 보인다.

☑ 삼각형과 역삼각형

지면 레이아웃에 심메트리 구도를 적용할 경우에는 **대칭성이 강한 사진**을 선택하고, 문장도 대칭성이 느껴지게 디자인하면 보다 아름다운 지면으로 완성된다.

또한 이 구도의 경우에는 지면의 무게중심의 위치에 따라 인상이 달라지기 때문에 용도나 목적에 따라 구분해서 사용할 필요가 있다.

아래쪽에 무게중심이 있는 **삼각형 구도**는 안정감이 강조된다. 한편, 위쪽에 무게중심이 있는 **역삼각형** 구도에서는 긴장감이 느껴진다.

삼각형 구도

심메트리를 삼각형 구도로 하면 지면 아래쪽에 무게중심이 놓이면서 자연스럽게 안정감이 느껴지는 지면이 만들어진다.

역삼각형 구도

심메트리를 역삼각형 구도로 하면 위쪽에 무게중심이 놓이면서 긴장감이 강한 지면이 만들어진다.

이것도 알아두자! ≪ 심메트리와 잘 어울리는 서체

심메트리는 대부분 고귀해 보이고 여유로운 인상의 디자인에 잘 어울리기 때문에 서체는 일반적으로 산세리프체보다는 세리프체를 사용하는 것이 효과적이다.

오른쪽의 사례는 서체만을 비교해서 보여주고 있다. 양쪽 모두 디자인적으로는 잘못된 것은 없지만 전통적인 세리프체를 사용하는 쪽이 이미지를 전달하기 쉬운 디자인으로 느껴진다.

세리프체를 적용한 사례

산세리프체를 적용한 사례

심메트리의 응용 테크닉

비교

지면상에 대등한 관계성을 가진 요소가 여러 개 있는 경우에는 〈비교〉 기법을 사용함으로써 그들의 관계성을 시각적으로 강조할 수 있다.

☑ 비교란

비교란, 지면을 둘로 나눠서 관련성이 강한 요소들을 대비시키는 레이아웃 방법이다. 서로의 관련성을 강조하고자 하는 경우에 자주 사용된다. 제대로 잘 이용하면 매우 유니크한 표현이 되기 때문에 강한 임팩트를 줄 수 있고, 또한 스트레이트로 메시지를 전달할 수 있다. 그렇기 때문에 이 기법은 광고에서도 자주 사용되고 있다.

예를 들어 해외에서는 자사와 타사의 제품을 직접적으로 대담하게 비교하는 광고를 자주 볼 수 있다. 또한 홈쇼핑 카탈로그에 등장하는 〈상품의 사용 전후(Before, After) 비교〉 등에서 찾아볼 수 있다.

☑ 비교의 기본

비교에서는 요소들을 동등하게 다루는 것이 기본이 된다. 그렇기 때문에 통상적으로는 대칭성을 느낄 수 있는 레이아웃을 적용한다. 대칭성을 느낄 수 있는 레이아웃에는 다음과 같은 것이 있다.

❶ **거울대비(그림1)**
❷ **점대비(그림2)**
❸ **평행이동(그림3)**

또한 비교는 대칭 요소의 차이를 강조하는 것만이 아니라 나열해서 보여주거나 요소 간의 공통성을 이해하기 쉽게 표현하는 것에도 적용된다.

그림1

거울대비. 거울을 보는 것처럼 좌우를 반전한 구도로 레이아웃하는 방법이다. 중요도가 비슷한 상품을 복수로 다루는 지면이나 대담, 대비 광고 등에 적절한 구도다.

그림2

점대비. 점을 축으로 회전시킨 구도로 레이아웃하는 방법이다. 가벼운 인상을 주면서도 균형 잡힌 레이아웃을 실현할 수 있다.

그림3

평행이동. 같은 레이아웃을 평행이동시킨 구도로 레이아웃하는 방법이다. 중요도가 비슷한 상품을 복수로 다루는 지면 등에 적절하게 응용이 가능하다.

▨ 비교의 구체적인 사례

피사체의 내용이 다르더라도 대칭성이 있는 레이아웃을 사용하면 독자는 무의식적으로 2개를 눈으로 비교할 수 있다. 그렇기 때문에 나열관계에 있는 요소뿐 아니라 〈정적인 것과 동적인 것〉, 〈와일드와 스타일리시〉, 〈과거와 미래〉 등의 대조적인 요소를 비교해도 재미있는 효과를 얻을 수 있다.

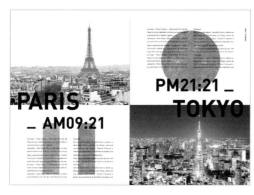

점대비의 구도를 이용한 레이아웃. 점대비에서는 거울대비나 평행이동보다는 대비성이 약해지고 레이아웃 요소가 좌우로 공통되기 때문에 좌우의 연관성도 강조할 수 있다.

정적인 사진과 동적인 사진을 동등하게 다뤄서 비교한 사례다. 다른 이미지를 비교하는 경우에는 배치 요소를 동등하게 처리해서 대칭성이 있는 레이아웃으로 완성하는 것이 포인트다. 서로의 연관성이 강조되어 조화로운 인상의 지면으로 완성된다.

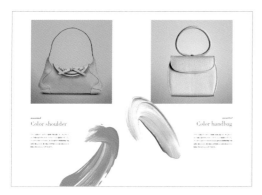

상품의 색을 비교하기 위해 대칭성 있는 구도를 이용한 사례다. 서로를 대비시킴으로써 각각의 특징을 강조할 수 있어 그 차이가 선명하게 전달된다.

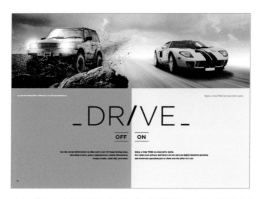

와일드함과 스타일리시함의 비교를 이용해서 표현하고 있다. 거울대비의 구도를 사용함으로써 서로의 관계성이 강조되고, 스토리 라인도 전달된다.

세계에서 가장 유명한 비율

13 황금비율 · 백은비율

모든 사람이 아름답다고 느끼는 궁극의 비율 〈황금비율〉과 일본인에게 친숙한 〈백은비율〉에 대해 알아보기로 하자.

☑ 황금비율이란

황금비율은 근사치 1 : 1.618 (약 5 : 8)로 표현되는 비율이다. 이 비율로 만들어진 사각형을 〈황금사각형〉이라 하고, 황금비율로 면을 분할하는 것을 〈황금분할〉이라고 한다.

이 비율은 고대 그리스 시대부터 아름다운 비율로 전해지고 있으며, 파르테논 신전이나 밀로의 비너스상 등 사람들이 아름답다고 느끼는 상당수의 건축물이나 미술작품에 적용된 비율이다.

지금도 휴대전화나 담배 케이스 등 다양한 제품에 응용되고 있다. 또한 자연의 성장 패턴 등에서도 찾아볼 수 있다.

황금사각형

☑ 백은비율이란

백은비율은 근사치 1 : 1.414 (1 : $\sqrt{2}$)로 표현되는 비율이다. 이 비율로 만들어진 사각형을 〈$\sqrt{2}$사각형〉이라고 부르고, A4, B5 등의 일반적인 용지도 같은 비율이다. 긴 변을 이등분하면 원래 백은비율의 사각형과 비율이 달라지는 것이 특징이다.

이 비율은 일본의 전통적인 건축물 등에서 자주 발견할 수 있는데 호류지 오층탑 등도 이 비율에 따라 만들어졌다. 그런 이유로 일본인에게 매우 친숙한 비율로 알려져 있다.

옆으로 긴 황금비율과 비교해서 좀 더 익숙한 $\sqrt{2}$사각형에서는 어딘지 정적인 인상을 받게 된다.

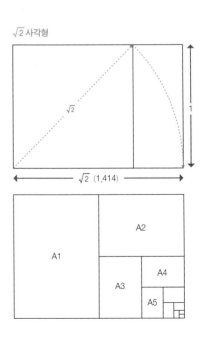

$\sqrt{2}$ 사각형

☑ 황금비율과 백은비율을 디자인에 응용한 사례

황금비율이나 백은비율을 디자인에 응용한 사례는 다양하다. 예를 들어 황금비율을 이용한 지면 분할이나 그리드 설계를 비롯해 화상이나 도판을 트리밍할 때 황금비율을 이용하는 경우도 있다. 또한 백은비율의 보조선을 그어서 문자 요소를 배치하는 등 디자인에서 자주 볼 수 있다. 황금비율과 백은비율을 다양하게 연구해서 레이아웃에 적용해보기 바란다.

그러나 디자인은 원칙적으로 자유로운 것이고, 또한 황금비율·백은비율도 완벽한 규칙이라고 말하기는 어렵기 때문에 지나치게 황금비율이나 백은비율에 집착하지 않도록 주의하기 바란다. 지나치게 집착하다보면 획일적이고 재미없는 디자인이 되는 경우가 생긴다. 디자인의 취향이나 목적에 따라 구분해서 적용하는 것이 중요하다.

황금비율을 토대로 한 그리드 설계

황금비율을 토대로 그리드를 작성하면 그리드의 비율, 판면의 비율, 여백의 비율 등 모든 것이 황금비율이 된다. 오른쪽은 그 그리드를 활용한 사례다.

황금분할

안정적이고 차분한 인상을 주는 구도. 1/3의 법칙(p.64)과 비슷한 유명한 분할 방법이다.

백은비율을 토대로 한 판면 설계

판면과 여백, 화상의 비율에 백은비율을 적용시킨 사례다. 지면과 동일한 비율인 백은비율을 적용하면 약간 옆으로 긴 황금비율을 적용했을 때보다 차분하고 안정감이 느껴지는 지면을 구성할 수 있다.

지면 분할에 의한 논리적인 레이아웃 방법

14 1/3의 법칙

레이아웃 방법 가운데 하나로 논리적인 법칙을 이용해서 지면을 분할하여 아름답게 보여주는 방법이다.

▱ 지면을 1/3로 분할한다

1/3의 법칙이란, 지면을 삼등분한 후 각각의 기준선이나 각 공간을 기준으로 하여 요소를 나누거나, 눈에 띄게 하고 싶은 포인트를 배치해 전체적인 밸런스를 잡는 레이아웃 기법이다.

삼등분 중에서 2개의 공간을 하나로 묶어 1:2의 구도로 설정하면 안정감 있는 지면을 만들 수 있다.

또한 지면을 분할하는 것만이 아니라 디자인 포인트의 위치를 결정할 때에도 이용하면 편리하다. 포인트가 되는 요소를 배치할 때 분할선이나 분할된 각 영역을 참고로 하면 저절로 균형 잡힌 디자인으로 완성된다.

이 기법은 지면의 가로세로 비율에 상관없이 삼등분하는 것만으로도 바로 응용할 수 있기 때문에 기억해두면 좋을 것이다.

위의 그림과 같이 지면을 삼등분해서 각 요소를 배치할 위치를 검토한다. 또한 분할선은 가로세로 상관없이 적용이 가능하지만 지면을 세로로 길게 사용할 경우에는 가로로 분할하고, 가로로 길게 사용할 경우에는 세로로 분할하면 더욱 좋은 효과를 얻을 수 있다.

이것도 알아두자! ≪ 사진의 구도에서 볼 수 있는 1/3의 법칙

1/3의 법칙은 레이아웃에 한정된 기법이 아니다. 사진을 촬영하면서 구도를 잡을 때도 폭넓게 활용되고 있다.

최근에는 스마트폰 카메라에도 화면을 삼등분하는 가이드가 표시되는 것이 있어서 이미 알고 있는 사람도 많으리라 생각한다. 오른쪽 그림처럼 분할 시의 기준선이나 각 영역을 기준으로 메인이 되는 피사체를 배치하면 안정감 있는 사진을 촬영할 수 있다.

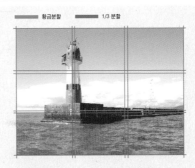

황금분할 ━━ 1/3 분할

1/3의 법칙은 사진 구도에서도 사용되고 있다.

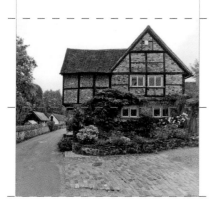

(왼쪽) 잡지 표지 디자인 사례다. 지면은 1:2의 비율로 분할해서 타이틀 부분과 사진 부분을 명확하게 구별하고 있다. 지면의 콘트라스트가 생겨서 강약이 있는 디자인으로 완성되었다.

(오른쪽) 회사 안내 광고지의 표지 디자인 사례다. 분할선을 기준으로 해서 디자인 요소를 배치하고 있다. 이 사례에서는 확실한 경계선은 보이지 않지만 전체적으로 안정감 있는 디자인으로 완성되었다.

잡지의 펼침 페이지 디자인 사례다. 지면을 세로로 삼등분해서 1:2의 비율로 사진 부분과 텍스트 부분이 나뉘어 있다. 요소의 역할에 따라 지면을 명확하게 분할함으로써 콘트라스트가 생겨난다.

15

역피라미드

제작물이나 자료는 독자에게 어떤 정보를 전달하기 위해서 제작되기 마련이다. 이런 가장 기본적이면서 중요한 목적을 달성하는 데 효과가 좋은 레이아웃 기법을 소개하고자 한다.

☑ 결론 → 특징 → 상세

역피라미드는 중요도가 높은 정보부터 순서에 따라 제시하는 정보의 전달 방법이다. 구체적으로는 먼저 결론을 제시하고 그 다음에 상세한 설명을 보여주는 흐름으로, 중요도가 높은 순서로 표현하는 것이다.

이 방법은 TV 뉴스 등에서도 자주 이용하는 방법으로 정보를 짧은 시간에 효율적으로 전달할 수 있다.

역피라미드는 리드와 본문으로 구성된다. 리드란, 5W1H(When, Where, Who, What, Why, How)의 6가지 요소를 정리한 정보 전달의 포인트다. 본문은 거기에 따른 정보의 덩어리다. 이런 정보를 그룹화해서 중요도가 높은 것부터 순서대로 나열하면, 전달하고자 하는 정보를 더욱 전달하기 좋은 형태로 디자인할 수 있다.

디자인을 시작하기 전에 목적을 제대로 이해하고 5W1H를 정리해두면, 디자인의 목적이 명확해지고 강조하는 부분과 그렇지 않은 부분을 판단할 수 있게 된다.

또한 사전에 정보를 정리함으로써 디자인의 결과를 미리 짐작해볼 수도 있다. 예를 들어 중요도가 높은 정보를 어떻게 강조할 것인지, 반대로 중요도가 낮은 부분은 어떻게 해서 심플하게 정리할 것인지를 검토하고 그것을 시각화함으로써 순조롭게 정보를 제공할 수 있다.

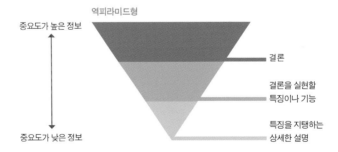

역피라미드형

중요도가 높은 정보

중요도가 낮은 정보

결론

결론을 실현할
특징이나 기능

특징을 지탱하는
상세한 설명

영어 문법처럼 결론부터 먼저 정보를 제시하는 방법이다. 독자가 짧은 시간 안에 정보를 이해할 수 있기 때문에 뉴스 토픽 등에서 자주 사용하는 방법이다.

또한 시각화함으로써 정보를 원활하게 전달할 수 있다. 그러나 한편으로는 시선의 흐름이 순조롭게 흘러가버리기 때문에 시선이 머무를 수 있는 시간이 짧다는 것이 불리한 점이기도 하다. 사진이나 도판을 제대로 이용해서 시선이 머무르는 포인트를 만드는 것이 좋다.

피자 교실

【일정ㆍ시간】　매주 수요일 15시~18시 (소요시간 1시간 정도)
【금액】　참가자 1인 15,000원
【내용】　피자 도우 늘이기 〉 토핑 〉 돌판구이 〉 음료수가 제공되어
　　　　가게 내에서 식식할 수 있고, 프로가 만들어준 피자 한 판도
　　　　선물로 준다.
　　　　(먹다가 남은 것은 테이크아웃도 OK!)
　　　　취향에 따라 자유로운 토핑으로 자신만의 오리지널 피자!
　　　　* 대상 연령: 초등학교 4학년 이상

언제	매주 수요일 15시~18시
어디서	피자가게
누가	초등학교 4학년 이상
어떻게(매체)	배포(전단지)
목적	이벤트 고지와 참가자 모집
결과	참가자를 늘리기 위해

역피라미드 정보 제시

위에서부터 순서대로 중요도가 높은 정보를 레이아웃한 사례다. 시선 유도에 따라 중요도가 높은 정보를 배치함으로써 순조로운 정보 전달이 가능하게 된다.

역피라미드형과는 반대의 정보 제시

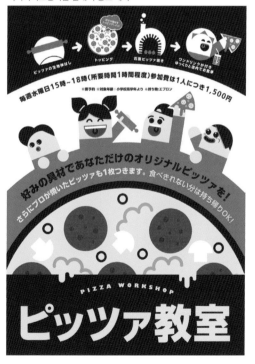

레이아웃 순서를 반대로 한 사례다. 이런 경우는 문자 정보보다 도판에 눈이 먼저 간다는 것을 확인할 수 있다. 영화 포스터 등에서 비주얼을 전면에 보여주는 경우에 잘 어울리는 레이아웃 방법이다.

제작물이나 자료의 레이아웃을 검토할 경우 〈사람의 시선〉이 어떻게 흘러가는지를 생각하는 것이 매우 중요하다. 전달하고자 하는 내용이 순서에 따라 독자에게 제대로 전달되기 위해서는 어떻게 하는 것이 좋을지를 생각해보자.

☑ 점이 선이 되고 면이 된다

평면 위를 볼 때 인간의 시선은 정해진 움직임을 보인다. 이것은 지면이나 화면에서도 마찬가지다. 사람들은 나열되어 있는 사물을 하나하나 눈으로 쫓으면서 인식하기 때문에 시선의 움직임은 하나의 선이 되고 이 선이 연결되어 최종적으로는 면이 된다. 따라서 디자인을 제작할 때에는 〈시선의 움직임〉을 고려해서 면(레이아웃)을 생각하는 것이 지극히 당연하다.

☑ 독자의 시선을 유도한다

그렇다면 과연 지면을 볼 때 사람들의 시선은 어떻게 움직이는 것일까? 가로쓰기한 책자는 페이지가 오른쪽으로 넘어가기 때문에 왼쪽 위에서 오른쪽 아래로 〈Z자형〉으로 이동하게 된다. 세로쓰기 책자의 경우에는 페이지가 왼쪽으로 넘어가기 때문에 오른쪽 위에서 왼쪽 아래로 〈N자형〉으로 이동하게 된다.

　이 시선의 움직임을 제대로 이용해서 레이아웃을 검토한다면 독자에게 제작자의 의도를 보다 확실하게 전달할 수 있을 것이다. 또한 독자도 망설임 없이 정보를 파악할 수 있기 때문에 독자의 시선 유도는 디자인 제작에서 매우 중요하다.

■ 시선의 움직임

가로쓰기의 경우

사람의 시선은 보통 왼쪽 위에서 오른쪽 아래로 〈Z자형〉으로 이동한다.

세로쓰기의 경우

사람의 시선은 보통 오른쪽 위에서 왼쪽 아래로 〈N자형〉으로 이동한다.

■ 요소의 크기와 시선의 흐름

가로쓰기의 경우

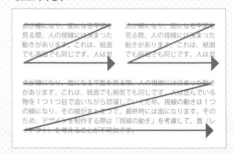

세로쓰기의 경우

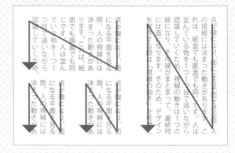

Chapter

3

사진과 화상

목적별로 배우는 사진의 선택 방법과 사용 방법

사진이나 화상은 디자인의 비주얼적인 측면에서 매우 중요한 영향을 미치기 때문에 전달하고자 하는 정보나 표현하고자 하는 내용에 따라 최적의 사진을 선택할 필요가 있다. 또한, 같은 사진이라도 배치 방법이나 트리밍을 어떻게 하느냐에 따라 느낌이 크게 달라지기 때문에 이러한 기법을 익혀두는 것은 매우 중요하다.

사진에는 커다란 힘이 있다

화상 우위성 효과와 몽타주 이론

사진이나 화상(이미지)의 구체적인 디자인 기법을 익히기 전에, 화상이 지닌 힘을 소개하고자 한다. 사진이나 화상은 지면의 인상을 결정적으로 좌우하는 요소 중 하나이기도 하다.

◇ 화상 우위성 효과

사진이나 도판을 이용하면 어떤 언어보다도 정보가 더욱 잘 전달되고 인식되기 쉬운 경향이 있다. 이것을 〈화상 우위성 효과〉라고 한다.

그 사례로 상품 카탈로그를 봤을 때 문장만으로 상품을 설명해놓으면 그것만 보고 구입을 결심하는 사람은 적다. 하지만 거기에 상품 화상이 더해지면 정보를 최대한 살릴 수 있기 때문에 한층 더 구입으로 연결되기 쉽다.

따라서 사진이나 도판의 가장 큰 역할은 〈이미지를 구체화하는 것〉이라고 할 수 있다.

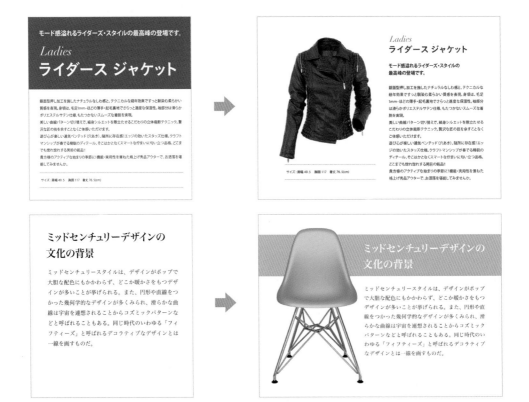

문자만으로 구성된 디자인과 비교해보면, 사진이 더해짐으로써 눈길을 끌어들여 짧은 시간 안에 정보를 전달할 수 있다. 디테일 사진을 추가하는 등의 사진 정보를 최대한 전달하는 것이 가능해진다.

☑ 몽타주 이론이란

같은 지면 위에 여러 장의 사진이 게재되어 있는 경우 **사진의 조합 방법이나 크기, 배치 방법** 등에 따라서 인상이 크게 달라진다.

몽타주 이론은 사진들의 관계성으로 상황을 암시하는 기법이다. 몽타주는 프랑스어로 〈조합한다〉, 〈조립한다〉라는 뜻이다. 다양한 컷(사진)의 조합으로 다양한 의미를 만들어낼 수 있는 기법이다.

☑ 몽타주 이론과 스토리

몽타주 이론은 원래 영상 편집기술에서 사용되었던 방법으로 지금도 영화나 TV에서 자주 볼 수 있다.

예를 들어 호러 영화 등에서는 〈샤워하고 있는 여자의 뒷모습 컷〉 다음에 〈남자가 칼을 들고 있는 컷〉을 넣고 그 다음에 〈샤워하던 여자가 비명을 지르는 컷〉을 조합함으로써 실제 어떤 일이 벌어졌는지를 구체적으로 보여주지 않더라도 독자에게 그 상황을 상상으로 느낄 수 있도록 한다.

오른쪽 위의 그림을 보기 바란다. 각각의 사진을 따로 보면 아무런 연관성이 없어 보이는 사진이지만 같은 크기로 맞춰서 배열하면 사진 간의 연관성이 강해지기 때문에 왼쪽에서부터 순서대로 보면서 비극적인 사건이 일어난 것과 같은 느낌을 독자에게 전달할 수 있다.

☑ 몽타주 이론의 활용 방법

디자인에서도 하나의 지면 위에 다양한 내용의 사진을 배치하는 경우에는 그들의 연관성을 의식한 다음 그 의미를 만들어 나가는 것이 중요하다.

오른쪽 그림에서는 하이힐 상품 사진과 거리에서 맨발로 서 있는 여성의 사진을 나열해서 레이아웃하고 있다. 개별적으로 보면 연관성이 없어 보이는 사진이라도 어떻게 배치하느냐에 따라서 깊은 의미가 있는 것처럼 보이기도 한다.

사진을 배치할 때에는 이런 효과를 의도적으로 만들어낼 것인지, 아니면 피할 것인지를 생각하는 것도 중요하다.

개별적으로 배치한 사례

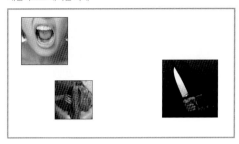

여러 장의 사진을 게재하는 경우에 배치하는 위치나 크기를 제각각 설정하면 사진 간의 연관성이 약해지기 때문에 스토리를 느낄 수 없다.

같은 크기로 맞춰서 배치한 사례

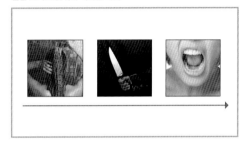

사진의 크기를 맞춰서 배치하면 사진 간의 연관성이 강조되기 때문에 지면에 하나의 스토리가 생겨난다.

몽타주 이론을 디자인에서 활용한 사례

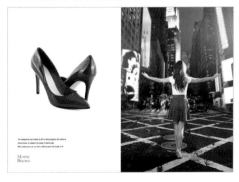

하이힐 상품 사진 옆에 맨발로 거리에 서 있는 여성의 사진을 배치하면 지면에 스토리를 만들어낼 수 있다.

용도나 목적에 따른 최적의 배치

02 사진의 기본 레이아웃

디자인 제작을 할 때 지면을 매력적으로 보여주기 위해서 사진을 사용하는 경우가 종종 있다. 먼저 사진의 기본적인 레이아웃 방법과 효과적인 사용 방법을 살펴보기로 하자.

☑ 사각형 사진

원판의 형태를 살려 사진의 네 모서리를 판면 안에 배치하는 레이아웃 방법이다. 지면 위에서의 정리가 잘 되고, 안정감이 있기 때문에 차분한 인상을 준다. 가장 많이 사용되는 방법 가운데 하나다.

memo

정돈된 인상을 주는 사각형 사진도 폴라로이드 사진처럼 흰색 프레임을 살려서 소재감을 주고, 각도를 조금 틀어서 배치하면 재미있는 인상을 줄 수 있다. 아날로그적인 디자인이나 재미있는 지면을 만들고 싶을 때에 효과적인 방법이다.

사각형 사진은 가장 일반적인 배치 방법이다. 정리가 잘 되어 편안한 느낌을 독자에게 전달한다.

☑ 배경을 따낸 사진

피사체의 윤곽에 따라 배경을 따내서 배치하는 레이아웃 방법이다.

　배경을 따내면 피사체의 윤곽이 강조되기 때문에 주목도가 높아져 정보가 정리되어 보인다. 따라서 그만큼 빨리 정보를 전달할 수 있다.

　또한 배경을 따낸 사진을 사용하면 움직임이 큰 지면 연출이 가능하다는 것도 특징이다.

　그리고 지면의 공간이 부족하지만 피사체를 가급적 크게 보여주고 싶은 경우에도 적합하다.

배경을 따내면 피사체가 독립되어 활기차고 즐거운 느낌을 주기 때문에 움직임을 연출하고자 하는 경우에 잘 어울린다. 디자인적인 악센트로서도 효과적이다.

☑ 지면의 네 방향 모두를 가득 채우는 사진

사진을 지면 끝까지 가득 채우는 레이아웃의 경우는 피사체가 크게 보일 수 있기 때문에 상품을 디테일하게 보여주고 싶은 경우나 박진감 넘치는 지면을 연출하고 싶을 때에 자주 사용된다.

반면, 전면에 사진을 배치하기 때문에 **문자 요소가 많은 경우에는 어울리지 않는 배치 방법이기도 하다.**

☑ 세 방향을 가득 채우는 사진

상하좌우 중에서 한쪽만 남기고 나머지 세 방향을 모두 지면 끝까지 채우는 레이아웃 방법이다. 공간적인 확장성을 연출하고 싶은 경우나 지면에 움직임을 살리고 싶은 경우 등에 사용된다. 네 방향을 모두 채운 사진과는 달리 여백을 만들 수 있기 때문에 **문자 요소가 많은 경우에도 잘 어울린다.**

(**왼쪽**) 임팩트를 연출하고 싶은 경우나 공간의 확장성을 표현하고 싶은 경우, 디테일을 전달하고 싶은 경우 등에 사용하는 배치 방법이다.

(**오른쪽**) 세 방향을 지면 가득 채우는 경우 공간적 확장성을 표현하면서도 지면에 여백을 만들 수 있다. 문자 요소가 많은 경우나 넓은 여백으로 지면에 변화를 주고 싶은 경우에 효과적이다.

이것도 알아두자! ⟩⟩ **사진을 변형시켜 사용하지 않는다**

지면 크기에 맞춰서 사진을 확대·축소할 때에는 반드시 가로 세로 비율을 유지한 상태에서 크기를 조절하기 바란다. 공간에 맞지 않는다고 해서 세로로 비율을 늘리거나 가로로 비율을 늘리면 사진 본래의 느낌에서 크게 벗어나게 된다. 가로 세로 비율이 달라지는 변형은 절대로 하지 말아야 한다.

✘ ◯

사진의 가로 세로 비율을 변형시키면 사진이 가진 본래의 정보를 유지할 수 없을 뿐만 아니라 보기에도 좋지 않다.

같은 사진이라도 트리밍에 따라 인상은 천차만별

트리밍으로 정보를 정확하게 전달한다

같은 사진이라도 어떤 부분을 트리밍(크로핑)하는지에 따라 인상이나 전달하는 정보가 달라진다. 디자인의 내용이나 목적에 맞는 트리밍을 생각하는 것이 중요하다.

☑ 트리밍에 따라 달라지는 〈사진의 역할〉

프로 포토그래퍼가 촬영한 사진은 트리밍(사진의 일부를 잘라내는)을 하지 않고 사용하는 것이 일반적이지만 디자인에서는 사진도 〈독자에게 전달하는 정보〉의 일부로 다루면서 레이아웃하는 것이 기본이기 때문에 필요에 따라 트리밍을 하는 경우가 있다.

트리밍은 사진의 불필요한 부분을 지우거나 사진에 포함되어 있는 정보를 정리하는 작업을 뜻한다. 같은 사진이라도 트리밍을 어떻게 하느냐에 따라 독자에게 전달되는 인상이 크게 달라진다. 그렇기 때문에 디자인을 할 때에는 제작물의 내용이나 목적에 따라 사진의 어떤 부분에 집중할 것인지를 정한 다음 적절하게 트리밍하는 판단력이 필요하다.

☑ 트리밍하기 전에

사진을 어떻게 트리밍할 것인지를 생각할 때에는 미리 〈이 제작물이 독자에게 전달하고자 하는 내용은 무엇인가(목적)〉를 충분히 이해할 필요가 있다.

카피나 본문, 캡션 등의 원고가 있는 경우에는 먼저 그 내용을 확인하고 이해해두기 바란다. 경우에 따라서는 사진 전체가 아니라 전달하고자 하는 부분에만 집중해서 레이아웃하는 것이 효과적인 경우도 있다.

☑ 다양한 트리밍 방법

트리밍은 불필요한 부분을 제거하는 것만을 지향하는 작업이 아니다. 한 장의 사진을 목적에 따라 둘로 분할하거나 일부분을 잘라내는 작업을 하는 것도 트리밍에 속한다.

다음 페이지에서는 같은 사진을 사용해서 몇 가지 디자인 작업에 응용한 사례를 소개하고 있다. 트리밍을 어떻게 하느냐에 따라 지면의 인상이 크게 달라진다는 것을 알 수 있을 것이다.

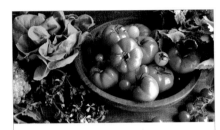

토마토가 맛있는 계절입니다.

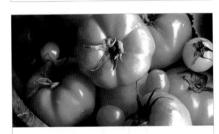

토마토가 맛있는 계절입니다.

둘 중 어떤 사진이 〈맛있는 토마토〉를 제대로 전달하고 있는가? 위 사진에서는 토마토 이외의 정보가 들어가 있다. 그에 반해 아래 사진에서는 트리밍을 해서 토마토 이외의 정보를 제거했다. 아래 사진이 문장의 내용과 잘 어울린다고 생각한다.

원래 사진

원래 사진이다. 다음 페이지에서는 이 사진을 활용해 다양한 트리밍 방법을 소개하고자 한다.

거의 원본 사진 그대로

자연과 인물의 대비를 한 번에 보여줌으로써 〈자연의 웅장함〉을 강조한 디자인이다. 한 장의 사진으로 많은 정보를 전달하기 때문에 심플한 레이아웃이 실현되고 있다.

인물에 포커스를 맞춘 트리밍

인물을 중심으로 한 디자인이다. 인물에 포커스를 맞추고 있기 때문에 웅장한 자연 속에 있는 상황을 전달하기 어렵게 되었다. 이 사례에서는 그 부분을 보충하기 위해 서브로 자연 사진을 배치하고 있다.

자연에 포커스를 맞춘 트리밍

자연을 중심으로 한 디자인이다. 웅장한 자연이 이 디자인의 테마인 것처럼 느껴진다. 이 사례에서는 분위기를 전달하기 위해서 서브로 인물 사진을 배치하고 있다.

사각형 사진 + 배경을 따낸 사진

사각판과 배경을 따낸 사진의 조합이다. 인물의 배경을 따냄으로써 디자인에 움직임이 생겼다. 이 사례에서는 텍스트 하단을 산등성이 흐름에 맞춰 정렬함으로써 험난한 산길에 이어지는 것과 같은 효과를 더하고 있다.

시간 축이나 깊이의 연출

공간을 살린 트리밍

트리밍을 통해 미래가 떠오르는 사진이나 과거를 추억하는 사진, 또는 깊이가 느껴지는 사진으로 만들 수도 있다.

▱ 트리밍에 의한 공간 연출

피사체를 사진의 중심에서 벗어나게 트리밍함으로써 **공간에 의미를 부여**할 수 있다.

예를 들어 인물이 옆을 바라보고 있는 사진과 같이 피사체에 방향성이 있는 경우는 피사체의 시선 앞쪽에 공간을 비워두면 〈미래〉를 생각하고 있는 인상을 전달할 수 있다.

반대로 뒤쪽에 공간을 비워두게 되면 〈과거〉를 추억하는 것 같은 인상을 줄 수 있다. 아래의 참고 사례를 비교해보기 바란다.

과거를
연상시키는 공간

미래를
연상시키는 공간

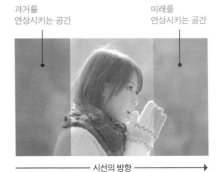

─────────── 시선의 방향 ──────────▶

시선 앞쪽에 공간을 비워둔 경우

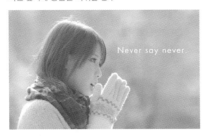

시선 앞쪽에 공간을 비워두면 공간의 확장성이 생긴다. 앞으로 향하는 긍정적인 인상과 함께 미래지향적인 느낌을 준다.

시선 반대쪽에 공간을 비워둔 경우

시선 반대쪽 공간을 비워두면 시선 앞쪽의 공간 확장성이 사라진다. 대신 생각을 되돌아보는 인상을 준다.

진행 방향 앞쪽 공간을 비워둔 경우

진행 방향 앞쪽 공간을 비워두면 속도가 강조되어 공간에 깊이감이 생긴다.

진행 방향 반대쪽 공간을 비워둔 경우

진행 방향과 반대쪽 공간을 비워두면 공간의 확장성은 약해지지만 반대로 피사체가 강조되기 때문에 가까이 다가오는 것 같은 속도감이 느껴진다.

☑ 피사체의 사이즈

트리밍을 통해 〈전체 사진〉을 사용할 것인지, 〈부분 사진〉을 사용할 것인지에 따라서 같은 사진이라도 지면의 인상은 달라진다. 그렇기 때문에 독자에게 어떤 정보를 우선해서 전달할 것인지에 따라 메인으로 사용하는 사진의 트리밍 방법을 검토한다.

피사체 전체를 보여준다

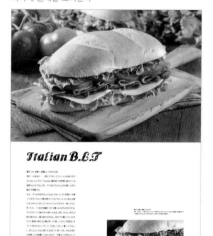

전체 사진을 크게 사용함으로써 피사체의 〈크기〉나 〈놓여 있는 상황〉을 확실히 전달할 수 있다. 임팩트가 없고, 정돈된 인상을 준다.

디테일을 강조한다

부분 사진을 사용함으로써 〈소재의 상황〉이나 〈맛·식감〉 등의 디테일이 강조되기 때문에 감각적인 인상을 준다. 또한 레이아웃에도 임팩트가 느껴진다.

이것도 알아두자! **페이스 비율**

페이스 비율이란, 인물 사진에서 〈얼굴이 차지하는 비율〉이다. 사진에서 얼굴이 차지하는 비율이 커지면 〈페이스 비율이 높다〉고 표현한다. 페이스 비율이 높아지면 신뢰감, 지적, 야심찬 인상을 준다. 한편, 페이스 비율이 낮아지면 육체적인 매력이 강조된다. 선거 포스터 등에서는 신뢰감이나 지적인 인상을 강조하기 위해서 페이스 비율이 높은 사진을 자주 사용한다.

신뢰감, 지적,
야심찬 인상

페이스 비율
높다

육체적인 매력이
높아진다

페이스 비율
낮다

사진의 매력을 끌어내는 방법

05 구도를 정리한다

메인 비주얼이나 이미지 비주얼 등에 사용되는 사진에서는 시각적인 아름다움이 중요시된다. 구도를 정리함으로써 사진의 매력을 최대한 끌어낼 수 있다.

☑ 이론적으로 구도를 정리한다

사진이나 구도에 관한 지식이 없더라도 디자인의 기본 룰에 따라서 구도를 정리하면 눈앞에 있는 사진의 매력을 끌어낼 수 있다.

사진의 구도를 정리할 때에는 〈삼분할 구도〉라는 방법이 자주 사용된다. 삼분할 구도에서는 전체를 3×3으로 분할한 후 선이 교차하는 4개의 포인트 어딘가에 피사체를 배치한다. 삼분할한 선 위에 메인의 피사체를 배치하면 **긴장감이 있으면서 밸런스가 좋은 구도**가 된다.

중심 구도

피사체를 사진의 중심에 배치하는 구도다. 안정감은 있지만 평범한 인상을 주는 경우가 있다.

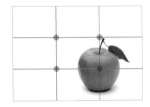

삼분할 구도

피사체가 중심에 놓이지 않기 때문에 동적인 인상을 줄 수 있고, 사진에 스토리성이 느껴지게 된다.

수평선을 삼분할 선상에 배치해서 트리밍한 사례다.

꽃을 삼분할의 교차점에 배치해서 트리밍한 사례다.

텐트를 삼분할의 교차점에 배치해서 트리밍한 사례다.

눈 끝은 삼분할의 교차점에 맞추고 **턱 선은 이분할 라인**에 맞춰서 트리밍한 사례다.

메인이 되는 피사체 주변에 있는 불필요한 정보는 트리밍으로 제거하는 것이 좋다. 불필요한 정보를 제거함으로써 전달하고자 하는 정보가 정리되어 보기에도 아름다워진다.

또한 의도적으로 각도를 주는 경우도 있지만 사진이 기울어져 있는 경우는 각도를 바로잡아 사용하는 것이 기본이다. 건축물이나 기둥처럼 수평·수직이 정확해야 하는 것을 기준으로 하면 정리하기 편하다.

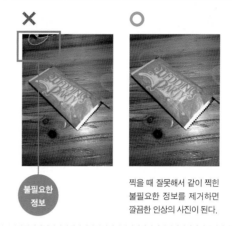

불필요한 정보

찍을 때 잘못해서 같이 찍힌 불필요한 정보를 제거하면 깔끔한 인상의 사진이 된다.

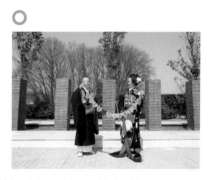

불필요한 정보

사진 왼쪽에 불필요한 건물이 찍혀 있어 일상적인 느낌이 들게 된다. 위는 결혼식 사진이기 때문에 가능한 한 일상성이 나타나지 않는 것이 좋다. 트리밍으로 불필요한 정보를 제거해서 가시적인 범위를 컨트롤하면서 사진의 분위기를 끌어낸다.

2장의 사진을 비교해보기 바란다. 똑같은 레이아웃이지만 사진이 기울어져 있는 것만으로 지면의 안정감이 떨어져 정돈되지 못한 인상을 준다.

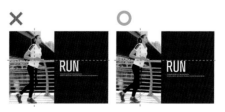

사진의 수직방향의 기준이 모호한 경우는 수평방향의 라인을 기준으로 해서 조정한다. 그러나 수평방향의 라인을 기준으로 한 조절에서는 방향성이 영향을 주기 때문에 어디까지나 기준 라인을 생각해 눈으로 보면서 조절한다.

Chapter: 3 여러 장의 사진을 다룰 때 주의할 점

사진의 관계성

중요도가 비슷한 사진을 여러 장 다룰 때에는 내용의 흐름에 따라서 사진을 배치한다. 독자에게 주는 인상은 피사체의 크기나 피사체의 방향에 따라 바뀌게 된다.

☑ 피사체의 크기를 맞춘다

앞 장에서 지면에 배치하는 요소를 맞추는 것의 중요성을 설명했는데 이것은 사진의 배치에 있어서도 마찬가지다.

중요도가 같은 사진을 여러 장 배치할 경우에는 사진 자체의 크기나 배치 위치를 맞추는 것에 더해서 **피사체의 크기도 맞추는 것이 중요하다.** 피사체의 크기가 들쭉날쭉하면 독자는 그 크기의 차이에 어떤 의도가 있다고 느껴서 본래 전달하고자 하는 정보와는 다른 인상을 받게 되는 경우가 있다.

피사체의 크기가 들쭉날쭉한 사진이 있는 경우에는 트리밍으로 각 사진의 여백이 비슷하도록 조절한다. 피사체의 크기를 맞추면 시선 이동이 정확해져 시인성도 높아진다.

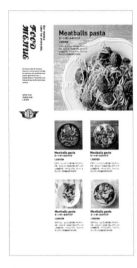

중요도가 다른 여러 장의 사진을 다룰 경우에는 이 사례와 같이 명확한 차이를 만들어 입체감이 있는 지면으로 구성한다. 독자는 정보의 차이를 짧은 시간에 받아들여 판단할 수 있다.

피사체의 크기와 위치가 들쭉날쭉해 시선의 흐름이 매끄럽지 못하다.

✕

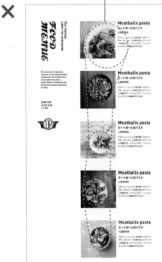

➡

피사체의 크기와 위치를 맞춤으로써 시선이 자연스럽게 흘러간다.

〇

사진의 중요도가 같은 경우에는 피사체의 위치와 크기를 맞춘다. 왼쪽 사례에서는 피사체의 크기가 다르기 때문에 정보의 중요도가 모호하다. 또한 피사체의 위치도 들쭉날쭉해 시선의 흐름이 매끄럽지 못하고, 보기 불편하다는 것을 알 수 있다. 중요도가 같은 경우에는 오른쪽 사례에서처럼 피사체의 크기나 위치도 맞추는 것이 좋다.

☑ 사진의 방향을 의식한다

배치하는 사진에 〈방향〉이 있는 경우에는 어떤 방향으로 배치하는지에 따라서 지면의 인상이 달라진다.
예를 들어 아래 그림에서처럼 대담 페이지를 레이아웃하는 경우, 서로 방향을 맞추면 마주보고 대화를
나누고 있는 것 같은 인상을 주기 때문에 두 사람의 관계성이 강조된다. 반대로, 서로 다른 방향을 보고
있으면 두 사람의 관계성이 약해진다.

관계성이 있는 배치

관계성이 없는 배치

(**왼쪽**) 두 사람이 마주보도록 배치되어 있기 때문에 관계성이 생겨나 대화하고 있는 것 같은 인상을 준다.
(**오른쪽**) 두 사람이 다른 쪽을 보고 있기 때문에 관계성이 약하고, 보기에 따라서는 한 페이지씩 다른 인물을 소
개하고 있는 것처럼 보이거나, 사이가 나쁜 것처럼 보이기도 한다. 인물 사진을 레이아웃하는 경우에는 시선의
방향을 의식해서 레이아웃하기 바란다.

☑ 시간의 흐름이나 대비를 표현한다

여러 장의 사진을 같은 크기로 배치하면 사진 간의 관계성이 강조된다. 이 효과를 이용하면 시간의 경과
나 대비를 표현할 수 있다.
　또한 이런 경우에는 구도가 비슷한 사진을 준비해서 〈대칭성이 강한 레이아웃〉(p.60)을 사용하면 보
다 효과적인 지면이 구성된다.

여러 장의 사진을 같은 크기로
레이아웃하면, 사진 간의 관계
성이 강조된다. 왼쪽 그림에서
는 그 효과를 이용해 시간경과
를 표현하고 있다. 인물의 크기
나 구도가 비슷한 사진을 사용
하는 것이 중요하다.

07

용도나 목적에 따라 분리해서 사용하는 것이 중요하다

사진에 역할을 부여한다

여러 장의 사진을 레이아웃하는 경우에는 제작물의 용도나 목적에 따라 사진의 메인과 서브 등의 역할을 구분해서 전달하고자 하는 정보를 컨트롤할 필요가 있다.

☑ 피사체의 크기를 맞춘다

지면에서 사진이 지닌 임팩트는 매우 크기 때문에 사진의 크기나 배치 간격 등을 조절함으로써 전달하고자 하는 정보를 시각적으로 컨트롤할 수 있다.

여러 장의 사진을 레이아웃할 때에는 사용하는 사진에 메인이나 서브 등의 역할을 부여해서 크기나 간격을 조절하는 것이 중요하다.

관계성을 강조하고자 하는 경우에는 가깝게 배치하고, 관계성을 약하게 하고 싶은 경우에는 간격을 떨어뜨리면 정보의 차이가 명확해진다(p.30 게슈탈트의 법칙).

오른쪽 4장의 사진을 제작물의 용도·목적에 따라 분리해서 사용한 사례를 소개한다.

이번에 사용하는 사진

4장의 사진을 사용해 프렌치 레스토랑의 소개 페이지를 디자인해보자.

▼ 외관의 아름다움을 전달하는 레이아웃

메인으로 외관 사진을 선택했다. 좌우 대칭인 건물 외관의 특징을 살리기 위해 레이아웃도 대칭성이 있는 구도를 사용하고 있다.

서브로 내부와 요리 사진을 사용해 좌우 대칭의 같은 크기로 배치함으로써 관계성을 강조하고 있다.

▼ 내부의 분위기를 전달하는 레이아웃

메인으로 건물 내부 사진을 선택하고, 그 옆에 외관 사진을 배치하고 있다. 내부 사진과 외관 사진을 가깝게 배치함으로써 사진 간의 관계성을 강조하고 있다.

또한 레스토랑의 분위기를 전달하기 위해 요리 사진과 셰프의 사진을 묶어서 작게 배치하고 있다.

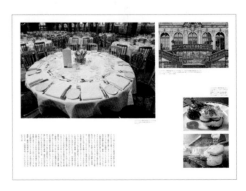

▣ 요리의 분위기를 전달하는 레이아웃

요리 사진을 메인으로 사용해서 디테일을 강조하면, 맛이나 향이 전달되는 느낌이 든다. 또한 가까이에 셰프 사진을 배치함으로써 요리의 정보를 강조하고 있다.

레스토랑의 분위기를 알 수 있도록 외관과 내부 사진을 약간 떨어뜨려 작게 배치하고 있다.

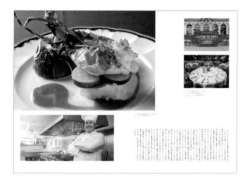

▣ 셰프를 메인으로 소개하는 레이아웃

메인으로 셰프 사진을 선택해서 크게 배치하고 있다. 작업 공간인 주방의 분위기도 선명하게 전달하고 있다. 가까이에 요리 사진을 배치해서 셰프로서의 분위기가 강조된다. 또한 셰프가 일하고 있는 레스토랑의 분위기가 전달될 수 있도록 내부와 외관 사진을 약간 떨어뜨려 배치하고 있다.

이것도 알아두자! 〉〉〉 **전체 분위기를 전달하는 레이아웃**

모든 사진을 같은 크기, 같은 간격으로 배치하면 모든 정보가 균등하게 전달되기 때문에 레스토랑의 전체 분위기를 전달할 수 있다. 이와 같은 경우는 ① 비슷한 사진을 가깝게 배치하고, ② 시선의 흐름을 의식해서 배치한다는 두 가지 점을 주의하면 보다 효과적이다.

예를 들어 요리 사진 바로 옆에 외관 사진을 배치하면 두 사진의 근본적인 갭이 생기기 때문에 그다지 좋은 인상을 줄 수 없다. 가급적이면 같은 내용의 사진이나 좋은 이미지를 연상시킬 수 있는 사진을 가깝게 배치하는 것이 좋다.

또한 사람의 눈은 가로쓰기의 경우에는 왼쪽 위에서 오른쪽 아래(Z형)를 향해 움직이고, 세로쓰기의 경우는 오른쪽 위에서 왼쪽 아래(N형)를 향해 움직이게 된다. 이 움직임을 의식해서 시선을 유도하면 보다 좋은 지면을 완성할 수 있다.

요리 사진과 외관 사진에는 공통점이 적기 때문에 이렇게 나열하면 위화감이 생기게 된다.

요리 → 셰프 → 내부 → 외관과 같은 순서를 정해 사진을 보여주면 사진 간의 연관성을 인식하기 쉬워져 지면에 스토리성이 생기게 된다.

독자의 이미지를 확장해 나간다

사진과 문자

지면의 이미지를 확장하는 방법 가운데 사진과 문자를 일체화시켜서 레이아웃하는 방법이 있다. 심플한 방법이지만 매우 효과적이다.

☑ 사진과 문자의 관계

사진 위에 문자를 레이아웃하면 디자인에 일체감이 생겨서 상승 효과로 인해 사진이 보다 잘 읽히게 된다. 또한 받아들이는 사람은 이미지를 확장해 나가면서 문자를 읽게 된다.

☑ 문자의 레이아웃 방법

사진 위에 문장을 레이아웃하는 경우에는 **문자와 배경의 콘트라스트**가 충분한지를 확인할 필요가 있다.

또한 기본적으로 **문자는 사진상의 정보량이 적은 부분에 배치한다.** 정보량이 많은 사진을 사용하는 경우에는 충분히 콘트라스트를 확보할 수 있는 부분을 찾거나, 배치하는 문자에 디자인적인 처리를 더할 필요가 있다. 몇 가지 참고 사례를 살펴보기로 하자.

정보량이 적은 사진

사용되고 있는 색

색의 콘트라스트는 폭이 넓지만 거의 비슷한 계열의 색이기 때문에 정보량이 적은 사진이라고 할 수 있다.

정보량이 많은 사진

사용되고 있는 색

색의 콘트라스트의 폭이 넓고 색도 많기 때문에 정보량이 많은 사진이라고 할 수 있다.

> *memo*
>
> 사진에서 정보량의 많고 적음이란, 사진에 담겨 있는 색의 수나 콘트라스트의 차이를 의미한다. 사용된 색의 수가 적고 콘트라스트의 폭이 좁은 경우를 〈정보량이 적다〉고 한다.

 트리밍으로 정보량이 적은 위치를 만든다

정보량이 많은 사진 위에 문자를 올릴 경우, 사진을 트리밍해서 배경과의 콘트라스트가 충분하게 확보되는 위치를 만드는 것이 필요하다. 문자를 올릴 공간이 적으면 압박감을 느끼기 때문에 보기에도 아름답지 않다.

✕

정보량이 많은 위치에 문자를 올리면 배경과의 콘트라스트를 충분히 확보할 수 없기 때문에 문자를 읽기가 매우 힘들어진다.

✕

정보량이 적은 곳에 문자를 배치했지만 문자 주변에 충분한 공간이 없기 때문에 옹색한 인상을 주게 된다.

○

사진을 트리밍해서 정보량이 적은 위치를 충분하게 확보하고 문자를 올리면 사진과 문자에 일체감이 생겨서 매력적으로 완성된다.

▣ 사진 전체에 정보량이 많은 경우

아래의 사례에서처럼 전체적으로 정보량이 많은 경우에는 문자에 디자인적인 처리를 더할 필요가 있다. 사진의 분위기나 인상을 망가뜨리지 않는 범위를 유지하도록 주의하면서 처리를 더한다.

문자를 테두리 변환 문자(p.124)로 가공해서 배치하고 있다. 이 방법에서는 사진의 분위기를 망가뜨릴 수 있기 때문에 주의가 필요하다.

문자에 색을 더할 경우에는 사진에 있는 색과 어울리는 동일 계열의 색을 사용하면 조화를 이루기 쉽다.

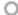

문자를 배치할 공간을 확보하기 위해 사진을 트리밍해서 확대한 사례다. 공간은 확보되었지만 해안선이 제거돼 사진의 인상이 달라졌다.

사진 위에 반투명한 흰색 면을 배치해 문자가 놓일 공간을 확보한 사례다. 사진의 인상에 영향을 주지 않으면서 문자의 공간을 확보하고 있는 좋은 사례다.

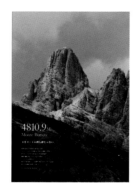

디자인에는 한 가지 정답이 있는 게 아니다. 시간이 허락한다면 다양한 방법을 실제로 실험한 뒤에 자기 나름의 가장 적절한 답을 찾아보기 바란다.

09 배경을 따낸 사진의 사용 방법

지면 디자인의 베리에이션은 사진을 〈사각형 사진〉과 〈배경을 따낸 사진〉 중 어떤 방법으로 레이아웃 할 것인지에 따라 바뀌게 된다. 독자에게 주는 인상도 달라진다.

☑ 사진에 배경이 있고 없고에 따라 인상이 달라진다

레이아웃을 생각할 때, 사진을 본래대로 사각형으로 배치할 것인지 배경을 따내고 배치할 것인지에 따라 레이아웃의 베리에이션은 달라진다.

사각형으로 사용하면 정리하기는 좋지만 레이아웃 공간이 한정될 수밖에 없다.

한편, 배경을 따낸 사진은 불필요한 정보를 제거했기 때문에 레이아웃 공간을 넓게 잡을 수 있다. 따라서 사진을 크게 배치하거나 많은 사진을 사용할 수 있게 된다.

또한, 어떤 방법을 선택하는지에 따라 디자인의 인상도 달라진다. 사각형의 경우는 독자에게 정돈된 인상을 주는 것에 반해, 배경을 따낸 사진은 즐겁고 활기찬 인상을 준다. 배경을 따낸 사진은 움직임을 연출하고자 하는 경우나 디자인 악센트가 필요한 경우에도 효과적이다.

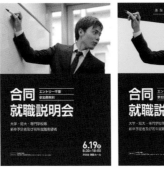
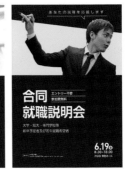

사각형 사진은 디자인이 딱딱해지기 쉽지만 배경을 따내면 인상을 다양하게 변화시킬 수 있다.

인상을 부드럽게 하기 위해서는 일부러 배경을 거칠게 따내는 것도 효과적이다.

사각형 사진은 정리가 쉽고, 차분한 분위기를 연출하고자 하는 경우에 적절하지만 상황에 따라서는 답답한 인상을 주기도 한다.

사진의 배경을 따냄으로써 레이아웃의 자유도가 높아져 사진의 강약을 조절할 수 있다. 또한 자유롭고 활기찬 인상을 준다.

Chapter

배색의 기본

색에는 사람의 마음을 움직이는 힘이 있다

색에는 사람의 마음을 움직이는 힘이 있고, 배색에는 그 고유의 색이 가진
이미지를 끌어내는 효과가 있다. 레이아웃이나 서체, 사진 등이 똑같은 디
자인이라 하더라도 사용한 색에 따라 지면의 인상은 크게 달라질 수 있다.
이 장에서는 디자인 제작에서 고려해야 하는 배색의 기초 지식을 설명하고
자 한다.

모든 것에는 색이 있다

색의 기초 지식

우리가 평소 일상에서 눈으로 보는 모든 사물에는 색이 있다. 그리고 색은 디자인 제작에서 떼려야 뗄 수 없는 존재다.

☑ 색의 표현 방법

색은 인쇄물이나 컴퓨터 디스플레이 등에서 표현하는 방법에 따라 크게 〈색의 삼원색〉과 〈빛의 삼원색〉으로 구분해 이용하게 된다.

☑ 색의 삼원색

색의 삼원색(CMY)은 인쇄용 잉크로 색을 재현할 때에 주로 사용되는 표현 방법이다. C(사이안), M(마젠타), Y(옐로)의 삼색을 섞어서 모든 색을 구현한다. 삼색을 균등하게 섞으면 무채색이 되고, 삼색을 100%씩 섞으면 검정에 가까운 색을 만들 수 있다.

그러나 실제로 이 삼색만으로는 제대로 된 검은색이 만들어지지 않는다. 따라서 인쇄물에서 검은색을 표현할 경우에는 검정 잉크(K)를 사용하게 된다. 그렇기 때문에 그래픽 디자인에서는 CMYK의 4가지 색으로 표현한다.

색의 삼원색

CMY 형식에서는 주로 인쇄에서 사용하는 잉크를 이용해 색을 표현한다.

빛의 삼원색

RGB 형식에서는 빛의 발광을 이용해 색을 표현한다.

☑ 빛의 삼원색

빛의 삼원색(RGB)은 TV나 컴퓨터 디스플레이 등에서 색을 구현할 때에 사용되는 표현 방법이다. R(red), G(green), B(blue)의 삼색을 섞어 색을 구현할 수 있다. 삼색을 균등하게 섞으면 무채색이 되고, 삼색을 100%씩 섞으면 흰색이 된다. 따라서 웹디자인 등의 디지털 미디어에서는 RGB로 색을 구현하고 있다.

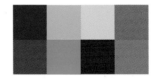

유채색

색의 삼속성(색상·채도·명도)를 가진 색감이 있는 색을 유채색이라고 한다.

☑ 무채색과 유채색

색은 크게 〈무채색〉과 〈유채색〉의 두 종류로 구분할 수 있다.

무채색이란 흑과 백, 회색과 같이 색감을 가지고 있지 않은 색을 총칭한다. 또한 유채색이란 적, 황, 록, 청, 자주 등과 같이 색감이 있는 색을 총칭한다.

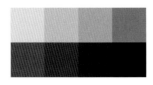

무채색

명도만으로 표현되는 흑·백·회색 등의 색을 무채색이라고 한다.

☑ 꼭 알아두어야 할 〈색의 삼속성〉

모든 색은 색상(H), 채도(S), 명도(B)의 세 가지 특성을 가지고 있는데, 이것을 〈색의 삼속성〉이라고 한다. 이 세 가지 속성의 기본을 이해해두면 전문적인 지식이 없더라도 효과적인 배색을 바로 실현할 수 있다. 그렇기 때문에 이 장에서 그 개요를 제대로 이해하면 디자인 실무에 도움이 될 것이다. 또한 색을 제대로 사용할 수 있는 지름길이 된다.

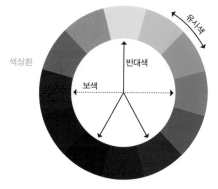

색상환

☑ 색상

빨강이나 파랑 등 〈색의 성질〉의 차이를 색상이라고 한다. 수많은 색 가운데 대표적인 색을 스펙트럼 순서로 둥그렇게 배열한 도표가 〈색상환〉이다.

색상환에서 옆에 있는 색들을 〈유사색〉이라 하고, 반대편에 마주보고 있는 색을 〈보색〉이라 한다. 또한 보색의 양 옆에 있는 색을 〈반대색〉이라고 한다.

> ─── memo ───
> 색상환은 한 종류가 아니다. 색을 나누는 방법의 차이에 따라 다양한 종류가 있다. 이 책에서는 〈PCCS 12색상환〉을 사용해서 설명하고 있다.

☑ 채도

채도란, 〈색의 선명한 정도〉를 말한다. 가장 채도가 높은 색을 〈순색〉이라고 부르는데, 순색은 섞임이 없는 색이라는 의미다. 반면, 가장 채도가 낮은 색은 〈무채색(회색)〉이다.

☑ 명도

명도란, 〈색의 밝은 정도〉를 말한다. 명도가 높으면 높을수록 〈흰색〉에 가깝고, 명도가 낮으면 낮아질수록 〈검정〉에 가까워진다.

유사색

색상환에서 어떤 색상과 그 주변에 있는 색상들로 만든 배색이다. 비교적 조화가 잘 이루어지는 조합이기 때문에 정리하기 쉽고, 실패할 확률이 적은 배색으로 꼽힌다.

보색

색상환에서 서로 마주보고 있는 색상들로 만든 배색이다. 색상 차이가 크기 때문에 임팩트가 강한 배색이 가능하다.

반대색

보색 색상의 바로 옆에 있는 2개의 색으로 분할한 배색이다. 보색보다는 비교적 조화를 이루기 쉽고, 경우에 따라서는 세련된 분위기를 연출할 수도 있다.

채도

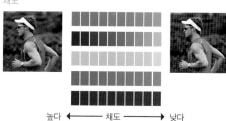

높다 ◀ ─── 채도 ─── ▶ 낮다

명도

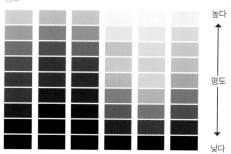

높다

명도

낮다

배색 선택에서 가장 중요한 요소

톤

같은 색상이라도 색의 인상은 톤에 의해 크게 달라진다. 각각의 톤이 가진 이미지를 잘 활용하면 사용 목적에 맞는 인상을 정확하게 표현할 수 있다.

☑ 톤과 인상

톤(tone)이란, 명도와 채도의 조합으로 표현되는 〈색의 조화〉를 말한다. 같은 색상이라도 색의 인상은 톤에 의해 크게 달라질 수 있다. 예를 들어 밝은 톤은 보는 사람에게 〈아름다움〉, 〈젊음〉 등의 인상을 전달하고, 어두운 톤은 〈엄격〉, 〈성인〉 등의 인상을 전달하게 된다.

이런 인상의 차이는 배색을 생각하는 데 매우 중요한 포인트가 된다. **배색은 두 가지 이상의 색으로 조화로운 조합을 연출하는 것이다.** 배색을 할 때에는 디자인의 목적이나 용도를 고려해서 **같은 톤이나 그에 가까운 톤의 색을 선택하는 것이 기본이다.**

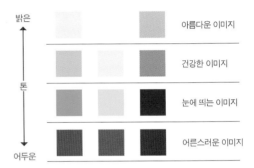

색의 인상은 색상만이 아니라 톤에 의해서도 달라지기 마련이다. 따라서 디자인 제작을 할 때는 그 제작물이나 자료의 용도, 목적에 맞는 톤을 미리 선정하는 것이 매우 중요하다.

▶ PCCS 톤 도표 대표적인 톤 이름을 표기하고 있다.

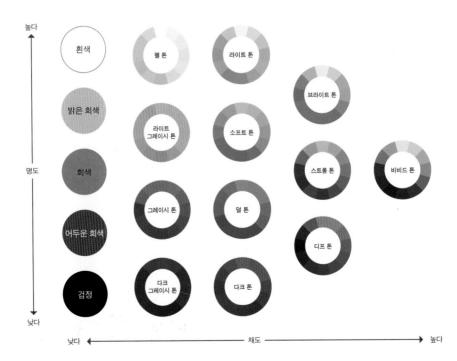

▶ 톤이 가지는 이미지

펠 톤 / 엷다

고명도에 저채도

인상

가벼운, 부드러운, 약한, 여성적인, 젊은, 아름다운, 귀여운 등.

라이트 톤 / 얕다

고명도에 중채도

인상

파스텔 톤이라고도 부르는 밝고 환한 색. 가벼운, 부드러운, 유아적인, 상쾌한, 밝은, 사랑스러운 등.

브라이트 톤 / 밝다

고명도에 고채도(명청색)

인상

순색에 소량의 흰색을 섞은 것 같은 색. 경쾌, 상쾌, 밝은, 선명한, 캐주얼한, 양기가 충만한, 건강한 등.

스트롱 톤 / 강한

중명도에 고채도(탁색)

인상

선명하기는 하지만 약간 회색빛이 도는 색. 힘이 강한, 동적인, 정렬적인, 풍족하고 존재감이 있는 등.

디프 톤 / 진한

저명도에 고채도(암청색)

인상

전통적, 차분한, 가을스러운, 충실한, 클래식한, 깊이 있는 등.

비비드 톤 / 눈이 시린

중명도에 고채도(순색)

인상

순색의 의미로 가장 생생하고 선명한 색. 화려한, 눈에 띄는, 액티브한, 화려한 등.

라이트 그레이시 톤 / 밝은 회색빛의

고명도에 저채도(탁색)

인상

차분한, 어른스러운, 섬세한, 고급스러운 등.

소프트 톤 / 부드러운

고명도에 중채도(탁색)

인상

숨겨진, 고급스러운, 부드러운, 친숙한 등.

그레이시 톤 / 회색빛의

중명도에 저채도(탁색)

인상

탁한, 재미없는, 떫은, 시크한, 안정된, 도시적인 등.

덜 톤 / 둔한

중명도에 중채도(탁색)

인상

탁한, 순한, 나긋한 등.

다크 톤 / 어두운

저명도에 중채도

인상

지적인, 어른스러운, 멋있는, 강해 보이는, 튼튼한 등.

다크 그레이시 톤 / 어두운 회색빛의

저명도에 저채도(암청색)

인상

무거운, 음기가 강한, 강한, 남성적인, 맛이 진한, 격조 높은 등.

03 색이 가진 이미지

색에는 이미지를 부풀리거나 감각을 컨트롤할 수 있는 효과가 있다. 색이 가진 이미지를 제대로 사용해서 디자인 실무 제작에 적용해보자.

☑ 색을 느끼는 방법

색에서도 〈무거움〉, 〈가벼움〉, 〈부드러움〉, 〈뜨거움〉, 〈차가움〉 등의 단어들 간에는 매우 큰 관련성이 있다.

그렇기 때문에 디자인을 하는 데 자신의 개인적인 취향에 따라 색을 고르는 행동은 부적절하다. 디자인 제작물의 목적이나 역할을 제대로 파악한 다음 그 목표를 달성할 수 있는 최적의 색을 선택해야 한다.

☑ 색의 온도

색을 분류할 때 〈난색〉이나 〈한색〉과 같이 온도로 분류하는 방법도 있다. 색의 이미지는 사람이나 국가, 문화 등의 영향으로 달라지기 때문에 한 마디로 말하기 어려운 면도 있지만 빨간색을 중심으로 한 난색은 공통적으로 인식되는 색이라고 말할 수 있다.

난색 계열은 태양이나 불 등이 연상되고, 한색 계열은 얼음이나 물 등이 연상되는 것이 일반적이다.

또한 온도를 느낄 수 없는 색으로 〈중성색〉이 존재한다. 녹색이나 보라색 계열의 색이 포함되면 조합에 따라 인상이 좌우된다고 할 수 있다.

수없이 많은 색 가운데 디자인에 적용할 색을 선택할 때는 어떤 분류나 각각의 카테고리가 가지고 있는 색의 이미지를 먼저 생각한다면 좋은 결과를 얻을 수 있을 것이다.

난색

난색은 빨강을 중심으로 한 색상이다. 태양이나 불을 연상시키는 색이다.
심리적으로는 〈흥분색〉이라고 해서 〈사람의 마음을 고양시키는〉, 〈식욕을 촉진시키는〉 등의 효과가 있다.

한색

한색은 파랑을 중심으로 한 색상이다. 일반적으로 물이나 얼음을 연상시키는 색이다.
심리적으로는 〈진정색〉이라고 해서 〈마음을 진정시키는〉, 〈식욕을 감퇴시키는〉 등의 효과가 있다.

중성색

중성색은 초록이나 보라 등과 같이 온도가 확실하게 느껴지지 않는 색이다. 중간적인 색이기 때문에 다른 색들과의 조합에 따라 그 색의 이미지가 좌우된다.

무채색

무채색은 색감이 없는 색이다. 기본적으로 어떠한 색과 조합해도 조화가 이루어지는 만능 색이다. 한편으로는 냉정하고 스타일리시한 인상을 주는 색이기도 하다.

☑ 표현 감정과 고유 감정

색에 대한 감정에는 〈표현 감정〉과 〈고유 감정〉의 두 종류가 있다. 표현 감정이란 〈좋다/싫다〉, 〈깨끗하다/더럽다〉 등과 같은 매우 주관적인 감정이고, 고유 감정이란 〈무겁다/가볍다〉〈덥다/춥다〉 등과 같은 매우 객관적인 감정이다.

표현 감정은 사람에 따라 각각 다르기 때문에 예측하기 어렵지만 고유 감정이란 어느 정도 공통된 감정이라고 볼 수 있다. 따라서 색을 생각할 때는 고유 감정을 기본으로 해서 판단하는 것이 좋을 것이다.

⊙ 색에서 느껴지는 이미지

적색

불타오를 것 같은 활발한 이미지. 기분을 북돋워서 건강하게 만든다. 〈사랑〉의 색.

청색

성실함과 신뢰감을 느낄 수 있는 이미지. 냉정하고 속도감을 느낄 수 있다. 〈지성적〉인 색.

황색

태양빛이 비치는 것 같은 이미지. 마음을 따뜻하게 하고, 기분이 즐거워진다.

연한 하늘색

시원한 바람을 느낄 수 있을 것 같은 이미지. 푸른 하늘 아래에 있는 것 같은 해방감을 준다. 젊고 〈상쾌한〉 색.

녹색

자연의 생생한 초록의 이미지. 기분을 넉넉하게 해준다. 생명력이 넘치고 〈릴렉스〉 효과가 있는 색.

진한 하늘색

드라이하고 이성적인 이미지. 마음을 밝고 편안하게 한다. 젊고 〈청결함〉이 느껴지는 색.

자주색

어른스럽고 고급스러운 이미지. 감성을 높이는 힘이 느껴진다. 신비로우면서도 〈기품〉이 있는 색.

오렌지색

생생한 기운을 전달하는 태양의 색. 따뜻함이 있고 양기가 넘쳐나 기분이 즐거워진다. 비타민 같으면서 〈온화한〉색.

핑크색

사랑스럽고 환상적인 이미지. 아름답고 마음이 풍족해진다. 봄이 다가오는 것을 알려주는 〈행복〉의 색.

진한 남색

중후함이 느껴지는 지적인 이미지. 쿨하고 차분하고 어른스러운 인상. 성실하고 〈시크〉한 색.

황록색

봄의 새싹과 같은 순수한 이미지. 신선하게 시작하는 기대감을 준다. 생명력이 있고 〈프레시〉한 색.

갈색

대지나 나뭇가지 등의 자연을 연상시킨다. 신뢰감이 있고 역사도 느낄 수 있다. 따뜻하고 〈모던〉한 색.

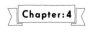
배색이 가진 이미지

배색에는 각각의 색이 가진 이미지를 끌어내는 효과가 있다. 같은 색이라도 조합하는 다른 색에 따라서 이미지가 강해지기도 하고, 약해지기도 한다.

☑ 색의 이미지는 배색에 따라 달라진다

앞에서 설명한 것처럼 각각의 색에는 고유한 이미지가 있다(p.93). 단색으로 사용할 경우 보여지는 인상은 그 색의 이미지에 따라 좌우된다.

배색에는 색이 가진 이미지를 강조하거나 달리 보이게 하는 효과가 있다. 사례를 통해 생각해보자. 예를 들어 파란색을 봤을 때는 〈물〉, 〈하늘〉, 〈차가움〉, 〈여름〉 등의 다양한 이미지가 연상되기 때문에 보는 사람이 받아들이는 인상을 제작자가 컨트롤하는 것은 불가능에 가깝다.

이런 경우 오른쪽 그림에서처럼 몇 가지 색을 조합하면 파란색 하나만 사용하는 경우보다는 〈여름〉의 이미지를 강조할 수 있다.

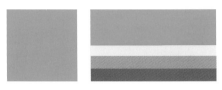

여름을 이미지화한 배색의 사례다. 파란색 하나만 있을 때와 비교해보면 더욱 여름을 연상시키는 배색이 이루어졌다.

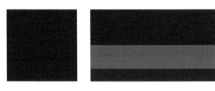

가을을 이미지화한 배색의 사례다. 배색을 생각하면 단색의 경우보다 이미지를 전달하기 쉬워진다.

이것도 알아두자! 《 배색의 연상

배색에는 계절이나 감정의 이미지를 연상시키는 효과만이 아니라 각각의 존재감을 정착시키는 효과도 있다.

예를 들어, 전국에 체인점을 두고 있는 편의점이나 음식점, 은행 등은 〈코퍼레이트 컬러(corporate color)〉를 정해서, 그것을 고객에게 정착시키고 있다. 처음 가보는 낯선 지역에서도 쉽게 그 가게를 찾아낼 수 있었던 경험이 누구나 있을 것이다. 의외로 사람은 배색만으로 그 사물 자체를 연상하게 된다.

편의점

은행 · 우체국

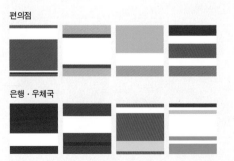

기업이나 단체는 코퍼레이트 컬러(배색)로 존재감을 정착시키는 것이 가능하다.

☑ 이미지의 분류

색의 이미지와 언어에는 깊은 연관성이 있다. 그렇기 때문에 배색을 생각할 때에는 색의 이미지와 언어를 항상 연결시키면서 생각해보기 바란다. 아래 그림은 배색을 통해 받아들이는 이미지를 표현한 것이다. 디자인 실무에 참고자료로 활용하기 바란다.

⊙ 배색을 통해 받아들이는 이미지

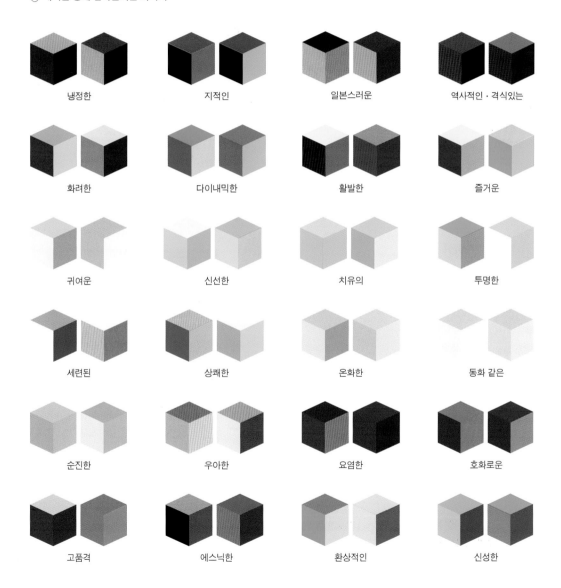

색의 작용과 시인성

색에는 보는 사람에게 다양한 영향을 미칠 수 있는 힘이 있다. 여기에서는 수많은 색의 작용 가운데 디자인 제작에서 알아두면 편리한 것을 몇 가지 소개하고자 한다.

☑ 진출색과 후퇴색

같은 면적을 가진 색이라도, 색상에 따라 튀어나와 보이기도 하고 들어가 보이기도 한다.

　오른쪽 그림을 보면 가운데 부분이 어떻게 인식되는가? 난색계의 배색에서는 앞으로 튀어나와 보이고 한색계의 배색에서는 뒤로 들어가 보일 것이다. 이런 원리에 근거해서 난색계의 색은 〈진출색〉, 한색계의 색은 〈후퇴색〉이라고 한다.

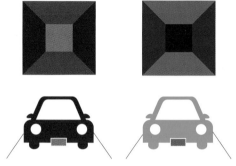

같은 디자인이라도 배색에 따라 튀어나와 보이기도 하고(진출색), 들어가 보이기도 한다(후퇴색).

☑ 확장색과 수축색

오래전부터 패션 업계에서는 〈흰색을 입으면 커 보이고, 검은색을 입으면 스마트해 보인다〉라는 인식이 있다.

　오른쪽 그림을 보면 같은 크기의 그림이지만 중앙에 있는 흰색 사각형은 크게 보이고, 검은 사각형은 흰색 사각형보다 작아 보일 것이다. 이런 색에는 디자인 요소를 커 보이게 하거나, 작아 보이게 하는 힘이 있다. 비교적 크게 보이는 색을 〈확장색〉, 작아 보이는 색을 〈수축색〉이라고 한다.

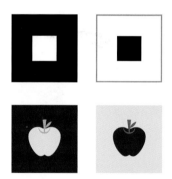

같은 디자인이라도 배색에 따라서 크게 보이거나(확장색), 작아 보이기도 한다(수축색).

☑ 공기원근법

공기원근법이란, 〈멀리 있는 것일수록 대기의 영향을 받아 색채나 색조가 연해지는〉 대기의 성질을 이용한 원근법이다.

　오른쪽에 있는 그림을 보면 왼쪽은 멀리 있을 것 같은 산이 진하게 처리되어 부자연스럽다. 오른쪽에서처럼 멀리 있는 것은 연하게 처리해서 배경에 스며들 것 같은 그러데이션 처리를 하는 것이 자연스럽다.

같은 디자인이라도 배색에 따라 자연스럽게 보이거나 부자연스럽게 보이기도 한다.

☑ 그러데이션 방향으로 연출한다

오른쪽 그림은 그러데이션의 방향을 바꾼 사례다. 어떤 이미지로 보이는가? 이 차이는 매우 재미있게 나타나는데, 왼쪽은 높은 하늘에 있는 것 같은 이미지로 느껴지고, 오른쪽은 바다 속에 있는 것처럼 느껴진다.

이것은 진한 색은 〈무겁고〉, 연한 색은 〈가볍다〉고 생각하는 일반적인 색의 연상 작용에 의해서 떠오르는 인상이다. 무거운 색을 위로 하면 중심이 위로 올라가기 때문에 공간의 확장성이 느껴지고, 반대로 아래에 두면 무게중심이 내려가기 때문에 안정감이 느껴진다.

이런 사례와 같이 그러데이션을 이용하면 방향을 바꾸는 것만으로도 전혀 다른 이미지를 연출할 수 있게 된다.

☑ 색의 시인성

문자나 도판의 〈보기 쉬운 정도〉나 〈보기 불편한 정도〉는 명도 차이에 의해 결정된다. 명도 차이가 적으면 보기 불편해지고, 명도 차이가 크면 보기 편해진다.

지면 디자인에서는 최소한 두 가지 이상의 색이 사용된다. 하나는 종이의 색(통상은 흰색), 또 하나는 문자나 도판 등의 색이다. 사용할 색은 기본적으로 작업자의 의지에 따라 자유롭게 결정되지만 문장이나 지도, 그래프와 같이 내용을 제대로 전달해야만 하는 요소에 대해서는 시인성을 제대로 느낄 수 있는 배색으로 조절해야 한다. 확실하게 잘 보이는 것을 〈시인성이 높다〉고 하고, 보기 불편한 것을 〈시인성이 낮다〉고 한다.

☑ 하레이션

채도가 높은 색끼리 조합하면 〈하레이션halation〉이라고 부르는 현상이 나타나는데, 눈이 부신 느낌이 나기 때문에 그 요소를 보기가 불편해진다. 따라서 어떤 상황에서라도 이런 조합의 색을 사용하고 싶을 경우에는 색과 색 사이에 흰색이나 검은색의 세퍼레이션(separation) 컬러를 끼워넣어, 하레이션을 줄일 것을 권한다.

☑ 세퍼레이션 컬러

세퍼레이션 컬러란, 배색 중간에 끼워 넣어서 인접한 두 색을 분할해주는 색이다. 적절히 사용하면 강약을 만들어내거나 전체를 하나로 묶는 효과를 얻을 수 있다.

그러데이션의 방향을 바꾸는 것만으로도 전혀 다른 이미지를 연출할 수 있다.

✖ 시인성이 낮은 사례 ○ 시인성이 높은 사례

같은 톤끼리 배색하면 색은 조화가 이루어지지만 명도 차이가 없으면 시인성은 크게 낮아진다.

눈이 부신 현상(하레이션)

채도가 높은 색끼리 조합하면 하레이션이 발생한다.

세퍼레이션 컬러를 사용한 효과(강조, 하나로 묶는 효과)

인접한 두 색에 세퍼레이션 컬러(이 경우는 흰색)를 넣으면 지면에 강약이 생긴다(오른쪽 그림).

조화로운 배색

일상 생활에서 아름답다고 느끼는 디자인을 찾아보기로 하자. 훌륭하다, 아름답다고 느끼는 디자인의 대부분은 톤이 잘 정리되어 있다.

☑ 동일 계열 색 · 유사색으로 정리한다

유사색이란, 색상환에서 바로 옆에 있는 색들을 의미한다. 이 배색은 비교적 색상 차이가 적기 때문에 통일감을 살리거나 조화롭게 정리하기 쉽다.

　동일 계열의 색이란, 같은 계열의 색끼리 명도에 차이를 준 조합을 말한다. 이 배색으로도 통일감이 있는 인상을 만들 수 있다. 색이 가진 이미지를 정확하게 전달하고 싶을 때에 효과적이다.

유사색으로 배색을 하면 조화로운 인상으로 완성되기 쉽다.

동일 계열 색으로 조합한 배색의 경우에도 조화로운 인상을 준다.

> **이것도 알아두자!**　　**명도 차이는 제대로 주자**

유사색이나 동일 계열 색의 조합으로 배색을 할 때에는 명도에 차이를 주기 바란다. 명도 차이가 적으면 눈에 잘 띄지 않는 디자인으로 완성되기 쉽다.

☑ 조화로운 배색의 기본

조화로운 배색의 기본은 〈같은 톤으로 색을 맞춘다〉는 것이다. 톤은 색의 밝기다(p.90). 톤을 맞추면 자연스럽게 조화로운 배색이 된다.

그러나 복수의 색을 사용하는 경우에 모든 색의 톤을 다 맞추다 보면 색의 강약이 생기지 않기 때문에 상대적으로 밋밋한 인상을 주는 경우도 있다.

☑ 색의 종류가 많은 경우의 대처 방법

여러 종류의 색을 사용해야 하는 경우에는 톤이 다른 색을 조합하는 경우도 있다. 아래의 왼쪽 그림은 배경과 문자에 다른 톤을 사용한 사례다. 이렇게 하면 지면에 강약이 생기고, 안정된 인상을 줄 수 있다.

오른쪽 그림은 모든 요소를 같은 톤으로 배색한 사례다. 전체가 조화롭기도 하고, 왼쪽 그림과 비교해서 매우 밝고 건강한 인상을 준다. 강약의 관점에서 보면 왼쪽 그림과 같이 배경에 톤이 다른 색을 조합하는 방법을 사용할 때 시인성이 높아진다는 것을 알 수 있다.

어떤 방법이 정답이라는 의미가 아니다. 목적에 따라 분리해서 배색을 적용할 필요가 있다.

 톤을 맞추지 못한 배색은 좋지 못하다.

톤을 맞추지 못한 배색은 조화롭지 못하기 때문에 산만한 인상을 주게 된다.

이것도 알아두자! 〉〉 **도미넌트(Dominant) 컬러 배색과 도미넌트 톤 배색**

도미넌트 컬러 배색

유사색의 배색　　　　　**동일 계열 색의 배색**

　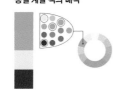

같은 색상이나 유사색으로 배색을 하는 것을 〈도미넌트 컬러 배색〉이라고 한다. 도미넌트에는 〈지배〉, 〈우세〉라는 의미가 있다. 색상은 바꾸지 않고 명도나 채도를 바꿔서 통일감을 주는 배색 방법이다.

도미넌트 톤 배색

같은 톤으로 통일한 배색

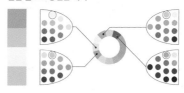

같은 톤으로 통일한 배색을 〈도미넌트 톤 배색〉이라고 한다. 기본적으로 톤이 맞춰져 있기 때문에 통일감 있게 정리된다.

☑ 그러데이션에 의한 공간 연출

그러데이션(gradation)이란, 색을 단계적으로 변화시켜서 배열한 다색 배색이다. 따라서 깊이감이나 공간감을 연출하는 경우에 자주 사용된다.

화려한 그러데이션

✕

○

화려한 그러데이션을 사용할 경우에는 색에 변화를 골고루 주는 것이 좋다. 명도 차이가 큰 그러데이션을 사용하면 정리된 느낌이 떨어진다.

미묘한 그러데이션

배경 면과 명도 차이를 적게 주면서 연하게 그러데이션을 설정하면 색에 깊이가 생기기 때문에 투명감이나 고급스러움을 연출할 수 있다.

이것도 알아두자! 》 다양한 그러데이션

명도차, 색상차, 채도차의 그러데이션 배색으로 하면 편안한 인상을 준다.

명도 차이가 큰 그러데이션

색상 차이가 적은 그러데이션

채도 차이가 큰 그러데이션

색상 차이가 큰 그러데이션

바로 옆에 있는 색은 톤이 유사한 관계에 놓이게 된다. 그러나 양 끝의 색은 전혀 상반된 관계에 놓인다.
그러데이션 배색은 유사한 색상과 상반된 색상이 공존하기 때문에 조화를 이루기 쉽다.

☑ 색의 중심을 생각한 배색

색에도 〈무거움〉과 〈가벼움〉이 있기 때문에 사용하는 색에 따라 지면의 중심도 변하게 된다.

톤이 낮은 색을 〈무거운 색〉이라고 하고, 톤이 높은 색을 〈가벼운 색〉이라고 한다. 〈무거운 색〉을 지면의 아래쪽에 배치하면 무게중심이 내려와 안정감이 느껴지는 인상을 준다. 이것을 〈저중심형〉이라고 한다. 그리고 그 반대 상태를 〈고중심형〉이라고 한다.

색의 중심을 의식하고 작업을 하면 디자인의 인상이 크게 달라진다. 아래의 참고 사례를 비교해보기 바란다.

무거운 색(톤이 낮은 색)

가벼운 색(톤이 높은 색)

톤이 높은 색은 가벼운 인상을 주고, 톤이 낮은 색은 무거운 인상을 준다. 가벼운 색이나 무거운 색을 어디에 배색하느냐에 따라 디자인의 중심은 변하게 된다.

(**왼쪽**) 중심이 아래쪽에 있기 때문에 지면에 안정감이 느껴진다. 그러나 반대로 움직임이 없는 인상을 주기도 한다.
(**오른쪽**) 중심이 위쪽에 있기 때문에 안정감을 느끼기 힘들다. 그러나 반대로 움직임이 강한 것처럼 느껴진다.

이것도 알아두자! ≪ 다양한 배색의 법칙

〈조화로운 배색〉을 실현할 수 있는 편리하면서도 간단한 배색 방법을 몇 가지 소개하려 한다. 보다 자세한 내용은 별도의 컬러 디자인 관련 서적이나 웹 사이트를 통해 확인하기 바란다.

토널(tonal) 배색

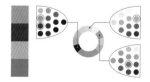

톤을 통일시킨 배색이다. 색상 차이나 톤 차이가 적어서, 부드러운 인상으로 완성된다.

카마이유(camaïeu) 배색

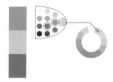

미묘한 농도·명도의 변화만을 이용한 동일·인접 색상의 배색이다. 카마이유는 프랑스어로 〈단색화〉라는 의미다. 아름다우면서도 우아한 인상으로 완성된다.

포 카마이유(faux camaïeu) 배색

〈포〉는 프랑스어로 〈틀린〉이라는 뜻이다. 포 카마이유는 카마이유의 반대로, 색상이 서로 다르다는 의미다. 소박한 이미지나 차분한 이미지를 연출할 수 있는 배색이다.

문자의 색은 사용하는 사진에 따라 거의 결정된다

사진과 문자의 색

사진 위에 문자를 배치할 경우에는 사진과의 관계를 신중히 고려하면서 문자 색을 선택할 필요가 있다.
사진의 이미지에 맞는 색을 선택하면 보기 좋은 디자인으로 완성된다.

▨ 문자 색의 선택 방법

사진 위에 문자를 배치할 경우에는 ①배경과의 콘트라스트를 만든다(p.84), ②문자에는 포인트가 되는 색을 설정한다. 이 두 가지를 포인트로 생각해야 한다.

우선 제대로 콘트라스트를 만들지 못하면 문자를 읽기가 힘들어진다. 따라서 읽기 쉽게 한다는 것이 대전제가 된다.

그 다음으로 문자에 색을 사용할 경우에는 이미 사진에 들어가 있는 색과의 어울림이 좋은 색, 또는 디자인의 악센트가 될 수 있는 색을 선택한다. **사진의 분위기를 살린 레이아웃으로 할 경우에는 무채색의 문자를 사용하는 경우도 많다.** 몇 가지 구체적인 사례를 소개하고자 한다.

사진의 분위기를 살리고자 하는 경우에는 문자를 무채색으로 설정한다. 무채색으로 설정하면 사진과 조화를 이루기 쉽다.

이 사례에서는 문자를 흰색으로 처리했다. 조금은 읽기 힘들지도 모르지만 이 사진 특유의 투명한 인상을 살리기 위해 흰색으로 매치시키고 있다.

사진 속에 포인트가 되는 색(빨강)이 있어 문자에도 같은 색을 사용함으로써 디자인의 악센트 컬러로 삼고 있다.

미국 서해안(캘리포니아)의 사진이다. 사진에서 미국적인 분위기를 전달하기 위해 성조기의 컬러를 문자 색에 대입한 사례다.

이것도 알아두자! 서체 선택의 중요성

사진은 지면 전체의 이미지를 결정하는 데 매우 커다란 역할을 담당하고 있다. 그렇기 때문에 사진 위에 문자를 배치하는 경우, 문자 색은 물론이거니와 사용하는 서체도 그 이상으로 중요하다. 〈문자가 없는 편이 더 낫다〉라는 인상을 주게 되면 배치를 안 한 것만 못하다. 따라서 사진과 문자, 색의 세 요소가 절묘하게 어우러져 상승 효과를 만들어낼 수 있도록 디자인해야 한다.

〈盆栽〉라는 한자의 서체를 변경했다. 부드러운 서체의 분위기가 역동적인 사진과 전혀 조화를 이루지 못하고 있다.

색의 대비 현상이란, 인접한 색과 색이 만났을 때 서로에게 영향을 줘서 본래의 색과는 다른 색으로 보이는 현상이다. 색 자체는 변하지 않지만 분명히 다른 색으로 보인다. 대비 현상에는 몇 가지 기본적인 패턴이 있다. 여기에서는 〈명도〉, 〈채도〉, 〈색상〉의 대비에 대해서 살펴보기로 하자.

☑ 명도 대비

색면 【C】를 명도가 다른 색의 중앙에 배치시키면 주변에 있는 색의 영향을 받아서 본래의 밝기보다 더 밝아 보이기도 하고, 반대로 더 어두워 보이기도 한다. 이 현상은 명도 차이가 크면 클수록 확실하게 나타난다.

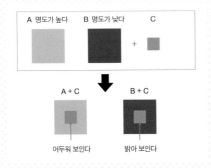

☑ 채도 대비

색면 【C】를 채도가 다른 색의 중앙에 배치시키면 주변에 있는 색의 영향을 받아 본래보다 더 선명해 보이기도 하고, 반대로 약간 어렴풋하게 보이기도 한다.

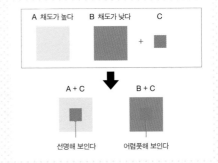

☑ 색상 대비

옆에 있는 색의 영향을 받아 색상이 달라 보이는 현상이다. 【A+C】의 중앙에 있는 【C】는 색이 노랗게 보이고 【B+C】의 중앙에 있는 【C】는 빨갛게 보인다.

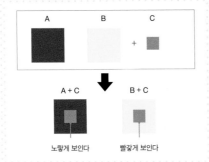

☑ 보색 대비

색상이 정반대에 있는 보색끼리 조합하면 상대방의 색상에 의해 그 색이 강조되어 채도가 높아 보인다. 【A+C】의 중앙에 있는 【C】는 색이 어렴풋해 보이고 【B+C】의 중앙에 있는 【C】는 색이 더욱 선명해 보인다.

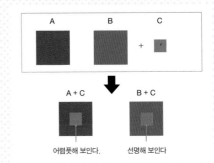

Chapter

문자와 서체

읽기 편한 문자와 서체의 사용 방법

독자가 제작물이나 자료를 통해 받아들이는 인상은 사용하고 있는 사진이나 그래픽만이 아니라, 서체의 종류나 문자의 배치 등에 따라서도 크게 달라질 수 있다. 또한, 〈읽기 편한 문자〉도 디자인에서 매우 중요한 과제 가운데 하나다. 이것을 토대로 이 장에서는 문자·서체의 기초 지식과 그 지식을 토대로 디자인에 응용할 수 있는 구체적인 방법을 알아보기로 하자.

정보 전달의 기본 요소

문자와 서체의 기본

독자가 제작물이나 자료로부터 받아들이는 인상은 사용하는 서체에 따라 크게 달라진다. 그렇기 때문에 독자에게 전달하고자 하는 내용이나 인상이 무엇인지에 따라 적절한 서체를 선택할 필요가 있다.

◨ 서체의 종류

서체의 종류는 크게 다음과 같이 분류할 수 있다.

▶ 한글: 고딕체 계열 / 명조체 계열
▶ 영문: 산세리프체 / 세리프체

◨ 서체가 주는 인상

독자가 지면에서 받는 인상은 디자이너가 어떤 종류의 서체를 선택하는지에 따라 크게 달라질 수 있다.

우선 아래 두 종류의 디자인 시안을 비교해보기 바란다. 왼쪽 그림에서는 고딕체와 산세리프체를 사용하고 있고, 오른쪽 그림에서는 명조체와 세리프체를 사용하고 있다. 서체를 제외한 기본적인 레이아웃은 완전히 똑같지만 왼쪽 그림에서는 건강하고 대중적인 느낌을 받게 되고, 오른쪽 그림에서는 어딘지 고급스러운 인상을 받게 될 것이다.

한글 서체의 종류

고딕체 ────

디자인
산돌고딕Neo1 04Rg

디자인
본고딕Regular

명조체 ────

디자인
산돌명조Neo1 03Rg

디자인
나눔명조Regular

영문 서체의 종류

산세리프체 ────

DESIGN
Helvetica

DESIGN
DIN

세리프체 ────

DESIGN
Adobe Garamond

DESIGN
Bodoni

같은 문자라도 서체의 종류에 따라 디자인의 특징이 달라진다. 우선 크게 분류한 고딕체/명조체 및 산세리프체/세리프체의 차이를 명확하게 파악해두기 바란다.

고딕체와 산세리프체를 사용한 디자인

명조체와 세리프체를 사용한 디자인

같은 디자인 요소를 사용하더라도 서체가 달라지는 것만으로 인상이 완전히 바뀐다.

☑ 서체의 힘

몇 가지 구체적인 사례를 살펴보기로 하자. 한눈에 보아도 각각의 인상이 다르다는 것을 알 수 있을 것이다. 이것이 서체가 지닌 힘이다.

(**왼쪽**) 고딕체는 문자 획의 굵기가 거의 균등하기 때문에 시인성이 높고, 안정감 있는 인상을 준다.
(**오른쪽**) 명조체에는 문자 획의 굵기에 강약의 변화가 있기 때문에 왼쪽 사례와 비교해서 타이틀 문자가 조금은 약해 보이지만 엄격해 보이는 인상을 주기도 한다.

(**왼쪽**) 산세리프체를 메인으로 고딕체 계열의 서체로 디자인하고 있다. 대중적인 인상은 없지만 무대나 쇼 등에서의 엔터테인먼트성이 느껴진다.
세리프체를 메인으로 명조체 계열의 서체로 디자인하고 있다. 차분한 인상이 강조되어 신비스러운 분위기가 느껴진다.

문장을 고딕체 계열로 디자인한 사례다. 즐겁고, 젊고, 대중적인 인상이 느껴진다.

문장을 명조체 계열로 디자인한 사례다. 고딕체 계열과 비교했을 때 안정된 인상을 주고, 노스탤직한 인상을 느끼게 된다.

커다란 분류와 분류에 따른 특징이 중요하다

02 서체의 종류

한글의 명조체나 영문의 세리프체는 독자에게 주로 〈권위적〉, 〈역사적〉, 〈품격〉 등의 인상을 준다. 이런 인상은 글자의 굵기에 따라 구분해서 사용하는 것이 가능하다.

☑ 명조체/세리프체의 특징

명조체/세리프체는 획의 끝에 〈세리프(돌기)〉라고 부르는 장식이 있고, 가로 획보다 세로 획이 굵은 서체의 총칭이다. 명조체/세리프체는 전체적으로 깔끔하게 보이기 위해 작아도 가독성이 뛰어나다. 그래서 신문이나 교과서 등의 긴 문장에서 폭넓게 이용되고 있다.

☑ 명조체/세리프체가 주는 인상

명조체나 세리프체가 독자에게 주는 인상은 획의 굵기에 따라 달라진다.

획이 굵은 서체는 〈권위적〉, 〈역사적〉, 〈남성적〉, 〈성인〉 등의 인상을 주고, 획이 가늘어지면 〈유연〉, 〈모던〉, 〈중성〉, 〈품격〉 등의 인상을 준다. 오른쪽 그림을 참고해서 적절한 굵기를 설정하는 것이 중요하다.

한글의 명조체/영문의 세리프체의 특징

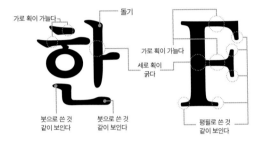

명조체는 손으로 쓴 붓글씨의 해서를 형식화한 서체다. 끝에 돌기가 있는 것이 특징이다.
세리프체는 평필로 쓴 문자를 형식화한 서체다. 붓 끝에 의한 장식(세리프)이 시작과 끝에 있는 것이 특징이다. '로만체'라고도 불린다.

일반적으로 명조체가 주는 인상

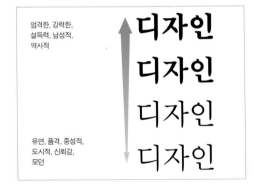

엄격한, 강력한,
설득력, 남성적,
역사적

유연, 품격, 중성적,
도시적, 신뢰감,
모던

일반적으로 세리프체가 주는 인상

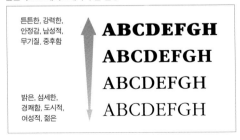

튼튼한, 강력한,
안정감, 남성적,
무기질, 중후함

밝은, 섬세한,
경쾌함, 도시적,
여성적, 젊은

memo

서체가 제작된 배경에는 다양한 스토리가 있다. 따라서 서체를 선택할 때에는 반드시 그 서체가 탄생한 경위도 함께 살펴보기 바란다.

예를 들어 최근 인기가 많은 〈DIN〉은 본래 독일의 공업 표준 규격을 위해서 개발된 서체지만 그 기하학적인 형태에 매력을 느낀 많은 디자이너들이 본래 용도와는 달리 다양한 곳에 사용하기 시작하면서 주목도가 점점 높아지게 되었다. 지금은 '디자인의 왕도' 서체라고 불릴 정도의 존재가 되었다.

DIN

☑ 고딕체/산세리프체의 특징

고딕체/산세리프체는 명조체/세리프체에서 보이는 세리프(돌기)가 없고 가로 획과 세로 획의 굵기가 균일한 서체의 총칭이다.

이 특징으로 인해 〈검게〉, 〈눈에 띄게〉 보여 작아도 높은 시인성을 유지할 수 있다. 강조하고자 하는 타이틀이나 중간 제목 등의 다양한 그래픽 작업, 웹 디자인은 물론, 공항이나 공공시설의 사인 등에 폭넓게 사용되고 있다.

☑ 고딕체/산세리프체가 주는 인상

고딕체나 산세리프체가 독자에게 주는 인상은 획의 굵기에 따라 달라진다.

획이 굵은 서체는 〈강력한〉, 〈튼튼한〉, 〈남성적〉, 〈엄격한〉, 〈안정감〉 등의 인상을 주고, 가늘어짐에 따라 〈밝은〉, 〈섬세한〉, 〈여성적〉, 〈도시적〉인 인상을 준다. 오른쪽 그림을 참고해 적절한 굵기를 설정하는 것이 중요하다.

memo

문자의 형태를 나타내는 용어로 〈서체〉와 〈폰트〉가 있다.

서체는 동일한 콘셉트에 따라 디자인한 스타일의 글자체를 말한다. 한글에서는 명조체, 고딕체 등이 여기에 해당된다.

한편, 영문에서의 폰트(font)는 금속활자를 이용해 인쇄하던 시대에 사용했던 단어로 같은 크기, 같은 디자인의 영문 활자를 말한다(당시에는 문자 크기가 바뀌는 것만으로도 이름이 달라졌다). 지금은 같은 디자인의 한 종류의 문자 모음을 〈폰트〉라고 부르는 경우가 많다.

그러나 현재 서체와 폰트는 거의 같은 의미로 사용되는 경우가 많고, 아무런 구분 없이 모호하게 사용되는 것이 현실이다. 이 책에서는 〈서체〉로 통일해서 설명하고 있다.

서체 이름
명조체

서체 이름
─ 산돌명조Neo1
─ 나눔명조
⋮

서체 이름
고딕체

서체 이름
─ 산돌고딕Neo1
─ 본고딕
⋮

한글의 고딕체 / 영문의 산세리프체의 특징

모서리에 장식이 없다

가로 획과 세로 획의 굵기가 거의 동일하다

모서리에 장식이 없다

가로 획과 세로 획의 굵기가 거의 동일하다

고딕체/산세리프체는 가로 획과 세로 획의 굵기가 거의 같고, 불필요한 장식이 없는 현대적인 인상의 서체다. 악조건의 환경에서도 시인성을 유지할 수 있기 때문에 웹 디자인이나 교통 표지판 등에도 자주 사용되고 있다.

일반적으로 고딕체가 주는 인상

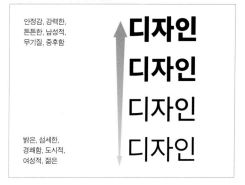

안정감, 강력한, 튼튼한, 남성적, 무기질, 중후함

밝은, 섬세한, 경쾌함, 도시적, 여성적, 젊은

디자인
디자인
디자인
디자인

일반적으로 산세리프체가 주는 인상

엄격한, 강력한, 설득력, 남성적, 역사적

유연, 품격, 중성적, 도시적, 신뢰감, 모던

ABCDEFGH
ABCDEFGH
ABCDEFGH
ABCDEFGH
ABCDEFGH
ABCDEFGH

가장 적절한 서체를 선택하기 위한 기초 지식

서체의 개성을 파악해두자

제작물의 용도나 디자인의 목적에 따라 가장 적절한 서체를 선택하기 위해서는 서체의 개성을 파악해두는 것이 중요하다.

☑ 서체에는 개성이 있다

앞에서 언급한 것처럼 서체는 크게 〈고딕체〉와 〈명조체〉 또는 〈세리프체〉와 〈산세리프체〉로 분류할 수 있지만, 같은 고딕체 또는 명조체라도 서체에 따라 개성이 다양하다.

☑ 서체의 인상 차이

오른쪽 그림을 살펴보기 바란다. 〈명조체〉의 경우에도 품이 좁거나, 글자 면적이 좁은 서체에서는 붓글씨의 느낌이 강하게 살아 있기 때문에 고전적이고 격식을 갖춘 것 같은 인상이 강하다. 획이나 돌기의 형태에도 특징이 있다.

한편, 품이 넓고 글자 면적이 넓은 서체에서는 현대적이고 캐주얼한 인상을 받게 된다.

이런 경향은 고딕체에서도 마찬가지로 나타난다.

☑ 영문 서체의 인상 차이

세리프체는 만들어진 연대에 따라 카테고리화되어 고전적인 인상을 주는 〈베네치안〉에서부터 〈올드 페이스〉, 〈트레디셔널〉, 〈모던 페이스〉로 현대적인 인상을 주는 흐름으로 진화해 왔다. 세로 폭의 설정 방법이나 세리프의 형태 변화에 주목하기 바란다.

세리프체는 기하학적인 형태를 띨수록 모던한 인상을 준다.

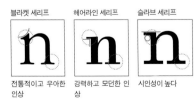

블라켓 세리프 / 헤어라인 세리프 / 슬라브 세리프

전통적이고 우아한 인상 / 강력하고 모던한 인상 / 시인성이 높다

세리프에도 서체에 따라 특징이 있다. 블라켓 세리프는 시대적으로는 가장 오래된 형태다.

고전적인 서체와 현대적인 서체

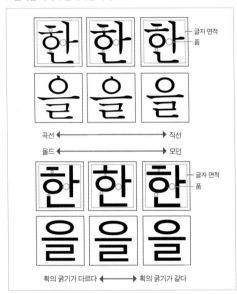

글자 면적
품

곡선 ←——→ 직선
올드 ←——→ 모던

글자 면적
품

획의 굵기가 다르다 ←——→ 획의 굵기가 같다

세리프 서체의 분류

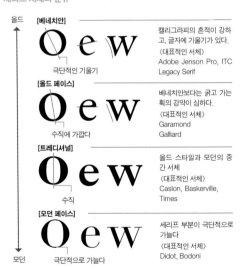

올드

[베네치안]
극단적인 기울기
캘리그라피의 흔적이 강하고, 글자에 기울기가 있다.
〈대표적인 서체〉
Adobe Jenson Pro, ITC Legacy Serif

[올드 페이스]
수직에 가깝다
베네치안보다는 굵고 가는 획의 강약이 심하다.
〈대표적인 서체〉
Garamond
Galliard

[트레디셔널]
수직
올드 스타일과 모던의 중간 서체
〈대표적인 서체〉
Caslon, Baskerville, Times

[모던 페이스]
극단적으로 가늘다
세리프 부분이 극단적으로 가늘다
〈대표적인 서체〉
Didot, Bodoni

모던

시대의 변화에 의해 점점 새로워짐에 따라서 〈O〉의 세로 축은 수직으로 되고, 〈e〉의 가로 축은 수평으로 정착되었다. 세리프의 형태도 기하학적으로 변화해 왔다는 것을 확인할 수 있다.

☑ 서체를 이미지별로 카테고리화한다

서체의 개성을 파악하고 인상을 카테고리화해두면 감각에만 의존해서 서체를 선택하는 것이 아니라 디자인의 인상에 맞춰서 적절한 서체를 쉽게 선택할 수 있을 것이다.

한글 서체의 인상좌표

영문 서체의 인상좌표

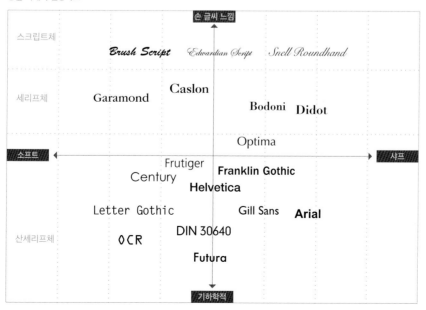

04

가장 적절한 서체를 선택하기 위한 기초 지식

지나치게 많은 서체를 사용하지 않는다

하나의 지면에 사용하는 서체의 종류를 엄선하면 지면 전체에 통일감을 줄 수 있고, 완성도가 높아져 아름다워 보인다.

☑ 우선은 2~3종류로 엄선한다

앞에서 설명했던 것처럼 서체에는 각각 다른 인상이 담겨 있다. 따라서 하나의 지면에 너무 많은 서체를 사용하는 디자인은 권하고 싶지 않다. 인상이 다른 서체가 하나의 지면 위에 혼재되면 전체의 통일감이 무너지기 때문에 디자이너의 의도도 명료해지지 못한다.

지면의 완성도를 높이고 아름답게 보이게 하기 위해서는 처음부터 사용하는 서체를 2~3종류로 엄선할 것을 권한다. 사용하는 서체의 종류를 줄이는 것만으로도 지면 전체의 통일감을 강조할 수 있다.

예를 들어 〈산돌명조Neo1〉과 〈나눔명조〉와 같이 인상이 다른 명조체를 하나의 지면에 사용하게 되면 근본적으로 통일감을 만들어내기가 어렵다. 극적인 디자인 효과를 위한 경우를 제외한다면, 기본적으로 인상이 다른 서체를 하나의 지면에 사용하는 것은 가급적 피하는 게 좋다.

☑ 강조와 조화의 균형감이 중요하다

사용하는 서체의 종류를 줄이면 통일감이 생기지만, 전체적으로는 변화가 없어 재미없는 디자인으로 느껴지기 쉽다. 또한 정보의 차이가 없이 전달되기 때문에 독자에게 어떤 것이 중요한 정보인지를 전달하기 어려워지는 경우도 있다. 어쩌면 모순이라고 생각될지 모르지만 핵심은 〈강조와 조화의 균형감이 중요하다〉는 것이다. 모든 것을 통일시키면 재미있는 변화를 잃게 되지만, 그렇다고 해서 지나치게 따로따로 사용하다보면 결과물의 디자인이 유치해지기 때문이다.

지면에서 사용하는 서체를 선택할 경우에는 지면 위에서의 역할이나 중요성에 따라 적절한 서체를 신중하게 선정하는 것이 중요하다.

예를 들어, 타이틀이나 일시, 장소 등의 〈강조하고 싶은 요소〉에는 고딕체를 사용하고, 해설문 등의 〈읽어야만 하는 요소〉나 중간 제목에는 명조체의 〈패밀리〉를 사용하는 등의 명확한 역할 분담을 검토하기 바란다.

2~3종류의 서체를 제대로 구분해서 사용하면 정보의 종류에 따라 명확한 차이를 표현할 수 있다.

회의 등에 사용하는 자료의 디자인 사례다. 다른 종류의 서체를 여러 개 사용하고 있어서 통일감이 느껴지지 못한다.

사용하는 서체의 종류를 줄여서 강조와 조화의 균형감을 맞춘 사례다. 사용하는 서체를 두 종류로 줄여서 통일감을 느낄 수 있다.

하나의 지면 위에서 강조하고자 하는 부분과 조화로운 부분을 공존시키는 것은 쉬운 일이 아니다.
특히 어울림이 좋은 서체의 조합을 잘 모르는 초보자의 경우에는 서체 선택으로 고심하는 경우가 많을 것으로 짐작된다.
그런 경우에 도움이 되는 것이 굵기나 폭에 디자인적 공통점이 있는 〈패밀리 서체〉를 사용하는 것이다.

☑ 패밀리 서체란

〈패밀리서체〉는 문자의 굵기(〈웨이트〉라고 한다)나 폭, 각도 등의 다양한 베리에이션을 가지고 있는 같은 디자인의 서체 묶음이다. 패밀리 서체에는 디자인적인 공통점이 있기 때문에 지면 전체의 통일감을 유지하면서 약간의 강약을 주고 싶은 경우 등 다양한 상황에서 사용하면 편리하니 반드시 기억해 두기 바란다.

☑ 패밀리 서체의 종류

한글·영문 모두 매우 다양한 패밀리 서체가 존재하지만 예를 들어 한글 서체의 〈산돌고딕〉이나 〈산돌명조〉에는 Light, Regular, Bold 등의 굵기가 준비되어 있다. 또한 영문 서체도 마찬가지로 패밀리 서체가 있어 Light, Roman, Bold, Italic 등의 굵기가 준비되어 있다(굵기의 종류나 명칭은 서체에 따라 다르다).

디자인에서는 패밀리 서체를 한 종류로 계산한다. 따라서 사용하는 서체를 2~3종류로 엄선한 경우라도, 패밀리 서체를 사용하면 엄밀하게는 그 이상의 종류를 사용할 수 있다. 패밀리 서체는 그야말로 같은 디자인 유전자를 가진 〈하나의 가족〉이라는 의미다.

✖ 같은 카테고리를
다른 서체로 조합한 사례

NEW OPEN
2015.10.15 OPEN11:00
Garamond Bold + Bodoni Book

NEW OPEN
2015.10.15 OPEN11:00
Gill Sans Bold + Helvetica Condensed

⭕ 같은 카테고리를
패밀리 서체로 조합한 사례

NEW OPEN
2015.10.15 OPEN11:00
Garamond Bold + Garamond Regular

NEW OPEN
2015.10.15 OPEN11:00
Helvetica Bold + Helvetica Condensed

산돌고딕Neo1

01 문자의 무게가 다른 패밀리

02 문자의 무게가 다른 패밀리

04 문자의 무게가 다른 패밀리

05 문자의 무게가 다른 패밀리

07 **문자의 무게가 다른 패밀리**

09 **문자의 무게가 다른 패밀리**

헬베티카 패밀리 Helvetica Family

45 Light　ABCDEFG abcdefg 1234567

55 Roman　ABCDEFG abcdefg 1234567

65 Medium　ABCDEFG abcdefg 1234567

75 Bold　**ABCDEFG abcdefg 1234567**

85 Heavy　**ABCDEFG abcdefg 1234567**

95 Black　**ABCDEFG abcdefg 1234567**

가라몬드 패밀리 Garamond Family

Light　ABCDEFG abcdefg 1234567

Book　ABCDEFG abcdefg 1234567

Bold　**ABCDEFG abcdefg 1234567**

Ultra　**ABCDEFG abcdefg 1234567**

영문에는 영문 서체를 사용한다

한글 서체에도 영문 서체가 자동으로 조합되어 있지만 영문을 사용할 경우에는 기본적으로 영문 서체를 사용하기 바란다.

☑ 영문에는 영문 서체가 적절하다

한글 서체(한글을 입력할 수 있는 폰트)에도 영문(영어, 숫자, 기호)은 등록되어 있지만, 원래 한글 서체는 한글을 아름답게 표현하기 위해서 디자인된 서체이기 때문에 함께 조합된 영문 표현에 있어서는 그다지 적절하지 못한 경우가 대부분이다.

따라서 영문을 사용할 경우에는 기본적으로 영문 서체를 별도로 사용하는 것이 좋다. 영문 서체는 숫자나 알파벳 등을 입력할 경우에 배열이 아름다워지도록 설정되어 있다.

아래 그림을 비교해보기 바란다. 사용하고 있는 서체 이외에는 완전히 같은 디자인이지만 전체의 인상이 다르다는 것을 금방 알 수 있을 것이다.

✕ 한글 서체 산돌고딕

GRAPHIC DESIGN

○ 영문 서체(Helvetica Neue)

GRAPHIC DESIGN

위의 그림을 비교해보면 그 차이가 확연하게 드러난다. 한글 서체와 영문 서체는 자간(문자의 간격)에 차이가 있다는 것을 확인할 수 있을 것이다. 영문 서체에서는 아무런 조절도 하지 않았지만 문자의 배열이 균일하게 보일 수 있도록 대부분 자동적으로 조절되는 기능이 있다.

✕

○

위의 사례에서는 영문에 일본어 서체를 사용하였고, 아래 사례에서는 영문 서체를 사용하고 있다. 사용하는 서체에 따라 굵기의 인상이 달라진다는 것을 알 수 있다.

☑ 프로포셔널 폰트를 사용

영문 서체의 대부분은 프로포셔널 폰트 (proportional font)다. 프로포셔널 폰트란, 문자 폭의 정보가 처음부터 이미 설정되어 있는 서체다.

프로포셔널 폰트의 경우에는 문자별로 폭이 설정되어 있기 때문에 입력할 때에 자간이 자동적으로 조절된다. 따라서 입력 후에 따로 조절하지 않더라도 밸런스가 좋은 문자 배열이 이루어지게 된다(오른쪽 그림 참고).

또한 프로포셔널 폰트와 반대로 문자 폭이 균일한 폰트를 〈등간격 폰트〉라고 한다. 등간격 폰트의 경우에는 문자 폭이 모두 같기 때문에 입력한 상태에서 자간이 제각각으로 보이는 경우가 있다. 특별한 이유가 없으면 영문 서체를 사용할 때에는 반드시 프로포셔널 폰트를 사용하도록 하자.

☑ 한글 중간의 영문

일반적으로 영문 서체는 한글 서체보다 한 단계 작게 설계되어 있는 경우가 대부분이다. 따라서 한글의 일부에 영문이나 숫자가 섞여 있는 경우에는 같은 크기로 보이도록 하기 위해서 **영문 서체의 폰트 사이즈를 한 단계 크게 설정할 필요가 있다**(아래 그림 참고). 소프트웨어의 설정에서 폰트 사이즈를 맞추는 것만으로는 크기가 맞지 않는다. 또한 영문 서체와 한글 서체는 높이에 차이가 있기 때문에 높이도 맞추는 것이 좋다.

✕ **35년의 역사**
↓
○ **35년의 역사**

영문 서체(숫자)는 한글 서체보다 한 치수 작기 때문에 한글 중간에 영문 서체를 사용할 경우에는 한 치수 크게 설정해서 사이즈를 맞출 필요가 있다.

✕ **35년의 역사**
↓
○ **35년의 역사**

영문 서체는 기준선에서 약간 위로 올라가 보이기 때문에 한글 서체와 같은 높이로 보일 수 있도록 기준선의 높이를 조절할 필요가 있다.

✕ 등간격 폰트(Andale Mono)

○ 프로포셔널 폰트(Helvetica LT Std)

Design

등간격 폰트를 사용하면 자간이 조절되지 않아 제각각으로 보이기 때문에 가독성이 떨어진다.

✕ 등간격 폰트(Andale Mono)

Multiplicity of Meaning in Kenji's Stories

One of the appeals of Kenji's stories is that they can be read on a number of different levels. The multiplicity of meaning found in his stories was added in the process of several rewritings, which were not always simple partial adjustments, but often changed the entire structure of the story.

○ 프로포셔널 폰트(Frutiger)

Multiplicity of Meaning in Kenji's Stories

One of the appeals of Kenji's stories is that they can be read on a number of different levels. The multiplicity of meaning found in his stories was added in the process of several rewritings, which were not always simple partial adjustments, but often changed the entire structure of the story.

등간격 폰트와 프로포셔널 폰트로 각각 입력한 사례다. 등간격 폰트에서는 자간이 들쑥날쑥하기 때문에 단어의 덩어리를 인식하기 힘들어 읽기에도 불편하다.

문자 입력 후의 필수 항목

보기 좋은 타이틀을 만드는 방법

타이틀이나 중간 제목과 같이 눈에 잘 띄는 부분을 디자인할 경우에는 자간을 디테일하게 조절하는 것이 좋다. 자간을 아주 조금 조절하는 것만으로도 훨씬 보기 좋아진다.

☑ 눈에 잘 띄는 문자는 자간을 조절하자!

타이틀이나 중간 제목과 같이 시각적으로 눈에 잘 띄는 부분에 사용하는 문자의 경우에는, 문자를 입력한 뒤에 한 자씩 따로 눈으로 확인하면서 자간을 조절하기를 권한다. 자간을 아주 조금 조절하는 것만으로도 훨씬 보기 좋아지기 때문에, 완성도를 높일 수 있다.

자간을 조절해야 하는 이유는 한글 서체는 〈가상 사각형〉이라고 불리는 정방형의 틀 안에 들어가 있는 것처럼 디자인되었기 때문이다. 획수나 눈에 보이는 크기는 문자에 따라 달라지지만, 가상 사각형의 크기는 동일하기 때문에 **기본 조합(자간을 따로 조절하지 않고 초기 설정값 그대로의 문자 입력)으로는 획수가 적은 문자 좌우에 부자연스러운 여백이 생길 수밖에 없다.** 그리고 이 여백은 문자 배열이 정리되지 않은 것처럼 보이게 한다.

문자 배열을 아름다워 보이게 하기 위해서는 문자 사이의 간격이 균등하게 보일 수 있도록 눈으로 한 자씩 확인해서 조절할 필요가 있다.

☑ 자간은 눈으로 보면서 조절한다

자간 조절에 대해서는 〈반드시 이렇게 해야 한다〉라고 하는 획일적인 규칙은 없다. 문자 배열을 꼼꼼하게 살펴보고 조금씩 조절해 가면서 여러분 스스로가 〈아름답다〉고 생각하는 폭으로 설정하기 바란다. 여러 차례 반복하다보면 점점 그 감각을 습득하게 되므로 반복적인 훈련이 필요하다.

자간을 조절하는 테크닉을 〈커닝kerning〉이라고 한다. 그리고 간격을 좁히는 것을 〈붙이기〉라 하고, 넓히는 것을 〈벌리기〉라고 한다. 문자를 입력한 다음 각각의 문자에 맞게 적절한 커닝 값을 설정해 간격을 아름답게 조절하기 바란다.

디자인 현장에서는 문자의 간격을 표시할 때 〈붙이기〉는 ∨로 표시하고, 〈벌리기〉는 ∧ 로 표시한다.

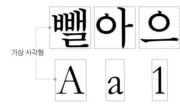

한글 서체는 모든 서체가 같은 크기의 가상 사각형에 들어가 있도록 설계되어 있다. 반면, 영문 서체의 프로포셔널 폰트는 문자의 특성에 따라 가상 사각형의 폭이 달라지게 설계되어 있다.

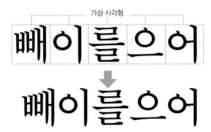

한글에서는 획수나 자형이 크게 다른 글자들이 뒤섞여 있기 때문에 입력하는 것만으로는 자간의 불균형에서 벗어날 수 없게 된다. 따라서 타이틀이나 중간 제목과 같이 눈에 잘 띄는 부분에서는 자간을 디테일하게 조절해서 밸런스를 잡아주는 것이 좋다.

문자의 간격을 조절하는 것에 따른 결과물의 차이

기본 조합의 경우

오늘의 날씨는 맑음

문자의 간격을 커닝한 사례(좁히기)

오늘의 날씨는 맑음

벌리기 +10　좁히기 -20　좁히기 -40　벌리기 +20　좁히기 -20

문자의 간격을 커닝한 사례(벌리기)

오 늘 의 　날 씨 는 　맑 음

벌리기 +220　벌리기 +200　벌리기 +360　벌리기 +240　벌리기 +140　벌리기 +240　벌리기 +200

기본 조합에서는 글자의 형태에 따라 좁아 보이는 곳과 넓어 보이는 곳이 있다. 커닝으로 전체를 좁히면 글줄이 강조되고, 벌리면 여유로운 인상을 준다.

☑ 한글 자간 조절의 기본

한글의 경우에는 획이 많은 글자와 획이 적은 글자의 간격이 달라 보이는 경우가 생긴다. 〈가〉와 〈뺄〉의 경우에서처럼 획수의 차이가 크면 간격에도 큰 차이가 나타나는 경우가 있다. 또한 가로 획이 많은 글자와 비교해서 세로 획이 많은 글자의 경우에는 글자 간격이 좁아 보인다. 〈를〉과 〈빼〉의 경우에서처럼 가로 획이 많은 글자와 세로 획이 많은 글자는 자간이 극단적으로 달라질 수밖에 없다. 따라서 타이틀 문자의 경우에는 하나하나 눈으로 확인하면서 자간을 미세하게 조절할 필요가 있다.

☑ 영문 자간 조절의 기본

영문 서체의 경우에는 프로포셔널 폰트(p.115)를 사용하면 어느 정도까지는 아름답게 정리할 수 있다. 그러나 옆에 놓이는 문자에 따라서 자간에 위화감이 생기는 경우가 있다.

　예를 들어 〈W〉와 〈A〉를 나열하면 세로획이 평행하게 배열되기 때문에 기본 조합에서는 자간이 넓어 보인다(오른쪽 그림 참고). 이런 경우에도 눈으로 한 자씩 확인하면서 간격이 균등하게 보일 수 있도록 조절할 필요가 있다.

　또한 숫자에 의해 앞뒤에서 벌어지거나 좁아지는 경우가 생겨난다. 예를 들어 〈1〉의 경우에는 앞뒤의 공간이 넓어 보이는 경우가 있다(아래 그림 참고). 이와 같은 현상은 서체에 따라 그 정도가 다르기 때문에 문자를 나열할 때 주의 깊게 관찰하는 것이 중요하다.

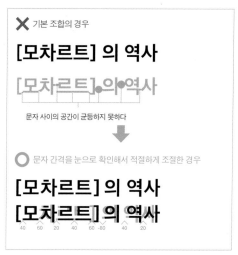

기본 조합에서는 글자의 특징에 따라 간격이 크게 벌어져 보이는 등 전체의 여백이 따로따로 놀고 있는 것을 확인할 수 있다. 자간을 하나하나 눈으로 확인해서 적절하게 조절하면 훨씬 정리되어 보인다.

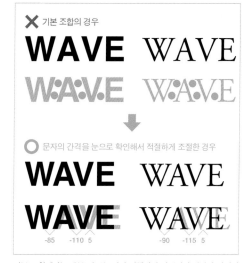

기본 조합에서는 〈W〉나 〈A〉처럼 평행선이 나열되면 간격이 떨어져 보이는 경향이 있다. 〈V〉와 〈E〉의 간격과 비교해보면 벌어진 정도를 확인할 수 있을 것이다. 자간을 조절하면 글줄이 강조되어 보기에도 아름답게 느껴진다.

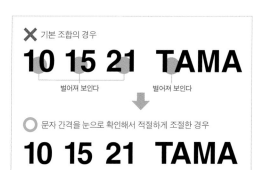

(**왼쪽**) '1'의 전후는 공간이 생기기 쉽기 때문에 적당한 간격 조절이 필요하다.
(**오른쪽**) 'T'와 'A'를 나열하면 'T' 아래에 공간이 생기므로 조절이 필요하다.

커닝의 방법을 〈문자의 간격을 조절한다〉라고 한 마디로 말하고 있지만, 커닝 값을 어떻게 조절하느냐에 따라 그 결과물은 완전히 달라 보인다. 매우 심플한 테크닉이지만 디자이너의 기량에 따라 차이가 생기기 쉬운 작업이라고 할 수 있다.

여기에서는 커닝과 다른 테크닉(문자의 크기 조절이나 도판의 추가 등) 조합의 사례를 몇 가지 소개하고자 한다. 커닝을 통해 글줄 자체를 아름답게 정리한 다음 약간의 디자인 요소를 더함으로써 보다 더 좋은 결과를 기대할 수 있을 것이다.

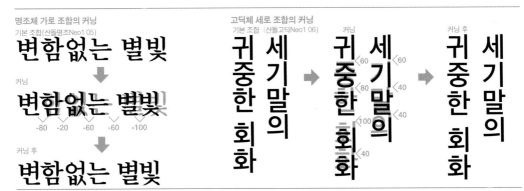

명조체 가로 조합의 커닝
기본 조합(산돌명조Neo1 05)
변함없는 별빛
커닝
변함없는 별빛
-80 -20 -60 -60 -100
커닝 후
변함없는 별빛

고딕체 세로 조합의 커닝
기본 조합 (산돌고딕Neo1 06)
귀중한 회화 세기말의
커닝
귀중한 회화 세기말의
60 60 80 40 100 40
커닝 후
귀중한 회화 세기말의

한글 서체와 영문 서체

기본 조합 (산돌고딕Neo1 06)
[우듬지] 제9호

커닝&서체 변경
06 Helvetica Neue Bold
[우듬지] 제9호
-40 -20 -40 -140 -20

커닝 후
[우듬지] 제9호

괄호에는 가는 서체를 적용하면 깔끔한 인상을 줄 수 있다.

크기 차이로 표현

기본 조합(산돌명조Neo1 05)
이상한 나라의 앨리스

커닝
이상한 나라의 앨리스
-60 -20 -40 20 -20 -100 -40 -40

커닝 후
이상한 나라의 앨리스

조사 등의 접속 글자를 작게 처리하면 리듬감이 생긴다.

위치와 라인으로 표현

본래 문자
vol.5

vol 5 vol 5

vol 5 5 vol

vol 5 vol 5

vol 5 vol 5

문자의 위치관계를 다양하게 궁리하거나 라인을 추가하는 것으로 풍부한 베리에이션을 만들 수 있다.

패밀리 서체로 표현

EXPO 2015
EXPO 2015
EXPO 2015
EXPO 2015

Visual Typograhy
Futura Bold

VISUAL TYPOGRAHY
Gotham Black Gotham Light

패밀리 서체에서 굵기(웨이트)가 다른 문자를 조합하면 통일감이 생긴다.

명조체＋고딕체

기본 조합(산돌명조Neo1 05)

가우디
지중해가 낳은 천재 건축가

산돌명조Neo1 05＋산돌고딕Neo1 06

가 우 디
지중해가 낳은 천재 건축가

산돌명조Neo1 05＋산돌고딕Neo1 06

지중해가 낳은
천재
건축가
가우디

고딕체의 조합

기본 조합(산돌고딕Neo1 06)

재미있는 추천
소설 랭킹

산돌고딕Neo1 06

재미있는 추천

소 설 랭 킹

산돌고딕Neo1 08

재미있는
추천
소설 랭킹

한글 서체＋영문 서체

기본 조합(산돌고딕Neo1 07)

01.디자인을 배우다

산돌명조Neo1 03+ DIN

01 | 디자인을 배우다

산돌고딕Neo1 04+ DIN

01 ⟨ 디자인을 배우다 ⟩

산돌고딕Neo1 06+ DIN

01
디자인을 배우다

가 우 디
지중해가 낳은 천재 건축가

길이를 맞추는 것이 포인트

지중해가 낳은
천재
건축가
가

재미있는 추천
등배
소 설 랭 킹

등배		등차
■ 12pt	12pt	■
■ 24pt	15pt	■
	18pt	■
	21pt	■
■ 48pt	24pt	■

재미있는
추천 ✕

재미있는
추천 ○

크기에 대한 생각

문자의 크기로 입체감을 만들 때 어느 정도의 차이를 줄 것인지 고민스러운 경우가 있다. 이럴 때에는 〈등배〉나 〈등차〉 등을 기본 축으로 해서 차이의 정도를 고민하면 좋다. 명확성을 더욱 강조하고 싶다면 크기에 변화를 주기 쉬운 〈등배〉를 권한다.

맞춘다
01
디자인을 배우다

01 ●● 디자인을 배우다
여백을 맞춘다

01 ⟨ 디자인을 배우다 ⟩
상하좌우의 여백을 맞춘다

숫자는 영문 서체가 기본

디자인에서는 지면을 연출하는 장식적인 요소로 영문 서체를 활용하는 경우가 종종 있다. 정보를 전달하기 위해 문자를 사용하는 것이 아니라 **지면을 연출하는 요소**로서 사용하는 문자. 한글만으로는 딱딱한 인상을 줄 수 있는 경우에도 악센트로서 영문 장식을 사용하는 경우가 있다. 영문의 매력은 폭넓은 예술적 연출이 가능하다는 것이다. 알파벳은 한글이나 한자와 같은 복잡함이 없고, 문자 자체가 기호와 같이 심플하기 때문에 가독성을 유지하면서도 다양한 표현이 가능하다.

▼ 절단된 문자의 매력

문자를 크게 사용하면서 과감하게 일부를 절단한 디자인은 의미를 스트레이트로 전달하기 좋은 표현 방법이다. 또한 알파벳이나 숫자는 글자의 형태가 심플하기 때문에 문자의 일부가 보이지 않더라도 어떤 문자인지를 충분히 인식할 수 있다. 따라서 다양한 경우에 활용할 수 있는 디자인 방법이다.

▼ 입체 문자의 매력

알파벳은 직선이 많기 때문에 입체화하면 건물과 같은 형식으로 표현할 수도 있고, 입체감을 주면서 고급스러움을 강조할 수도 있다.

▣ 문자의 강약으로 표현하는 매력

패밀리 서체의 굵기를 바꾸거나 색을 바꿔서 입체감을 만드는 방법은 심플하면서도 통일감을 연출할
수 있는 효과적인 방법이다.

▣ 변형시켜도 매력적이다

알파벳이나 숫자는 획수가 적은 심플한 형태이기 때문에 문자에 약간의 변화를 주는 것만으로도 재미
있는 효과를 얻을 수 있다.

▣ 테두리 문자의 활용

테두리 변환 문자는 굵은 서체와 잘 어울린다. 귀여운 문자를 연출하고 싶은 경우에 사용하면 더욱 효과적이다.

읽게 만들어야만 하는 문장, 보여주기 위한 문자

07 아이콘화

제작물이나 자료 안의 중요한 문자나 정확하게 전달하고자 하는 정보, 또는 문자에 강약을 주기 곤란한 경우에는 문자를 아이콘화하는 방법이 편리하다.

☑ 문자의 역할

문자에는 제대로 읽고 이해해주기 바라는 〈읽게 만들어야 하는 문장〉과 순간적으로 눈길을 끌게 만드는 역할을 하는 〈보여주기 위한 문자〉가 있다. 지면 안에 보여주기 위한 문자(눈에 띄는 문자)가 있는 경우에는 그것을 아이콘화하는 방법이 있다.

아이콘화하면 정보를 순식간에 인식할 수 있게 되고, 보기에도 좋아진다. 정보의 우선순위가 높은 요소를 아이콘화하는 것도 충분히 고려해보기 바란다.

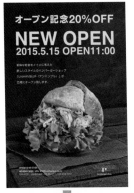

문자 요소가 많은 경우에는 문자의 크기만으로 강약을 주기 곤란하다.

☑ 효과적인 아이콘화

문자 요소가 많은 경우나, 지면 사이즈에 한계가 있는 경우에는 문자의 크기 차이만으로는 차별화시키기가 곤란하다. 이와 같은 경우에는 일부의 문자 요소를 아이콘화함으로써 전체적인 밸런스를 적절하게 조절할 수가 있다.

아이콘화에는 다양한 방법이 있다. 정보의 우선순위나 어느 정도 눈에 띄게 하고 싶은지의 정도에 따라 아이콘의 디자인을 구분해서 사용하기 바란다. 자세한 내용은 다음 페이지에서 설명한다.

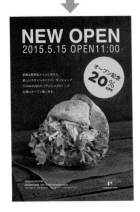

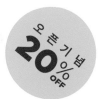

문자를 아이콘화하면 정보를 순식간에 전달할 수 있다.

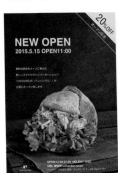

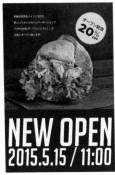

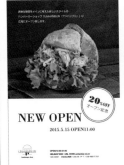

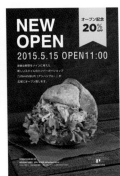

☑ 아이콘화 방법

아이콘화할 때에는 지면상에서 명확하게 차별화시키는 것이 중요하다. 미묘한 차이만으로는 독자에게 그 의지가 전달되기 힘들다.

아이콘화하는 방법에는 다양한 방법이 있지만 주로 사용되는 방법이나 포인트는 다음과 같다. 여기에서는 몇 가지 디자인 사례를 제시하고 있으니 실제로 적용해보면서 참고하기 바란다.

Point 1 숫자는 영문 서체를 사용하고, 크게 표시한다.
Point 2 소구력(訴求力)이 있는 언어나 반드시 전달해야만 하는 문자에는 테두리 처리를 한다.
Point 3 전체가 하나의 덩어리로 보일 수 있도록 한다.

Point 1

숫자는 영문으로

숫자는 반드시 영문 서체를 사용하기 바란다.

문자 조합을 변형시켜서 숫자를 강조

숫자를 크게 하고 배치를 변형시키면, 다른 정보와의 차별성이 강조되어 문자 덩어리가 명확하게 드러난다.

Point 2

소구하고자 하는 문자는 테두리를 둘러 강조한다

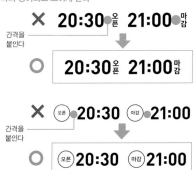

테두리 문자의 주의할 점

문자만 지나치게 커지면 옹색해 보인다

테두리의 중심에 놓여야 깔끔하다

테두리 안에 문자를 넣을 경우, 문자 주위에 적절한 여백을 둬서 테두리의 중심에 문자가 제대로 배치될 수 있도록 한다.

Point 3

하나의 덩어리로 보이게 한다

간격을 붙인다

맞춘다

맞춘다

전체가 하나의 덩어리로 보일 수 있도록 각 요소를 정렬해서 디자인하는 것이 포인트다. 〈0원 무료〉의 경우는, 〈무료〉라는 덩어리를 일부러 〈원〉이란 문자 위에 작게 배치함으로써 전체적인 덩어리감을 강조하고 있다.

Chapter : 5

본래의 형태를 존중한다

문자를 지나치게 가공하지 않는다

어떤 서체라도 각각의 고유한 목적성을 가지고 디자인되었다. 따라서 자신만의 특별한 디자인을 한다고 해서 무리하게 문자를 늘이거나 줄이는 식의 가공은 추천하고 싶지 않은 방법이다.

☑ 문자를 무턱대고 변형시키지 않는다

한정된 공간에 문자를 넣고 싶다고 해서, 문자를 늘이거나 줄여서 원래의 형상을 변형시키는 행위는 가급적 피하는 것이 좋다.

이 세상에 있는 모든 서체는 이미 〈읽기 편안함〉이나 〈형태적인 아름다움〉 등을 충분히 고려해 디자인한 것이다. 이미 디자인되어 있는 서체를 무턱대고 가공하면 더 읽기 힘들어지고, 본래의 디자인 의도를 망가뜨리게 된다.

☑ 과도한 장식은 금물이다

문자를 강조하고 싶다고 해서 문자에 지나친 장식을 하면 읽기 어려워져, 문자로서의 의미를 제대로 전달할 수 없게 된다. 예를 들면 지나친 테두리 변환이나 그러데이션, 강한 그림자 처리나 입체 표현, 원근법 처리 등을 꼽을 수 있다.

이런 기법은 상황에 맞게 적절히 활용하면 효과를 높일 수도 있지만 매력적으로 완성하기에는 난이도가 높다. 오른쪽 그림에서는 잘못 처리된 사례를 소개하고 있다. 가능한 한 오른쪽 그림과 같은 가공은 하지 않는 것이 좋다.

본래 문자

여기를 클릭하세요

✗ 잘못된 변형

여기를 클릭하세요

여기를 클릭하세요

여기를 클릭하세요

문자를 늘이거나 줄이고 변형하면 읽기 힘들어진다.

✗ 지나치게 가공한 문자

여기를 클릭하세요

여기를 클릭하세요

여기를 클릭하세요

여기를 클릭하세요

문자를 지나치게 가공하면 문자 본래의 디자인 의도와 역할을 잃어버리게 된다. 또한 아름답지도 않다.

▶▶ **이것도 알아두자!** ◀◀ 　아름다운 테두리 문자

아름다운 테두리 문자를 제작하는 포인트는 다음의 다섯 가지다. 디자인할 때에 참고하기 바란다.

① 되도록이면 굵은 서체를 사용한다.
② 사용하는 색의 수를 최소한으로 줄인다.
③ 색의 차이를 확실하게 준다.
④ 그러데이션 효과를 줄 때에는 동일 계열 색으로 처리해 톤의 차이를 줄인다.
⑤ 문자 바깥에 테두리를 준다.

✗ **여기를**　 ○ 여기를

테두리 문자를 제작할 경우에는 자형(글자의 형태)을 망가뜨리지 않도록 테두리를 바깥쪽으로 둘러야 한다.

○ 여기를 클릭하세요

여기를 클릭하세요

Chapter

문장 디자인

읽기 편한 문장 제작의 기초 지식

일반적으로 자주 접하는 잡지나 서적 등을 불편함 없이 읽을 수 있는 것은
제대로 된 규칙이 존재하기 때문이다. 읽기 편한 문장을 만들기 위해서는
상대방이 읽기 편하다는 사실을 느끼지 못할 정도로 자연스럽게 디자인할
수 있어야 한다. 이 장에서는 읽기 편한 문장을 구현하기 위한 몇 가지 규칙
을 소개하고자 한다.

01

읽기 편한 문장을 만드는 방법 ①

서체의 선택

문장을 디자인하는 데 다른 그래픽 디자인 요소와 같이 튀는 임팩트는 없다. 하지만 읽기 편한 문장을 만드는 것은 디자인에 따라 크게 달라진다.

☑ 읽기 편안한 본문의 기본

아무리 디자인이 뛰어나더라도 전달하고자 하는 정보를 제대로 전달하지 못한다면 제작하는 의미가 없다고 해도 과언이 아니다. 그런 의미에서 **문장의 읽기 편안함이란 매우 중요한 기본 요소다.**

읽기 편안한 문장을 디자인하기 위한 기본 요소는 다음의 세 가지다.

❶ 서체의 굵기 ❷ 문자의 크기 ❸ 글줄 간격 · 글줄 길이

☑ 읽기 편안한 서체

문자가 많은 문장을 작성할 경우 제일 첫 번째로 꼽는 조건이 〈읽기 편안한 서체〉를 선택하는 일이다.

문장이 긴 경우에는 가급적 특징이 강하지 않고 심플한 서체를 사용하면 독자의 눈이 피로해지지 않고 읽기 편안해지기 때문에 잘못 읽는 경우도 줄어들게 된다. 디스플레이 서체(다음 페이지 참고)와 같이 특징이 강한 서체를 피하고, 가는 명조체/세리프체, 또는 가는 고딕체/산세리프체를 사용하는 것이 좋다.

오른쪽 사례를 보면 알 수 있듯이 획이 가늘어짐에 따라 읽기가 편해진다. 한 글자에서도 이 정도로 인상이 달라지므로 문자의 양이 많아지면 많아질수록 그 차이는 확연하게 나타난다.

> *memo*
>
> 본문 서체를 선택할 때에는 패밀리 서체(p.113)를 사용하면 조화로운 디자인으로 완성하기 쉬워진다. 예를 들어 큰 제목에는 굵은 서체를 사용하고, 중간 제목에는 중간 정도의 굵기, 본문에는 그것보다 가는 굵기의 서체를 사용해 하나의 패밀리 서체로 통일하면 조화로운 인상으로 완성될 수 있다.

❸ 글줄 간격(행간) · 글줄 길이(행장)

❷ 문자의 크기

❶ 서체의 굵기

> 教室はたった一つでしたが生徒は三年生がない
> は一年から六年までみんなありました。運動場
> トのくらいでしたが、すぐうしろは栗の木のあ
> の山でしたし、運動場のすみにはごぼごぼつめ

읽기 편안한 본문 디자인의 포인트는 ❶ 서체의 굵기, ❷ 문자의 크기 ❸ 글줄 간격 · 글줄 길이 세 가지다.

읽기 불편하다 ◀——————————▶ 읽기 편하다

획이 가늘어질수록 어둡게 뭉침이 줄어들어 깔끔한 인상을 준다.

가는 서체

> 教室はたった一つでしたが生徒は三年
> 教室はたった一つでしたが生徒は三年
> One of the appeals of Kenji's sto
> One of the appeals of Kenji's stor

굵은 서체

> **教室はたった一つでしたが生徒は三年**
> **教室はたった一つでしたが生徒は三年**
> **One of the appeals of Ken**
> **One of the appeals of Kenj**

본문과 같이 비교적 작은 문자에 굵은 서체를 사용하면 어둡게 뭉치는 현상이 심해지기 때문에 읽기 불편해진다.

☑ 〈가는 명조체〉와 〈가는 고딕체〉

〈가는 명조체〉와 〈가는 고딕체〉는 모두 〈뭉침〉이 적고, 깔끔하기 때문에 비교적 읽기 편하게 느껴진다.
따라서 본문 등의 긴 문장에서는 대부분 이렇게 가는 서체를 사용하고 있다.

⬤ 산돌 신문제비

아프리카 북쪽 지방에 사는 노예 안드로크로스의 주인은 몹시 잔인한 사람이었다. 아무 말썽 없이 부지런히 일만 하는데도 안드로크로스를 채찍으로 때리고 구박하기 일쑤였다. 안드로크로스는 주인에게 매를 맞아 죽느니 붙잡혀 죽는 한이 있더라도 차라리 도망치는 게 낫다고 생각할 정도였다. 더 이상 견딜 수 없게 된 안드로크로스는 며칠 동안 주인의 눈치를 살피며 기회를 엿보았다. 그러던 어느 날 밤, 그 날은 달빛도 별빛도 없이 유난히 깜깜했다. 안드로크로스는 집에서 나와 숨죽인 채 바닷가를 향해 발걸음을 옮겼다. 로마로 갈 작정이었다. 누가 뒤쫓아오는 것만 같은 불안한 마음에 자꾸 뒤를 돌아보았다.

⬤ 산돌 아트

아프리카 북쪽 지방에 사는 노예 안드로크로스의 주인은 몹시 잔인한 사람이었다. 아무 말썽 없이 부지런히 일만 하는데도 안드로크로스를 채찍으로 때리고 구박하기 일수였다. 안드로크로스는 주인에게 매를 맞아 죽느니 붙잡혀 죽는 한이 있더라도 차라리 도망치는 게 낫다고 생각할 정도였다. 더 이상 견딜 수 없게 된 안드로크로스는 며칠 동안 주인의 눈치를 살피며 기회를 엿보았다. 그러던 어느 날 밤, 그 날은 달빛도 별빛도 없이 유난히 깜깜했다. 안드로크로스는 집에서 나와 숨죽인 채 바닷가를 향해 발걸음을 옮겼다. 로마로 갈 작정이었다. 누가 뒤쫓아오는 것만 같은 불안한 마음에 자꾸 뒤를 돌아보았다.

☑ 〈굵은 명조체〉와 〈굵은 고딕체〉

〈굵은 명조체〉는 가는 획과 굵은 획의 콘트라스트가 강조되고, 〈굵은 고딕체〉는 전체적으로 획이 두꺼워 무겁게 느껴진다. 양쪽 모두 긴 문장에서는 부담감이 커지기 때문에 상당히 읽기 불편하다.

✘ 산돌 향기

아프리카 북쪽 지방에 사는 노예 안드로크로스의 주인은 몹시 잔인한 사람이었다. 아무 말썽 없이 부지런히 일만 하는데도 안드로크로스를 채찍으로 때리고 구박하기 일쑤였다. 안드로크로스는 주인에게 매를 맞아 죽느니 붙잡혀 죽는 한이 있더라도 차라리 도망치는 게 낫다고 생각할 정도였다. 더 이상 견딜 수 없게 된 안드로크로스는 며칠 동안 주인의 눈치를 살피며 기회를 엿보았다. 그러던 어느 날 밤, 그 날은 달빛도 별빛도 없이 유난히 깜깜했다. 안드로크로스는 집에서 나와 숨죽인 채 바닷가를 향해 발걸음을 옮겼다. 로마로 갈 작정이었다. 누가 뒤쫓아오는 것만 같은 불안한 마음에 자꾸 뒤를 돌아보았다. 바닷가에 거의 다 왔을 거라 생각한 안드로크로스는 주위를 둘러보았다. 하지만 그곳은 바닷가가 아니라

✘ 산돌 아람

아프리카 북쪽 지방에 사는 노예 안드로크로스의 주인은 몹시 잔인한 사람이었다. 아무 말썽 없이 부지런히 일만 하는데도 안드로크로스를 채찍으로 때리고 구박하기 일수였다. 안드로크로스는 주인에게 매를 맞아 죽느니 붙잡혀 죽는 한이 있더라도 차라리 도망치는 게 낫다고 생각할 정도였다. 더 이상 견딜 수 없게 된 안드로크로스는 며칠 동안 주인의 눈치를 살피며 기회를 엿보았다. 그러던 어느 날 밤, 그 날은 달빛도 별빛도 없이 유난히 깜깜했다. 안드로크로스는 집에서 나와 숨죽인 채 바닷가를 향해 발걸음을 옮겼다. 로마로 갈 작정이었다. 누가 뒤쫓아오는 것만 같은 불안한 마음에 자꾸 뒤를 돌아보았다.

▶▶ 이것도 알아두자! ◀◀ 디스플레이 서체

디스플레이 서체를 사용하면 개성적인 자형이 강조되기 때문에 눈에 잘 띄지만 편안하게 사용하기에는 적절하지 못해 피하는 것이 무난하다. 타이틀과 같이 눈에 띄게 하고 싶은 부분에는 사용해도 좋지만 제대로 그 내용을 읽어주기 바라는 본문에 사용하면 자형이 지나치게 강조되어 문자를 나열했을 때에 따로따로 떨어져 보여서 읽기 불편해진다.

아프리카 북쪽 지방에 사는 노예 안드로크로스의 주인은 몹시 잔인한 사람이었다. 아무 말썽 없이 부지런히 일만 하는데도 안드로크로스를 채찍으로 때리고 구박하기 일쑤였다. 안드로크로스는 주인에게 매를 맞아 죽느니 붙잡혀 죽는 한이 있더라도 차라리 도망치는 게 낫다고 생각할 정도였다. 더 이상 견딜 수 없게 된 안드로크로스는 며칠 동안 주인의 눈치를 살피며 기회를 엿보았다. 그러던 어느 날 밤, 그 날은 달빛도 별빛도 없이 유난

본문으로 자주 사용하기 좋은 서체

STANDARD

▶ 본문으로 자주 사용하기 좋은 서체(명조 계열)

산돌명조

마 금요일
숲속의 이야기

1995년에 만들어진 서체로 전통적인 명조의 기풍이 살아 있는 본문용 서체다. 가장 일반적인 서체로 서적 본문에 많이 사용된다.

산돌명조 Neo1

마 금요일
숲속의 이야기

산돌명조를 현대화한 디자인으로 내부 공간이 시원하고 조형적으로 균형 잡힌 서체다. 굵기 패밀리가 다양해 조화로운 편집이 가능하다.

산돌제비

마 금요일
숲속의 이야기

명조 구조를 바탕으로 돌기를 곡선과 직선으로 디자인해 한국의 미를 잘 나타낸 서체로 평가된다. 가독성과 세련미를 조화시킨 서체다.

산돌이야기

마 금요일
숲속의 이야기

동그란 돌기로 부드럽고 젊은 느낌의 서체다. 친근감을 더하는 아동용 서적에 많이 쓰인다. 제목과 본문에 아울러 사용되고 있다.

산돌신문제비

마 금요일
숲속의 이야기

신문 본문에 사용되는 신문명조의 안정감에 산돌제비의 세련미를 덧붙인 디자인으로 신문에 적합한 본문용이다.

산돌상아

마 금요일
숲속의 이야기

간결한 돌기와 붓글씨의 맛을 살려 현대적이고 우아한 이미지를 가지고 있다. 제목과 본문 겸용으로 사용하기에 적합하다.

▶ 본문으로 자주 사용하기 좋은 서체 (고딕 계열)

산돌고딕

마 금요일
숲속의 이야기

가장 전통적인 형태의 고딕 서체로 한국의 도로교통 표지판에 쓰였으며 간결한 형태로 본문 등의 활용 범위가 매우 넓은 서체다.

산돌고딕 Neo1

마 금요일
숲속의 이야기

고딕의 디자인을 현대화하여 고른 글줄과 깔끔함을 더한 서체다. 애플 사 전자기기의 한글 디폴트 서체로 쓰이고 있다.

산돌고딕 Neo2

마 금요일
숲속의 이야기

고딕의 구조를 더욱 유연하게 하여 산돌고딕 Neo1보다 밝고 젊은 이미지를 가졌다. 모바일 디폴트 서체로 쓰이고 있다.

산돌고딕 Neo3

마 금요일
숲속의 이야기

탈 네모틀 스타일이 강한 고딕으로 윗선에 맞춰진 글줄로 인해 깔끔하고 아기자기한 이미지를 전달한다. 젊은 느낌의 제목과 본문에 두루 쓰인다.

산돌고딕 Neo Round

마 금요일
숲속의 이야기

산돌고딕Neo와 한 세트(슈퍼패밀리) 개념의 고딕으로 모서리를 굴려 좀 더 부드럽고 친근한 이미지를 전달한다.

산돌아트

마 금요일
숲속의 이야기

기하학적인 형태의 자소로 훈민정음의 초기 글자꼴에서 기원하였으며 가장 모던한 이미지의 서체다.

본문이나 캡션 등에 자주 사용되는 일반적인 서체 몇 가지를 소개하고자 한다. 서체에는 매우 많은 종류가 있기 때문에 처음에는 어떤 서체를 선택해야 〈읽기 쉬운 문장〉이 되는지 알기 힘들 것이다. 사용할 서체를 정하지 못할 때에 참고하기 바란다.

▶ 본문으로 자주 사용하기 좋은 서체(영문 세리프체)

Adobe Caslon

R ABCEFG
abcdefg 12345 !?

18세기에 활약한 윌리엄 캐슬론의 활자를 토대로 만들어진 서체. 활용 범위가 매우 넓어, 미국의 독립선언문에도 사용된 활자로 유명하다.

Adobe Garamond

R ABCEFG
abcdefg 12345 !?

클로드 가라몽의 활자를 토대로 만들어진 서체다. 전통적이고 부드러운 인상을 느끼는 올드 스타일의 세리프 서체의 대명사다.

Baskerville

R ABCEFG
abcdefg 12345 !?

영국의 존 바스커빌이 디자인한 서체다. 트레디셔널 서체의 대명사로 꼽힌다. 서적의 본문 등에 많이 사용되고 있다.

Times

R ABCEFG
abcdefg 12345 !?

런던의 신문 〈Times〉용으로 디자인된 서체다. 가장 범용적인 세리프체로 가독성이 뛰어나, 중간 제목이나 본문으로 사용된다.

Bodoni

R ABCEFG
abcdefg 12345 !?

1790년경 잠바티스타 보도니에 의해 만들어졌다. 기하학적인 구성과 헤어라인이 가는 것이 특징이다. 디자이너에게 인기가 높은 서체다.

Georgia

R ABCEFG
abcdefg 12345 !?

1990년 스크린 화면에서도 명확하게 표현될 수 있도록 개발된 서체다. 소문자 x의 높이를 높게 설계하고 세리프를 크게 설정했다.

▶ 본문으로 자주 사용하기 좋은 서체(영문 산세리프체)

Gotham

R ABCEFG
abcdefg 12345 !?

2000년 포에플러와 플레아 존스가 개발한 서체로, 시인성이 높고 기하학적인 형태의 모던한 느낌으로 최근 가장 많이 사용되고 있다.

Optima

R ABCEFG
abcdefg 12345 !?

독특하고 아름다운 형태에 고급스러움이 담겨 있는 산세리프체로 유명하다. 중간 제목에도 자주 사용되지만 본문에도 사용하기 알맞다.

Helvetica

R ABCEFG
abcdefg 12345 !?

가장 유명한 서체 가운데 하나다. 심플하면서도 설득력이 강한 자형은 용도를 막론하고 적용될 수 있어 폭넓은 디자인에 활용된다.

Frutiger

R ABCEFG
abcdefg 12345 !?

스위스의 서체 디자이너로 유명한 아드리안 푸르티거가 파리 샤를 드골 공항의 사인 시스템에 사용할 목적으로 디자인한 서체다. 본문용으로도 활용성이 좋다.

Gill Sans

R ABCEFG
abcdefg 12345 !?

1930년경 영국의 에릭 길상에 의해 만들어진 서체다. 고전적인 골격을 가지고 있으면서도 시인성이 높다. 중간 제목에 사용해도 개성이 잘 드러나고, 본문용으로도 읽기 편하다.

Univers

R ABCEFG
abcdefg 12345 !?

본문용을 목적으로 하여 1957년 로만체를 베이스로 제작된 서체. 부드러운 이미지를 가지고 있어, 본문용은 물론 다양한 목적으로 사용되고 있다.

02

읽기 편안한 문장을 만드는 방법 ②

문자의 크기

읽기 편안한 문장을 만들기 위해서는 서체의 굵기나 종류만이 아니라 문자의 크기에도 신경써야 한다.
여기에서는 몇 가지 사례를 비교하면서 최적의 문자 크기를 선택하는 방법을 설명하고자 한다.

☑ 본문 서체의 크기와 읽기 편안한 정도

앞의 설명을 통해 〈읽기 편안한 서체〉에 대해 확인할 수 있었을 것으로 생각한다. 여기에서는 〈읽기 편안한 본문 서체의 크기〉에 대해 확인해보고자 한다.

먼저 오른쪽 그림을 살펴보기 바란다. 지나치게 〈큰 사이즈〉와 〈작은 사이즈〉의 본문 조합을 비교해서 보여주고 있다. 비교해보면 알 수 있겠지만 어느 쪽도 읽기에 편하다고 말하기는 힘들다. 문자가 지나치게 크거나 작으면 읽기 불편해지기 마련이다. 그렇다면 읽기 편안한 문자의 크기란 어느 정도라야 적당한 것일까?

☑ 읽기 편안한 문자의 크기

본문에서의 문자 크기에 대한 명확한 기준은 없지만 평균적으로 사용되고 있는 사이즈의 기준은 있다.

오른쪽 표에 일반적인 문자 사이즈를 정리해두었으니 디자인할 제작물이나 자료의 내용에 맞게 참고하기 바란다.

고령자나 어린 아이들을 대상으로 할 경우에는 글자의 크기를 조금 더 키워주는 것이 좋다.

또한 굵은 서체는 가는 서체와 비교해서 같은 크기라 하더라도 뭉개져버리는 경우가 있다. 특히 한글은 영문과 비교했을 때 획수가 많은 문자가 있기 때문에 본문에 굵은 고딕체나 명조체를 사용할 경우에는 주의를 기울여야 할 필요가 있다.

본문 크기 산돌명조Neo1 04 22pt

먹으면서 친구에
게 상처를 주기도

본문 크기 산돌명조Neo1 04 4pt

먹으면서 친구에게 상처를 주기도 하고, 먹으면서 친구를 왕따 시키기도 한다. ' 따끈따끈하게 갓 구운 식빵에 악마의 맛이라는 누텔라잼을 흠뻑 바르고 그 위에 마시멜로우를 올리고 살짝 데운 뒤, 식빵을 반으로 접어 한 입 베어 물고, 쭉 늘어지는 마시멜로우를 호로록 살킨 다음, 따끈따끈한 우유를 한 모금 마시고 의자에 등을 기댄 후, 하- 좋다!'라는 말이 저절로 나오는 맛있는 소설에서 우리 아이들의 일상을 만나보리! 《나는 밥 먹으러 학교에 간다》는 평범한 우리 아이들의 '먹는 이야기'이다. 먹으면서 친구에게 상처를 주기도 하고, 먹으면서 친구를 왕따 시키기도 한다. ' 따끈따끈하게 갓 구운 식빵에 악마의 맛이라는 누텔라잼을 흠뻑 바르고 그 위에 마시멜로우를 올리고 살짝 데운 뒤, 식빵을 반으로 접어 한 입 베어 물고, 쭉 늘어지는 마시멜로우를 호로록 살킨 다음, 따끈따끈한 우유를 한 모금 마시고 의자에 등을 기댄 후, 하- 좋

본문용 서체 크기는 지나치게 크거나 작으면 읽기 불편해진다.

매체별 일반적인 본문용 서체 사이즈

제작물	일반적인 본문용 서체 사이즈
자료 · 잡지 · 카탈로그 · 팸플릿	7.5~9pt
엽서 등의 DM	6~8pt
지하철 광고나 포스터	17~23pt 이상
Web	12~16pt

memo

캡션은 본문보다도 작은 크기의 문자를 사용하는 것이 기본이다. 인쇄물에서 최저 크기의 문자는 일반적으로 약 5pt 정도로 판단하고 있다. 서체에 따라 달라지기는 하지만 4pt 이하로 하면 문자가 뭉개지는 경우가 생기기 때문에 지나치게 작게 설정하지 않도록 주의하기 바란다.

☑ 자료집이나 잡지, 카탈로그 등에서 사용되는 일반적인 본문 서체 크기의 사례(실제 사이즈)

가로 본문 크기 산돌명조 Neo1 04 / 9pt

먹으면서 친구에게 상처를 주기도 하고
먹으면서 친구를 왕따 시키기도 한다.
따끈따끈하게 갓 구운 식빵에 악마의 맛

가로 본문 크기 산돌명조 Neo1 04 / 7.5pt

먹으면서 친구에게 상처를 주기도 하고, 먹으면서
친구를 왕따 시키기도 한다. '따끈따끈하게 갓 구
운 식빵에 악마의 맛이라는 누텔라잼을 흠뻑 바르
고 그 위에 마시멜로우를 올리고 살짝 데운 뒤, 식

가로 본문 크기 산돌고딕 Neo1 04 / 9pt

먹으면서 친구에게 상처를 주기도 하고,
먹으면서 친구를 왕따 시키기도 한다. '따
끈따끈하게 갓 구운 식빵에 악마의 맛이라

가로 본문 크기 산돌고딕 Neo1 04 / 7.5pt

먹으면서 친구에게 상처를 주기도 하고, 먹으면서
친구를 왕따 시키기도 한다. '따끈따끈하게 갓 구운
식빵에 악마의 맛이라는 누텔라잼을 흠뻑 바르고
그 위에 마시멜로우를 올리고 살짝 데운 뒤, 식빵을

세로 본문 크기
산돌명조 Neo1 04 / 9pt

먹으면서 친구
에게 상처를 주
기도 하고 먹으
면서 친구를
따시키기도
한

세로 본문 크기
산돌명조 Neo1 04 / 7.5pt

먹으면서 친구에게
상처를 주기도 하고
먹으면서 친구를 왕
따 시키기도 한다. '
따끈따끈하게 갓 구

세로 본문 크기
산돌고딕 Neo1 04 / 9pt

먹으면서 친구
에게 상처를 주
기도 하고 먹으
면서 친구를
따시키기도
한 왕

세로 본문 크기
산돌고딕 Neo1 04 / 7.5pt

먹으면서 친구에게
상처를 주기도 하고
먹으면서 친구를 왕
따 시키기도 한다. '
따끈따끈하게 갓 구

이것도 알아두자! 》 문자 크기의 단위

기본적으로 문자 크기의 단위는 〈포인트〉 또는 〈급〉을 사용하고 있다.

〈포인트〉는 서양의 활자 사이즈를 기본으로 하는 단위다. 1포인트는 약 1/72인치다. 따라서 1포인트는 약 0.3528mm가 된다. 지정할 때는 〈pt〉로 표시한다.

〈급〉은 일본의 사진 식자에서 비롯된 본문 크기의 단위로 1급은 0.25mm로 1mm의 1/4이다. 지정할 때에는 〈Q〉로 표시한다.

그러나 현재 사진 식자를 사용하는 경우는 거의 없기 때문에 지금의 컴퓨터 환경에서는 포인트를 표준 단위로 사용하고 있다(역자 주).

서체에 따라 크기가 작아지면 뭉개지는 서체도 있으니 주의할 필요가 있다.

급 (Q)	포인트 (pt)	급 (Q)	포인트 (pt)
4		20	14
5		24	16
	4	28	20
7	5	32	22
8	5.5	38	26
9	6	44	31
10	7	50	34
11	7.5	56	38
12	8	62	42
13	9	70	50
14	10	80	57
15	10.5	90	64
16	11	100	71

용도에 따른 크기 기준

본문용 9pt~ / 3.25mm
문자급수
3.25mm

발문용 11pt~ / 4mm
문자급수
4mm

타이틀 등 26pt~ / 9.5mm
문자급수
9.5mm

용도에 맞게 문자의 크기를 선택하는 것이 중요하다.

글줄 간격과 글줄 길이

글줄의 간격과 길이를 적절하게 조절하면 같은 문장도 다르게 보일 정도로 읽기 편안해진다. 글줄의 간격과 길이는 항상 함께 생각해야 한다.

☑ 최적의 글줄 간격

글줄 간격이란, 한 글줄의 문자와 그 다음 글줄 문자까지의 거리를 뜻한다(오른쪽 그림 참고). 글줄 간격이 너무 좁거나 넓으면 문장은 읽기 불편해진다.

일반적으로는 최적의 글줄 간격은 본문 크기의 1.5~2배라고 말하고 있다. 따라서 본문의 문자 크기가 8pt의 경우, 글줄 간격은 12pt~16pt 정도가 적당하다는 것이다.

그러나 최적의 글줄 간격은 글줄 길이에 따라 달라지기 때문에 글줄 간격을 검토할 경우에는 글줄 길이를 살펴야 한다.

문장의 읽기 편안한 정도는 글줄 간격에 따라서도 크게 좌우된다.

가로인 경우

✘ 문자 크기 : 8pt　글줄 간격 : 10pt

먹으면서 친구에게 상처를 주기도 하고, 먹으면서 친구를 왕따 시키기도 한다. '따끈따끈하게 갓 구운 식빵에 악마의 맛이라는 누텔라잼을 흠뻑 바르고 그 위에 마시멜로우를 올리고

✘ 문자 크기 : 8pt　글줄 간격 : 22pt

먹으면서 친구에게 상처를 주기도 하고, 먹으면서 친구를 왕따 시키기도 한다.

◯ 문자 크기 : 8pt　글줄 간격 : 14pt

먹으면서 친구에게 상처를 주기도 하고, 먹으면서 친구를 왕따 시키기도 한다. '따끈따끈하게 갓 구운 식빵에 악마의 맛이라는 누

세로인 경우

흠뻑 바르고 그 위 라에는 누텔라잼 맛을 빵에는 악마의 맛을 끈하게 갓 구운 식 도 한다 : '따끈따 구를 왕따 시키기 하고 먹으면서 친 게 상처를 주기도 먹으면서 친구에

구를 왕따 시키기 하고 먹으면서 친 게 상처를 주기도 먹으면서 친구에

끈하게 갓 구운 식 도 한다 : '따끈따 구를 왕따 시키기 하고 먹으면서 친 게 상처를 주기도 먹으면서 친구에

글줄 간격이 좁기 때문에 세로쓰기인지 가로쓰기인지 불분명해져 글줄을 따라 읽기가 곤란한 상황이다.

글줄 간격이 너무 넓어 따로따로 떨어져 보인다. 따라서 시선을 다음 행으로 자연스럽게 이동하기 힘들다.

글줄 간격을 적절하게 설정하면 시선을 다음 행으로 자연스럽게 이동할 수 있다. 또한 따로따로 떨어진 느낌도 사라진다.

◿ 최적의 글줄 길이

글줄 길이(행장)란, 한 줄에 들어가는 문자수다. 최적의 글줄 길이는 글줄 간격에 의해 결정된다.

글줄 간격이 좁은 경우에는 글줄 길이가 짧은 쪽 문장이 읽기 쉬워진다. 반면, 글줄 간격이 넓은 경우에는 글줄 길이도 어느 정도는 길게 해야 문장이 읽기 쉬워진다. 이처럼 읽기 쉬운 문장은 글줄 간격과 글줄 길이의 균형감에 의해 결정된다.

글줄 길이를 짧게 설정하면 독자는 한 줄을 금방 읽어버리기 때문에 빠른 템포로 문장을 읽어나갈 수 있다. 따라서 잡지나 신문과 같은 매체에서는 일반적으로 글줄 길이가 짧은 문장이 사용된다.

그와는 반대로 글줄을 길게 설정하면 시선이 천천히 움직이면서 깊이 있게 읽어나갈 수 있기 때문에 일반적으로 소설과 같은 매체에 자주 사용된다.

그러나 글줄이 지나치게 길어지면 눈이 문장을 쫓아가기 힘들어지거나 다음 글줄 머리로 연결하기 힘들어지므로 주의하기 바란다.

한 줄에 몇 글자까지라고 정해진 규칙은 없지만 일반적으로는 15~35자 정도가 이상적이라고 한다. 또한 문장의 분량이 많은 경우에는 2단이나 3단으로 단을 나눠서 구성하는 것도 검토하기 바란다.

✖ 문자 크기 : 5pt 글줄 간격 : 8pt

먹으면서 친구에게 상처를 주기도 하고, 먹으면서 친구를 왕따 시키기도 한다. '따끈따끈하게 갓 구운 식빵에 악마의 맛이라는 누텔라잼을 흠뻑 바르고 그 위에 마시멜로우를 올리고 살짝 데운 뒤, 식빵을 반으로 접어 한 입 베어 물고, 쭉 늘어지는 마시멜로우를 호로록 삼킨 다음, 따끈따끈한 우유를 한 모금 마시고 의자에 등을 기댄 후, 하~ 좋다!'라는 말이 저절로 나오는 맛있는 소설에서 우리 아이들의 일상을 만나보라! 《나는 밥 먹으러 학교에 간다》는 평범한 우리 아이들의 '먹는 이야기'이다. 먹으면서 친구에게 상처를 주기도 하고,

먹으면서 친구에게 상처를 주기도 하고, 먹으면서 친구를 왕따 시키기도 한다. '따끈따끈하게 갓 구운 식빵에 악마의 맛이라는 누텔라잼을 흠뻑 바르고 그 위에

먹으면서 친구에게 상처를 주기도 하고, 먹으면서 친구를 왕따

위의 사례를 보면 글줄 길이를 적당히 짧게 함으로써 읽기 편해진다는 것을 알 수 있다. 오른쪽 사례처럼 지나치게 짧아도 읽기 힘들어진다.

◯ 문자 크기 : 5pt 글줄 간격 : 13pt

먹으면서 친구에게 상처를 주기도 하고, 먹으면서 친구를 왕따 시키기도 한다. 따끈따끈하게 갓 구운 식빵에 악마의 맛이라는 누텔라잼을 흠뻑 바르고 그 위에 마시멜로우를 올리고 살짝 데운 뒤, 식빵을 반으로 접어 한 입 베어 물고, 쭉 늘어지는 마시멜로우를 호로록 삼킨 다음, 따끈따끈한 우유를 한 모금 마시고 의자에 등을 기댄 후, 하~ 좋다!'라는 말이 저절로 나오는 맛있는 소설에서 우리 아이들의 일상을 만나보라! 《나는

먹으면서 친구에게 상처를 주기도 하고, 먹으면서 친구를 왕따 시키기도 한다. '따끈따끈하게 갓 구운 식빵에 악마의 맛이라는

먹으면서 친구에게 상처를 주기도 하고, 먹으면서

한 줄에 49자를 넣은 긴 문장이지만 글줄 간격을 넓히면 읽기 불편한 정도는 크게 개선된다. 이 글줄 간격의 경우에는 오히려 글줄 길이를 짧게 하면 읽기 힘들어진다.

✖ 첫 단과 두 번째 단의 문자 베이스 라인이 어긋나 있다.

먹으면서 친구에게 상처를 주기도 하고, 먹으면서 친구를 왕따 시키기도 한다. ' 따끈따끈하게 갓 구운 식빵에 악마의 맛이라는 누텔라잼을 흠뻑 바르고 그 위에 마시멜로우를 올리고 살짝 데운 뒤, 식빵을 반으로 접어 한 입 베어 물고, 쭉 늘어지는 마시멜로우를 호로록 삼킨 다음, 따끈따끈한 우유를 한 모금 마시고 의자

에 등을 기댄 후, 하~ 좋다!'라는 말이 저절로 나오는 맛있는 소설에서 우리 아이들의 일상을 만나보라! 《나는 밥 먹으러 학교에 간다》는 평범한 우리 아이들의 '먹는 이야기'이다. 먹으면서 친구에게 상처를 주기도 하고, 먹으면서 친구를 왕따 시키기도 한다. '따끈따끈하게 갓 구운 식빵에 악마의 맛이라는 누텔라잼을 흠뻑

◯ 두 단의 베이스 라인을 맞췄다.

먹으면서 친구에게 상처를 주기도 하고, 먹으면서 친구를 왕따 시키기도 한다. '따끈따끈하게 갓 구운 식빵에 악마의 맛이라는 누텔라잼을 흠뻑 바르고 그 위에 마시멜로우를 올리고 살짝 데운 뒤, 식빵을 반으로 접어 한 입 베어 물고, 쭉 늘어지는 마시멜로우를 호로록 삼킨 다음, 따끈따끈한 우유를 한 모금 마시고 의자

에 등을 기댄 후, 하~ 좋다!'라는 말이 저절로 나오는 맛있는 소설에서 우리 아이들의 일상을 만나보라! 《나는 밥 먹으러 학교에 간다》는 평범한 우리 아이들의 '먹는 이야기'이다. 먹으면서 친구에게 상처를 주기도 하고, 먹으면서 친구를 왕따 시키기도 한다. '따끈따끈하게 갓 구운 식빵에 악마의 맛이라는 누텔라잼을 흠뻑

문장 분량이 많은 경우에는 왼쪽 그림에서처럼 2단으로 처리하면 읽기 불편함을 해소할 수 있다.

또한 단을 늘릴 경우에는 첫 단과 두 번째 단의 문자 베이스 라인을 반드시 맞추기 바란다. 베이스 라인이 어긋나면 읽기 불편하고, 보기에도 아름답지 않다.

계속 읽어 나갈지, 도중에 건너뛸지를 결정하는 요소

중간 제목의 표현

중간 제목은 문자 정보를 독자에게 적절히 전달하기 위한 매우 중요한 역할을 담당하고 있다. 전체 디자인을 방해하지 않으면서도 눈에 잘 띄어 읽기 쉬운 형태로 디자인해보자.

◇ 중간 제목의 표현

중간 제목이 없을 경우에는 본문을 모두 읽기 전까지 정보의 내용을 알 수가 없지만, 중간 제목이 있으면 본문의 내용을 어느 정도 짐작할 수 있다.

따라서 중간 제목은 어느 정도 눈에 띄게 할 필요가 있다. 그러나 지나치게 눈에 띄면 전체적인 디자인을 망가뜨리는 결과를 초래하기도 한다. 적당히 눈에 띄면서도 가독성이 높은 디자인이 될 수 있도록 세심하게 조절하는 것이 중요하다.

중간 제목을 적절히 눈에 띄게 하는 방법에는 〈문자를 굵게 한다〉, 〈문자를 크게 한다〉, 〈테두리를 두른다〉, 〈색을

바꾼다〉 등의 다양한 방법이 있다. 아래에 몇 가지 구체적인 사례를 소개하니 제작물의 내용에 적절한 방법을 검토해보기 바란다.

중간 제목을 눈에 띄게 하는 방법

- ▶ 문자를 굵게 한다
- ▶ 문자를 크게 한다
- ▶ 테두리를 두른다
- ▶ 색을 바꾼다
- ▶ 일부 문자를 디자인화한다

▶ 다양한 중간 제목의 디자인 사례

Modern design principles
모던디자인 주의자

일반적으로 근대(19세기 후반부터 1950년대까지
바우하우스 운동을 계기로 전개되어온 기능주의적인
가리키며,근대 디자인으로 번역되기도 한다.모던 t
원리는 물체의 형태는 기능에 의해서 결정되어야 한다

Modern Design Principles

모던디자인 주의자

일반적으로 근대(19세기 후반부터 1950년대
바우하우스 운동을 계기로 전개되어온 기능주의적인

모던 디자인 주의자

일반적으로 근대(19세기 후반부터 1950년대
바우하우스 운동을 계기로 전개되어온 기능주의적
가리키며,근대 디자인으로 번역되기도 한다.모던

모던디자인 주의자
Modern design principles

일반적으로 근대(19세기 후반부터 1950년대까지)특
바우하우스 운동을 계기로 전개되어온 기능주의적인 디자인
가리키며,근대 디자인으로 번역되기도 한다.모던 디자인
이라는 물체의 형태는 기능에 의해서 결정되어야 한다. 사고

Ⓜ 모던디자인 주의자

일반적으로 근대(19세기 후반부터 1950년대까
바우하우스 운동을 계기로 전개되어온 기능주의적인
가리키며,근대 디자인으로 번역되기도 한다.모던
원리는 물체의 형태는 기능에 의해서 결정되어야 한다

모던디자인 주의자

일반적으로 근대(19세기 후반부터 1950년대
바우하우스 운동을 계기로 전개되어온 기능주의적
가리키며,근대 디자인으로 번역되기도 한다.모던
원리는 물체의 형태는 기능에 의해서 결정되어야 한

모던 디자인 주의자

일반적으로 근대(19세기 후반부터 1950년대까지)특
바우하우스 운동을 계기로 전개되어온 기능주의적인
운동을 계기로 전개되어온 기능주의적인 디자인을
모던 디자인주의의 원리는 통제의 형태는
기능에 의해서 결정되어야 한다.

모던 디자인 주의자

그 결과 단순하고 명쾌한 형태 측
사고에 의하여 형태와 기능의
합일적인 결합을

근대(19세기 후반부터 1950년대까지)특히 바우하우스
운동을 계기로 전개되어온 기능주의적인 디자인을
가리키며,근대 디자인으로 번역되기도 한다.모던

모던디자인 주의자 Ⓜ

년대까지특히 바우하우스 운동을 계기로
전개되어온 기능주의적인 디자인을
한다모던디자인주의의 원리는 물체의
형태는 기능에 의해서 결정되어야 한다는
의하여 형태와 기능의 합일적인 결합을
기능에 의해서 결정되어야 한다는 사고에

지면이 문자만으로 구성된 경우에는 중간 제목의 디자인을 궁리함으로써 독자의 시선을 끌어들이는 지면 제작이 가능하다.

패밀리 서체를 사용해서 디자인한 사례다. 가장 무난한 방법이지만 서체의 디자인에 공통점이 있기 때문에 조화로운 인상을 준다. 또한 중간 제목과 본문의 점프 비율이 줄어들기 때문에 정돈된 인상을 준다.

Jan Tschichold

1902.4/2 – 1974.8/11

얀 치홀트(1902~1974)는 독일 출신의 타이포그래피 디자이너다. '신타이포그래피'란 용어는 얀 치홀트 이전부터 일대 혁신적인 여러 디자인들 사이에 공유된 새로운 책임의 비전을 담은 일반적인 서술어에 불과했다. 이 말을 심화시키고 이론적 체계를 세우고, 실천적으로 전개해 특별한 용어로 만든 인물이 바로 선구적 디자이너인 치홀트이다. 그는 순수화, 명료화, 단순화를 기치로 하는 신 타이포그래피의 원형을 제시하여 타이포그래피를 정립하였다. 후기 있다시피 훗날 개혁의 위기 징후를 미리 직감하고 제기해버린 것이었다.

모던디자인 주의자

뉴 타이포그래피의 본질은 단순히 아름다움이 아니라 '명료성'이었다. 이는 미적 아름다움을 무시하지도, 그렇다고 해서 특별히 중시하지도 않으면서 문서에서 기능 위주로 추출된 형식을 기반으로 한 새로운 타이포그래피 정신이었다. 그것의 목표는 본문의 텍스트 기능에서 형태를 개발하는 것이었다. 뉴 타이포그래피의 목적은 '기능성'이다. 치홀트는 기능적이고 단순한 접근을 강조하면서 뉴 타이포그래피는 기능적인 필요에서 도출된, 명료한 커뮤니케이션과 가장 직접적이고 효율적으로 정보를 전달하는 것을 목적으로 한다는 입장을 고수했다. 신타이포그래피 원리는 고전적 장식과 중심 축을 가진 과거 타이포그래피에서 벗어나, 기계 시대의 삶과 정신을 표현할 수 있는 서체와 레이아웃의 문제에 관한 것이었다. 신 타이포그래피에서는, 서체에 있어서 산세리프가 모든 인쇄물에 적합한 유일한 서체이며 대비되는 요소들로 이루어진 동적인 비대칭적 디자인이 새로운 기계 시대를 표현한다고 말한다.

고전주의의 회귀

치홀트는 '신타이포그래피'의 원형을 만들어 놓고, 정작 자신은 더 이상 고수하지 않게 된다. 1933년 3월, 치홀트와 그의 아내는 '문화적 볼셰비키'로서 '비독일적'인 타이포그래피를 만들었다는 혐의로 체포되었다. 6주간의 보호 구금 상태 이후, 그는 재빨리 스위스의 바젤로 이주하였다. 이 때 치홀트는 생각과 스타일에 변화가 일기 시작하였다. 뉴 타이포그래피는 1923년 무렵의 독일(그리고 스위스) 타이포그래피의 혼돈과 무질서에의 대응이었으나 그는 그것이 더 이상 발전해나갈 수 없는 지점에 도달했다고 느꼈다.[1]:329 또한 나치에 체포되어 고초를 당하면서 신 타이포그래피와 나치가 파시즘의 주형틀로 찍은, 같은 동전의 양면이라는 생각을 하였다. 그 자신이 그동안 산세리프 고딕체만을 유일한 서체로 고수하고, 스스로 정찬 비대칭 배열을 원칙으로 삼아 온 것이 나치와 다를 바 없는 파시즘적 독선이라고 생각하게 된 것이다. 자신의 신타이포그래피 체계가 인위적으로 인간 삶을 독일군처럼 체계화하고 개조하려 했으며, 나치의 파시즘 이념을 효과적으로 시각화하는 수단을 구축하였다고 생각하며 자책감을 느꼈다. 그러하여 치홀트는 신타이포그래피의 원칙에서 벗어나 고전적 타이포그래피로 돌아서게 된다.

그의 전향은 완전히 과거로 회귀하는 낭만적 복고주의를 의미하지 않았다. 그는 편집 디자인의 전체 계획을 철저하게 설상하게 놓고, 활자와 장식을 미묘하게 결합시켜 고도로 정제된 현대적 고전주의를 창조했다. 히틀러의 군대처럼 완벽하게 무장된 '신타이포그래피'와 달리 전쟁으로 삭막해진 세상에서 인간적 우아함을 어떻게 추구해야하는지 잘 보여주고자 했다. 레이아웃에 있어서는, 고전 타이포그래피와 달리 레이아웃에 대칭과 비대칭 배열의 공존을 주장하였다. 두 배열 방식은 상반된 원리가 아니라 커뮤니케이션이라는 하나의 목표를 수행하기 위해서 공존해야 한다는 것이다.

—

Die neue Typographie

Jan Tschichold

1902.4/2 – 1974.8/11

얀 치홀트(1902~1974)는 독일 출신의 타이포그래피 디자이너다. '신타이포그래피'란 용어는 얀 치홀트 이전부터 일대 혁신적인 여러 디자인들 사이에 공유된 새로운 책임의 비전을 담은 일반적인 서술어에 불과했다. 이 말을 심화시키고 이론적 체계를 세우고, 실천적으로 전개해 특별한 용어로 만든 인물이 바로 선구적 디자이너인 치홀트이다. 그는 순수화, 명료화, 단순화를 기치로 하는 신 타이포그래피의 원형을 제시하여 타이포그래피를 정립하였다. 후기 있다시피 훗날 개혁의 위기 징후를 미리 직감하고 제기해버린 것이었다.

모던디자인 주의자

뉴 타이포그래피의 본질은 단순히 아름다움이 아니라 '명료성'이었다. 이는 미적 아름다움을 무시하지도, 그렇다고 해서 특별히 중시하지도 않으면서 문서에서 기능 위주로 추출된 형식을 기반으로 한 새로운 타이포그래피 정신이었다. 그것의 목표는 본문의 텍스트 기능에서 형태를 개발하는 것이었다. 뉴 타이포그래피의 목적은 '기능성'이다. 치홀트는 기능적이고 단순한 접근을 강조하면서 뉴 타이포그래피는 기능적인 필요에서 도출된, 명료한 커뮤니케이션과 가장 직접적이고 효율적으로 정보를 전달하는 것을 목적으로 한다는 입장을 고수했다. 신타이포그래피 원리는 고전적 장식과 중심 축을 가진 과거 타이포그래피에서 벗어나, 기계 시대의 삶과 정신을 표현할 수 있는 서체와 레이아웃의 문제에 관한 것이었다. 신 타이포그래피에서는, 서체에 있어서 산세리프가 모든 인쇄물에 적합한 유일한 서체이며 대비되는 요소들로 이루어진 동적인 비대칭적 디자인이 새로운 기계 시대를 표현한다고 말한다.

고전주의의 회귀

치홀트는 '신타이포그래피'의 원형을 만들어 놓고, 정작 자신은 더 이상 고수하지 않게 된다. 1933년 3월, 치홀트와 그의 아내는 '문화적 볼셰비키'로서 '비독일적'인 타이포그래피를 만들었다는 혐의로 체포되었다. 6주간의 보호 구금 상태 이후, 그는 재빨리 스위스의 바젤로 이주하였다. 이 때 치홀트는 생각과 스타일에 변화가 일기 시작하였다. 뉴 타이포그래피는 1923년 무렵의 독일(그리고 스위스) 타이포그래피의 혼돈과 무질서에의 대응이었으나 그는 그것이 더 이상 발전해나갈 수 없는 지점에 도달했다고 느꼈다.[1]:329 또한 나치에 체포되어 고초를 당하면서 신 타이포그래피와 나치가 파시즘의 주형틀로 찍은, 같은 동전의 양면이라는 생각을 하였다. 그 자신이 그동안 산세리프 고딕체만을 유일한 서체로 고수하고, 스스로 정찬 비대칭 배열을 원칙으로 삼아 온 것이 나치와 다를 바 없는 파시즘적 독선이라고 생각하게 된 것이다. 자신의 신타이포그래피 체계가 인위적으로 인간 삶을 독일군처럼 체계화하고 개조하려 했으며, 나치의 파시즘 이념을 효과적으로 시각화하는 수단을 구축하였다고 생각하며 자책감을 느꼈다. 그러하여 치홀트는 신타이포그래피의 원칙에서 벗어나 고전적 타이포그래피로 돌아서게 된다.

그의 전향은 완전히 과거로 회귀하는 낭만적 복고주의를 의미하지 않았다. 그는 편집 디자인의 전체 계획을 철저하게 설상하게 놓고, 활자와 장식을 미묘하게 결합시켜 고도로 정제된 현대적 고전주의를 창조했다. 히틀러의 군대처럼 완벽하게 무장된 '신타이포그래피'와 달리 전쟁으로 삭막해진 세상에서 인간적 우아함을 어떻게 추구해야하는지 잘 보여주고자 했다. 레이아웃에 있어서는, 고전 타이포그래피와 달리 레이아웃에 대칭과 비대칭 배열의 공존을 주장하였다. 두 배열 방식은 상반된 원리가 아니라 커뮤니케이션이라는 하나의 목표를 수행하기 위해서 공존해야 한다는 것이다.

—

Die neue Typographie

중간 제목의 글줄 머리에 세로로 선을 배치하고 서체를 굵은 명조로 바꿔준 사례다. 중간 제목과 본문의 점프 비율을 높임으로써 지면에 입체감이 생겨 강한 인상을 준다.

Chapter : 6

아름다운 문장 디자인을 위한 필수 지식

05 한글 속의 영문

한글 문장 안에 영문(알파벳이나 숫자)이 포함되어 있는 경우, 한글 서체와 어울리는 영문 서체를 선택하는 것이 중요하다. 또한 영문 서체의 문자 크기를 조절하는 작업도 필요하다.

☑ 한글과 영문이 섞여 있는 문장 디자인

한글과 영문이 섞여 있는 문장을 디자인할 때는 다음과 같은 점을 주의할 필요가 있다. 이것은 한글만으로 구성된 문장이나 영문만으로 구성된 문장에는 없는 포인트다.

❶ 한글 서체에 어울리는 영문 서체를 선택한다
❷ 영문 서체의 문자 크기를 조절한다
❸ 베이스 라인을 맞춘다

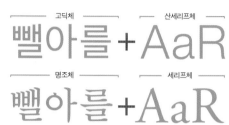

〈명조체〉에는 〈세리프체〉를 조합해서 사용하고, 〈고딕체〉에는 〈산세리프체〉를 조합하는 것이 가장 기본이다.

☑ 한글 서체에 어울리는 영문 서체를 선택한다

한글과 영문이 섞여 있는 문장을 디자인할 때는 먼저 **한글 서체에 어울리는 영문 서체를 선택하는 것이 중요하다.**

❶ 서체의 종류를 맞춘다. 한글 서체가 〈명조체〉라면 영문 서체는 〈세리프체〉, 〈고딕체〉라면 〈산세리프체〉를 선택한다.
❷ 서체의 굵기나 세리프의 분위기가 비슷한 서체를 선택한다.

영문 서체를 선택하는 포인트는 사용하는 한글 서체의 굵기나 획의 돌기 등의 특징이 비슷한 것을 선택하는 것이다.

▷▷ **이것도 알아두자!** ◁◁ **서체가 가지고 있는 인상을 통해 선택한다**

한글 서체에 어울리는 영문 서체를 선택할 때는 〈서체가 가진 인상을 통해 선택〉하는 방법도 있다.
　명조체나 세리프체에는 서체에 의해 고전적인 인상을 주는 조합이나 현대적인 인상을 주는 조합이 존재한다(p.110). 공통된 인상을 가진 서체끼리는 디자인적인 공통성도 느껴지기 때문에 조합했을 때 조화를 이루기 쉽다.

[고전적인 인상으로 조합한 사례] [산돌명조NEO1 03] + [Adobe Garamond]

영원한 Eternal 여행 Journey

[현대적인 인상으로 조합한 사례] [제주명조] + [Didot]

영원한 Eternal 여행 Journey

[다른 인상을 가진 서체와 조합한 사례] [나눔명조300] + [Didot]

영원한 Eternal 여행 Journey

☑ 영문 서체의 문자 크기를 조절한다

한글 서체와 영문 서체는 문자 자체의 구조가 다르기 때문에 **문자 크기가 같더라도 영문 서체가 작아 보인다.**

그렇기 때문에 한글과 영문이 섞여 있는 문장을 디자인할 때는 영문 서체의 문자와 한글 서체 문자의 크기를 조절해서 맞출 필요가 있다.

또한 서체의 크기는 선택하는 영문 서체의 종류에 따라 다르기 때문에 일괄적으로 〈몇 % 확대한다〉라고 말하기는 어렵지만 하나의 기준을 제시하자면, 영문 서체를 110% 정도로 확대해보기 바란다.

☑ 베이스 라인을 맞춘다

영문 서체의 크기를 한글 서체에 맞출 때는 영문 서체 부분의 **베이스 라인이 어긋나는 경우**가 있다. 가로쓰기의 경우는 문자를 베이스 라인에 맞춰 나열하는 것이 기준이므로 한글 서체의 베이스 라인과 높이를 맞출 수 있도록 조절한다.

☑ 전체의 흐름

그렇다면 수정하는 과정의 전체 흐름을 살펴보기로 하자(아래 그림 참고).

왼쪽은 한글 서체의 〈산돌고딕 Neo1 5〉만으로 작성한 문장, 가운데는 영문 서체를 〈Helvetica R〉로 변경한 문장이다. 오른쪽은 영문 서체를 한글 서체에 비해 110% 크기로 해서 베이스 라인을 맞춘 문장이다. 왼쪽과 비교해보면 알 수 있는 것처럼 보기에도 아름답고, 읽기도 편해졌다.

▷ 한글과 영문의 문자 크기를 조절한다

한A국E아

같은 크기라도 한글 서체와 비교해서 영문 서체가 작다는 것을 확인할 수 있다.

한A국E아

영문 서체를 110%로 확대해 한글 서체와 크기를 맞춘다.

한A국E아

영문 서체가 약간 위쪽에 놓이기 때문에 〈A〉와 〈E〉를 -2% 내려서 베이스 라인을 맞춘다.

한A국E아

이렇게 완성된다.

산돌고딕 Neo1 5

Jan Tschichold (1902~1974)는 타이포그래피 디자이너이다.'신타이 용어는, 얀 치홀트 이전까지 당대 디자인들 사이에 공유된 새로운 예술 일반적인 서술어에 불과했다. 이

영문에도 한글 서체를 사용하고 있기 때문에 아름다운 문장이라고 말하기 어렵다.

산돌고딕 Neo1 5+Helvetica R

Jan Tschichold (1902~1974) 타이포그래피 디자이너이다.'신타이 용어는, 얀 치홀트 이전까지 당대 디자인들 사이에 공유된 새로운 예술 일반적인 서술어에 불과했다. 이

한글 서체에 비해 영문 서체가 작아서 베이스 라인(오렌지색의 선)이 어긋나고 말았다.

산돌고딕 Neo1 5+Helvetica R
(110% 확대 베이스 라인 -0.3%)

Jan Tschichold (1902~ 출신의 타이포그래피 디자이너이다. 라는 용어는, 얀 치홀트 이전까지 당 디자인들 사이에 공유된 새로운 예 일반적인 서술어에 불과했다. 이

영문 서체를 크게 하고, 베이스 라인을 조절함으로써 아름답고 읽기 편한 문장이 되었다.

영어 문장에서 주의할 점

아름다운 영문 디자인의 기본

영어 문장에는 한글 문장에 없는 몇 가지 규칙이 있다. 문장을 제대로 제작하기 위해 소개하는 규칙이니 꼭 지키기 바란다.

☑ 대문자 조합만으로 긴 문장을 만들지 않는다

제대로 읽어야 하는 문장을 대문자만으로 조합하는 것은 피하는 것이 좋다.

대문자는 문장의 시작이나 타이틀, 명칭 등에 사용하는 것이 기본이다. 몇 줄이 넘는 문장을 대문자만으로 조합하면 상당히 읽기 불편해진다.

문장은 대문자와 소문자를 조합하는 것이 적절하다.

☑ 하이픈(hyphen)을 사용한다

영어 문장에서 텍스트를 그냥 흘려 넣으면 글줄에 따라 자간이 많이 벌어져 읽기 불편해진다.

memo

영문은 단어를 끊어 글줄을 바꾸는 경우도 있다.

✖ 모두 대문자

MULTIPLICITY OF MEANING IN
KENJI'S STORIES
ONE OF THE APPEALS OF KENJI'S STORIES IS
THAT THEY CAN BE READ ON A NUMBER OF

⬤ 대문자 · 소문자 혼합

Multiplicity of Meaning in
Kenji's Stories
One of the appeals of Kenji's stories is that they can be
read on a number of different levels. The multiplicity

✖ 하이픈이 없는 경우

on a number of different levels. The multiplicity of meaning
found in his stories was added in the process of several
rewritings, which were not always simple partial
adjustments, but often changed the entire structure of the

⬤ 하이픈이 있는 경우

on a number of different levels. The multiplicity of meaning
found in his stories was added in the process of several
rewritings, which were not always simple partial adjust-
ments, but often changed the entire structure of the story.

▶ 이것도 알아두자! ◀ 하이픈이나 괄호의 디자인

영문 서체에 등록된 하이픈이나 대시(dash), 괄호 등을 그대로 입력하면 오른쪽 그림에서처럼 아래로 내려와 보이거나 자간이 붙어 보이는 경우도 있다. 중요한 정보 부분에 관해서는 하나씩 눈으로 확인하면서 제대로 수정하기 바란다. 시간과 정성을 요구하는 디테일한 작업이지만 이러한 작업의 반복으로 디자인의 품질이 상당히 높아지게 된다.

✖ 090-000 1890-2015 ➡ ⬤ 090-000 1890-2015

하이픈이나 대시의 위치나 간격을 조절한다.

✖ (WAKU) ➡ ⬤ (WAKU)

괄호의 위치를 조절한다.

☑ 스크립트체의 사용 방법

스크립트체를 대문자만으로 사용하는 것은 피하는 것이 좋다. 스크립트체는 원래 손글씨에서 생겨난 서체이기 때문에 모두 대문자로 조합하면 문자선이 자연스럽게 연결되지 않아 따로 놀게 된다.

대문자는 문장 첫머리에만 사용하고 그 밖의 다른 부분은 소문자로 쓰는 것이 기본이다.

✘ 모두 대문자 ◯ 대문자와 소문자의 조합

☑ 약물(문자표)은 올바르게 사용한다

기호 가운데에는 〈'〉(아포스트로피)와 〈'〉(프라임)과 같이 비슷한 모양을 하고 있는 것들이 있는데 연대나 연호, 전화번호에 사용하는 약물에는 올바른 문자를 사용하기 바란다.

전화번호나 팩스번호에는 〈하이픈〉을 사용한다.

✘ 080−0000−0000 ——— 대시

◯ 080-0000-0000 ——— 하이픈

시간이나 구간 등에는 〈대시〉를 사용한다.

✘ 1980−2015 ◯ 1980−2015
　　하이픈 　　　　　 대시

생략에는 〈아포스트로피〉를 사용한다.

✘ Kenji's ◯ Kenji's
　프라임 　　　아포스트로피

☑ 합자를 사용한다

옆에 있는 복수의 문자와 겹쳐져 보이는 문자가 있다. 이와 같이 의도적으로 간격을 조절해 2개 이상의 문자를 하나로 만든 문자를 합자라고 한다. 〈fi〉〈fl〉〈ff〉〈ffi〉〈ffl〉 등이 여기에 해당한다.

영어 문자를 제작할 때에는 적절하게 〈합자〉를 사용할 수 있도록 하자.

✘ 합자를 적용하지 않았다. ◯ 합자를 적용하고 있다.

합자는 키보드로 입력할 수 있다. 또한 합자는 하나의 문자로 취급되기 때문에 자간을 넓힐 수 없다. 이 점을 주의하기 바란다.

이것도 알아두자! 〉〉 **다양한 합자**

영문 서체에는 합자에 대응하는 서체가 많이 있다. 아래에 합자에 대응하고 있는 주요 서체를 몇 가지 소개하니 실제로 사용해보기 바란다.

Caslon 3 LT Std	Adobe Garamond Pro Italic	Bodoni Condensed	Minion Pro	Nueva Std Condensed
fi ff fl	fi ff fl	fi ff fl	fi ff fl	fi ff fl

Chapter : 6 문자도 맞추는 것이 기본

07 본문을 맞추는 방법

한글 문장을 디자인할 때는 사각의 상자 모양으로 보일 수 있도록 왼쪽 끝을 기준으로 해서 양끝을 깔끔하게 맞추는 것이 기본이다. 이것만으로도 지면이 아름답게 정리된다.

☑ 문자의 끝을 맞춘다

본문을 디자인하는 방법에는 크게 〈오른쪽 맞추기〉, 〈왼쪽 맞추기〉, 〈가운데 맞추기〉, 〈양끝 맞추기〉의 네 종류가 있다.

한글 문장을 디자인할 때의 기본은 양끝 맞추기다. 양끝 맞추기로 하면 지면 전체를 살펴볼 때 문장 부분이 사각형 상자로 강조되기 때문에 잘 정돈된 인상을 준다.

☑ 왼쪽 맞추기와 양끝 맞추기의 차이

왼쪽 맞추기와 양끝 맞추기는 한눈에 보기에는 비슷해 보이지만 글줄 끝의 처리가 다르다.

오른쪽 그림을 보면 알 수 있다. 왼쪽 맞추기는 문자 상자의 오른쪽이 맞지 않는다. 따라서 문자 박스 전체를 보면 오른쪽이 들쑥날쑥해서 정리된 인상을 주지 못한다. 따라서 디자인적인 효과를 주기 위해 의도적으로 그렇게 처리하는 경우를 제외하고는 양끝 맞추기로 디자인하는 것을 기본으로 생각하는 것이 좋다.

✖ 왼쪽 맞추기

✖ 오른쪽 맞추기

✖ 가운데 맞추기

⭕ 양끝 맞추기

▶ 이것도 알아두자! ◀ 금지 처리

금지 처리란, 글줄 시작이나 끝에 놓으면 어색한 문자(그곳에 배치되면 읽기 불편해지는 문자)가 배치되는 것을 피하기 위한 처리를 뜻한다. 예를 들어 글줄 시작에 〈.〉 〈,〉 〈...〉 〈?〉 등의 약물이나 기호가 놓이거나 글줄 끝에 〈(〉와 같이 시작을 의미하는 괄호가 배치되는 것을 피하기 위한 것이다. 기본적인 금지 처리 기능은 많은 소프트웨어(Illustrator, Indesign, Word, PowerPoint 등)에 탑재되어 있기 때문에 그런 기능을 효과적으로 사용하는 것이 좋다. 이용하고 있는 소프트웨어의 매뉴얼을 참고하기 바란다.

✖ , 따끈따끈하게 갓 구운 식빵에 악마의 맛이라
을 흠뻑 바르고 그 위에 마시멜로우를 올리고

⭕ 를, 따끈따끈하게 갓 구운 식빵에 악마의 맛
누텔라잼 을 흠뻑 바르고 그 위에 마시멜로우를

금지 처리가 적용되지 못하면 글줄 시작에 악물이나 기호가 배치되는 경우가 있다.

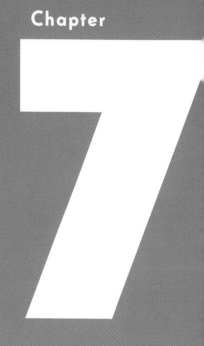

Chapter

인포그래픽

정보의 도식화와 그래프 · 표 만드는 방법

정보를 도식화하면 독자의 시점에 직접적으로 다가갈 수 있기 때문에 정보를 보다 빠르고 정확하게 전달할 수가 있고 보는 사람의 흥미를 유발시켜 즐거움을 줄 수도 있다. 여기에서는 먼저 다이어그램의 종류나 역할에 대해 소개하고, 그 다음에 정보를 다이어그램으로 제작하는 상세한 프로세스와 매력적인 다이어그램을 만들 수 있는 포인트를 설명한다.

정보를 다이어그램으로 전달하는 방법이 있다

인포그래픽이란

문장만으로는 전달하기 어려운 내용이나 수치 데이터의 비교 등 매력적으로 정보를 전달하고자 하는 다양한 목적에 따라 다이어그램을 효과적으로 이용할 수 있다.

☑ 인포그래픽(info graphic)의 효과

정보나 데이터 등을 시각적으로 표현해 다이어그램으로 표현하는 것을 〈인포그래픽〉이라고 한다. 이름에서 알 수 있듯이 Information(정보) + Graphic(도식)을 조합해서 만든 명칭이다.

이해하기 어려운 내용이나 복잡한 수치 데이터 등은 문자 정보만으로 독자를 이해시키기가 상당히 어렵다. 따라서 이런 경우에 원래의 데이터를 가공해서 다이어그램으로 표현하면 독자의 시점에 직접적으로 다가갈 수 있기 때문에 전달하고자 하는 정보를 보다 정확하게 이해시킬 수 있다.

☑ 다양한 인포그래픽

인포그래픽은 우리 주변에 매우 다양한 형식으로 이용되고 있다. 그 중에서 중요한 형식들을 소개한다.

- ➡ 지도
- ➡ 차트
- ➡ 그래프
- ➡ 픽토그램
- ➡ 노선도
- ➡ 표식
- ➡ 일러스트레이션

인포그래픽의 역할은 주로 독자에게 정보를 이해하기 쉽게 전달하는 것이지만, 디자인에서는 이런 기본적인 역할에 비주얼적인 표현을 더해서 독자에게 흥미를 유발시키고 보다 더 재미있게 정보를 받아들이게 하는 역할을 한다.

 이 세상에는 매우 다채로운 인포그래픽이 존재한다. 이번 기회를 통해 의식적으로라도 다양한 인포그래픽의 형식들을 살펴본다면, 디자인 실무를 진행하는 데 배울 점들이 많을 것이라고 생각한다. 데이터를 다루는 방법이나 디자인적인 표현 방법 등 제작자들의 아이디어로 가득 채워져 있다.

☑ 인포그래픽은 언어의 장벽을 뛰어넘는다

인포그래픽의 좋은 점 가운데 하나는 〈언어의 장벽을 넘어서 정보를 전달할 수 있다〉는 것이다. 외국어에 자신이 없는 사람도 인포그래픽 형식의 지면을 통해 전달하고자 하는 내용을 정확하게 이해할 수 있게 된다.

따라서 기존의 그래프나 차트 등을 보고 공부할 때에는 국내만이 아니라 전 세계의 인포그래픽을 살펴보기 바란다. 유행의 변화 과정을 살펴보는 것도 유익할 것이고, 국가나 시대에 따라 특징적인 표현 방법이 사용되고 있는 경우도 있어 매우 재미있는 경험이 될 것으로 여긴다.

필요한 정보의 처리 선택

02 지도 만드는 방법

지도는 인포그래픽의 대표적인 표현 방법 가운데 하나다. 독자가 원하는 목적지에 편안하게 도착할 수 있도록 이해하기 쉬운 디자인을 시도해보자.

▱ 지도는 매우 중요하다

소재지나 목적지 등의 위치 정보를 독자에게 전달할 필요가 있는 경우에 지도는 필수불가결한 요소라고 해도 과언이 아닐 것이다. 주소 정보만 제공하면 대부분의 사람들은 각자 지도를 찾아서 그 위치를 확인해야 한다.

이벤트를 홍보하는 광고나 상점의 전단지 등에 지도를 게재하는 것은 필수적인 요소다. 지금은 구글 맵 등을 사용해서 주소 정보만으로도 간단히 지도를 검색할 수 있지만 길눈이 어두운 사람에게는 원하는 목적지에 쉽게 찾아갈 수 있도록 적절하게 디자인된 지도가 훨씬 편리하다고 생각한다.

100-0021 渋谷区広尾西132-89

주소를 지도와 함께 표기하면 시각적으로 정보를 전달하는 것이 가능해진다.

▱ 지도 제작의 포인트

지도의 역할은 **원하는 목적지까지 쉽게 찾아갈 수 있도록 하는 것**이다. 따라서 일반적인 지도와는 다르게 우리가 제작해야 할 지도에는 목적지까지 찾아가기 위한 정보 이외에 불필요한 것들은 지워주는 것이 좋다. 지도를 제작하는 데 중요한 포인트는 다음과 같다.

1. 도로의 폭 차이는 실제 비율에 따라 디자인에도 적용시킨다.
2. 지나치게 많은 정보를 표기하지 않는다.
3. 목적지를 가장 눈에 잘 띄게 한다.
4. 지하철이나 철도는 도로와 다른 형식으로 표현한다.
5. 목적지까지의 최단 거리를 표시한다.
6. 사거리나 길 이름, 길이 꺾어지는 포인트에 있는 랜드마크를 명확하게 표기한다.
7. 도로의 진행 방향을 알 수 있도록 〈○○○행〉 등을 명확하게 표기한다.

실제 지도를 디자인할 때에는 이런 포인트가 제대로 반영되어 있는지를 반드시 확인하기 바란다.

✘ 포인트를 제대로 강조하지 못한 지도

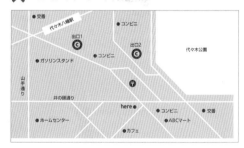

◯ 포인트를 제대로 강조한 지도

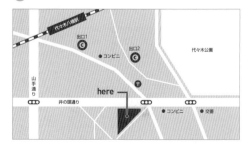

지도를 제작할 때에는 〈지도 제작의 포인트〉를 제대로 반영하도록 하자. 철도나 도로의 실제 넓이 차이를 구분하고, 목적지 표기를 명확하게 함으로써 내비게이션 기능이 높아질 수 있도록 한다.

불필요한 정보는 되도록이면 지도상에 표기하지 않고, 목적지를 명확하게 표기하면서 큰 도로와 좁은 골목
길의 폭 차이를 명확하게 설정하고 있다. 랜드마크가 되는 신호등이나 건물, 사거리 등을 게시함으로써 목
적지까지 정확하게 찾아갈 수 있도록 안내하고 있다.

❌ 불필요한 정보를 지나치게 많이 표기한 지도

❌ 정보를 지나치게 축약해버린 지도

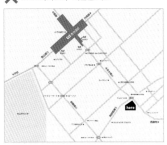

❌ 도로 폭이 모두 똑같은 지도

목적지와 상관없는 상세 정보를 지나치게 많이 표
기해놓으면 불필요한 정보량이 늘어나 목적지를
쉽게 찾아가는 데 오히려 방해가 된다. 따라서 랜
드마크의 역할을 못하는 정보나 좁은 골목길은 지
도상에서 과감하게 삭제하는 것이 좋다.

랜드마크나 방향 표시, 길 등을 지나치게 축약해
버리면 목적지까지의 거리감이나 장소가 가진 특
징적인 분위기를 인식할 수 없게 된다. 지도 제작
에서는 게재해야 하는 정보의 취사선택도 중요한
작업 가운데 하나다.

지도에서는 도로 폭의 차이도 매우 중요하다. 목
적지가 큰 도로에 접해 있는지, 좁은 뒷골목에 숨
어 있는지를 알려주기 위해 도로의 폭은 실제 비
율에 맞게 명확하게 차이를 줘서 표현해야 한다.

03 차트 만드는 방법

문장으로 서술하면 불필요하게 길어지는 표현도 차트를 제대로 이용하면 심플하고 이해하기 쉽게 정리할 수 있다. 차트는 가장 기본적인 인포그래픽의 표현 방법 가운데 하나다.

☑ 차트의 역할

차트는 〈점, 선, 면 등을 이용해서 시각적으로 정보를 재구성한 도판〉이다. 차트의 역할은 문장만으로는 이해하기 힘든 내용을 다이어그램의 형식을 이용해서 독자가 이해하기 쉽게 전달하는 것이다.

차트로 작성하면 정보가 쉽게 정돈되고, 또한 간단하게 공유할 수 있기 때문에 다양한 분야에 이용되고 있다.

☑ 차트 제작의 흐름

차트를 만들 때는 명확한 프로세스에 따라 한 단계씩 만들어 나가야 한다.

여러분 가운데에는 〈나는 그림에 소질이 없어서 안 되겠다〉라고 생각하는 사람이 있을지도 모르지만 전혀 걱정할 필요 없다. 차트 제작에서는 그림 소질보다 정보나 데이터의 내용을 제대로 분석하고 이해하는 것이 더욱 중요하기 때문이다. 먼저 오른쪽의 네 단계 스텝을 하나씩 클리어해 나가기 바란다.

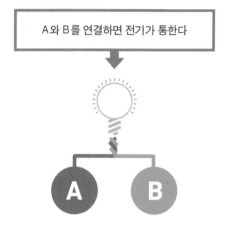

A와 B를 연결하면 전기가 통한다

차트 제작의 흐름

1. 정보나 데이터를 제대로 이해한다(정보의 인식)
2. 무엇을 전달할 것인지를 정리한다(키워드 정리)
3. 누구라도 쉽게 이해할 수 있도록 각 요소를 배치한다(구조의 고안)
4. 보기 편하면서 인상적인 그림의 표현 방법으로 작성한다(시각화)

Let's TRY

예제 **제대로 정보가 전달될 수 있도록 아래 문장을 토대로 차트를 작성하시오.**

> **새 봄 더블 찬스 캠페인! 캠페인 기간은 4월 15일~5월 7일**
> **기간 동안에 상품을 50,000원 이상 구입한 분 중에서 추첨을 통해 10명에게 여행 숙박권 5세트 증정!**
> **또한 추첨을 통해 500명에게 20,000원 상품권 증정!**

Point 1 어떻게 하면 독자가 흥미를 가질 것인지를 생각한다.

Point 2 어떻게 하면 전달하고자 하는 정보를 독자에게 제대로 이해시킬 수 있을지를 생각한다.

Point 3 위의 문장을 읽고 어떤 점이 전달하기 어려운지를 생각한다.

① 정보의 인식과 ② 키워드의 정리

앞 페이지의 〈예제〉를 제작해보기로 하자. 먼저 문장의 의미를 제대로 파악하고 그 내용을 이해해서 무엇을 전달해야 하는지, 포인트를 명확하게 잡는다. 그 다음에 설명이 필요한 키워드의 의미나 우선순위를 명확하게 하면서 전체의 구조를 생각해보자!

키워드 픽업!

중요한 선물 증정 정보가 두 가지 있다.

① 추첨으로 숙박권 5세트를 10명에게 증정

② 추첨으로 20,000원 상품권을 500명에게 증정

이 두 가지를 중점적으로 다이어그램을 생각해보자!

③ 구조의 고안

내용의 연관성을 고려하면서 각 키워드를 화살표나 선으로 연결해 목적의 흐름을 시각화해 나간다. 이때 지나치게 복잡해지지 않도록 하는 것이 중요하다.

전체의 흐름을 시각화한다

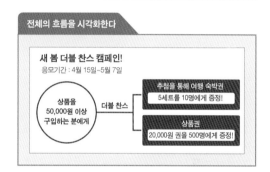

구조의 고안에서는 어떻게 표현하면 독자의 흥미를 자극해서 제대로 전달할 수 있는지를 생각하는 것이 필요하다. 그 과정이 좀 힘들더라도 중간에 포기하지 말고, 깊이 있게 생각해보기 바란다.

④ 시각화

고안한 구조를 토대로 디자인 요소를 더해 매력적이고 보기 편한 차트로 만든다. 도형의 형태나 화살표의 색을 바꾸는 등 차트의 요소에 입체감을 준다. 이런 점을 강조하면 상대방에게 전달하고자 하는 내용이 보다 명확해진다.

 도형의 요소나 색의 수를 너무 많이 늘리면 보기에 복잡해져 중요한 정보가 무엇인지 판단하기 어려워지므로 주의한다.

04

오랫동안 기억에 남는 차트에는 법칙이 있다

차트의 기본 패턴과 요소

〈차트〉라는 단어는 널리 사용되기 때문에 제로에서부터 시작하기에는 어렵게 들리겠지만, 몇 가지 기본 패턴이 존재한다는 것을 알 수 있다.

◩ 초보자를 위한 기본 패턴

차트에는 몇 가지 기본 패턴이 있다. 디자인 경험이 부족한 초보 단계에서는 기본 패턴을 토대로 아이디어 전개에 참고하는 것이 좋은 방법일 것이다. 먼저 제공된 기본 패턴에 따라 다이어그램을 만들어 나가다보면 독자가 이해하기 쉬운 디자인으로 완성할 수 있을 것이고, 숙련의 과정을 거치면 보다 재미있는 다른 표현에도 응용할 수 있게 된다.

> *memo*
>
> 여기에서 소개하고 있는 기본 패턴의 구체적인 사례에 대해서는 다음 페이지를 참고하기 바란다. 어떤 패턴이 사용되고 있는지를 확인하는 것만으로도 차트를 깊이 이해할 수 있을 것이다.

요소를 연결하는 기본형

순열
처음부터 끝까지 순서가 정해져 있는 경우
예: 매뉴얼 / 연표 / 프로세스 등

방사형
중심에서 외부로 확장되는, 또는 외부로부터 중심으로 모이는 경우
예: 상관도 등

계층 트리형
하나의 데이터에서 복수의 데이터가 갈라지면서 계층이 만들어져 분류하는 경우
예: 조직도 / 가계도 / 사이트 맵 / 연표 등

순환형
순환구조를 가지고 있는 경우
예: 리사이클 / 생태계 순환 등

요소를 포괄하는 기본형

포함형
각각의 카테고리가 크고 작은 관계로 포함되어 있는 경우
예: 회사조직 / 사례도 등

중복형
정보의 중복 부분을 설명하는 경우
예: 색의 혼합 / 날씨 정보 등

요소를 분류하는 기본형

매트릭스도
2개 이상의 사안을 표와 같이 해서 문제점을 명확하게 하고자 하는 경우
예: 분포도 등

비교 · 분할

	A	B	C
D	○	×	△
E	×	△	○
F	×	○	×

2개 이상의 사안을 표로 만들어서 비교하고자 하는 경우
예: 상품비교표 / 대전 스코어 / 시간표 등

☑ 주요 디자인 요소

앞 페이지의 기본 패턴과 마찬가지로 차트에서 사용하고 있는 디자인 요소도 몇 가지 카테고리로 크게 분류할 수 있다. 여기에서는 차트 제작에 자주 사용하는 주요 디자인 요소를 소개하고자 한다.

선 요소

선은 주로 요소를 연결하거나 둘러싸고 강조하는 경우에 사용한다. 직선, 파선, 이중선 등을 명확하게 구분해서 사용한다.

화살표 요소

화살표는 주로 방향을 표시하는 경우에 사용한다. 굵기나 크기에 따라 정보 간의 연결 정도를 표현한다.

아이콘 요소

아이콘이나 픽토그램과 같은 일러스트레이션적인 요소는 표현에 설득력이 있기 때문에 전달 효율이 높아진다.

테두리 요소

사각형, 원형, 삼각형, 오각형, 육각형, 팔각형, 별모양, 말풍선 등 다양한 형태의 테두리 요소가 존재한다.

다양한 차트 디자인

여기에서는 앞에서 소개한 기본 패턴이나 디자인 요소를 이용한 차트의 제작 사례를 몇 가지 소개하고자한다. 정보를 보다 전달하기 쉽게 만들고 있다는 점에 주목하기 바란다.

☑ 비율 차이의 시각화

비율이나 수량 등을 심플한 아이콘이나 일러스트레이션으로 표현하면 단지 숫자만 나열한 경우보다도 그 차이가 명확하게 시각화되기 때문에 수량의 차이를 확실하게 인식할 수 있다.

또한 읽는다기보다는 직감적으로 정보를 이해할 수 있기 때문에 독자의 인상에쉽게 남길 수 있다.

그 밖에도 심플한 일러스트레이션이나아이콘은 재미를 주어서 독자를 지루하지않도록 만드는 효과도 있다.

비율이나 수량 등을 위의 그림과 같이 심플한 아이콘이나 일러스트레이션으로 표현하면 그차이가 일목요연하게 드러난다.

☑ 일러스트레이션을 사용해서 재미있게

차트에 일러스트레이션을 사용하면 딱딱한 설명문을 보다 재미있고 친근하게 느낄 수 있게 된다. 또한 독자에게 주는 인상도 훨씬 부드러워진다.

동시에 문장만으로 전달해서는 쉽게 이해하기 힘든 정보도 보다 쉽고, 오류 없이명확하게 전달할 수 있다.

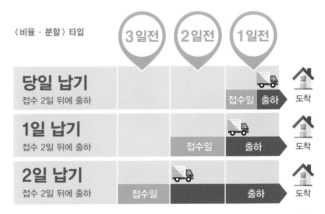

문장으로 〈당일 납기〉만 쓰여 있는 경우, 당일에 상품도 도착한다고 생각하는 사람이적지 않을 것이라고 생각한다. 그러나 실제 차트로 만들어 전달하면 상품은 다음날 도착한다는 것을 시각적으로 쉽게 확인할 수 있다.

☑ 흐름을 명확하게 한다 ❶

전달하고자 하는 정보에 순번이나 흐름이 있는 경우에는 화살표같이 〈방향을 나타내는 아이콘〉을 사용해 전체적인 흐름을 시각적으로 인식할 수 있도록 한다.

　어떤 프로세스로 진행되는지를 명확하게 전달하다면 독자에게 정보에 대한 신뢰감을 높일 수 있다.

〈순열〉 타입

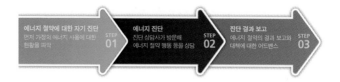

화살표 아이콘을 효과적으로 사용하면 정보의 순서나 흐름을 명확하게 전달할 수 있다. 위의 그림에서처럼 색 구분을 적절하게 활용하면 더욱 알기 쉬워진다.

☑ 흐름을 명확하게 한다 ❷

사용설명서 등에서는 일반적으로 간단한 일러스트레이션을 이용해서 내용을 설명함으로써 소비자에게 프로세스를 이해하기 쉽게 전달하고 있다. 일러스트레이션을 이용하면 연령이나 언어의 장벽을 뛰어넘어 정보를 정확하게 전달할 수 있다. 이 경우에도 심플한 아이콘을 사용하는 것이 좋다.

〈순열〉 타입

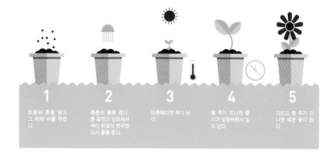

문장만으로는 작업 순서나 그때그때의 상황을 정확하게 전달하기 어렵다. 따라서 간단한 일러스트레이션을 조합해서 보여주면 문장을 다 읽지 않더라도 필요한 정보를 순서에 따라 쉽게 이해할 수 있다.

☑ 관계성을 강조한다

도형에 공통점과 차이점을 부여하면 문자만으로 표현하기 힘든 각 요소들의 관계성을 강조할 수 있다.

　오른쪽 그림에서는 〈서비스〉라는 공통 요소를 원형의 도형으로 표시하고, 이들 전체를 선으로 연결함으로써 세 종류의 서비스가 동등한 요소이고, 또한 서로 연관성이 있다는 것을 설명하고 있다.

〈순환형〉 타입

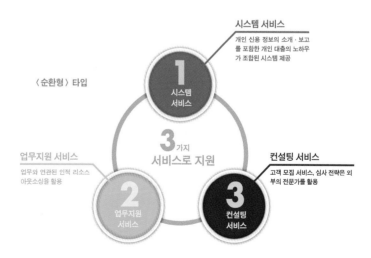

위의 그림은 중심이 되는 세 가지 서비스를 시각화한 다이어그램이다. 3개의 원을 사용하고 그 중심에 서비스 내용을 기재함으로써 세 가지 서비스의 관계성을 강조하고 있다.

정보 분류의 기본기

표 만드는 방법

표는 차트와 함께 인포그래픽의 가장 기본적인 표현 방법 가운데 하나다. 2개의 축으로 구성되는 정보를
정리하는 데 적절한 다이어그램이다.

☑ 표의 역할

표를 이용하면 **데이터를 각 요소별로 분류·정리할 수 있다.**
병렬 관계에 있는 데이터를 같은 레벨에서 확인하고자 할 경
우나 2개의 축에서 구성되는 데이터를 함께 확인하고 싶은
경우 등에 적용하면 편리하다.

표는 그 응용 범위가 매우 넓은 표현 방법으로 우리가 친근
하게 접하고 있는 상품 가격 비교표, 상품 일람표, 역사 연표,
교통 시간표 등 다양한 케이스로 활용할 수 있다.

	A	B	C	D
1				
2			◎	
3				

행과 열이 만나는 지점에 데
이터를 배치한다.

時	平 日			
2	2	2	2	2
3	③	③	③	③
4	4	4	4	4

열차 시간표 등에서 〈열〉이
나 〈행〉만으로 보여주는 표

☑ 표 디자인의 포인트

표를 제작할 때에는 〈선이 지나치게 많은 표〉가 되지 않도록
주의하기 바란다. 선이 너무 많으면 빡빡해서 읽기가 힘들
다(다음 페이지 그림 참고).

또한 데이터를 이해하기 쉽게 정리하기 위해 선을 줄이고
컬러 등으로 항목을 구분하면 오른쪽 그림처럼 깔끔하게 정
돈된 인상을 준다. 이 밖에도 다양한 참고 사례를 게재하였으
니 확인해보기 바란다.

또한 다른 도판에서도 언급했던 문제지만 단순히 좋은 디
자인만으로는 아무런 의미가 없다. 읽기 편하고 보기 편하게
하는 것을 목적으로 다이어그램을 디자인하는 것이 대단히
중요하다.

	1	2	TOTAL		1	2	TOTAL
A	A-1	A-2	100	A	A-1	A-2	100
B	B-1	B-2	100	B	B-1	B-2	100
C	C-1	C-2	100	C	C-1	C-2	100

선을 줄이고 그 대신 컬러 등을 적절히 이용하면 깔끔한 인상을 줄 수
있다. 바탕을 컬러로 변경하면 시선의 움직임도 컨트롤할 수 있다. 오
른쪽 그림에서는 시선이 자연스럽게 가로로 움직이게 된다.

표 디자인의 포인트

Point 1 전달하고자 하는 정보를 명확하게 한다

Point 2 정보의 형식에 맞는 표의 포맷을 선택한다

Point 3 선을 지나치게 많이 사용하지 않는다

Point 4 읽기 편한 서체, 문자 크기를 선택한다

Point 5 행에 따른 컬러 구분 등의 배색을 궁리한다

☑ 표의 인상은 선으로 결정된다

표는 행과 열로 구성되는 심플한 다이어그램이지만 선의 디자인이나 배색에 따라 시각 표현의 폭이 크게 달라진다.

예를 들어, 가로의 흐름을 부드럽게 인식시키기 위해서는 〈가로 선을 굵게 한다〉 또는 〈행별로 색을 구분한다〉 등의 표현을 생각할 수 있다. 그 밖에도 세로 선을 지우거나, 세로

선을 가늘게 처리하거나 하는 등 세로 방향의 존재감을 줄임으로써 가로의 흐름을 강조할 수도 있다. 선의 표현만으로도 보여주는 방법이 얼마나 달라질 수 있는지를 아래 그림에서 확인해보기 바란다.

선의 표현에 의한 보여주는 방법의 차이

문자와 선의 굵기가 비슷하다

상품명	가격	컬러	수량
A 상품	**123**	**red**	**100**
B 상품	**234**	**blue**	**100**
C 상품	**345**	**black**	**100**
D 상품	**456**	**white**	**100**

문자의 굵기 차이와 이중선

상품명	가격	컬러	수량
A 상품	123	red	100
B 상품	234	blue	100
C 상품	345	black	100
D 상품	456	white	100

선의 굵기에 차이를 준다

상품명	가격	컬러	수량
A 상품	123	red	100
B 상품	234	blue	100
C 상품	345	black	100
D 상품	456	white	100

세로 선을 지웠다

상품명	가격	컬러	수량
A 상품	123	red	100
B 상품	234	blue	100
C 상품	345	black	100
D 상품	456	white	100

가로 선을 지웠다

상품명	가격	컬러	수량
A 상품	123	red	100
B 상품	234	blue	100
C 상품	345	black	100
D 상품	456	white	100

선을 모두 지웠다

상품명	가격	컬러	수량
A 상품	123	red	100
B 상품	234	blue	100
C 상품	345	black	100
D 상품	456	white	100

세로 선을 지웠다

상품명	가격	컬러	수량
A 상품	123	red	100
B 상품	234	blue	100
C 상품	345	black	100
D 상품	456	white	100

가로 선을 지웠다

상품명	가격	컬러	수량
A 상품	123	red	100
B 상품	234	blue	100
C 상품	345	black	100
D 상품	456	white	100

일부를 점선으로 표현했다

상품명	가격	컬러	수량
A 상품	123	red	100
B 상품	234	blue	100
C 상품	345	black	100
D 상품	456	white	100

일부분만 선을 넣었다

상품명	가격	컬러	수량
A 상품	123	red	100
B 상품	234	blue	100
C 상품	345	black	100
D 상품	456	white	100

영역을 면으로 처리하고 선으로 구분했다

상품명	가격	컬러	수량
A 상품	123	red	100
B 상품	234	blue	100
C 상품	345	black	100
D 상품	456	white	100

영역을 면만으로 표현했다

상품명	가격	컬러	수량
A 상품	123	red	100
B 상품	234	blue	100
C 상품	345	black	100
D 상품	456	white	100

같은 데이터, 같은 표 포맷이지만 선의 디자인을 바꾸면 표를 읽는 편안함 정도나 독자에게 주는 인상은 크게 달라진다.

어떤 부분을 주목하면 좋을지를 생각한다

07 다양한 표 디자인

여기에서는 기본 디자인을 토대로 한 표 디자인의 참고 사례를 몇 가지 소개한다. 디자인을 어떻게 하느냐에 따라 다양한 표현이 가능하다는 것을 알 수 있을 것이다.

☑ 좋은 디자인 ❶

무채색이나 동일 계열 색을 사용하면 신뢰감이나 안정감이 높아지게 된다. 딱딱한 인상의 자료에 적절한 디자인이다.

가급적 선의 사용을 줄이고 가는 선을 사용하는 것이 디자인의 팁이다. 또한 바탕에 명도 차이가 적은 그러데이션을 설정하면 디자인에 깊이가 생기게 된다. 바탕과 표 안에서 사용하는 색의 콘트라스트를 크게 하고, 표 안의 배색 콘트라스트를 작게 하면 모던한 인상을 준다.

	도쿄	오사카	후쿠오카
2010	1203	3987	7652
2011	2371	3427	2547
2012	876	1430	2319
2013	12871	12361	9641
2014	1280	12375	2765

전체를 무채색으로 정리하고 선을 가늘게 처리하면 신뢰감이 높은 인상을 준다.

☑ 좋은 디자인 ❷

전체를 무채색으로 처리하면서 **바탕에 톤이 선명한 색을 사용**하면 시각적으로 눈에 띄고 지면의 악센트 역할도 하게 된다.

바탕색은 지면에서 사용하고 있는 색 중에서 선택하면 지면 전체와 조화를 이룰 수 있다.

	도쿄	오사카	후쿠오카
2010 ▸	1203	3987	7652
2011▸	2371	3427	2547
2012 ▸	876	1430	2319
2013 ▸	12871	12361	9641
2014 ▸	1280	12375	2765

배경에 악센트가 되는 선명한 색을 사용하면 표의 존재감이 커진다.

☑ 편안한 인상으로 처리해본다

항목명을 말풍선처럼 디자인하면 사각형으로 둘러싼 인상이 약해지기 때문에 편안한 인상을 주게 된다. 신뢰감이라는 의미에서는 부적절한 디자인일지도 모르지만 편안하고 캐주얼한 지면에는 적절한 디자인이다.

	도쿄	오사카	후쿠오카
2010	1203	3987	7652
2011	2371	3427	2547
2012	876	1430	2319
2013	12871	12361	9641
2014	1280	12375	2765

항목명의 디자인을 바꿔주면 표로서의 역할을 제대로 지키면서도 전혀 다른 느낌을 연출할 수 있다.

☑ 바탕색을 지워서 심플하게

바탕색을 지우면 깔끔한 인상을 준다. 오른쪽 그림에서는 항목이 5행뿐이기 때문에 바탕색이 없어도 정보를 정확하게 인식할 수 있다.

표의 행이 많아지는 경우에는 바탕색이 중요해지기 때문에 기본적으로는 바탕색을 지정하기 바란다.

	도쿄	오사카	후쿠오카
2011	1203	3987	7652
2012	2371	3427	2547
2013	876	1430	2319
2014	12871	12361	9641
2015	1280	12375	2765

바탕색을 지워 심플하게 인상을 바꾸면 깔끔한 표를 디자인할 수 있다.

☑ 가로의 흐름을 강조

세로 선을 지우고 행별로 컬러를 변경시키면 가로의 흐름을 강조할 수 있다. 이런 경우에는 열과 열의 관계성이 유지될 수 있도록 하기 위해서 행의 간격을 좁게 설정하는 것이 포인트다.

	도쿄	오사카	후쿠오카
2011	1203	3987	7652
2012	2371	3427	2547
2013	876	1430	2319
2014	12871	12361	9641
2015	1280	12375	2765

행별로 색을 바꿔주면 가로의 흐름이 강조된다. 위의 그림에서는 연도별로 숫자를 비교하기 쉽게 디자인되어 있다.

☑ 세로 축의 흐름을 강조

열별로 색을 바꿔주면 시선이 세로 방향으로 유도된다. 오른쪽 그림에서는 〈도교〉, 〈오사카〉, 〈후쿠오카〉 각 항목을 따로 디자인함으로써 세로 축의 흐름을 더욱 강조하고 있다.

	도쿄	오사카	후쿠오카
2011	1203	3987	7652
2012	2371	3427	2547
2013	876	1430	2319
2014	12871	12361	9641
2015	1280	12375	2765

열별로 색을 바꿔주면 세로의 흐름이 강조된다. 위 그림은 도시별로 숫자를 비교하기 쉽게 디자인되어 있다.

이것도 알아두자! 》《 표의 기본도 〈맞추기〉

〈디자인의 기본은 맞추는 것〉이라고 강조하고 있는데 이 맞추기의 원칙은 표 디자인에도 해당된다.

표 안의 여러 부분을 데이터의 내용에 따라 맞출 수 있도록 하자.

	홋카이도	도후부
A 상품	45	89
B 상품	120	56.5
C 상품	23	67.25
D 상품	3400	78

간격을 맞춘다　　　맞춘다

표의 수치는 오른쪽 맞추기가 기본이지만 소수점 아래의 단위가 다른 경우에는 소수점을 기준으로 맞춰주면 읽기 쉽다.

Chapter:7

직감적이면서 소구력이 뛰어난 다이어그램

그래프 만드는 방법

그래프는 수많은 인포그래픽 가운데 가장 소구력이 높은 다이어그램의 한 종류다. 일반적으로 통계 데이터의 수량이나 추이, 비율, 증감 등을 표현하고자 하는 경우에 적절하게 이용하고 있다.

▱ 그래프의 종류

그래프는 **데이터의 추이를 시각화해서 수치나 양 등의 변화를 직감적으로 이해하기 쉽게 디자인한 것**이다. 그래프에는 다양한 종류가 있고, 각각의 특징에 맞는 데이터 형식이 있다. 그렇기 때문에 그래프를 작성할 때에는 통계 데이터의 내용이나 목적, 전달하고자 하는 정보의 종류 등에 따라 사용할 그래프의 종류를 결정한다.

데이터 형식에 맞지 않는 그래프를 선택하면 목적을 달성할 수 없게 되거나, 독자에게 잘못된 인식을 줄 수 있기 때문에 주의할 필요가 있다.

주요 그래프의 종류는 아래 그림과 같다.

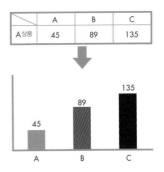

	A	B	C
A상품	45	89	135

데이터의 추이를 시각화하면 내용을 직감적으로 이해할 수 있게 된다.

⊙ 주요 그래프의 종류

막대 그래프

파이 그래프

띠 그래프

꺾은선 그래프

레이더 차트

⊙ 막대 그래프

막대 그래프는 막대의 높낮이로 데이터의 상태를 표현하는
그래프다. 2개 이상의 데이터를 비교하기에 적절하다.

세로 축에 비교할 데이터 양을 배치하고, 가로 축에 비교할
항목(국가나 상품, 연도, 시간 등)을 배치한다. 연도나 시간
등을 설정할 경우에는 경과 추이가 명확해진다. 막대 그래프
에는 크게 〈막대 그래프〉와 〈블록형 막대 그래프〉 두 종류
가 있다.

▱ 막대 그래프의 디자인 포인트

막대 그래프의 나열 방법에 유일한 정답은 없다. 하지만 일반
적으로 데이터의 크고 작음을 비교하고자 할 때는 수치가 많
은 순서, 또는 적은 순서로 나열하면 비교하기 쉽다.

또한 전국의 지역별 데이터 같은 경우에는 북서쪽에서 남
동쪽으로 지역 자치단체의 이름을 나열하거나 나열 순서에
특별한 의미를 주면 독자가 보다 이해하기 쉬운 다이어그램
으로 완성시킬 수 있다.

데이터를 나열할 때에는 게재하는 순서에 특별한 의미를 부여하는 것
이 좋다. 위의 그림은 연대 순서로 데이터를 나열하고 있다.

다양한 막대 그래프

특징적인 막대 그래프 디자인을 몇 가지 소개하고자 한다.
이것을 토대로 목적에 맞는 막대 그래프를 작성해보기 바란다.

블록형 막대 그래프의 디자인 사례다. 이 디자인의 포인트는 배색에 있
다. 데이터의 항목이 많은 경우 각각 다른 색상을 적용하면 덩어리감이
떨어져 보이게 된다. 동일 계열 색상을 적용하면 조화롭고 정리된 느낌
이 든다.

어플리케이션의 사용 추이를 막대 그래프로 표현한 사례다. 각각의 막
대 디자인을 어플리케이션의 아이콘과 링크시켜서 시각적으로 인식하
기 쉽다. 또한 흥미를 유발시켜 재미있는 인상을 줄 수 있다.

⊙ 파이 그래프

파이 그래프는 하나의 원을 부채꼴로 분할하고 파이 안에서 데이터가 차지하는 비율을 비교해서 표현하는 그래프다. 전체에서 각 항목이 차지하는 구성 비율을 비교해서 표현하기에 적절하다.

데이터는 시계의 12시 지점에서 시작해 시계방향에 따라 큰 순서로 나열하는 것이 기본이다. 작은 수치가 많은 경우에는 마지막에 기타 항목으로 정리하는 것이 좋다.

▱ 파이 그래프의 디자인 포인트

파이 그래프의 디자인 포인트는 배색에 있다. 색들이 바로 옆에 붙기 때문에 배색 방법에 따라 보기 불편해지거나 편해지기도 한다.

또한 데이터를 그래프 안에 배치하는 경우도 많지만 공간이 좁을 때에는 선으로 뽑아 그래프의 외부에 게재하는 방법을 선택한다. 이럴 경우에는 가급적 선의 각도나 문자의 위치, 숫자의 간격을 맞추는 것이 좋다.

또한 파이 그래프 안에 강조하고자 하는 항목이 있는 경우에는 그 부분만을 입체로 처리하거나 원에서 따로 떨어뜨려서 배치하는 경우도 있다.

✘ 경계선이 잘 보이지 않는다　⭘ 선을 이용하고 색감을 살려 조절한다

왼쪽 그림의 경우에는 인접한 색들의 차이가 적기 때문에 그 경계를 인식하기 힘들다. 오른쪽에서는 전체의 톤은 맞추고 있지만 색상 차이를 부여하고 흰 경계선을 살려서 정보를 인식하기 쉽게 되어 있다. 또한 위의 그림처럼 그래프가 작은 경우에는 별도의 지시선을 뽑아 수치를 게재하는 것이 좋다.

다양한 파이 그래프

특징적인 파이 그래프 디자인을 몇 가지 소개하고자 한다.
이것들을 토대로 목적에 맞는 파이 그래프를 디자인해보기 바란다.

이 사례에서는 강조하고자 하는 부분을 원에서 튀어나오게 표현하고 있다. 원의 형태는 그대로 유지되지 못하였지만 시각적으로는 재미가 있기 때문에 독자에게 흥미를 유발시키는 효과가 생기게 된다.

원 중앙에 크게 합계 수치를 게재하고, 각각의 개별 데이터 수치와 추가 정보를 그래프 밖에 배치하고 있다. 이렇게 디자인하면 각 정보의 관계성이 시각적으로 전달하기 쉽게 정리된다.

⊙ 띠 그래프

띠 그래프는 길이를 맞춘 띠를 나열하고 그 안에 각 항목의 비율을 표현하는 그래프다. 비율이나 상호관계를 비교하기에 적절한 다이어그램이다.

구성 비율을 표현한다는 의미에서는 파이 그래프와 같아 보이지만 띠 그래프에서는 정보를 일렬로 나열하기 때문에 연도별 추이 등의 변화 과정을 비교해서 명확하게 전달할 수 있다는 특징이 있다.

▱ 띠 그래프의 디자인 포인트

띠 그래프의 디자인 포인트는 띠의 길이를 모두 동일하게 처리한다는 점에 있다. 또한 같은 항목에 대해서는 색을 제대로 맞추는 것이 중요하다.

띠 그래프에서는 모든 띠의 길이가 같기 때문에 형태적인 단조로움을 피할 수는 없다. 따라서 동일 계열 색을 사용하게 되면 조화로운 디자인으로 완성할 수 있다. 그러나 강조하고자 하는 부분에는 톤이 다른 색을 사용하면서 차별화를 줄 것인지를 결정하는 과정이 필요하다. 또한 그러데이션이나 텍스처를 달리하는 등의 방법을 적용하면 재미있는 결과를 얻을 수 있다.

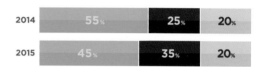

동일 계열 색으로 구성하면 조화롭게 정리할 수 있다. 경계선을 알 수 있도록 바로 옆에 놓이는 색과의 콘트라스트를 명확하게 하는 것이 좋다.

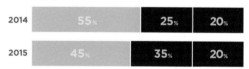

강조하고자 하는 부분이 있을 때에는 톤이 다른 색을 사용하는 것도 효과적이다.

다양한 띠 그래프

특징적인 띠 그래프 디자인을 몇 가지 소개하고자 한다.
이것들을 토대로 목적에 맞는 띠 그래프를 작성해보기 바란다.

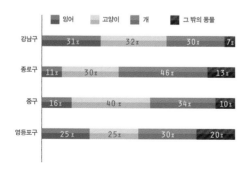

단순해지기 쉬운 띠 그래프지만 띠의 굵기나 배색, 패턴 등에 변화를 주면 보다 더 재미있는 인상으로 완성할 수 있다. 위 그림의 경우에는 띠를 좁게 처리하는 대신 텍스처를 도입하여 변화를 주고 있다.

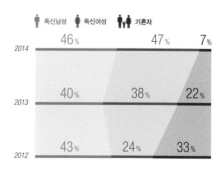

같은 항목을 연대의 변화에 따라 연결해서 데이터의 변화 추이를 명확하게 보여주고 있다. 띠를 좁게 처리하고 색면을 연하게 하면서 깔끔한 인상으로 완성했다. 또한 숫자를 크게 강조하는 것도 디자인의 포인트가 된다.

⊙ 꺾은선 그래프

꺾은선 그래프는 수치의 포인트를 선으로 연결한 그래프다. 수량의 증감 추이를 표현하기에 적절하다. 예를 들어 연간 매출이나 과거 10년 동안의 상품가격 변화 등 수치의 변화나 추이를 명확하게 보여줄 수 있다.

세로 축은 수치, 가로 축은 시간을 표현하는 경우가 많다.

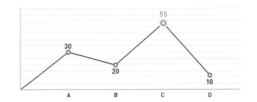

☑ 꺾은선 그래프의 디자인 포인트

꺾은선 그래프의 디자인 포인트는 선의 표현을 제대로 생각해야 한다는 것이다. 복수의 데이터를 하나의 꺾은선 그래프로 표현하면 선이 겹치기 때문에 아무래도 인식하기 힘들게 된다. 선을 구분하기 쉽게 굵기나 색의 구분 등을 연구할 필요가 있다. 실선과 점선으로 구분하는 방법도 효율적이다. 또한 선의 처리만이 아니라 꺾은선의 추이를 면으로 표현해서 이해하기 쉽게 보여주는 방법도 있다.

(**왼쪽**) 꺾은선 그래프는 온도나 성적 등을 표현하고자 할 때 적절하다.
(**오른쪽**) 양의 변화를 비교하고자 할 경우에는 꺾은선을 면으로 표현하는 방법을 활용하는 것이 좋다.

⊙ 레이더 차트

레이더 차트는 중심점에서 방사형으로 뻗어나간 축 위에 복수의 데이터를 배치하고 그것을 선으로 연결하는 그래프다. 전체의 밸런스나 데이터의 경향을 표현하기에 적절하다. 예를 들어 성적이나 생활 습관의 경향 등을 표현하는 경우에 자주 사용된다.

✕ 포인트가 지나치게 크다 **○** 포인트의 크기를 조절

왼쪽 그림에서는 〈수치의 점〉이 지나치게 크기 때문에 각 포인트가 어디를 가리키는지를 알기 힘들다.

☑ 레이더 차트의 디자인 포인트

레이더 차트에서는 일반적으로 밖으로 나갈수록 〈좋다〉는 긍정적인 인식이 강해진다. 따라서 시험 성적의 결과를 레이더 차트로 표현할 경우에는 바깥쪽에 100점을 두고, 중심에 0점을 설정하는 것이 좋다.

디자인 제작의 포인트는 〈수치(값)의 점〉과 그것을 연결하는 〈선〉이다. 일반적으로 〈수치의 점〉은 작아지기 때문에 너무 정교한 아이콘을 넣으면 수치의 위치를 알 수 없게 되므로 주의한다. 또한 비교 대상이 많은 경우에는 실선이나 파선을 구분해서 사용하고, 제대로 차별화할 수 있는 방법을 연구하는 것이 좋다.

연한 색을 사용하면 겹치는 면에서도 무거운 인상을 주지 않기 때문에 시인성도 높아진다. 양의 비율을 시각적으로 비교해서 표현하고자 하는 경우에 적합하다.

Chapter

실전 연습

머릿속에 떠오르는 이미지를 구체화하는 디자인 실기

여기에서는 지금까지 해설해 왔던 각각의 디자인 기본 법칙을 토대로 모든 것들을 조합해보면서 지면 전체를 완성도 높게 디자인하는 방법을 설명한다. 디자인의 방향성은 그 제작물의 용도나 목적에 따라 크게 달라지기 때문에 여기에서는 〈Before〉 & 〈After〉의 구체적인 사례를 비교하면서 설명을 진행해 나가도록 하겠다.

심플하면서도 읽기 편안한 디자인

보도자료나 기업의 프레젠테이션용 자료와 같이 어떤 특정 정보를 사실 중심으로 올바르게 전달하는 것을 목적으로 지면을 제작할 경우에는 매우 심플하면서도 읽기 편안한 디자인으로 완성하는 것이 효과적이다.

제작 사례 | A4 사이즈 / 보도자료

BEFORE

▶ 문자를 읽기 불편하다.

▶ 맞추기의 기준이 불분명하다.

▶ 전체적으로 옹색한 인상을 주고 있다.

제대로 읽힐 수 있는 것을 목적으로 하는 본문의 경우에는 〈굵은 문자〉나 이른바 〈디스플레이 서체〉라고 불리는 장식적인 요소가 강한 문자의 사용은 가급적 피하는 것이 좋다. 또한 문자의 크기에도 세심한 주의를 기울일 필요가 있다. 지나치게 작거나, 지나치게 커도 읽기에는 불편해지기 마련이다.

문자 크기를 크게 해서 독자의 눈에 띄게 하는 것도 손쉬운 방법 가운데 하나지만 이번 사례에서처럼 지면 전체에 여유가 전혀 없이 꽉 채워버린다면 결국 독자에게는 옹색한 인상을 주게 된다.

본문과 비교해서 중요도가 낮다고 판단되는 문장은 크게 다룰 필요가 없다. 게재해야 할 정보의 우선순위를 먼저 정해놓고 그에 따라 적절하게 각 정보 요소의 강약을 조절한다. 또한 가운데 맞추기는 기준이 불분명해지기 때문에 가급적 피하는 것이 좋다.

이것이 NG!

☑ 중간 제목의 문자를 눈에 띄게 하기 위해서 굵고 크게 배치하고 있지만 오히려 그것이 원인이 되어 더욱 읽기 불편한 느낌을 준다. 지면에서 강약을 만들어내는 것은 매우 중요한 작업이지만, 강약을 주는 것 이상으로 요소 간의 균형감을 유지하는 것도 중요하다. 마찬가지로 본문용으로 사용하고 있는 서체나 문자의 크기도 적절하지 못하기 때문에 상당히 읽기 불편한 상황이 연출되고 있다.

☑ 각 요소 간의 〈맞추기 기준〉이 명확하지 못해 전체적으로 정리되지 않은 인상을 주고 있다.

AFTER

➠ 전체적인 포맷을 유지할 수 있는 선을 추가함으로써 지면을 정리해주는 느낌이 강해졌다.

➠ 아이 캐처로 독자의 시선을 끌어당기고 있다.

➠ 서체나 단 구성을 세심하게 조절해서 읽기 편한 문장으로 디자인하고 있다.

지면의 위아래를 지탱하는 포맷 아이덴티티로서의 선을 넣는 것만으로도 지면 전체에 신뢰성과 짜임새가 생겨난다.

상품 사진을 보여주는 부분과 문장을 읽어야 하는 부분을 명확하게 구분해서 깔끔한 인상을 주고 있다. 지면에 이런 콘트라스트를 만들면 한눈에 보기에도 아름다워 보인다.

읽어야 하는 문장에는 가급적 읽기 편안한 가는 서체를 사용하고, 글줄 길이가 지나치게 길어지는 경우에는 2단으로 구성하면 본문의 가독성이 더욱 높아진다.

중요도가 낮은 문장은 작게 처리한다. 왼쪽 맞추기로 정리해서 맞추기의 기준이 명확해지면 읽기도 편하고 보기에도 좋다.

다른 제작 사례

여기를 수정

☑ 중간 제목에 포함되어 있던 〈解禁〉이라는 단어에 주목해서 이것을 아이 캡처 요소로 활용하고 있다. 이런 아이 캡처는 지면에 강약을 줄 수 있는 효과적인 방법이다.

☑ 중간 제목에 적용한 색을 상품 사진과 잘 어울리는 색으로 수정하였다.

☑ 지면 전체에 짜임새를 부여하기 위해서 위아래에 선을 추가하였다.

☑ 본문의 서체나 문자 크기, 단 구성을 수정함으로써 읽기 편안함을 향상시켰다.

☑ 오른쪽 사례에서는 아이 캡처 요소를 사용하고 있지 않지만 중간 제목 주변에 넓은 여백을 만들었다. 이렇게 하면 아이 캡처 요소가 없더라도 충분히 매력적인 지면을 구성할 수 있다.

기본 설계 : 여백 15mm / 사용 서체 : 영문 : DIN
관련 항목 : 맞추기 ▶ p.34 / 콘트라스트 ▶ p.40 / 점프 비율 ▶ p.42 / 읽어야 하는 문자 ▶ p.122 / 패밀리 서체 ▶ p.133

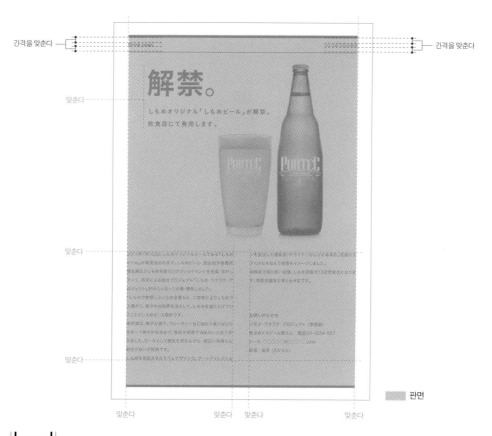

간격을 맞춘다 ┄
간격을 맞춘다
맞춘다
맞춘다
맞춘다
판면
맞춘다　　맞춘다　맞춘다　　　　맞춘다

───┨ CHECK ┠───

여백을 살려 강약을 주는 방법

타이틀이나 중간 제목을 강조하려는 경우에는 단지 크기를 키우는 것만이 능사가 아니라 주변과의 관계성을 면밀하게 고려해서 신중하게 판단해야 한다.

예를 들어 문자 주변에 충분한 여백이 없는데 문자를 너무 크게 키우면 답답해 보일 뿐 그다지 눈에 띄지 않는다.

반대로 타이틀이나 중간 제목 주변에 충분한 여백을 부여하면 문자를 지나치게 크게 설정하지 않더라도 충분히 눈에 잘 띄게 디자인할 수 있다.

〈눈에 띄게 하는 것〉의 효과는 주변과의 상대적인 관계에 따라 결정된다. 따라서 반드시 이 점을 충분히 고려해 크기를 조절하기 바란다.

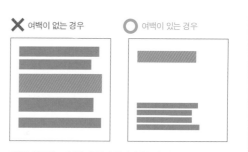

✕ 여백이 없는 경우　　　◯ 여백이 있는 경우

(**왼쪽**) 강조하고자 하는 부분의 주변에 충분한 여백이 없으면 아무리 문자를 크게 하더라도 그다지 눈에 띄지 않는다.
(**오른쪽**) 강조하고자 하는 부분의 주변에 충분한 여백이 있으면 상대적으로 문자를 크게 보이게 하기 때문에 눈에 띄게 할 수 있다.

디자인 포인트

Point 1 서체의 선택

깔끔하면서도 읽기 편안한 지면을 제작하기 위해서는 디스플레이 서체와 같은 개성이 강하고 읽기 불편한 서체의 사용을 가급적 피하기 바란다.

깔끔한 인상으로 완성하기 위한 경우에는 **패밀리 서체**의 사용을 권장한다. 지면에서 각각의 역할(타이틀이나 중간 제목, 본문, 캡션 등)에 따라 문자의 **굵기**나 **크기**를 바꿔주면 전체적으로 통일감을 유지해 나가면서 제대로 강약이 있는 디자인을 실현할 수 있다.

✕ **문자와 디자인**

◯ 산돌명조 Neo1

Sb
문자와 디자인

Rg
문자와 디자인

Ul
문자와 디자인

산돌고딕 Neo1

Md
문자와 디자인

Lt
문자와 디자인

Th
문자와 디자인

Point 2 읽기 편한 문장

본문 등과 같이 읽어야 하는 문장은 가급적 **가는 서체**로 설정하기 바란다. 굵은 서체로 설정하면 그만큼 읽기 불편해진다. 문자 사이즈는 지나치게 커도, 지나치게 작아도 가독성이 떨어지게 된다. 지면의 크기나 용도에 맞게 적절한 사이즈로 설정하기 바란다.

아울러 글줄 길이(한 줄의 문자수)도 검토하기 바란다. A4 크기의 용지에서 문자를 1단으로 구성하면 글줄 길이가 지나치게 길어지기 때문에 읽기 불편해진다. 2단 구성이나 3단 구성으로 조절하기를 권장한다.

✕ 가독성이 낮다

1986년 일기의 원본을 보관하고 있는 네덜란드의 전시자료 연구소는 보다 상세한 과학적 조사를 진행하기 위해 BKA에게 볼펜으로 기술된 부분을 지적할 것을 요구했으나 BKA

◯ 가독성이 높다

1986년 일기의 원본을 보관하고 있는 네덜란드의 전시자료 연구소는 보다 상세한 과학적 조사를 진행하기 위해 BKA에게 볼펜으로 기술된 부분을 지적할 것을 요구했으나

Point 3 콘트라스트

강조해서 보여주기 위한 부분(사진이나 타이틀)과 읽어야 하는 부분(본문, 연락처 등)을 명확하게 구분해서 지면에 콘트라스트를 부여하면 깔끔한 인상을 줄 수 있고, 디자인적인 완성도가 높아지면서 매력적인 포인트도 증가한다.

보여주기 위한 부분과 읽어야 하는 부분을 대비시켜 강약을 부여한 사례. 이런 레이아웃 방법은 다양한 곳에서 활용이 가능하다.

02 성실하고 신뢰성이 높은 디자인

디자인 제작에서는 이목을 집중시키는 특징적인 디자인이 아니라 성실하고 신뢰성이 높은 디자인이 요구되는 경우도 많다.

제작 사례 | A4 사이즈 / 기획서 표지

BEFORE

▶ 사진의 크기가 제각각이다.
▶ 영문과 숫자에 영문 서체를 사용하지 않았다.
▶ 가운데 맞추기와 오른쪽 맞추기가 혼재되어 있다.

하나의 지면에 가운데 맞추기로 처리한 부분과 오른쪽 맞추기로 처리한 부분이 섞여 있으면 읽기 불편해진다.

사진 크기가 제각각이고 배치 위치에도 규칙성이 없어 디자인 의도가 독자에게 전달되지 못한다.

2015ロンドン・東京映画週間
IN TOKYO
2015.6.8~19

2014 年12月2日
企画・運営
日英友好映画実行委員会

타이틀 문자에는 영문이 사용되고 있지만 영문 서체를 사용하지 않았고, 또한 아무런 조절도 하지 않아서 자간이 들쑥날쑥해 보인다.

숫자에 영문 서체를 사용하지 않아서 보기에 좋지 못하다. 또한 테두리도 정원 형태를 타원형으로 무리하게 변형시켜서 주변과 잘 어울리지 못한다.

여기가
NG!

☑ 타이틀 문자를 가운데 맞추기로 설정하고 있기 때문에 다른 요소들을 배치하기 위한 레이아웃 공간이 좁아졌다. 그 결과 4장의 사진을 배치하기 위한 공간 확보가 힘들어졌고, 빈 곳에 배치하게 되어 디자인적인 의도가 없는 레이아웃으로 완성되었다.

☑ 사진 사이즈가 각각 다르고 배치 위치도 서로 맞지 않아서 사진 간의 연관성이 약해 보인다.

☑ 타이틀 등의 눈에 띄는 문자 요소에 영문이 있는데 영문 서체를 설정하지 않아서 아름답지 못하다.

AFTER

➡ 사진의 크기를 맞추고 스토리성을 부여해 배치를 수정했다.

➡ 문자의 점프 비율을 높게 설정해서 타이틀을 독자의 눈에 잘 띄게 수정했다.

➡ 전체를 왼쪽 맞추기로 통일했다.

타이틀 문자는 원래 디자인보다 작아졌지만 문자의 점프 비율을 높이면서 충분히 눈에 띄게 처리했다.

영문에는 영문 서체를 사용했다.

2015 ロンドン・東京映画週間

IN TOKYO 2015.6.8-19

2014 年 12 月 2 日
企画・運営 日米友好映画家行委員会

문자 요소를 왼쪽 맞추기로 통일했다. 글줄을 맞춰서 가독성이 향상되었다.

사진의 크기나 배치 위치를 맞추면서 사진 간의 연관성이 강조되어 스토리성이 생겼다.

다른 제작 사례

여기를 수정

☑ 사진의 크기를 통일해서 규칙성 있게 배치하면 그것만으로도 지면에 스토리성이 생겨난다. 이 사례에서는 가로로 나열하면서 마치 영화 필름을 보는 것 같은 감성적인 느낌의 디자인으로 완성했다.

☑ 영문에는 제대로 된 영문 서체를 설정하기 바란다.

☑ 가운데 맞추기와 오른쪽 맞추기는 어떻게 사용하느냐에 따라서 효율적인 배치 방법이 될 수도 있지만 난이도가 높기 때문에 조합 방법에 따라 가독성이 크게 떨어지는 경우도 있다. 따라서 위의 그림에서는 지면 전체를 왼쪽 맞추기로 통일하였다.

기본 설계 : 여백 10mm / 사용 서체 : 영문 : Helvetica
관련 항목 : 1/3의 법칙 ▶ p.64 / 점프 비율 ▶ p.42 / 맞추기 ▶ p.34 / 보여주는 문자 ▶ p.122

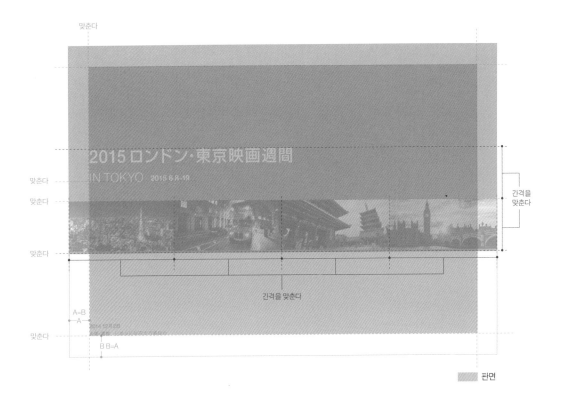

┤ CHECK ├

1/3의 법칙에 따른 지면 분할

이번 사례에서는 이 책에서 소개하고 있는 〈1/3의 법칙〉을 토대로 지면을 분할하고 있다. 지면을 어떻게 분할할 것인지에 따라 디자인의 완성도가 크게 달라지므로 설계 단계에서부터 면밀하게 검토하기 바란다.

1/3의 법칙으로 지면을 분할하고 2개의 공간을 하나의 덩어리로 처리하면 따뜻하고 안정감 있는 지면을 제작할 수 있다.

지면을 1/3로 분할해서 그 라인에 따라 타이틀이나 사진 요소를 배치하고 있다.

디자인 포인트

Point 1 문자의 디자인

타이틀 문자를 눈에 띄게 하기 위해서 숫자나 영문은 영문 서체로 설정한 다음 전체적으로 문자 밸런스를 조절할 필요가 있다. 이러한 기본을 잘 정리해두면 문자 크기나 굵기를 조절하는 것만으로도 충분히 다른 문자 요소와의 차별화에 성공할 수 있다.

✕ 기본 조합

2015ロンドン・東京映画週間 IN TOKYO
2015.6.8~19

◯ 문자 간격을 조절하고, 점프 비율을 높였다.

2015 ロンドン・東京映画週間
IN TOKYO **2015.6.8-19**

〈타이틀〉이나 〈중간 제목〉 등 눈에 띄는 부분은 문자의 간격을 일일이 확인하면서 조절하는 것이 기본이다. 또한 영문이나 숫자가 혼재되어 있는 경우에는 한글에 잘 어울리는 영문 서체를 선택해야 한다.

Point 2 맞추기

〈Before〉에서는 가운데 맞추기와 왼쪽 맞추기가 혼재되어서 디자인의 의도가 명확하지 못하였다. 〈After〉에서는 모든 문자 요소를 왼쪽 맞추기로 통일하고 있다. 따라서 좌우의 여백에 불균형이 생기면서 오히려 지면에 적절한 긴장감이 형성되고 있다.

✕ 가운데 맞추기와 오른쪽 맞추기가 혼재되어 있다.

◯ 왼쪽 맞추기로 통일하고 있다.

맞추기의 기준이 불명확하면 독자에게 제작자의 의도가 전달되기 어렵고 인상이 어수선해진다. 지면에 일정한 법칙을 적용해 성실하고 신뢰감 있는 디자인을 해야 한다.

Point 3 사진의 크기와 위치

역할이나 중요도가 비슷한 여러 장의 사진을 배치할 경우, 크기나 위치를 맞춰서 배치하면 독자에게 정리가 잘 되어 있다는 인상을 줄 수 있다. 이 사례에서는 가로로 맞춰서 나열함으로써 마치 영화 필름과 같은 감성적인 분위기를 연출하고 있다.

간격을 맞췄다

같은 크기로 맞추고 가로로 나열해서 배치하면 안정감 있는 지면이 만들어진다.

Point 4 배색

파란색을 베이스로 배색을 처리함으로써 지면에서 신뢰감이나 안정감이 느껴진다. 일반적인 입사 면접 복장과 같은 진한 감색은 지적이면서 견고한 인상을 준다. 여기에서는 지면의 윗부분을 파랑으로 처리해서 지면의 중심을 위쪽으로 배치하면서 보다 강한 긴장감을 연출하고 있다.

신뢰감을 느낄 수 있는 배색의 사례다. 학교, 리쿠르트, 금융 등의 신뢰성을 추구하는 곳에서 자주 사용하는 색이다.

진한 감색 계열의 배색은 지적이면서 탄탄한 인상을 준다. 그러나 진한 톤만으로는 지나치게 딱딱해지기 때문에 메인 컬러로서 채도가 높은 색을 포함시키면 전체적으로 부드러워지는 효과를 볼 수 있다.

03 여성적이면서 고급스러운 디자인

고급스러운 인상을 주는지, 값싸 보이는 인상을 주는지는 장식을 사용하는 방법이나 서체의 선택 방법, 여백의 활용 방법 등으로 결정된다.

제작 사례 | A4 사이즈 / 서비스 메뉴

▶ 사용하고 있는 색이 지나치게 많다.

▶ 서체의 인상과 디자인 이미지가 서로 어울리지 않는다.

▶ 텍스처나 장식의 사용 방법이 모호하다.

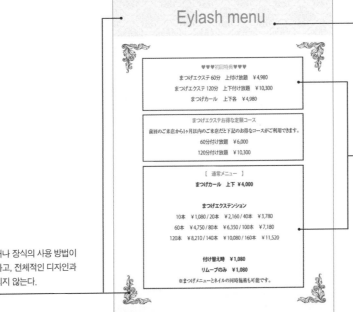

서체의 인상이 디자인 이미지와 어울리지 않는다.

텍스트가 가운데 맞추기로 설정되어 있어서 맞추기의 기준이 명확하지 않기 때문에 전체적으로 따로따로 노는 인상을 준다. 메뉴의 내용이나 가격도 인식하기 어렵다.

텍스처나 장식의 사용 방법이 모호하고, 전체적인 디자인과 어울리지 않는다.

여기가 NG!

☑ 사용하고 있는 색의 수가 지나치게 많아서 전체적으로 통일감이 부족하게 정리되어 있다. 고급스러움을 더욱 강조해서 연출하고 싶은 경우에는 지금보다도 사용하는 색의 수를 줄일 필요가 있다.

☑ 위의 그림에서 사용하고 있는 서체는 이 제작물의 목적에 해당하는 〈여성스러움〉이나 〈고급스러움〉을 연출하기에는 적절하지 못하다. 서체는 적절한 디자인의 용도나 목적에 맞춰서 설정할 필요가 있다.

☑ 텍스처나 장식 그 자체는 고급스러운 디자인이지만 조합 방법이 적절하지 못해서 전체 디자인이 추구하는 본래의 목적을 달성하지 못하고 있다.

☑ 메뉴의 내용이 가운데 맞추기로 설정되어 있어서 한눈에 보기에는 충분히 안정감이 있어 보이지만 가독성이 매우 떨어진다.

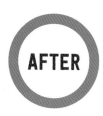

AFTER

▶ 사용하는 색의 수를 줄여서 고급스러운 지면을 연출했다.

▶ 제작물의 목적에 적합한 서체를 선택했다.

▶ 장식이 지나치게 드러나지 않도록 작게 처리했다.

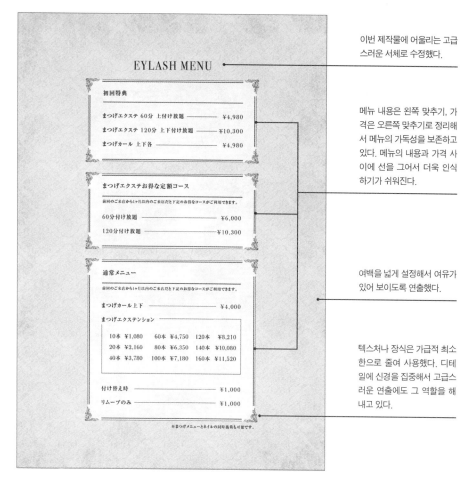

이번 제작물에 어울리는 고급스러운 서체로 수정했다.

메뉴 내용은 왼쪽 맞추기, 가격은 오른쪽 맞추기로 정리해서 메뉴의 가독성을 보존하고 있다. 메뉴의 내용과 가격 사이에 선을 그어서 더욱 인식하기가 쉬워진다.

여백을 넓게 설정해서 여유가 있어 보이도록 연출했다.

텍스처나 장식은 가급적 최소한으로 줄여 사용했다. 디테일에 신경을 집중해서 고급스러운 연출에도 그 역할을 해내고 있다.

여기를 수정

☑ 여성스럽고 고급스러우면서도 고전적인 인상을 연출하고자 하는 경우에는 지면에서 그런 여유로움을 충분히 표현할 필요가 있다. 배색에도 신경을 집중하고, 텍스처나 장식 소재 등은 디자인 악센트로서 최소한으로 줄여 사용하는 것이 좋다.

☑ 고급스러움이 느껴지는 지면을 제작하고자 하는 경우에는 판면 설계에서 일반적인 방법보다 넓은 여백을 설정하는 것이 좋다. 여백을 넓게 설정하면 충분히 여유로우면서도 차분한 분위기를 연출할 수 있다.

기본 설계 : 여백 30mm / 사용 서체 : 영문 : Bodoni
관련 항목 : 대칭 ▶ p.58 / 반복 ▶ p.46 / 맞추기 ▶ p.34 / 점프 비율 ▶ p.42 / 서체의 인상 ▶ p.106

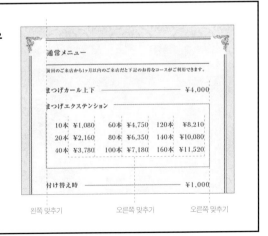

CHECK

가격이나 관련 수치를 보기 편하게 맞추는 노하우

메뉴의 가격이나 항목별로 기재되어 있는 관련 수치 등은 독자가 쉽게 인식할 수 있도록 디자인하는 것이 중요하다. 보기 좋은 디자인에만 신경을 쓰다보면 내용을 파악하기 힘들어지는 결과를 낳게 되는 경우도 있으니 본말이 전도되지 않도록 주의하기 바란다.

수치 디자인의 기본은 오른쪽 맞추기에 있다. 오른쪽 맞추기로 하면 기본적인 단위가 정렬되기 때문에 수치의 차이를 쉽게 인식할 수 있다. 이 사례에서도 가격은 오른쪽 맞추기, 메뉴 내용은 왼쪽 맞추기로 하고 있다.

또한 숫자에는 영문 서체를 설정한다는 기본도 잘 지켜주기 바란다.

디자인 포인트

Point 1 서체 선택

여성적이면서 고급스러운 인상을 연출하고자 하는 경우에는 가는 명조체 계열을 사용하는 것이 좋다. 또한 문자의 점프 비율을 낮게 설정하면 조용하고 차분한 인상을 준다.

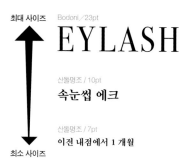

최대 사이즈　Bodoni／23pt

EYLASH

산돌명조 / 10pt
속눈썹 에크

산돌명조 / 7pt
이전 내점에서 1개월

최소 사이즈

가는 명조체나 세리프체는 고급스러우면서 차분한 인상을 준다. 또한 숫자나 영문에는 반드시 영문 서체를 사용하기 바란다. 문자의 점프 비율을 낮게 설정하면 전체적으로 조용하면서 차분한 인상을 줄 수 있다.

Point 2 장식적인 소재의 사용 방법

장식적인 소재를 사용할 경우에는 지면 위에서의 역할을 명확하게 설정해두는 것이 중요하다. 공간이 비어 보인다고 해서 요소들을 아무렇게나 배치하는 것은 피해야 한다.

배경 전체에 별도의 텍스처를 주면 문양이 들어가 있는 특별한 종이를 사용한 것 같은 분위기를 연출할 수 있다.

텍스처나 장식적인 소재는 처음부터 제대로 계획을 세워 적용하지 않으면 좋은 결과를 기대하기 힘들다. 사전에 역할을 설정한 다음 그 기준에 따라 적절한 크기나 위치에만 선택적으로 사용할 수 있도록 하자.

Point 3 고급스러운 배색

전체적으로 고급스러운 분위기를 연출하고자 하는 경우에는 사용하는 색의 수를 최소한으로 줄이고, 콘트라스트가 적은 동일 계열의 색으로 정리하는 것이 좋다.

약간 어두운 황색 계열의 색을 사용하면 따뜻한 느낌이나 시대성이 강조되기 때문에 고전적인 분위기를 연출할 수 있다.

약간 빛이 바랜 것 같은 색을 사용하면 깊이감이 느껴지는 클래식한 인상이 강조된다.

Point 4 여백의 설정

고급스러움을 강조하고자 하는 경우에는 판면을 좁게 설정하고 여백을 넓게 설정하는 것이 좋다. 여백을 넓게 설정하면 풍성하고 우아한 인상의 지면을 연출할 수 있다.

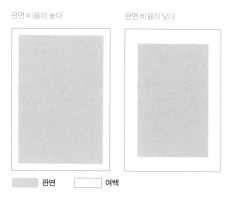

판면 비율이 높다　　판면 비율이 낮다

판면　　여백

04 건강하고 발랄한 디자인

건강하면서 발랄함이 느껴지는 디자인의 포인트는 사용하는 색의 수나 배색, 서체 선택에 있다. 이런 점들에 주목하면서 몇 가지 사례를 살펴보기로 하자.

제작 사례 │ A4 사이즈 / 상품 소개용 전단지

▶ **타이틀 문자의 가공이 지나치다.**

▶ **사진을 사용하는 방법이 전반적인 디자인과 매치되지 않는다.**

▶ **사용하고 있는 색의 수가 지나치게 많고, 톤도 맞지 않다.**

타이틀 문자를 지나치게 가공해 가독성이 떨어지고 보기에도 아름답지 못하다.

상품 설명의 행 정렬 방식이 각각 다르고, 사진 크기도 모두 제각각이라 통일감이 전혀 없다.

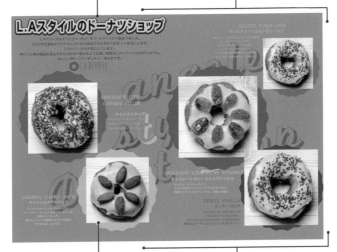

사각형의 사진이 전체적인 디자인과 어울리지 않는다.

사용하고 있는 색의 종류가 지나치게 많고, 톤도 맞지 않아 전체적으로 어수선한 인상을 주고 있다.

여기가 NG!

☑ 발랄한 인상의 디자인을 실현하기 위해서 많은 색을 사용하고 있지만, 각각의 컬러 톤을 맞추지 못해 전반적으로 디자인이 조화롭지 못하다.

☑ 타이틀을 테두리 글자로 처리함으로써 발랄한 인상을 연출하고자 노력했지만 장식이 지나치게 많아 가독성이 떨어져 타이틀 문자로서의 역할을 제대로 수행하지 못하고 있다.

☑ 상품 사진을 사각형(p.72)으로 배치하고 있지만 전체적인 디자인과 어울리지 않는다. 피사체의 크기도 제각각이다.

☑ 지면 위에서 같은 역할을 하고 있는 〈상품 설명〉의 문자 디자인(문자 색, 글줄 맞추기 등)이 상품에 따라 달라서 서로 같은 역할을 하는 요소로 인식하기 어렵다.

AFTER

➡ 타이틀 문자를 심플한 디자인으로 수정했다.

➡ 상품 사진의 배경을 따냈다.

➡ 채도가 높고 같은 톤의 색을 조합했다.

타이틀 문자는 심플한 테두리 문자로 수정했다. 비교적 크게 배치해서 타이틀로서의 역할을 하고 있다는 것을 쉽게 인식할 수 있다.

상품 설명의 디자인을 지면 전체에 통일해서 처리하고 있다. 왼쪽 맞추기로 통일해서 가독성도 향상시키고 있다.

상품 사진의 불필요한 배경을 따내서 배치하고 있다. 건강하고 발랄한 인상을 연출하기 위한 배치 방법이다.

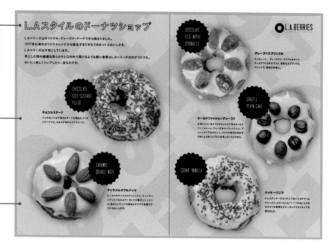

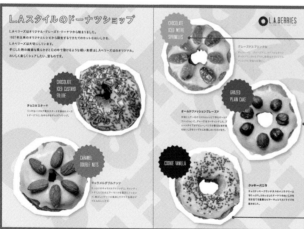

영문을 아이콘화해서 디자인의 악센트가 되고 있다.

사용하는 색의 톤을 맞추면 수가 늘어나더라도 전체적으로는 조화를 이룰 수 있다. 색의 수가 늘어나면서 건강하고 발랄한 인상이 강해졌다.

발랄한 인상을 표현하고자 할 경우에는 이 사례에서처럼 사진의 배경을 깨끗하게 따내는 것이 아니라 마치 가위로 적당히 오려 놓은 것 같은 방법을 사용하는 것도 효과적이다.

여기를 수정

☑ 채도가 높으면서 비슷한 톤의 컬러를 조합함으로써 건강하고 발랄한 분위기를 표현하면서도 조화로운 지면으로 완성할 수 있다.

☑ 톤을 맞추면 사용하는 색의 수가 늘어나더라도 조화로움은 그대로 유지된다. 오히려 풍성한 인상이 강조된다.

☑ 위의 두 가지 사례에서는 사진의 배경을 따내는 방법을 바꾸고 있다. 상품의 윤곽을 깔끔하게 따내는 것이 일반적이지만 아래 사례에서처럼 조금은 거칠게 따내는 방법도 효과적이다.

기본 설계 : 여백 13mm / 사용 서체 : 영문 : Tall Dark And Handsome Condensed
관련 항목 : 반복 ▶ p.46 / 아이콘화 ▶ p.122 / 배경 따내기 ▶ p.72 / 보여주는 문자 ▶ p.122 / 배색·톤 ▶ p.90

맞춘다

맞춘다

揃える

揃える

揃える

揃える

揃える

▨▨▨ 판면

⊪| CHECK |⊪

중요도가 비슷한 요소는 같은 디자인으로

하나의 지면에 여러 개의 같은 요소를 배치해야 할 경우에는 모
든 요소를 같은 디자인으로 처리하는 것이 좋다. 같은 디자인을
반복함으로써 독자에게 〈이들 요소의 중요도는 같다〉〈이들은
나열 관계에 있다〉라는 점을 전달한다. 레이아웃만이 아니라 서
체, 문자의 조합 방법, 사진 크기 등을 모두 통일하는 것이 좋다.

✖ 통일감이 없다　　　⭕ 통일감이 있다

지면에 있어서의 중요도가 같은데도 불구하고 왼쪽 그림에서처럼
개별적으로 다른 디자인을 적용하면 독자에게 디자인 의도를 전달
하기 어렵다.

디자인 포인트

Point 1 사진을 가공한다

건강하고 발랄한 인상을 강조하고 싶은 경우에는 사각형 사진보다 배경을 따낸 사진을 사용하는 것이 적절하다. 배경을 따내면 독자에게 활기차고 즐거운 인상을 주는 효과가 있다. 또한 레이아웃의 자유도도 높아진다.

 ✖ 사각형 사진 ⭕ 배경을 따낸 경우

사각형 사진보다는 배경을 따내는 쪽이 활기차고 발랄한 인상을 준다. 사진의 배경을 일부러 지우거나 그림자를 추가함으로써 지면에 깊이감이 생기거나 디자인의 악센트가 되기도 한다.

Point 2 서체의 선택

발랄한 인상의 디자인에는 굵은 고딕체나 산세리프체가 어울린다. 예를 들어, 타이틀에는 굵은 고딕체를 사용하고, 중간 제목에는 타이틀보다 가는 고딕체를 사용하는 것이 좋다.

L.Aスタイルの

L.Aベリーズはオリジナル・グレーズド・ドー
1937年以来のオリジナルレシピから誕生す
L.Aベリーズは大切にしています。

타이틀이나 중간 제목을 굵은 고딕체/산세리프체로 설정하면 건강하고 발랄한 인상을 연출할 수 있다. 명조체나 세리프체는 그다지 어울리지 않는다.

Point 3 문자의 가공

문자를 지나치게 가공하거나 긴 문장에 굵은 문자를 설정하면 가독성이 떨어지고 보기에도 아름답지 못하다. 다른 요소와 차별화를 줄 수 있다면 심플한 처리라도 충분히 눈에 띄게 하는 것이 가능하다. **아무렇게나 지나친 장식을 더하지 않도록 주의하기 바란다.**

✖ ⭕

문자는 지나치게 가공하지 않고 심플한 디자인 그대로 사용하는 것이 좋다. 심플해 보이지만 문자의 크기나 여백을 조정하면 충분히 눈에 띄게 처리할 수 있다.

Point 4 발랄한 배색

발랄한 인상의 지면을 제작하고 싶은 경우에는 채도가 높은 색을 사용하는 것이 좋다. 채도가 낮은 색으로는 풍성함이나 발랄함을 느낄 수 없다.

또한 배색을 결정할 때에는 동일 계열 색이나 비슷한 색이 아니라 다른 색상에서 색을 선택하고 톤을 맞추는 것이 포인트다.

✖ 채도가 낮다 ✖ 톤을 맞추지 못했다

⭕ 채도가 높고 톤을 맞췄다

채도가 낮은 색이나 동일 계열 색으로 정리된 배색에서는 건강한 인상이나 풍성함을 느낄 수 없다. 또한 채도가 높은 색이라도 톤을 맞추지 못하면 조화로운 지면을 제작할 수 없다. 채도가 높으면서도 같은 톤의 색을 조합하는 것이 중요하다.

05 완숙하고 여성스러운 디자인

성인 여성을 타깃으로 하는 디자인을 제작할 경우에는 서체 선택이나 여백의 활용 방법, 또한 배색이 중요하다.

제작 사례 | A4 사이즈 / 성인 여성을 타깃으로 한 전단지

▶ 사진 비율이 찌그러져 있다.

▶ 판면 설계가 충분하지 못하고 요소들을 맞추지 못했다.

▶ 글줄 맞추기나 사용 서체에 통일감이 없다.

판면이 제대로 설정되어 있지 못해 모든 요소가 전혀 맞지 않다. 그로 인해 요소들이 서로 따로 노는 인상을 주고 있다.

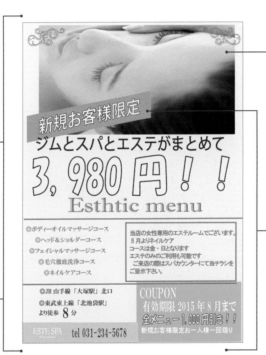

지면에 무리하게 배치하다보니 사진에 왜곡이 생겼다.

문자를 변형하거나 지나친 장식을 더하면 가독성이 떨어지게 된다. 이런 식의 가공은 목적하는 이미지에도 어울리지 않는다.

가운데 맞추기와 왼쪽 맞추기가 섞여 있어서 통일감이 없다. 또한 여러 종류의 서체를 사용하다보니 디자인적인 통일감도 느껴지지 않는다.

여기가 NG!

☑ 지면에 무리하게 맞추려고 사진을 왜곡해서는 곤란하다. 사진의 가로세로 비율을 꼭 유지하기 바란다.

☑ 서체나 배경색이 성인 여성을 대상으로 한 디자인이라는 목적에 어울리지 않는다.

☑ 모든 요소가 어디에도 맞춰져 있지 않기 때문에 옹색하고 어수선한 인상을 주고 있다.

AFTER

➡ 서체를 엄선했다.

➡ 지면에 충분한 여백을 만들어 스타일리시하게 마무리했다.

➡ 사용하는 색의 수를 줄여 모던한 인상을 연출했다.

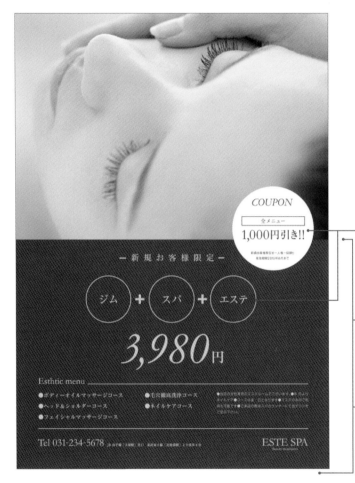

강조하고 싶은 정보를 아이콘화했다.

색의 수를 줄이고 충분한 여백을 만들어서 모던하고 성숙한 인상으로 마무리했다.

여성스러운 인상을 강조하기 위해 가는 명조체를 사용했다.

여기를 수정

☑ 여성스러운 섬세한 이미지를 연출하기 위해서는 가는 명조체/세리프체가 잘 어울린다.

☑ 강조하고 싶은 요소가 많은 경우에는 서체 크기로 강조하는 방법이나 아이콘화처럼 다른 디자인 기법을 적용해서 차별화한다. 같은 기법의 요소가 늘어나면 늘어날수록 어떤 요소도 눈에 띄지 못한다.

☑ 〈성인 여성〉을 타깃으로 하는 경우에는 시크하고 고급스러움을 강조하기 위해 채도가 낮은 색을 사용하는 것이 좋다.

기본 설계 : 여백 15mm / 사용 서체 : 영문 : Garamond
관련 항목 : 맞추기 ▶ p.34 / 콘트라스트 ▶ p.40 / 점프 비율 ▶ p.42 / 읽어야 하는 문자 ▶ p.122 / 보여주는 문자 p.122 ▶ 패밀리 서체 ▶ p.113

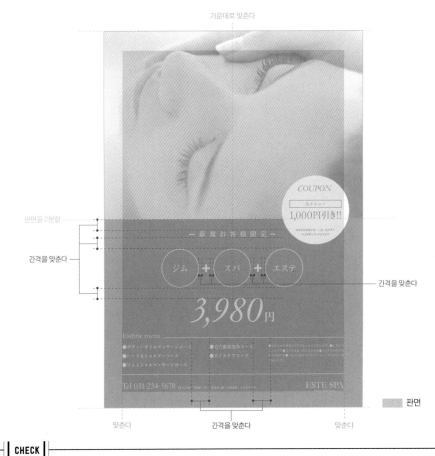

가운데로 맞춘다

판면을 2분할

간격을 맞춘다

간격을 맞춘다

맞춘다 간격을 맞춘다 맞춘다

판면

┨ CHECK ┠

배색으로 달라지는 지면의 인상

지면이 독자에게 주는 인상은 배색에 따라 크게 달라진다. 따라서 사용하는 색을 결정할 때에는 제작물의 목적이나 용도, 주고자 하는 인상(이미지), 메인 타깃의 취향 등을 면밀하게 검토하는 것이 중요하다. 이 책의 4장을 참고하면서 최적의 배색이 될 수 있도록 실천해보자.

블루 계열의 배색으로 정리하면 〈투명한 느낌〉을 연출할 수 있다. 또한 핑크나 노란색과 같은 채도가 높은 배색으로 정리하면 귀엽고 밝은 인상을 연출할 수 있다.

투명한 느낌을 주는 인상 귀엽고 밝은 인상

디자인 포인트

Point 1 여백

풍요롭고 고급스러운 공간이나 성인 여성을 떠올리는 지면을 제작하고자 할 경우에는 **여백을 넓게 설정하는 것이** 포인트다. 요소를 지나치게 빡빡하게 배치하면 답답한 인상을 줄 수 있기 때문에 주의하는 것이 좋다.

지면에서는 〈공간〉을 〈여백〉으로 해석할 수 있다. 여백을 넓게 설정하면 풍성한 공간감을 표현할 수 있다.

Point 2 서체 선택

성인 여성과 어울리는 인상을 연출하고자 하는 경우에는 모던하고 차분한 느낌을 주는 명조체나 세리프체가 잘 어울린다. 라인이 섬세한 명조체나 세리프체는 고급스럽고 차분한 인상을 주기 때문에 여성스럽고 화려한 인상과도 어울린다.

Garamond Italic

3,980 円

Garamond

Esthtic menu

산돌명조 Neo

● 바디 오일 마사지 코스

가는 명조체와 세리프체를 이용해 사용하는 서체의 종류를 줄이면 디자인에 통일감이 생긴다.

Point 3 배색

성인 여성 특유의 고급스럽고 우아한 인상을 표현할 경우에는 **색상 차이가 큰 배색이나 명도・채도가 모두 낮은 배색으로 연출**하는 것이 좋다. 채도가 높은 색을 사용하면 젊고 건강한 인상을 줄 수 있기 때문에 성인 여성과 어울리는 이미지를 만들어내기는 어렵다.

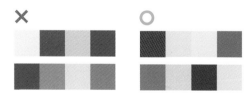

고급스럽고 차분한 인상을 주는 성인 여성을 타깃으로 한 지면을 만들기 위해서는 채도가 높은 배색보다는 채도가 낮은 배색이 더 잘 어울린다.

Point 4 아이콘화

하나의 지면에 강조하고자 하는 요소가 여러 개 있을 경우에는 그 가운데 몇 개를 아이콘화하는 방법이 효과적이다. 이것저것 강조하고 싶다고 해서 문자를 모두 크게 하거나 색의 수를 늘리면 점점 복잡한 인상을 줄 수 있기 때문에 가급적 피하는 것이 좋다.

정보를 아이콘화하면 요소를 눈에 띄게 할 수 있다.

Chapter: 8

06 시크하면서 세련된 인상의 디자인

시크(chic)는 〈멋있는〉 또는 〈고상한〉이라는 의미의 프랑스어다. 디자인에서 시크한 인상을 연출할 때에는 가급적 심플한 구성에 적은 수의 색으로 완성하는 것이 포인트다.

제작사례 | A4 사이즈 / 이벤트 홍보 포스터

BEFORE

▶ 문자를 지나치게 변형시키고 있다.

▶ 요소가 너무 빽빽하게 배치되어 있어 여백이 부족하다.

▶ 그러데이션을 비롯해 전체적으로 사용되고 있는 색의 수가 너무 많다.

여백이 전혀 없이 요소를 빽빽하게 배치하고 있어서 전체적으로 갑갑한 인상을 주고 있다.

전체적으로 사용하고 있는 색의 종류가 너무 많아 시크한 인상과는 거리가 멀다.

문자를 지나치게 변형하고 문자색에 그러데이션 처리를 해서 읽기 힘들다. 보기에도 그다지 아름답지 못하다.

음표 일러스트레이션은 적당히 여백을 채우기 위한 역할만 하고 있는 것처럼 보인다. 따라서 효과적인 사용 방법이라고 말하기 어렵다. 또한 로고에도 음표가 배치되어 있는데, 기본적으로 로고에 다른 요소가 겹쳐지면 곤란하다.

여기가 NG!

☑ 타이틀을 지면 폭에 맞춰서 지나치게 변형시키고 있어서 문자의 가독성이 매우 떨어져 읽기 힘들다.

☑ 시크하면서 세련된 인상을 연출하고 싶은 경우에는 사용하는 색의 수를 가급적 줄이는 것이 좋다. 이 사례에서처럼 많은 수의 색을 사용하면 복잡한 인상이 강조되기 때문에 시크한 인상과는 거리가 멀어진다.

☑ 여백을 채우기 위해서 배치된 것 같은 인상을 주는 음표 일러스트레이션이 문자, 로고와 겹친다.

AFTER

▶ 화이트와 블랙 2가지 색으로 사용을 한정했다.

▶ 적절한 여백을 설정했다.

▶ 사용하는 서체의 종류를 줄여 패밀리 서체로 강약을 조절했다.

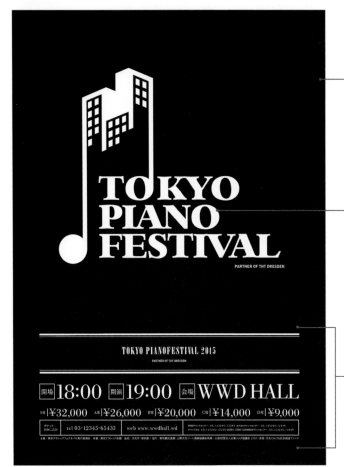

사용하는 색을 화이트와 블랙 2가지 색으로 한정하고 적절한 여백을 설정해서 전반적으로 세련된 인상을 연출한다.

이 사례에서는 사진이 없기 때문에 로고를 크게 넣어서 아이 캐처로서의 역할을 하고 있다.

게재할 정보를 정리하고 명료하게 그룹화해서 정보에 강약을 조절하고 있다. 본래 사례보다 정보 전달이 쉬워졌다는 것을 알 수 있다. 또한 이 사례는 대칭 구도로 구성되어 있기 때문에 지면에 안정감이 강하다.

다른 사례

여기를 수정

☑ 여기에서 제시하고 있는 2개의 사례에서는 모두 사용하는 색을 화이트와 블랙 2가지로 한정하고 적절한 여백을 설정함으로써 시크하고 세련된 인상을 연출하고 있다. 색의 수를 줄이는 것만으로도 커다란 효과를 얻을 수 있다. 위의 사례에서는 가운데 맞추기, 오른쪽 사례에서는 왼쪽 맞추기로 레이아웃을 구성하고 있다. 적절한 긴장감을 추구할 것인지, 안정감을 추구할 것인지는 개인의 취향에 따라 달라질 수 있다.

☑ 사용하는 서체의 종류를 줄여서 패밀리 서체로 강약을 조절함으로써 디자인의 콘트라스트와 통일감을 모두 실현하고 있다.

☑ 오른쪽 사례에서는 아이 캡처로서의 그랜드 피아노 일러스트레이션을 전면에 배치해 이벤트 타이틀을 오선지와 비슷한 라인 위에 배치했다. 이러한 방법도 디자인의 재미있는 요소 중 하나다.

기본 설계 : 여백 20mm / 사용 서체 : 영문 : Bodoni / 사용 색 : 2색
관련 항목 : 심메트리 ▶ p.58 / 여백 ▶ p.54 / 맞추기 ▶ p.34 / 점프 비율 ▶ p.42 / 아이콘화 ▶ p.122 / 보여주는 문자 p.122

가운데로 맞춘다

맞춘다

맞춘다

▨▨▨ 판면

각각을 박스 중앙에 맞추기 간격을 맞춘다

◀| CHECK |▶

눈으로 확인해서 맞춘다

좌우 비대칭의 도형을 맞출 때 소프트웨어에 탑재되어 있는 정렬 기능을 사용해서 가운데로 맞추면 눈으로 봤을 때는 한쪽으로 쏠려 보이는 경우가 있다.

　그런 경우에는 눈으로 확인해서 조절하는 방법을 택할 수밖에 없다. 도형의 무게중심이나 특징을 면밀하게 관찰하면서 하나씩 정확하게 위치를 검토하기 바란다. 도형의 무게중심에 대해서는 p.52에서 설명하고 있다.

✗ 정렬 기능으로 맞춘 경우　　**◯** 눈으로 확인해서 맞춘 경우

(왼쪽) 소프트웨어의 정렬 기능으로 가운데 맞추기를 하면 시각적으로는 왼쪽 아래로 쏠려 보이게 된다.
(오른쪽) 도형의 무게중심을 의식하면서 눈으로 확인해 위치를 조절하면 제대로 가운데에 맞춰진 것처럼 보이게 된다.

디자인 포인트

Point 1 불필요한 요소를 지운다

시크한 인상으로 정리하기 위한 비결은 〈불필요한 요소는 가급적 지우는 것〉이다. 과도한 장식을 더하거나 테두리 글자, 그러데이션 등은 피하는 것이 좋다.

(왼쪽) 적절한 여백은 있지만 테두리 글자나 과도한 장식이 있어서 시크한 인상이라고 말하기는 어렵다.
(오른쪽) 최상의 디자인이라고 할 순 없지만 모든 요소에 각도를 주는 등 지면에 일정한 규칙이 있어 고급스러운 인상을 유지하고 있다.

Point 2 서체 선택

시크한 인상의 디자인에는 한글보다는 영문이 더 잘 어울리며 세리프체나 산세리프체 다 잘 어울린다. 디스플레이 서체와 같은 캐주얼한 서체의 사용은 주의가 필요하다. 특히 초보 단계에서는 전통적인 서체를 선택하기 바란다.

Marker Felt
✕ **TOKYO PIANO**

Heletvetica
○ **TOKYO PIANO**

Baskerville
○ TOKYO PIANO

Didot
○ TOKYO PIANO

시크하고 우아한 인상을 연출하고 싶을 때는 개성적인 서체보다는 전통적이고 심플한 서체를 사용한다. 위의 서체는 이번 디자인에 적절한 서체의 한 예다.

Point 3 배색

시크한 인상의 디자인은 하이패션 브랜드의 그래픽 툴이나 클래식, 재즈 콘서트 관련 포스터 등에서 자주 볼 수 있다. 이런 것들을 살펴보면 알겠지만 색을 최소로 줄인 미니멈 배색이 주를 이루고 있다.

✕ 순색에 가까운 선명한 톤의 배색

○ 키 컬러를 사용한 배색

○ 색의 수를 줄인 회색 톤

색의 수를 줄인 모노 톤이나 그레이시 톤의 배색은 시크한 이미지를 연상시킨다. 키 컬러로서 순색에 가까운 난색계 색을 사용하는 것도 효과적이다.

Point 4 상세 정보의 디자인

이벤트 포스터나 전단지와 같이 정보를 게재하는 자료를 제작할 경우에는 개최 시간이나 장소, 관람료 등의 상세 정보를 어떻게 디자인할지가 중요하다. 상세 정보를 제대로 정리해서 정보의 우선순위를 명확하게 한 다음 강약을 조절하는 것이 좋다.

일정이나 관람료 등의 숫자 정보를 크게 처리하여 문자 레이아웃을 정리하면 전달하기 쉽고 보기에도 아름다운 결과를 만들 수 있다. 모든 것을 강조하다보면 어떤 정보도 눈에 띄지 않으므로 주의해야 한다.

07 친환경 콘셉트로 자연이 느껴지는 디자인

풀이나 나무, 대지 등의 자연을 연상시키는 도형이나 색을 사용하면 친환경적이고 내추럴한 자연이 느껴지는 디자인을 제작할 수 있으며 편안한 분위기를 연출할 수 있다.

제작 사례 | A2 사이즈 / 게시용 포스터

BEFORE

▶ 사용하고 있는 서체의 종류가 많다.

▶ 표현하고자 하는 내용과 배색이 어울리지 않는다.

▶ 배경이 복잡해서 문자를 읽기 불편하다.

여러 종류의 서체가 혼재되어 있어서 디자인에 통일감을 느낄 수 없다.

배경에 있는 지도 모양의 그래픽과 문자 요소가 복잡하게 겹쳐져 있어서 어수선하게 뒤섞여 있는 인상을 준다.

숫자와 영문에 일본어 서체를 사용하고 있어서 문자 조합이 아름답지 못하다.

〈THINK GREEN PROJECT〉나 〈지구녹화산업전〉 등의 문구에서 연상되는 색과 실제 배색에 괴리감이 있어 친환경이나 내추럴한 인상이 그다지 느껴지지 않는다.

서브 타이틀의 위치가 모호하고 배경과의 콘트라스트가 약해서 상당히 읽기 불편하다.

여기가 NG!

☑ 지면에서 사용하고 있는 서체의 종류가 지나치게 많아서 디자인에 통일감이 없고, 전체적으로 어수선한 인상이 강하다.

☑ 사례에서는 배경에 지도 그래픽이 배치되어 있는데 복잡한 형상의 도판에 많은 문자 요소가 배치되어 있어서 상당히 읽기 어려운 지면이 되었다.

☑ 이 사례의 가장 큰 결점은 배색에 있다. 배색이 디자인의 목적에서 크게 벗어나 전달하고자 하는 정보를 독자에게 정확하게 전달하지 못하고 있다.

■ 배경의 지도 그래픽을 아이 캐처로 제대로 보여준다.

■ 사용하는 서체를 엄선해서 지면에 통일감을 연출했다.

■ 〈그린〉이나 〈녹화〉 등의 문구와 잘 아울리게 배색했다.

지도 그래픽을 아이 캐처로 지면의 윗부분에 크게 배치하고 있다. 문자 요소와 겹치지 않게 배치한 것이 포인트다.

배색을 〈그린〉이나 〈녹화〉 등의 문구와 직접적으로 연관되는 녹색과 대지의 이미지와 관련되는 갈색으로 수정하였다. 또한 나뭇잎 그래픽을 추가하여 분위기를 고조시키고 있다.

사용하는 서체를 엄선해서 타이틀 문자만 개성이 강한 영문 서체로 설정했다. 따라서 한눈에 타이틀이라는 것을 알 수 있다.

문자 크기에 변화를 주고 부분적으로 아이콘화해서 정보의 강약을 보여준다. 시인성이 높고 제대로 눈에 띄게 완성하고 있다.

여기를
수정

☑ 자연의 이미지와 직결되는 모티브(지구나 나뭇잎)나 컬러(초록색, 갈색)를 사용해서 친환경적이고 내추럴한 인상을 연출하고 있다.

☑ 지도 그래픽을 아이 캐처로 사용해서 이 이벤트의 타이틀인 〈THINK GREEN PROJECT〉와 〈지구녹화산업전〉과의 연결성을 명확하게 하고 있다.

☑ 영문에는 영문 서체를, 일본어에는 일본어 서체를 설정해서 가독성과 문자의 아름다움을 모두 만족시키고 있다.

기본 설계 : 여백 17mm / 사용 서체 : 영문 : DIN, PORN FASHION TRIAL
관련 항목 : 그리드 ▶ p.26 / 중심 ▶ p.52 / 맞추기 ▶ p.34 / 콘트라스트 ▶ p.40 / 아이콘화 ▶ p.122 / 색의 시인성 ▶ p.96

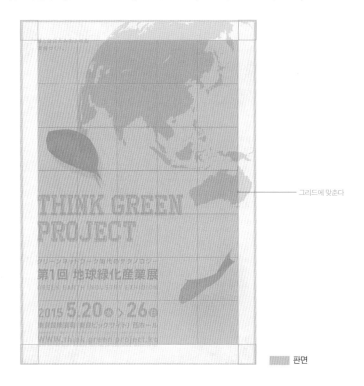

그리드에 맞춘다

▨▨▨ 판면

Point 1
그리드에 맞춘다

이 사례에서는 문자 요소와 지도 그래픽(아이 캡처)을 그리드에 맞춰서 레이아웃하고 있다.

또한 나뭇잎 모양의 그래픽도 그리드를 기준으로 일정한 법칙에 따라 배치해서 정돈된 느낌을 주면서도 한편으로는 움직임을 느낄 수 있는 지면으로 완성하고 있다.

그리드는 맞추기 위한 기준으로 사용하는 방법 이외에도 디자인 요소를 배치하는 기준선으로도 활용할 수 있다.

Point 2
서체 선택

친환경적이고 자연을 느낄 수 있는 디자인에는 전통적이고 심플한 서체나 따뜻함을 느낄 수 있는 손글씨 등이 어울린다는 것이 일반적인 생각이지만 장식이 지나치게 많거나 전통적인 붓글씨체는 피하는 것이 좋다.

✗ *Green Project*

✗ Green project

✗ Green project

지나치게 장식이 많거나 전통적인 붓글씨 서체는 인상이 강하기 때문에 친환경이나 자연 등의 이미지에서는 가급적 피하는 것이 좋다.

디자인 포인트

Point 3 중심을 생각한다

이 사례의 디자인에서는 문자를 왼쪽 아래에 배치하고 지도 그래픽을 오른쪽 위에 배치해서 지면의 중심이 가운데로 올 수 있도록 조절하고 있다.

또한 나뭇잎 그림을 왼쪽 위에서 오른쪽 아래, 다시 말해서 지도·문자와는 대칭이 되는 위치에 배치하면서 지면에 움직임을 만들어내고 있다.

나뭇잎을 지면 위에 배치할 때 항상 그것들의 〈무게〉나 전체의 중심을 의식할 수 있도록 주의를 기울여야 한다. 그 다음 안정감에 우선을 둘 것인지, 약동감에 우선을 둘 것인지를 검토하기 바란다.

Point 4 배색

친환경과 자연을 느낄 수 있는 디자인을 제작할 경우에 가장 중요한 점은 배색이다. 대지나 목재, 신록 등 자연에 존재하는 색을 사용하면 독자에게 자연을 연상시킬 수 있다.

또한 톤이나 색의 조합 방법에 따라 주는 인상이 달라지기 때문에 다양하게 실험해보기 바란다.

일반적으로 자연을 느낄 수 있는 배경의 사례다. 약간 비비드한 톤의 배색에서는 밝은 인상이나 신뢰감을 느낄 수 있다.

신록을 떠올릴 수 있는 배색의 사례다. 차분한 느낌이 드는 톤에서는 상쾌한 인상을 느낄 수 있기 때문에 독자에게 주는 효과도 크다.

진한 녹색이나 갈색으로 조합하면 대자연이나 강한 힘을 느낄 수 있다. 원시적인 이미지나 소박하면서도 추억에 잠길 수 있는 분위기를 연출하기도 한다.

대지나 목재를 연상시키는 갈색으로 정리한 배색에서는 차분한 인상을 받게 되기 때문에 안정감이 느껴지는 배색이다.

Point 5 소재 선택

친환경적이고 자연을 느낄 수 있는 디자인을 연출하기 위해서는 손맛이 살아 있는 바람 문양이나 오래된 종이 질감의 소재와 같이 〈사람의 온정이 느껴지는 소재〉가 가장 잘 어울린다.

그러나 이런 소재를 지나치게 사용하면 너무 거친 인상을 줄 수 있기 때문에 디자인 악센트로 일부분에만 엄선해서 사용하기 바란다. 나무나 잎 등의 자연 소재를 사용하는 것도 효과적이다.

나무나 잎 등 자연의 소재를 아이 캐처로 사용하면 자연을 테마로 한 디자인이라는 것을 한눈에 전달할 수 있다. 낡은 종이와 같이 아날로그 질감이 있는 텍스처를 배경으로 설정하는 것도 효과적이다.

地球緑化産業展
GREEN EARTH INDUSTRY EXISITION

THINK GREEN PROJECT

손맛이 살아 있는 선이나 자연을 느낄 수 있는 소재를 악센트로 사용하면 효과적이다.

Chapter: 8

고급스러운 느낌의 디자인

고급스러운 느낌의 디자인을 제작할 경우에는 디자인적인 요소를 지나치게 채우지 않도록 주의하고, 전체적으로 여유로운 인상을 줄 수 있도록 디자인하는 것이 좋다.

제작 사례 │ A4 사이즈 / 판매 촉진 전단지

▶ 색의 수가 지나치게 많다.

▶ 문자의 장식이 과도하다.

▶ 아름다운 배경 사진을 살리지 못하고 있다.

문자의 장식이 지나치고 변형된 서체도 많아서 가독성이 현저하게 떨어진다.

배경과의 콘트라스트가 약해서 문자를 읽기가 불편하다.

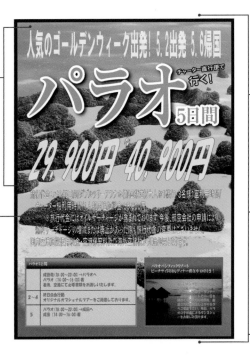

지면 전체가 문자로 가득 채워져 있다는 느낌이 강해 갑갑한 인상을 준다. 아름다운 배경 사진을 사용했지만 그 장점을 전혀 살리지 못하고 있다.

많은 요소를 눈에 띄게 만들고 있어서 오히려 모든 요소가 눈에 띄지 않는다.

지면에 사용하고 있는 색의 수가 너무 많아서 정리된 느낌이 부족해 보인다.

여기가 NG!

☑ 이 디자인에서 가장 아쉬운 점은 기껏 아름다운 사진을 배경으로 설정해놓고도 정작 그 장점을 전혀 살리지 못한다는 점이다. 사진 위에 이렇게 많은 문자를 채워 넣을 거면 사진이 좋지 않아도 달라질 것이 없다.

☑ 많은 정보를 강조하고 싶다고 해서 지나치게 크고 화려하게 하다보니, 테두리 문자 등의 장식을 과하게 적용하고 있다. 그러나 주장하고자 하는 요소가 너무 많아서 결과적으로는 모든 요소가 눈에 띄지 못하고 있다. 한눈에 보기에도 어수선한 인상이 강하다.

AFTER

➡ 배경 사진을 최대한 살릴 수 있는 레이아웃으로 수정했다.

➡ 사용하는 색의 수를 줄였다.

➡ 보여주기 위한 곳과 읽어야 하는 곳을 명확하게 구분했다.

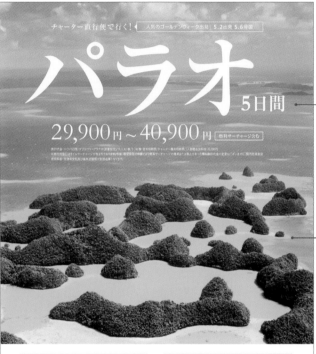

사진 위에 사용하는 문자의 색을 흰색으로 통일하면서 사진의 장점을 살린 디자인이 완성되었다. 파란 하늘과 투명한 바다에 흰색으로 처리된 문자가 아름다운 조화를 이루고 있다.

이미지 사진을 세 방향의 지면 끝까지 레이아웃해서 위쪽은 보여주기 위한 부분이고, 아래쪽은 읽어야 하는 부분이라는 것을 명확하게 구분하고 있다.

읽어야 하는 부분에는 사진과 잘 어울리는 파란색 문자로 심플하게 배치하고 있다. 왼쪽 사례에서처럼 강조하여 돌출된 느낌은 없지만 필요한 정보는 제대로 전달하고 있다.

여기를 수정

☑ 사진을 단순히 배경으로만 사용하는 것이 아니라 디자인의 중심적인 존재로 부각시켜서 아름다운 섬나라 팔라우의 분위기가 시각적으로도 전달되게 하고 있다.

☑ 사진의 장점을 최대한 살리기 위해서 문자를 하얀색과 파란색 두 가지로 한정하고 있다. 따라서 지면 전체적으로 조화를 잘 이루고 있다는 것을 확인할 수 있다.

☑ 사진의 세 방향을 모두 지면 끝까지 레이아웃해서 사진을 중심으로 한 〈보여주는 부분〉과 〈상세한 정보를 읽어야 하는 부분〉을 명확하게 구분하고 있다. 이와 같은 지면을 구성하면 과도한 장식이나 많은 수의 색을 사용하지 않더라도 각각의 정보를 충분히 독자에게 전달할 수 있다.

기본 설계 : 여백 18mm / 사용 서체 : 영문 : Garamond, Frutiger
관련 항목 : 보여주는 문자 ▶ p.122 / 맞추기 ▶ p.34 / 그룹화 ▶ p.30 / 콘트라스트 ▶ p.40 / 서체의 인상 ▶ p.106 / 사진과 문자 ▶ p.84

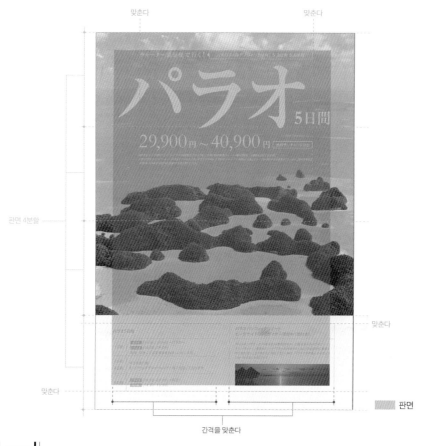

맞춘다 　　　　　　　　　　맞춘다

판면 4분할

맞춘다

맞춘다

▨ 판면

간격을 맞춘다

| CHECK |

사진과 문자의 간격

사진 위에 문자를 배치할 경우에는 사진 안에서 가장 정보량이 적은 위치(색의 수나 콘트라스트가 적은 곳)를 찾아서 배치하도록 하자.

　또한 문자 색에는 사진 이미지를 해치지 않는 흰색이나 검은색 등의 무채색을 사용하는 것이 기본이다.

사진 위에 문자를 배치할 경우에는 사진이 원래 가지고 있는 장점을 해치지 않는 색을 선택하는 것이 좋다. 기본은 무채색이지만 색을 넣고 싶은 경우에는 배경과의 명도 차이가 확실하게 다른 색을 사용하기로 하자.

디자인 포인트

Point 1 서체 선택

고급스러운 분위기를 연출하기 위해서는 **명조체나 세리프체**를 사용하는 것이 적절하다. 이들 서체에는 독자에게 권위와 전통, 품격 등의 인상을 전달하는 효과가 있다.

× **パラオ 29,900円**

× **パラオ 29,900円**

○ パラオ 29,900円

굵은 고딕체나 산세리프체에는 건강한 인상은 있지만 고급스러움은 그다지 느낄 수 없다. 글자 형태가 개성적인 디스플레이 서체는 가장 어울리지 않는 서체라고 할 수 있을 것이다.

Point 2 지면을 풍성하게 사용한다

여백을 넓게 설정하고, **지면을 풍성하게 사용하면** 고급스러움이 연출된다. 그러기 위해서는 정보를 잘 정리해서 눈에 띄게 하고 싶은 부분의 주변에 넓은 여백을 형성하는 것이 좋다. 그 밖의 정보는 간단하게 정리하면 지면에 입체감이 생겨 정보의 성격 차이를 확실히 구분할 수 있다.

× 여백이 적다 여백이 많다

할인 매장에 진열되어 있는 것처럼 요소를 가득 채우면 고급스러움을 연출할 수가 없다. 고급스러움을 전달하기 위해서는 명품브랜드 매장처럼 공간을 충분히 비워두면서 여유로운 레이아웃을 해야 한다.

Point 3 최대한 심플하게

배치하는 요소는 가급적 심플한 디자인으로 정리한다. 고급스러움을 연출하고 싶을 경우에는 테두리 문자나 입체 문자 등은 피하고, 요소를 둘러싸는 선도 가급적 가늘게 처리한다. 가는 선이 깔끔한 인상을 주고, 고급스러운 디자인으로 완성할 수 있도록 도와준다.

✕ 장식이 많다 장식이 없다

지나친 장식을 피하고 최대한 심플한 디자인으로 완성한다. 선을 사용할 경우에도 가급적 가늘게 처리하기 바란다.

Point 4 배색

색의 수는 가급적 줄인다. 색의 수가 늘어나면 산만한 인상을 주게 된다.

또한 사진이나 일러스트레이션 등의 소재가 있는 경우에는 거기에 사용되고 있는 색을 선택한다. 그렇게 하면 조화로운 디자인으로 완성된다.

✕ 색의 수가 많다 색의 수가 적다

사용하는 색의 수가 늘어나면 고급스러움을 느낄 수 없다. 사진 안에 이미 있는 색 가운데에서 문자 색이나 선의 색을 선택해 색의 수를 줄이면 깔끔한 인상을 줄 수 있다.

09 남성적이고 강한 힘이 느껴지는 디자인

남성적인 강함을 연출하고자 하는 경우에는 색의 수를 줄여서 콘트라스트가 강한 지면을 만들면, 냉정함이나 강한 힘을 표현할 수 있다.

제작 사례 │ A4 사이즈 / 광고

BEFORE

▶ 색의 수가 많고 목적하는 이미지와 어울리지 않는다.

▶ 문자 크기와 글줄 간격의 균형이 맞지 않는다.

▶ 맞추기의 기준이나 그룹화 규칙이 명확하지 못하다.

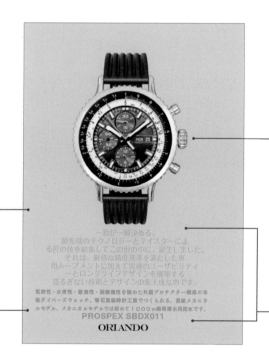

상품의 디테일을 보여주기 위해서 배경을 따낸 사진을 사용하고 있지만 크기가 적절하지 않아서 강한 이미지를 충분히 전달하지 못하고 있다.

문장을 가운데 맞추기로 하면 맞추는 기준이 명확해지지 못한다.

사용된 색의 수가 많고 톤이 맞지 않아서 조화롭지 못하다. 또한 사용하는 색의 인상과 목적하는 인상이 맞지 않는다.

문자 크기와 글줄 간격이 부적절하고 문장의 줄 바꾸기가 좋지 않은 곳에서 빈번하게 이루어져 읽기에도 불편하다.

여기가 NG!

☑ 문자 요소를 색에 따라서 구분하려고 있지만 사용하고 있는 색이 지나치게 많고 요소 간의 충분한 여백이 확보되지 못해 정보를 인식하는 것이 힘들다.

☑ 서체에서 남성다움이나 강함이 느껴지지 않고, 목적하는 이미지와는 상당히 다른 인상을 주고 있다.

☑ 시계 자체는 남성적인 디자인이지만 피사체를 보여주는 방법이 부적절해 상품의 장점을 제대로 전달하지 못하고 있다.

AFTER

▶ 상품 사진을 크게 보여주면서 질감까지도 전달한다.

▶ 문자의 점프 비율을 높인다.

▶ 굵은 서체를 사용한다.

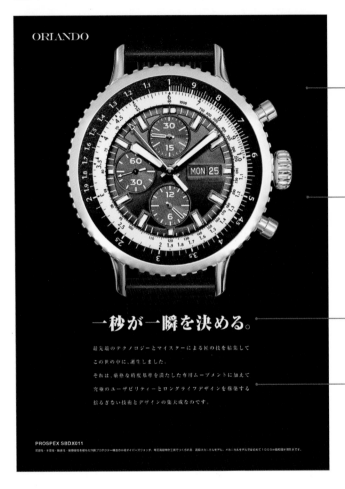

흑백사진의 장점을 최대한 살리기 위해서 디자인 자체를 흑백으로 변경하였다. 블랙을 기조로 한 검은 톤은 남성다운 인상을 준다.

시계의 줄 부분을 과감하게 트리밍하고 시계 자체를 크게 보여주면서 상품의 디테일을 제대로 전달하고 있다.

굵은 서체는 남성적인 강한 인상을 주기에 적절하다. 또한 문자의 점프 비율을 높여서 정보의 차이를 확실히 하고 있다.

지면 전체적으로 가운데에 맞추고 있지만 기독성을 중요시해서 양끝 맞추기로 설정했다.

다른 사례

여기를 수정

☑ 블랙이나 그레이 등의 어두운 톤을 사용해서 남성적이고 강력한 인상을 줄 수 있다.

☑ 문자의 점프 비율을 높여 강약을 확실하게 주면서 남성다움을 연출하고 있다.

☑ 오른쪽 사례에서는 시계를 더욱 크게 배치해서 시계의 질감을 통해 중후함을 강조하고 있다. 문자의 점프 비율도 더욱 높여 고급스러움이나 정적인 이미지는 약해졌지만 그 대신 임팩트는 더 강해진 것으로 보인다.

기본 설계 : 여백 14mm / 사용 서체 : 영문 : Helvetica
관련 항목 : 보여주는 문자 ▶ p.122 / 맞추기 ▶ p.34 / 그룹화 ▶ p.30 / 강약 ▶ p.42 / 서체의 인상 ▶ p.106 / 사진과 문자 ▶ p.84

가운데로 맞춘다

맞춘다 　　　　　 맞춘다

판면

| CHECK |

보여주는 문자

타이틀과 같이 보여주기 위한 문자의 경우에는 문자도 비주얼
의 하나라고 생각할 필요가 있다. 그렇기 때문에 문자 간의 간
격이 같아 보이도록 눈으로 확인하면서 조절한다.
　　또한 타이틀과 본문의 점프 비율을 높여서 목적의 이미지에
맞추는 것이 포인트다. 이 사례에서는 남성적인 강함을 느낄
수 있도록 설정하고 있다. 또한 성인의 여유를 느낄 수 있도록
하기 위해서 타이틀의 글자 간격을 더욱 넓게 설정하고 있다.
본문과 타이틀의 길이를 맞춘 것도 디자인의 중요한 포인트 가
운데 하나다.

맞춘다 　　　　　 맞춘다

타이틀 문자와 본문의 점프 비율을 높이면 지면에 입체감이 생겨서
디자인에 악센트가 된다.

디자인 포인트

Point 1 서체 선택

남성적인 강함이나 건장한 일상을 연출하기 위해서는 가급적 굵은 문자를 사용하는 것이 좋다. 고딕체 / 명조체 및 세리프체 / 산세리프체 상관없이 서체가 굵어짐에 따라 남성적인 인상도 강해진다.

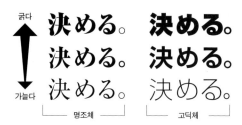

서체의 종류와 상관없이 문자의 획이 굵어지면 무거운 인상을 주기 때문에 남성적인 느낌이나 강함이 강조된다.

Point 2 문자의 점프 비율

남성적인 인상이나 강한 인상은 **문자의 점프 비율**을 높여서 강조할 수 있다. 타이틀 문자에 가는 서체를 사용하면서 점프 비율을 높이면 강력함과 섬세함을 동시에 만족시킬 수 있는 연출도 가능하다.

一秒が
一瞬を決

最先端のテクノロジーとマイスターによる
匠の技を結集してこの世の中に、誕生しました。
それは、厳格な精度基準を満たした専用ムーブメ

└─ 점프 비율이 높다 ─┘

一秒が 一瞬を決め

最先端のテクノロジーとマイスターによる
匠の技を結集してこの世の中に、誕生しました。
それは、厳格な精度基準を満たした専用ムーブメ

└─ 점프 비율이 낮다 ─┘

강하면서도 섬세함이 느껴진다.

점프 비율이 낮아서 차분한 인상을 준다.

Point 3 배색

강함과 냉정함을 느낄 수 있는 색을 선택한다. 무채색이나 한색을 중심으로 한, 명도·채도가 낮은 색의 조합이나 높은 콘트라스트로 배색을 하면 효과적이다. 또한 어두운 난색 계열(세피아)은 차분한 남성성을 느낄 수 있게 한다.

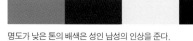

명도가 높은 톤의 배색은 젊음과 상쾌한 인상을 준다.

명도가 낮은 톤의 배색은 성인 남성의 인상을 준다.

세피아 계열의 배색은 댄디한 남성의 인상을 준다.

Point 4 사진의 콘트라스트

사진의 콘트라스트를 높이고, 채도를 낮추면 중후한 느낌이 향상되면서 강한 인상을 준다. 제작하는 디자인의 테마에 따라 다르겠지만 강한 임팩트가 필요한 경우에 효과적인 수단이다. 기회가 생기면 꼭 한 번 시도해보기 바란다.

가공 전

가공 후

같은 사진이라도 콘트라스트를 높이고 채도를 낮추면 강한 인상이 증가된다. 하드한 이미지나 강한 임팩트가 필요한 경우에 사용하면 좋은 효과를 얻을 수 있다.

10 약동감이 느껴지는 디자인

약동감을 연출하기 위해서는 배치하는 요소에 움직임을 더할 필요가 있다. 요소에 변화를 줘서 리듬이나 흐름을 디자인한다.

제작 사례 | A2 사이즈 / 포스터

BEFORE

▶ 사진의 배경을 따낸 방법이 어색하다.

▶ 사진만이 아니라 배경 서체에도 움직임을 줄 필요가 있다.

▶ 배경과 문자 사이의 콘트라스트가 충분하지 못하다.

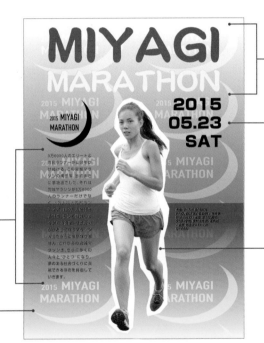

사용하고 있는 서체가 주는 인상이 이 포스터에서 전달하고자 하는 이미지와 맞지 않는다.

영문이나 숫자에 일본어 서체를 사용하고 있다.

배경과 문자 사이에 충분한 콘트라스트가 없기 때문에 문자를 읽기가 힘들다.

가위로 대충 오려낸 것 같은 사진은 발랄한 느낌을 줄 수는 있지만 약동감을 강조하기에는 적절하지 않다.

배경에 배치한 로고가 변형되어 있다.

여기가
NG!

☑ 가위로 대충 오려낸 것 같은 사진은 독자에게 동적이라기보다는 오히려 정적인 인상을 주고 있다.

☑ 약동감이 넘치는 디자인을 구현하기 위해서는 사진만이 아니라 배경이나 문자에도 움직임을 느낄 수 있는 장치가 필요하다.

☑ 배경에 있는 로고가 변형되어 있는데, 기본적으로 로고는 변형해서 사용하면 안 된다.

AFTER

➤ 인물을 크게 보여주면서 표정이나 머리카락의 움직임을 강조하고 있다.

➤ 대각선을 넣어서 〈움직임〉을 연출하고 있다.

➤ 사진의 채도를 낮추고 콘트라스트를 높였다.

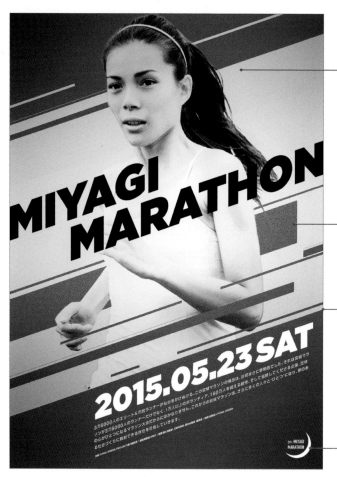

사진을 크게 처리하면 인물의 표정이나 머리카락의 움직임 등이 명확해져서 약동감이 생긴다.

지면 전체에 대각선 요소를 넣으면 전체적으로 움직임이 강한 인상을 준다.

전체적으로 채도를 낮추고 콘트라스트를 높이면 동적인 인상을 줄 수 있다.

로고는 변형시키지 않고 원래 형태 그대로 작게 배치했다.

여기를 수정

☑ 인물 사진의 경우에는 전신을 다 보여주는 사진보다 이 사례에서처럼 인물을 크게 부각시켜서 보여주는 것이 약동감이 느껴진다.

☑ 대각선을 넣거나 문자도 대각선으로 기울이면 〈움직임〉이 느껴지는 지면이 된다. 약동감 있는 디자인을 연출하고 싶은 경우에 활용해보기 바란다.

☑ 지면 전체의 채도를 낮춰서 콘트라스트를 높이면 강한 느낌이 커지기 때문에 동시에 약동감도 증가한다.

기본 설계 : 여백 19mm / 사용 서체 : 영문 : Gotham
관련 항목 : 트리밍 배치 ▶ p.50 / 맞추기 ▶ p.34 / 그룹화 ▶ p.30 / 강약 ▶ p.42 / 트리밍 ▶ p.74 / 콘트라스트 ▶ p.40

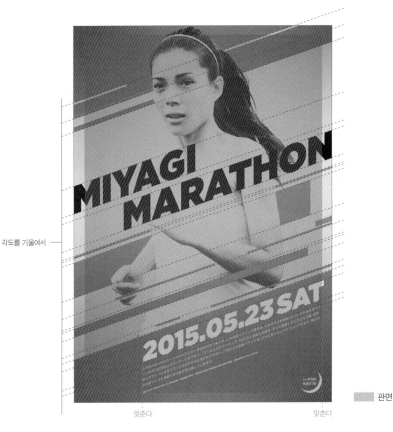

각도를 기울여서 —

맞춘다 맞춘다 ▨▨▨ 판면

║ CHECK ║

피사체의 크기

같은 사진이라도 트리밍을 어떻게 하느냐에 따라 독자에게 주는 인상은 크게 달라진다. 전체 사진을 배치하는 것은 피사체가 놓여 있는 상황이나 공간감, 스케일 등을 전달하고자 하는 경우에 적절한 트리밍 방법이다.

한편, 사진의 일부를 확대하면 질감이나 표정, 무게감 등의 디테일이 강조되기 때문에 사람의 오감에 직접 소구할 수가 있다. 제작하는 지면에서 어떤 인상을 독자에게 줄 것인지에 따라 트리밍 방법을 구분해서 사용하기 바란다.

인물의 전신 사진을 배치하면 달리는 실루엣이나 복장 등이 강조된다. 따라서 움직임이 그대로 느껴지는 역동감은 오히려 줄어들게 된다.

디자인 포인트

Point 1 서체 선택과 문자의 리듬감

약동감이나 움직임의 이미지는 고딕체 / 명조체, 세리프체 / 산세리프체의 모든 것들로 표현이 가능하다. 서체의 종류보다는 어떻게 해서 문자에 움직임을 줄 것인지가 중요하다. 아래 그림에서처럼 문자를 대각선으로 기울이거나, 문자의 조합 방법에 리듬이나 방향성을 주면서 〈움직임〉을 표현한다.

둘 다 같은 서체지만 문자에 각도를 주면서 글줄이 시작하는 부분을 맞추지 않고 간격을 벌리면 움직임을 더 강하게 느낄 수 있게 된다. 전체적인 각도를 통일시키면 정리된 인상을 준다.

문자를 겹치거나 벌려서 배치하면 리듬감이 생겨나서 움직임을 느낄 수 있게 된다. 굵은 문자나 가는 문자를 조합하는 경우에는 패밀리 서체를 사용하면 조화를 만들어내기 쉬워진다.

Point 2 선이나 면의 리듬

선이나 면의 사이즈에 변화를 많이 주면 리듬감이 생긴다. 또한 거기에 각도를 주고 길이를 무작위로 조절하면 약동감을 느낄 수 있게 된다.

소실점을 설정하면 깊이감도 느낄 수 있어 동적인 인상이 강조된다. 어떤 정도의 〈움직임〉이 필요한지에 따라 구분해서 사용하는 것이 좋다.

선의 두께에 강약을 주고 무작위로 배치하면 리듬감이 생긴다.

선에 각도를 줘서 기울이고 길이를 무작위로 조절하면 약동감이 느껴진다.

무작위로 설정한 선에 소실점을 설정하면 깊이감이 추가돼 한층 더 움직임이 강조된다.

캐주얼한 인상의 디자인

캐주얼한 느낌을 연출하기 위해서는 사람의 손맛이 느껴지는 소재를 사용하는 것이 필요하다. 손글씨 소재를 연출하거나 러프한 인상의 소재를 사용해서 디자인에 악센트를 줄 수 있으면 더욱 좋다.

제작 사례 │ A4 사이즈의 펼침 페이지 / 카탈로그

✕ BEFORE
▶ 사진 배경을 따내는 방법이 부적절하다.
▶ 사진만이 아니라 배경이나 서체에도 〈움직임〉을 줄 필요가 있다.
▶ 서체에서 약동감이 느껴지지 않는다.

판면이 모호하게 설정되어 있기 때문에 전체적으로 정리된 느낌이 없는 디자인으로 완성되었다. 또한 여백의 설정이 적절하지 못하다.

상품 설명에서 가운데 맞추기와 오른쪽 맞추기가 혼재되어 있다.

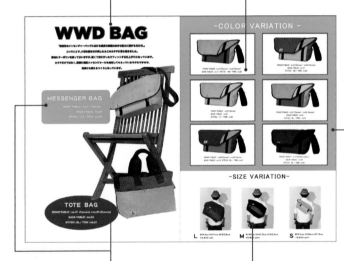

상품 사진에 많은 색이 포함되어 있는 경우 배경에 색을 넣는 것은 적절하지 못하다.

말풍선 디자인에 통일감이 없다. 또한 이번 사례의 이미지와는 어울리지 않는다.

인물 사진을 지나치게 생생하게 표현하고 있다.

여기가 NG!

☑ 레이아웃이나 배색에 고민의 흔적이 보이지만 각 요소가 제대로 디자인되지 못하기 때문에 전체적으로는 들쑥날쑥한 인상의 지면이 되었다.

☑ 많은 문자 요소가 개별적으로 디자인된 것 같은 인상을 준다. 글줄 맞추기도 경우에 따라서 가운데 맞추기로 되었다가, 왼쪽 맞추기로 되었다가 통일성이 없다.

☑ 캐주얼한 상품 사진에 더해서 디자인 요소에도 채도가 높은 색을 많이 사용하고 있기 때문에 전체적으로 색의 종류가 너무 많다는 인상을 준다.

■ 상품 사진 이외의 요소를 흑백으로 전환했다.

■ 손글씨 느낌의 요소를 추가했다.

■ 글줄 맞추기를 왼쪽 맞추기로 통일하고, 지면의 규칙을 명확하게 했다.

테두리 문자를 빼고 특징이 있
으면서도 심플한 디자인의 서체
로 변경했다.

지면을 둘러싸고 있는 것 같은
검은 선을 추가함으로써 전체를
끌어안아준다.

상품 사진이 컬러풀하기 때문에
그 밖의 요소는 모두 흑백으로
변경했다.

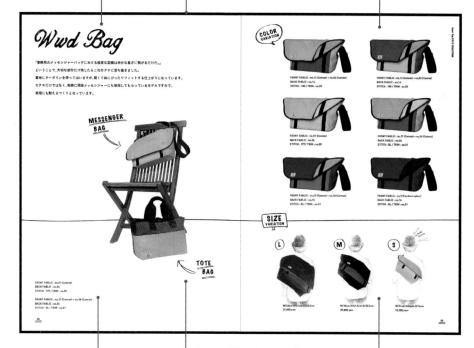

여백을 넓게 설정해서 지면에
강약을 주고 있다.

손글씨 느낌이 나는 그래픽 요
소를 추가해 캐주얼한 인상을
연출하고 있다.

인물 사진을 과장되게 표현해
지나친 생동감을 줄였다.

**여기를
수정**

☑ 캐주얼한 분위기를 강조하기 위해서 타이틀 문자 등을 눈에 잘 띄는 손글씨 느낌의 서체로 설정했다.

☑ 손으로 쓴 것 같은 선이나 화살표 등을 추가함으로써 사람의 따뜻한 손맛이 느껴지는 디자인으로 완성하고 있다.

☑ 상품 사진이 도드라져 보이도록 그 밖의 요소는 모두 흑백으로 처리했다.

☑ 지면 전체를 끌어안을 수 있도록 검고 굵은 선으로 외각에 테두리를 둘렀다.

디자인의 기본 설계

기본 설계 : **바깥쪽** : 15mm **안쪽** : 20mm **위** : 15mm **아래** : 20mm / **사용 서체** : 영문 : Maker Fel, DIN
관련 항목 : 판면 설계 ▶ p.22 / 맞추기 ▶ p.34 / 그룹화 ▶ p.30 / 반복 ▶ p.46 / 여백 ▶ p.54

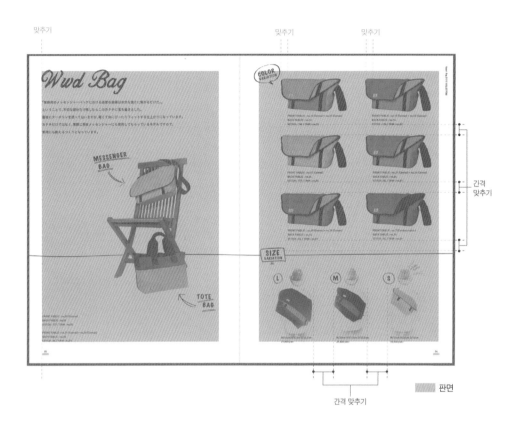

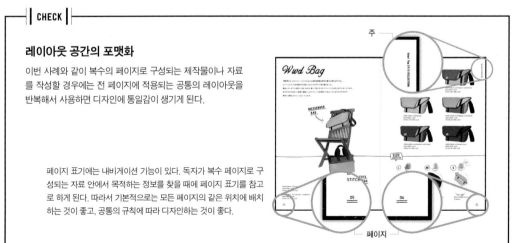

CHECK

레이아웃 공간의 포맷화

이번 사례와 같이 복수의 페이지로 구성되는 제작물이나 자료
를 작성할 경우에는 전 페이지에 적용되는 공통의 레이아웃을
반복해서 사용하면 디자인에 통일감이 생기게 된다.

페이지 표기에는 내비게이션 기능이 있다. 독자가 복수 페이지로 구
성되는 자료 안에서 목적하는 정보를 찾을 때에 페이지 표기를 참고
로 하게 된다. 따라서 기본적으로는 모든 페이지의 같은 위치에 배치
하는 것이 좋고, 공통의 규칙에 따라 디자인하는 것이 좋다.

디자인 포인트

Point 1　장식 소재

캐주얼한 인상을 연출할 경우에는 컴퓨터에서 만들어내는 균일한 직선이나 수평·수직의 사각형 테두리보다도 **사람이 직접 손으로 그린 것 같은 선이나 아날로그 감성이 있는 소재가 효과적이다.**

　아래 그림과 같이 사람의 손맛이 느껴지는 소재를 디자인의 악센트로 배치하면 캐주얼한 인상이 훨씬 강해진다.

아날로그 감성이 느껴지는 소재를 적절하게 사용하면 지면 전체가 캐주얼한 분위기를 낸다. 단, 사용할 때에는 지면의 이미지에 맞는 소재를 준비할 수 있도록 하자. 한 마디로 〈아날로그 감성이 느껴지는 소재〉나 〈손맛이 나는 소재〉라고 하더라도 이미지는 다양하다.

Point 2　서체 선택

연필이나 만년필로 쓴 것 같은 캐주얼한 손글씨 느낌의 서체를 사용하면 효과적이다. 단, 모든 문자를 그런 서체로 설정하면 정리된 느낌이 사라질 수 있으니 주의한다.

　타이틀이나 중간 제목 등의 눈에 띄는 문자를 손글씨 느낌으로 하고, 그 밖의 문장은 일반적으로 전통적인 서체로 설정하면 정리된 인상을 줄 수 있다.

✕ 손글씨 느낌의 서체를 조합한 경우

WWD Bag
「業務用のメッセンジャーバッグにおける過

◯ 손글씨 느낌의 서체와 전통적인 서체를 조합한 경우

WWD Bag
「業務用のメッセンジャーバッグにおける過

◯ 손글씨 느낌의 서체와 전통적인 서체를 조합한 경우

WWD Bag
「業務用のメッセンジャーバッグにおける過

타이틀이나 중간 제목 등에 손글씨 느낌의 서체를 설정했다면 캐주얼한 인상을 연출할 수 있다.

분위기가 있는 소재는 문자의 조합 방법이나 라인 등에 약간의 재미 요소를 더하는 것만으로도 간단하게 만들 수 있다.

찾아보기

지은이 사카모토 신지 (坂本伸二)

1978년생. 도요(東洋) 미술학교 졸업 후 디자인 사무실에 오랫동안 근무했으며, 2000년부터 프리랜서로 활동을 시작했다. 프로듀서와의 만남을 시작으로 3년여 동안 음악 이벤트의 메인 비주얼과 콘서트 영상 등을 제작하며 스튜디오 촬영과 비주얼 제작 등의 노하우를 배웠다. 그간의 경험을 토대로 주로 광고 레이아웃, 점포 프로듀스 등 폭넓은 활동을 하고 있다.

편역 김경균

홍익대학교 시각디자인과 및 동 대학원을 졸업하고 일본 타마미술대학원에서 비주얼 커뮤니케이션 디자인을 전공했다. 대한민국 산업 디자인전 대통령상을 비롯해 국내외 디자인 공모전에서 여러 상을 수상했다. 현재 한국예술종합학교 미술원 디자인과 교수 및 아시아문화디자인연구소 소장으로 활동 중이다.
저서로는 《10인 10색》《일본 문화의 힘(공저)》 등이 있고, 번역서로는 《정보문화학교》《인포메이션 그래픽스》《정보디자인》《눈의 모험》《다독술》《배색 사전》 등이 있다.

[일본 제작 스태프]

표지 디자인·····················坂本伸二
본문 디자인·····················足立友紀
사례 제작······················坂本伸二·西脇めぐみ (WAKUWAKU DESIGN)
일러스트·······················meeg
촬영··························鈴木健太
편집··························岡本晋吾

마법의 디자인

2016년 4월 30일 초판 1쇄 발행
2023년 5월 15일 초판 6쇄 발행

지은이 사카모토 신지 (坂本伸二)
편　역 김경균
펴낸이 김병준
펴낸곳 (주)우듬지
주　소 서울특별시 강남구 논현로 71길 12
전　화 02)501-1441(대표)/02)557-6352(팩스)
등　록 제16-3089호 (2003.8.1)

편집책임 한은선
서체 협력 : 산돌커뮤니케이션 | 5/6장 한글화 작업 : 권진명
ISBN 978-89-6754-119-4 13650